U0070584

建築學

100 Stories of Architecture

金憲宏◎編著

序　言

　　建築，對所有人來說都不陌生，我們每天都進出於各式各樣的建築中。但你有沒有想過，所有的事物背後都有著自己的故事，所有的建築背後也有著許許多多的故事，那麼建築學的故事，究竟是什麼？

　　雨果說，建築是「用石頭寫成的史書」，歌德說，建築是「凝固的音樂」。那些不同時期、不同風格、錯落有致的建築，就像是樂譜上高高低低跳動的音符，它譜寫的樂章就是建築學的故事。建築就是一種讓你不可抗拒和不能逃避的藝術。

　　在我的理解裡，建築甚至可以用馬斯洛需求層次理論來解釋，它已經不再是單純為了滿足人類遮蔽風雨的基本需求而建，建築師們也開始考慮一些社會需求問題，最終也是為了自我實現，根據氣候、文化、種類、信仰、經濟……所有可以想到的不同，來實現自己的建築理念。

　　這本書與其說是刻意的解釋，不如說是對建築淺顯的描述。書中所選擇的建築只不過是建築歷史中的滄海一粟，大致根據不同種類的建築風格分年代整理，其中當然不乏公用建築、宗教建築、宮廷建築等。而既然是建築學的故事，那就不得不提到那些與建築學息息相關的學科，或者說是籠罩在建築學科

下的那些細胞。或許書中所介紹的建築並非大家之作，甚至於有些尚未建成，卻足以代表建築的某些特質。

　　建築是公平的，對每個人來說都一樣，它做為一個具體的實物不可逃避地展現在每個人的面前，因此我們都有機會瞭解它的真相和背後的故事。對建築的理解各人有不同，而這裡只是一些關於建築的小故事，做為對建築的一種審視，這僅僅只是一個開始，再多的一百也不足以介紹完全建築這種實用而美的藝術。書中的介紹，只能讓您認識和瞭解些許建築風格、結構、設計中的基本常識，但只要它們能帶來哪怕一點點的感動和欣喜，讓人得窺建築的美麗與經典，亦足以為慰。

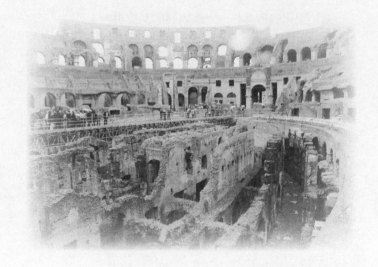

第一篇　建築歷史

第二篇　建築設計理論與流派

目錄

第三篇 建築科學與文化藝術

第四篇 建築人文

目錄

第一篇
建築歷史

索爾茲伯里平原上的巨石陣
——史前建築

巨石陣原來可能只是個紀念碑，但這些具有魔力的石頭被搬來之後，這裡就變成了新石器時代傷病者的朝聖地。

<div align="right">——考古學家傑佛瑞·韋恩萊特</div>

距離英國首都倫敦120多公里，在英格蘭威爾特郡索爾茲伯里平原上，有一塊吸引著全世界目光的地方——它就是巨石陣。美麗安寧的綠色平原上，突兀地豎立起了巨大的石塊，它以其凝重怪異的造型，向全世界昭示著屬於史前建築獨特的美感。

西元1130年，英國一位神父因事外出，他獨自一人散步於空曠的平原，眼前的美景讓他漸漸偏離了往常的路徑，踏入了新的所在，於是，一片讓他目瞪口呆的景色呈現在他面前。這是一片巨大的石建築群，由許多整塊的藍砂岩組成，每一個石塊都重達數十噸，最高的石塊高達八米，最矮的也有四米多高。有些巨石被安放在兩根石柱之上，形成門型，所有的石柱被排成完整的同心圓，安靜地佇立於空曠的原野上。

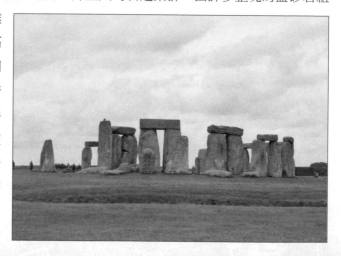

被眼前景色嚇呆的

神父並沒有忘記將他偶然的發現宣揚出去，很快，無數的人們紛至沓來，膜拜並探究這神祕而古老的建築，各式各樣的傳說也開始口耳相傳。有人說，它是巫師墨林力量的遺跡，因為在西元8世紀，文物家內尼厄斯編撰的《不列顛史》中曾記載，巫師墨林曾經從愛爾蘭召喚來了許多神祕的巨石，並將之安置在威爾特郡的石灰山上，祭祀亞瑟王的部下。還有人說，這是古代督伊德教（古時高盧人與不列顛人的宗教）用來向太陽神獻祭的場所。

各種神祕的傳說給巨石陣蒙上了更多神祕的色彩。人們始終無法明白，究竟是什麼讓工具簡陋的史前人類，可以將這巨大的石塊從遙遠的南威爾士彭布羅克郡的普雷賽利山脈千里迢迢運到這裡，又究竟是什麼讓他們耗費了上千年的時間來建造這神祕的奇蹟。

到了17世紀，詹姆斯一世的首席宮廷建築設計師英尼格‧鐘斯給了巨石陣新的解釋：「這是具有科學價值的首批建築物之一。」他的解釋或許粗淺，但卻開啟了巨石陣研究新的篇章，人們開始以現代科學的眼光來看待這數千年前的建築。

越來越多的線索被發現。研究顯示，巨石陣的主軸線、通往石柱的古道和夏至日早晨初升的太陽，在同一條線上；另外，其中還有兩塊石頭的連線指向冬至日落的方向，也就是說，它很有可能是為了觀測天象所建造的。而在巨石陣附近，人們又發現了一座巨型墓地，還有許多的墓葬用品散布於巨石陣周圍，因此人們又推測，這座巨石陣是墓地，或是古人為了祈求健康的朝聖之地。

瞭解的越多，疑問卻也越多。巨石陣的修建究竟是為了什麼也許將永遠是一個謎，但有一點卻是無法否認的，它是英國唯一的史前建築，也是世界上絕無僅有的建築奇蹟。

人類的建築歷史同樣都是從穴居開始起步的。但是，當人口增多，人類進一步發展的時候，人類開始走出洞穴，尋找新的居住方式。從這個時候開始，各個地區的居住方式開始發生了變化。人類在自己的身邊尋找最多也最好用的材料，而因為自然環境的不同，人類的居住開始各自有了不同的走向。

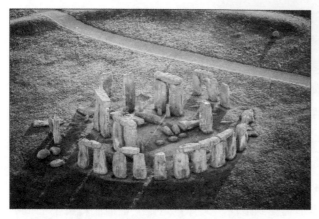

兩河流域的人們，從穴居轉向了他們所擁有的更豐富的材料——泥土，於是他們發明了磚，並建造起了房屋。

而在森林茂密、平原較少，以畜牧業為主的歐洲，人們則轉向了用樹木搭建棚子，這種樹木棚是把差不多長短的樹木捆成一圈，然後將頂端聚攏來，搭上各種小樹枝、樹葉和動物皮毛而成的房子。但是，當時的人們很快就發現，樹木建造出來的房子不夠堅固，於是，他們將目光轉向了另外一種堅固耐用的材料——石塊。索爾茲伯里平原上的巨石陣就是其典型代表了。

而這個時候在遙遠的東方，以中國為主的原始人也從洞穴走了出來，但他們所利用的技術則是夯土和木材。

不同的選擇定下了各個地區不同的建築材料和建築風格。兩河流域多是磚土建築，而歐洲則是保存最完好的石建築，在中國則以木結構建築為主。從此，各個地區的建築開始順著不同的流向發展，直至興盛。

史前時代留下了許多特別的巨石建築群，它們都用龐大的石塊砌築而成，拼接完美，高大雄偉，有著至今也無法解釋的深刻意義。

史前建築代表：
　法國布列塔尼半島的巨石遺跡
　馬爾他島巨石陣

永恆金字塔
——古埃及建築

人類懼怕時間，而時間懼怕金字塔。

——古埃及諺語

提到埃及，大多數人第一個想到的一定會是金字塔。這個古老神祕的建築，已經成為了一種神聖的象徵，它一直佇立在那裡，似乎已經超越了時間大神的魔力，永遠不會老去。

「天空把自己的光芒伸向你，以便你可以去到天上，猶如拉的眼睛一樣」，古代埃及太陽神「拉」的標誌是太陽光芒，而金字塔象徵的正是刺破青天的太陽光芒，當你在金字塔橫線的角度上向西方看去，可以看到金字塔灑向大地的太陽光芒。

在赫利奧波利斯的阿蒙提神廟，有一小型錐體石塊，外用銅和金箔包住，在陽光下閃閃發光，那就是太陽神的象徵。後來，古埃及人把此形狀擴大數千萬倍，屹立在沙漠之中，再把這種包有銅或金的石頭放在金字塔頂，將太陽的光輝投射到國王的土地上，來領受太陽神的恩澤。

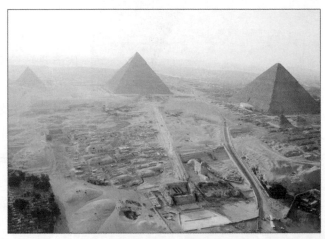

其實，金字塔的獨

特建築風格並不是一蹴而就的。傳聞在古埃及第三王朝之前，埃及的墳墓還是一種用泥磚砌成的長方形的墳墓，無論是法老還是平民，都被葬入這種叫「馬斯塔」的陵墓。後來，有個叫伊姆荷太普的年輕人成為了埃及法老大賽王的墳墓設計者，經過思考，他發明了一種新的建築方法，用山上採下的方形石塊來替代泥磚，並且將陵墓的形狀設計成了一個六級的梯形金字塔。這是一座高大的角錐體建築物，底座四方形，每個側面是三角形，樣子就像漢字的「金」字，所以我們叫它金字塔。而這座塔式陵墓就是埃及歷史上的第一座石質陵墓。

從此，金字塔成為了古埃及奴隸制國王的陵寢。這些法老們不僅活著時統治人間，還幻想著死後成神，主宰陰界，因此，當法老死後，人們便會取出他的內臟，將屍體以防腐劑浸泡，加入香料，便可將屍體長久保存，稱為木乃伊，而金字塔，就是存放法老木乃伊的陵寢。現在，埃及境內保存至今的金字塔共96座，因為他們認為死者的城鎮就在太陽落下的西方，而且建造金字塔所需的石塊都需要靠船從尼羅河運來，所以大部分的金字塔都位於尼羅河西岸的

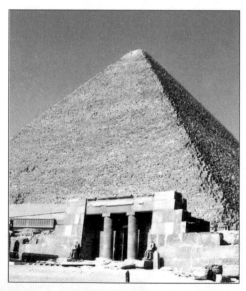

沙漠邊緣。在眾多金字塔中，最為著名的是吉薩大金字塔群，它位於開羅西南約13公里吉薩地區，這組金字塔分別為古埃及第四王朝的胡夫（第二代法老）、卡夫勒（第四代法老）和孟考勒（第六代法老）所建。

對古埃及人來說，法老正是太陽神在人間的代表。人們把對太陽神的崇拜寄託在法老身上，古埃及人深信法老是人間的神，他引導戰爭勝利、主持正義，所有出色的雕刻家、泥瓦匠以及數不盡的奴隸們花費多年來

建設法老王的墳墓，因為他們相信若能為他們的法老王建起一道通往天堂的階梯，那麼來生他也會保護他們。正是這種單純的宗教信念，激勵著古埃及人的不斷創新和爐火純青的工藝。而今天我們能看到的金字塔，外形莊嚴、雄偉，與周圍的環境渾然一體，內部結構複雜多變、匠心獨具，正是當年的建造者非凡智慧的凝聚，它們歷經數千年滄桑而不倒，顯示了古代不可思議的高度科技水準和精湛的建築藝術。

古埃及建築分為三個時期：

1. 古王國時期的建築。這個時期的建築多有著龐大的規模、簡潔穩定的集合形體、明確的堆成軸線和縱深的空間布局。這個時期的建築以金字塔為代表。

2. 中王國時期的建築。採用梁柱結構，建造出了較為寬敞的內部空間。這個時期的建築以石窟陵墓為代表。

3. 新王國時期的建築。主要有圍有柱廊的內庭院、接受臣民朝拜的大柱廳和只許法老和僧侶進入的神堂密室3部分。這個時期的建築以神廟為代表。

古埃及建築簡約、雄渾，其風格的主要代表是柱式。他們有一套完整的關於柱子形制的理論，比如柱高和柱徑的比、柱徑和柱間距離的比等等，他們都做了詳細的規定。這套理論對後世建築影響極大，直到現代建築興起之前，對柱式掌握的好壞還決定著建築的好壞。

古埃及建築代表：

西元前2000年　曼都赫特普三世墓（Mausoleum of Mentu-Hotep III）

始建於西元前15世紀　哈特謝普蘇特陵墓（Hatshepsut）

西元前14世紀　盧克索神廟（LuxorAmonTemple）

巴比倫空中花園
——古西亞建築

從壯大與寬廣這一點看,空中花園顯然遠不及尼布甲尼撒二世宮殿或巴別塔,但是它的美麗、優雅,以及難以抗拒的魅力,卻是其他建築所望塵莫及的。

西元前600年,古巴比倫國王尼布甲尼撒二世(Nebuchadnezzar II)迎娶了他的妻子,來自北方王國米提的安美依迪絲(Amyitis)。公主美麗高貴,舉止得宜,尼布甲尼撒二世對她寵愛萬分,視如珠寶。然而,新婚燕爾幾個月之後,國王卻發現,公主常常獨自落淚,愁眉不展,問了之後才知道,公主思念家鄉了。

國王明白了,公主的家鄉在肥沃的北方國度,那裡雨水充沛,花木繁茂,而巴比倫是個平原上的國度,且終年少見雨水,只依靠幼發拉底河給養,很少

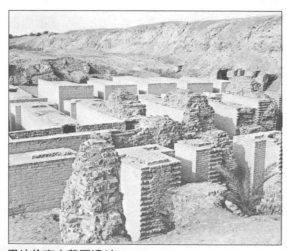

巴比倫空中花園遺址

能見到綠地,兩地景色大相徑庭,公主初到異地,難免思念故土。看著公主鬱鬱寡歡的表情,國王嘆道:「妳故鄉的景色確實遠勝巴比倫。」說到這,他忽然靈光閃現,「既然愛妃思念故土,那何不在此地重建妳故鄉景色。」公主聽到此言,驚喜地問:「這是真的嗎?」

　　國王並沒有食言，他很快就下令在此地建造一座與公主故鄉景色相似的花園，供公主賞玩。就這樣，世界七大奇蹟之一的空中花園被建造出來了。

　　因公主生活在丘陵地帶，層巒疊嶂，因此國王特地建造了一座層層疊疊的階梯型花園。這個花園高出地面20多米，類似一座層疊的平臺建築，每一層都被種上從各地收集而來的奇花異草，開闢了蜿蜒曲折的花間小道，甚至還有潺潺流水的小溪。而因為巴比倫終年少雨，為了灌溉植物，工匠們竟然設計出了一套完整的灌溉裝置。這套裝置需要奴隸們不停地推動著聯繫著齒輪的把手，使機械裝置從幼發拉底河中抽上大量的河水，運到處於花園最高處的蓄水池，用以灌溉花木，或經過人工河流返回地面。而且，花園的磚塊中都被加入了鉛，以防被河水腐蝕。

　　西元前3世紀，曾有人這樣記載空中花園的盛況：「園中種滿樹木，無異山中之國，其中某些部分層層疊長，有如劇院一樣，栽種密集枝葉扶疏，幾乎樹樹相觸，形成舒適的遮蔭，泉水由高高噴泉湧出，先滲入地面，然後再扭曲旋轉噴發，透過水管沖刷旋流，充沛的水氣滋潤樹根土壤，永遠保持濕潤。」整座花園高高聳立於平坦的巴比倫平原，如同緩緩升起的巨大綠色都市，充滿著讓人仰視的高貴與驕傲，讓所有看到它的人不能不為之頂禮膜拜。

　　遺憾的是，這人手所創造出的奇蹟已經被歷史的煙塵所湮沒，但它的神祕與瑰奇，值得人們耗盡全部的精力去探尋。

　　古西亞建築又稱兩河流域建築，大約指西元前3500年至西元前4世紀的建築。它包括早期的阿卡德一蘇馬連文化，以及後來的古巴比倫王國（西元前19～前16世紀）、亞述帝國（西元前8～前7世紀）、新巴比倫王國（西元前626～前539年）和波斯帝國（西元前6～前4世紀）。

　　西亞地區的文化交流較多，因此建築的類型和形式也較為多樣，其風格明快開朗，建築裝飾手法更為豐富多采，具有較強的世俗性。因當時人崇拜山嶽、天體，古西亞的建築多為觀象臺。

巴比倫空中花園復原圖

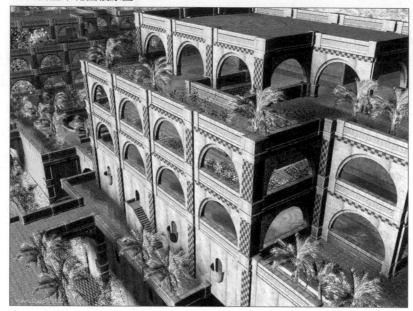

　　西亞地區少見磚石和樹木，因此此地的建築多從夯土牆開始，人們發明了夯土、土坯磚、燒磚築牆技術等，並創造出了拱、券和穹窿結構，是長久以來歐洲石頭建築的主要形式，在西元7世紀又被伊斯蘭建築所繼承。

　　西亞人多以瀝青、陶釘、石板貼面及琉璃磚保護牆面，使材料、結構、構造與造型有機結合，創造出了以土做為基本材料的結構體系和彩色玻璃面磚裝飾牆面的方法，此種做法也被伊斯蘭建築繼承。

古西亞建築代表：
　西元前8世紀　亞述帝國的薩艮王宮（The Palace of Sargon Chorsabad）
　西元前7世紀　後巴比倫王國的新巴比倫城（Babylon）
　西元前518年　波斯帝國的帕賽玻里斯王宮（The Royal Palace at Persepolis）

彌諾斯的迷宮
──古希臘建築

希臘建築如燦爛陽光普照的白晝。

希臘建築代表著明朗和愉快的情緒。

<div align="right">──恩格斯</div>

在三千多年以前，彌諾斯王統治著克里特島。在他的統治下，島上的生活安定富足，這也使得彌諾斯王有些驕傲自滿起來。這年，又到了按照約定向海神波塞冬獻祭的日子，然而，志得意滿的彌諾斯王覺得他根本不用依賴海神的庇佑，於是他違背了對海神的承諾，沒有獻上祭品公牛。

海神波塞冬惱羞成怒，決意報復傲慢的彌諾斯王，他化身成一頭矯健的白色公牛，偷偷潛入彌諾斯的王宮，勾引了彌諾斯王的妻子帕西法厄王后。不久，王后生下了一個牛首人身的怪物彌諾陶洛斯。

彌諾斯王羞憤萬分，但礙於面子，不敢宣揚，於是他找來了島上最出色的工匠代達羅斯，命令他建造一座世界上最繁複的迷宮。迷宮的入口在地面上，但從入口往裡走，會越來越深入地下，看不到一絲光亮，而彌諾陶洛斯就被藏在了迷宮的最深處，再沒有任何人看見。

後來，彌諾斯王的另一個兒子安德洛革俄斯在阿提喀被人陰謀殺害，憤怒的國王召集軍隊，向雅典宣戰。他得到了天神的幫助，在雅典撒播下旱災和瘟疫，使得雅典變得一片荒涼，哀鴻遍野。為了求得安寧，雅典人向太陽神阿波羅求助，阿波羅神廟降下神諭：只要雅典人能夠平息彌諾斯的憤怒，那麼雅典的災難就會立刻解除。

彌諾斯迷宮遺址

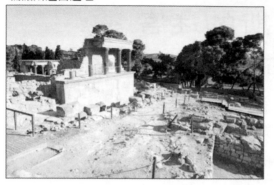

雅典人只好向彌諾斯求和。彌諾斯答應了雅典人的請求，但要求他們每隔九年送上七對童男童女做為代價。雅典人答應了彌諾斯王的要求，而獻上的童男童女則被關入迷宮中，做為彌諾陶洛斯的食物。

就這樣，二十一年過去了，今年又將有七對童男童女被迫踏上死亡的旅程。被選中孩子們的父母無法忍住哀傷，他們哭泣著，抱怨這殘酷的命運，悲傷的哭泣傳到王子忒修斯的耳中，讓他無法漠視即將失去生命的子民。於是，王子召集了臣民，宣布說他將帶領這些童男童女們前去，而且他發誓自己能夠打敗可怕的彌諾陶洛斯，保護童男童女們的安全。

縱然不願，國王還是答應了王子的請求，他拿出一張白帆，要求王子如果平安歸來，就將以往慣於掛著的黑帆換成白帆，如果王子不幸去世，那就繼續掛著黑帆。

臨行前，年輕的王子帶領著被抽中的童男童女們來到阿波羅神廟，獻上白羊毛纏繞的橄欖枝，祈求神的庇佑，特爾斐的神諭曾告訴他，他應該選擇愛情女神做他的嚮導，於是，他向愛情女神阿佛洛狄忒獻祭，然後踏上了旅程。

對愛神的祈禱很快就奏效了。來到克里特的忒修斯王子，很快就吸引了一個人的目光，她就是彌諾斯國王的女兒阿里阿德涅。公主傾吐了她對忒修斯王子的愛慕之情，並交給他一把鋒利的寶劍和一個線團，教他走出迷宮的方法。

忒修斯來到迷宮，他將線團的一端拴在迷宮的入口處，然後放開線團，沿著迷宮一直向裡走去，在迷宮的最深處，他依靠著那把鋒利的寶劍殺死了可怕的彌諾陶洛斯，又順著線團的方向走出了迷宮。

　　平安無事的忒修斯帶著阿里阿德涅公主和童男童女們逃離了克里特島，踏上了回家的旅程。然而，因為勝利的喜悅讓他們太過興奮，王子竟然忘記了將黑帆換成白帆，而一直在海岸邊等待著兒子歸來的父親，看到的卻是代表著孩子不幸去世的黑帆，悲傷過度的他無法接受喪子的哀痛，縱身跳入了大海。為了紀念這位愛琴國王，從此人們就稱這片海為愛琴海。

　　古代希臘是歐洲文化的搖籃，也是西歐建築的發源地之一。因為處在萌芽時期，此時的建築類型較少、形制簡單，結構也相對幼稚。古希臘紀念性建築在西元前8世紀大致形成，西元前5世紀臻於成熟，西元前4世紀時，古希臘建築進入了一個形制和技術更廣闊的發展時期。

　　古希臘建築的風格多和諧、完美、崇拜，其代表作品為神廟和公共活動場所。最能體現古希臘建築特徵的是「柱式」，最主要的有三種，即陶立克式、愛奧尼克式和科林斯柱式。

　　陶立克式柱是希臘古典的柱式之一，因為外形比例依男子體型而建造，因此又被稱為男性柱。一般比例為：柱下徑與柱高的比例1：5.5，柱高與柱直徑的比例4（或6）：1，又名男性柱。其特點就是不設柱礎，柱身粗大而雄壯切設有20條凹槽，柱頭不加任何裝飾。著名的帕提農神廟即是這種柱式。

　　愛奧尼克式柱身有24條凹槽，柱頭有一對向下的渦捲裝飾，纖細柔美，因此也被稱為女性柱。雅典衛城的勝利女神神廟和伊瑞克提翁神廟即是這種柱式。

　　科林斯柱式柱頭用毛茛葉做裝飾，形似盛滿花草的花籃，而且它比愛奧尼克式更為纖細，裝飾性更強。雅典的宙斯神廟採用的是克林斯柱式，但這種柱式在希臘也並不多見。

古希臘建築代表：
　西元前449～前421年　雅典娜勝利神廟（Temple of Athena Nike）
　始建於西元前447年　帕提農神廟（Parthenon Temple）
　始於西元前3世紀希臘化時期　阿索斯廣場（Assos Square）

太陽王城
——古羅馬建築

巴勒貝克保留了羅馬時代的宗教性，那時太陽神朱庇特神殿吸引了成千上萬的朝聖者。巴勒貝克以其龐大的結構成為羅馬帝國建築的典範。

——世界遺產委員會評價

在黎巴嫩貝魯特東北80多公里，貝克谷地山麓，有一座被稱為太陽之城的神祕城市，它就是巴勒貝克。巴勒即是太陽神的意思，而貝克則是「城」的意思。

在《聖經》中曾經提到，5000年前以色列王所羅門建造了一座城市，有人認為它就是遠古時期的巴勒貝克，因為建造巴勒貝克的石頭和猶太人的所羅門廟相似，這個問題雖無定論，但卻為巴勒貝克添加了更多懸疑而神祕的氣質。

所羅門時代結束後，腓尼基人成了敘利亞的統治者，他們選擇了巴勒貝克來建造廟宇以供奉太陽神巴勒貝克。有證據顯示，當時曾經有一支亞述人的軍隊在地中海沿岸活動過，但是卻鮮有關於巴勒貝克的記載，可見當時的巴勒貝克不像腓尼基人的其他城市有名。這就表示，它當時可能只是做為一個宗教聖地，而不是政治經濟的中心。

西元1世紀的歷史學家記載，亞歷山大在進軍大馬士革的路上，曾經路過巴勒貝克，並佔領了它，將其改名為希利奧波利，意即上帝之城，這個名字來源於古希臘神話。亞歷山大死後，腓尼基人又被埃及的托勒密王朝和敘利亞的塞琉古王朝統治，埃及的托勒密王朝想藉此來為它與地中海東部地區建立文化和宗教的紐帶，在埃及也修建了一個同名的聖地。

希利奧波利的黃金時期的到來，是在羅馬帝國時期。凱撒認識到巴勒貝克

的宗教和軍事的重要性，所以專門在這裡駐軍並開始修築朱庇特神殿。萬名奴隸對神廟進行日以繼夜的擴建，在這裡建造起一個龐大的宗教建築群，裡面供奉了萬神之神朱庇特、酒神巴卡斯和愛神維納斯。

巴勒貝克遺址

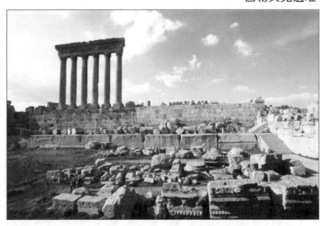

在接下來的3個世紀，每一個繼位的君主都要繼續希利奧波利的建築工作，將這裡變成了蔚為壯觀的城市。這種尊貴的地位一直持續到西元3世紀，基督教被定為羅馬的正教，緊接著拜占庭的基督教國王以及他們的貪婪的士兵褻瀆了大量異教徒的聖地，巴勒貝克也未能倖免。第四世紀末，國王希歐多爾修斯破壞了大量的建築和雕像，並且用朱庇特神廟的石頭建造了一座基督教堂。這一舉動象徵著希利奧波利的終結，太陽之城遭破壞並慢慢被人淡忘。

634年，穆斯林的軍隊進駐敘利亞並包圍了巴勒貝克，他們在這裡建造了一座清真寺，並將其做為大本營，在接下來的幾個世紀，巴勒貝克以及它的宗教被各式各樣的伊斯蘭教政權統治，後期又遭遇韃靼的入侵和幾次大地震的破壞，最終成為了荒廢的遺跡。

1700年，歐洲探險者發現了這些遺跡。1898年，德國皇帝威廉二世推動了這些遠古廟宇的第一次修復工作，從此，對這座古老聖跡的修復和考古工作，正式提上了日程。今天的巴勒貝克，正依靠著考古學家的雙手，向人們重現著那段古老而複雜的歷史。

古羅馬建築興盛於西元1 3世紀，它是古羅馬人學習亞平寧半島上伊特魯裡亞人的建築技術，並繼承古希臘建築成就，在建築形制、技術和藝術方面廣

泛創新的一種建築風格。

　　古羅馬建築的類型很多，有神廟等宗教建築，也有皇宮、劇場、競技場、浴場以及廣場等公共建築，還有內庭式住宅和公寓式住宅等居住建築。

　　古羅馬建築的形制相當成熟，能夠滿足各種複雜的功能要求，其主要特徵為厚實的磚石牆、半圓形拱券、逐層挑出的門框裝飾和交叉拱頂結構。當時的拱券水準已經相當高，能夠建造出寬闊的內部空間，同時木結構技術也得到了長足發展。古羅馬建築風格宏大雄偉，構圖和諧統一，形式多樣，是西方古代建築的高峰。

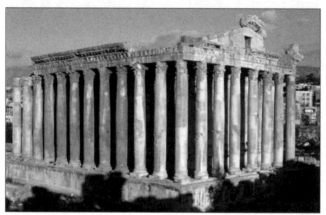

西元4世紀下半葉起，古羅馬建築漸趨衰落。15世紀後，古羅馬建築在歐洲重新成為學習的範例。這種現象一直持續到20世紀20　30年代。

巴勒貝克遺址

古羅馬建築代表：
　　西元前54～46年　凱撒廣場（Forum of Julius Caesar）
　　西元1世紀弗拉維王朝時期　義大利羅馬競技場（Rome Wrestle Public）
　　西元120～124年　義大利羅馬萬神廟（Pantheon）

遠去的黃金帝國
——古美洲建築

我看見石砌的古老建築鑲嵌在清脆的安第斯高峰之間，激流自風雨侵蝕了幾百年的城堡奔騰下瀉。

<div align="right">——巴勃羅·聶魯達</div>

如果說每座現代建築的問世，帶給人的是視覺上的享受、靈感的衝擊，那麼，每一座古建築的出土，填補的是歷史的空白，使人們的記憶碎片得以銜接完整，它殘留的輪廓給世人遐想的空間，這種古樸和硬朗，跨越千年，依然震撼著世人的心靈。

在很長的一段時間裡，美洲一直被認為是缺失文明的大陸，直到1911年，失落了很多個世紀的古城馬丘比丘在祕魯被發現，一段古老的文明重見天日，人們這才發現，印第安人在南美所創造的印加文明，其輝煌絲毫不遜於古希臘文明和古羅馬文明。

傳說印加人崇拜太陽，自稱是太陽神的子孫。太陽神賜給他們權杖，以便他們尋找定居的地方，於是，他們帶著手杖離開了踢踢踏踏湖（Lake Titicaca），去追尋幸福的所在。有一天，他們走到一個山

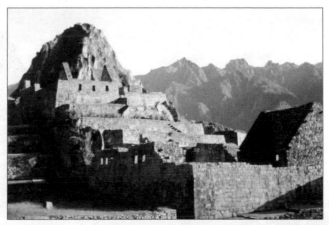

清水秀的所在，那手杖忽然化風而去，他們明白了這是神的諭旨，於是就在這個地方定居了下來，這就是今天祕魯的庫斯科。而今天讓人們震撼仰望的印加帝國，便是從這裡開始了它古老輝煌的印記。

16世紀，尋找黃金城的西班牙的探險者來到了印加帝國，富裕的印加帝國讓這群冒險者心動不已，於是他們綁架了印加帝國的國王，要求他們用可以填滿一間房間的黃金來交換。印加人奉上了大量的黃金，卻始終不能填滿房子，當他們再次收集黃金的時候，等不及的西班牙人已經殺掉國王，帶著黃金離開了。憤怒的印加人將剩下的黃金埋入地下，奔上了向西班牙人復仇的旅程，而這壯麗的城市，便從此荒廢，成為了古老而神祕的傳說。

這動人的傳說，彷彿沉睡多年的馬丘比丘城對每一代人發出的熱切呼喚，等待著心有靈犀者來揭開它神祕的面紗。1911年，美國耶魯大學的伯姆‧賓加曼教授，因為對一座叫「古老的山頂」的山的名字產生懷疑，隻身爬上了2485米的懸崖，就這樣，一座被追尋了四千年之久的古城自此重見天日。

這座城市宏偉壯觀，城內街道整齊，建築皆為大石所砌成，石頭之間並沒有用任何的黏合劑，卻是嚴絲合縫，異常牢固，神殿、王宮、住宅各居其所，

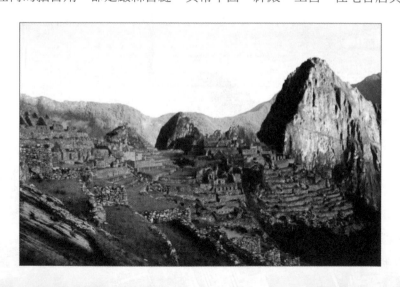

規劃先進，城中還有測定時間的日晷，以及完整先進的水利系統。最為壯觀的是那重達百噸的太陽門，它由巨石雕成，重百噸，寬四米，壁面光滑，浮雕精美，上刻「金星曆」。而這沉重的石塊是如何被運到這裡來，始終還是一個謎。

一個古老的文明，從此掀開了它的面紗，開始向人們展現它跨越時空的魅力。

古代美洲也是文明的發源地之一，其中瑪雅人、印加人、托爾特克人和阿茲特克人各自都有獨特的建築文明。古代美洲建築大概可以分為三個時期：

1. 文化形成時期（西元前1500　西元100年）。代表建築為瑪雅人用土堆成的圓錐形與方錐形金字塔。
2. 古典時代（西元100年　900年）。代表建築為特奧帝瓦現城和瑪雅人的提爾卡城。
3. 後古典時代（西元900　1025年）。代表建築為托爾特克人的首府圖拉城和在尤卡坦半島上的奇欽・伊查城。

古美洲建築代表：
　始於西元前2500年　墨西哥瑪雅建築（Maya）
　始於西元900年　墨西哥托爾特克神廟（Temple of Toltec）
　西元14世紀　墨西哥阿茲特克神廟（Temple of Aztec）

神秘的複雜
——拜占庭建築

感謝上帝選擇我完成如此偉業！所羅門王，我現在勝過你了！

——查士丁尼第一次進入教堂時所說

在世界上，命名為「聖索菲亞」的教堂有好幾個，不過沒有一個如它這麼的知名，同樣的，在世界上也沒有第二個教堂經歷了像它那麼複雜的歷史。這座拜占庭城內的聖索菲亞大教堂，見證了一千多年來歷史的興衰與變遷。

西元306年，君士坦丁登基成為了新的羅馬皇帝。這位狡詐的皇帝為了讓大部分都信奉基督教的部下為自己賣命，宣布說自己收到了神的旨意，於是他順理成章皈依了基督教，也輕鬆地贏得了部屬們的捨身護君。第二年也就是313年，他正式頒布了米蘭赦令，承認了基督教的合法地位。

西元330年，君士坦丁力排眾議，決定遷都，他選擇的新都城就是拜占庭，也就是被他改名為君士坦丁堡的城市。他在君士坦丁堡大興土木，將這座城市修建成為了當時世界上最宏偉的都市。但當君士坦丁去世後，他的帝國很快就陷入了內亂之中，並分裂成了兩個國家——東羅馬帝國和西羅馬帝國。

一百多年過去了，東羅馬帝國即拜占庭帝國漸漸發展了起來。新的國王查士丁尼是個高傲而充滿野心的國王，他一心恢復

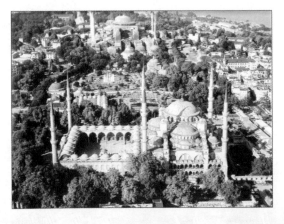

帝國昔日的榮光，決定建造一座世界上最輝煌的教堂，這座教堂，就是聖索菲亞大教堂。

聖索菲亞的意思是「神聖的智慧」，即指上帝，而這座教堂正是查士丁尼獻給上帝的禮物。為了修建它，查士丁尼橫征暴斂，將幾乎整個國庫中的財物都投入進去，耗費了32萬磅的黃金，數萬工匠日夜不息的足足工作了整整五年，這座教堂才宣告完工。

建成的聖索菲亞大教堂，無疑是世界上最壯觀的建築之一。大理石、黃金和象牙建起了這輝煌的建築，光大廳的內部就高達64米，大理石的地板威嚴肅穆，彩繪玻璃折射出五彩斑斕的光芒，所有的地板、牆壁和廊柱都用精美的壁畫、雕刻裝飾起來，祭壇上懸掛著用金銀線織成的窗簾，大主教的寶座以純銀製成，其華麗眩目，令人難以想像。

聖索菲亞大教堂的建成，見證了拜占庭帝國輝煌的頂點，但盛極必衰，帝國的衰頹已經開始隱隱閃現。13世紀，突厥人開始崛起，建立了足以與拜占庭帝國相抗衡的奧斯曼帝國，驍勇善戰的突厥人開始不斷侵襲拜占庭帝國的土地，1453年，蘇丹穆罕默德二世親率大軍佔領了拜占庭帝國的首都君士坦丁堡，徹底滅亡了這個國度。

這位國王帶領著士兵們屠城三日，燒毀了城中的大部分建築，但在聖索菲亞大教堂面前，他卻遲疑了。面對著這曠世的宏偉建築，這位君主實在無法抑制自己心中的喜愛之情，他制止了士兵們破壞教堂的舉動，將它保護了下來。

可是，在一個信奉伊斯蘭教的國度裡，保留一座基督教的建築顯然是不可能的，於是，穆罕默德二世決定將它改建成一座清真寺。他在教堂外建造起了四座針狀喊塔，其中一座更是特地高過了聖索菲亞大教堂的中心圓頂。同時，教堂裡全部被換上了伊斯蘭教的陳設，所有的壁畫都被石灰覆蓋，並繪上了伊斯蘭圖案。就這樣，這座奇蹟的殿堂幸運的保存了下來，今天的它已經被改建成為了博物館，用它獨特的建築，向每一個人講述它所承載著的那段曲折離奇的歷史。

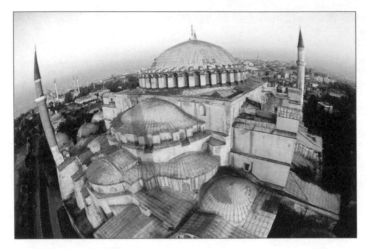

西元395年，羅馬帝國分裂為東西兩個國家，東羅馬帝國遷都至拜占庭，也稱「拜占庭帝國」。而拜占庭建築，指的正是這一時期拜占庭帝國的建築文化。

拜占庭建築基本繼承了古羅馬建築文化，但因為地處巴爾幹半島，地域包括了小亞細亞、地中海東岸、北非、巴勒斯坦和兩河流域等，當時的建築又汲取了波斯、兩河流域、敘利亞等東方建築文明，形成了自己獨特的建築風格，並對後來的俄羅斯教堂建築及伊斯蘭教建築都產生了影響。

拜占庭建築主要有以下幾個特點：

1.屋頂結構多用穹窿頂。

2.整體造型突出中心，其他的建築部件都圍繞此中心進行設計。

3.創造了把穹頂支撐在獨立方柱上的結構方法，並產生了與之相對的集中式建築形制。

4.在內部裝飾上，牆面多用彩色大理石鋪貼，拱券和穹頂則用燦爛的馬賽克和粉畫，顯得華麗奪目。

拜占庭建築代表：
建於西元532～537年　伊斯坦布爾聖索菲亞教堂（St. Sophia Church）
西元1555～1561年　俄羅斯莫斯科聖巴西爾大教堂（St. Basil's Cathedral）

濃郁的民族風
——伊斯蘭建築

伊斯蘭建築的圓頂使我聯想起巴格達的《天方夜譚》，做為一種獨特的建築語言符號，圓房頂顯示出一種寧靜和完美，在陽光、雲彩變幻和月光的背景下，顯得悲壯淒涼，尤其是殘餘落日的黃昏，一彎殘月組成一個荒涼的句子。

《聖經・舊約・創世紀》第十一章記載了這樣一個故事：大洪水過後的地球上，人們原本都講一樣的語言，有同樣的口音。諾亞的子孫們開始往東邊遷移，他們在示拿地（古巴比倫）見到了一片平原，於是便在那裡定居了下來。後來，他們商量著，要燒泥為磚，建造起一座城和一座塔，塔頂要高高地通到天上，傳揚他們的故事，免得他們分散在地上。於是，大家齊心協力，建造起了一座直通雲霄的高塔。可是上帝得知了這件事，見到地上人們創造出的奇蹟，認為這樣下去，以後就沒有他們做不成的事了，必須阻止他們。於是，上帝變亂了人類的語言，使人們分散到了各處，再也無法相互交流，這樣，這座塔也就造不成了。從此，這座沒有被造成的塔也就被稱為「巴別塔」（意即變亂）。

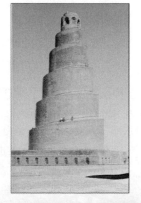

巴別塔似乎只存在於《聖經》當中，但在現實生活中，卻有一座與它極其相似的建築，那就是薩邁拉大清真寺的宣禮塔。

宣禮塔是伊斯蘭教清真寺的獨特建築，是專門用來宣禮或為了確定齋戒月開始日期觀察新月的地方。而薩邁拉大清真寺中的宣禮塔尤其獨特，它繼承了西元前兩十多

年美索不達米亞高塔的形制特徵，是一種少見的螺旋形結構，給人雄渾壯麗之感。這座宣禮塔建造在方形的底座上，足有52米高。整座建築上細下粗，沒有窗戶，人需要沿著塔身的旋轉階梯走到塔頂的小屋。站在塔頂，四周的景色盡收眼底，除了獵獵的風聲，一切都寧靜祥和，可以給朝拜者心靈的洗滌。

這座宣禮塔和它所在薩邁拉大清真寺一樣，都是伊拉克阿巴斯王朝的建築代表作。整座清真寺的建築都繼承了伊斯蘭建築藝術一貫樸素簡單的特徵，顯示出一種別樣的古樸厚重之美。薩邁拉大清真寺佔地面積達四萬多平方米，是世界上最大的清真寺，十分壯觀，寺院是典型的長方形，中軸線指向南方的麥加，寺中有裝飾華麗的噴泉以及四百多根大理石柱支撐的廊殿。整座建築壯美中蘊含著精緻，奇偉中凸顯莊嚴，顯示出伊斯蘭教巨大的凝聚力和感召力。

伊斯蘭建築是世界建築中外觀變化最多，設計手法最巧妙的一種建築藝術。其造型多用尖拱和穹頂，採用集中式平面的建築群，建築中多裝飾有幾何紋樣圖案。建築變化多樣、形式各異，但總體呈現出一種莊重雄偉又不失典雅的風格。

伊斯蘭建築因為與宗教息息相關，因此多半體現出一種強烈的對信仰的虔誠和嚮往。其建築的主要特徵體現在以下幾個方面：

穹頂。伊斯蘭建築基本上都有穹頂，而且與歐洲教堂的穹頂不同的是，伊斯蘭建築中的穹頂看似粗獷但卻韻味十足。

開孔。開孔是指門和窗的形式。伊斯蘭建築一般是尖拱、馬蹄拱或是多葉拱。偶爾也會出現正半圓拱和圓弧拱。

紋樣。伊斯蘭建築中多用紋樣，紋樣繼承自波斯和東羅馬，但經其發展，創造出了屬於伊斯蘭建築中獨特的紋樣，尤其是幾何紋樣，是伊斯蘭建築藝術中的獨特創造。其題材、構圖、描線、敷彩皆有獨特之處。

> **伊斯蘭建築代表：**
> 約西元608年　麥加卡巴神龕（Kabbah Shrine）
> 西元688～692年　耶路撒冷岩石圓頂（Dome of the Rock）
> 西元706～715年　敘利亞大馬士革大清真寺（Great Mosque of Damascus）
> 西元710年　耶路撒冷艾爾‧阿克薩清真寺（Al-Aqsa Mosque）

雄渾莊重的結構
——西歐羅馬風建築

羅馬風建築是古羅馬文化和基督教文化結合的產物，但較多的模仿了古羅馬時期的藝術，因此被稱為「羅馬風」。

1590年，年輕的物理學家伽利略站在了比薩斜塔上，他輕輕放開手，讓一大一小兩個鐵球掉落下去……相信這場著名的自由落體實驗已經無人不知了。這偉大的物理實驗不僅僅證明了一個公式，更讓這座獨特的斜塔成為了家喻戶曉的歷史建築。

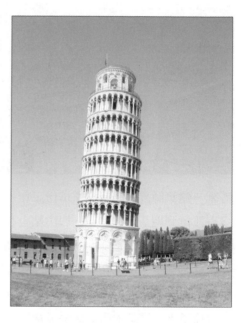

拋開伽利略加諸比薩斜塔之上的名聲不談，這座斜塔本身就是難得一見的出色建築。它大膽的圓形建築結構，深淺兩種白色的對比與融合，長菱形的花格平頂，以及陽光照射下形成的光亮與陰暗的對比，都可以佐證它在建築史上的獨特地位。更不用說它還是一座獨一無二的斜塔了。

關於比薩斜塔傾斜的緣故，在比薩人中流傳著這樣一個故事：比薩斜塔剛剛建成的時候還是一座直立的塔，可是，當工程的落成典禮上，建築師向市長索取本應屬於他的報酬時，這位市長卻反悔了。他企圖賴掉這筆酬金，於是說：「這座塔是為了上帝的榮譽而修建的，建造它的人可以獲得良好的名聲，

因此，你應該放棄那可鄙的金錢欲望，而感謝上帝給了你機會建造它。」聽到這裡，建築師明白了市長的意圖，他氣憤地對著他剛剛建成的鐘塔叫道：「來吧，鐘樓，跟我走！」隨後轉身走了。在場的人們立刻驚訝的發現，鐘塔正慢慢向著建築師的方向傾斜，看到這一切，市長連忙追上了建築師，答應付給他應得的酬勞，但他必須讓鐘塔立住不倒。建築師拿到了自己應得的酬勞，而塔樓也沒有再繼續傾斜下去了，但曾經傾斜的角度卻始終沒有再恢復，以此做為對市長的教訓。

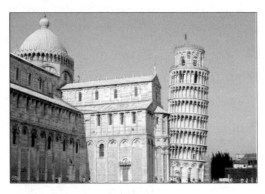

傳說當然只是傳說，實際上，比薩斜塔的傾斜起初只是一名建築師的失誤，但依靠著後來建築師的努力，將誤差變為了奇蹟。

1172年，一名居住在聖母瑪利亞慈善堂內的寡婦波妲去世了，臨終前，她留下了60枚銀幣，希望能夠建起一座聖母瑪利亞的音樂鐘塔來。建築師波那諾接受了這份工作，很快將鐘塔修建到了第三層。可是，他沒有注意到地基是建造在一塊由黏土和砂土組成的沖積地上，看似堅固實則薄弱，而且下面還有一條地下小溪。因為地基不穩，建築又重，建造起來的鐘塔很快就傾斜了。波那諾只能將工程暫停，他打算等地基穩定後再開工，可是誰知道，這一停便是100年。

1275年，建築師西蒙接手了鐘塔的建造。為了防止建築物繼續傾斜，他減薄了塔壁，換上了輕質灌注材料，採用不同長度的橫梁和增加塔身傾斜相反方向的重量等來設法轉移塔的重心。這一次，他將鐘塔建造到了第六層，雖然沒有改變它的傾斜度，但至少它沒有再繼續傾斜下去。

西蒙沒有完成他的建築就去世了，之後，他的兒子皮薩諾繼承了父親的遺志，繼續建造這座鐘塔。除了按照他父親的方式建造之外，他還將鐘樓的第八

層設計得稍稍傾向於北面以保持平衡，同時他不再建造樓頂，以減輕重量和平衡傾斜。

就這樣，耗費了200多年的時間之後，這座奇蹟般的建築終於完美地展現在眾人面前。只是，隨著自然的變遷，這座傾斜的鐘塔究竟會不會倒塌，始終還是壓在所有人心頭的一塊大石。

西元8世紀末，西歐法蘭克王國查利大帝統治的加洛林王朝，在文化上漸漸復甦，形成了所謂的「加洛林文藝復興文化」，這種古羅馬文化和基督教文化結合的產物，因為較多的模仿了古羅馬時期的藝術，也就被稱為「羅馬風」。

羅馬風建築多為教堂、修道院和城堡，其規模不及古羅馬建築的宏大，設計施工也相對粗糙，但它繼承了古羅馬的半圓形拱券結構，並創造了扶壁、肋骨拱與束柱的結構。其建築特點主要在於：

1. 在結構上大膽啟用筒拱、十字交叉拱乃至四分肋骨拱，出現骨架券承重，減輕了拱頂厚度。
2. 在長方形平面基礎上，祭壇前的平面向兩翼擴展，發展和完善了拉丁十字式的平面形象。
3. 內部多為圓柱形柱廊，柱上是半圓形連續拱券；門窗為圓拱門窗；出現了透視門。
4. 內部裝飾上注重構圖的完整統一，整個建築形體性狀高直，更具敦實的美感。
5. 雕刻上應用框架法則，將非寫實雕刻大量運用。

西歐羅馬風建築代表：

始建於西元1世紀　法國奧德的卡爾卡松城堡（Carcassonne）

西元1063～1350年　義大利比薩大教堂（Cathedral of Pisa）

西元11～12世紀　法國卡昂的聖耶戈納教堂（Cathedral of St Etienne）

西元12世紀　法國的昂格萊姆教堂（Cathedral of Angouleme）

英國王室的石頭史書
——哥德式建築

古典建築，帶著它高超的技巧，透過物質的大體量來實現它的效果。在另一方面，哥德式則透過精神，用極少的物質體量就獲得了非常宏偉的效果。古典主義建築都是浮華的，輝煌的，因為它們的裝飾都是外來的；這是一種純理性的結果，經過裝飾——從而使物質生命得以延伸。而哥德式拋棄了沒有意義的輝煌；它其中的每一個構件都來自於一個單一的想法，因此它必然有一種高貴而肅穆的精神氣質。

<div align="right">——卡爾·弗里德里希·申克爾</div>

在英國倫敦，威斯敏斯特教堂的地位絕對是與眾不同的，這裡不僅僅是英國歷代君主加冕的地方，也埋葬了不少的貴族與名人。一千多年來，自愛德華王以來，除了愛德華五世和愛德華八世之外，其他的英國君主都是在威斯敏斯特教堂加冕登基的，而英國數百年來的大人物，也大多長眠於此處，喬叟、莎士比亞、牛頓、狄更斯、瓦特、哈代、拜倫，每一個都是足以震撼世界的名字。

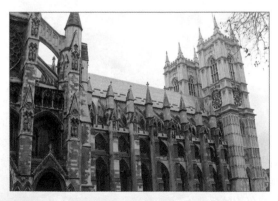

這座位於泰晤士河南岸的教堂是英國最大的教堂之一，因為位於城區以西，故此也叫「Westminster Abbey」，也譯作西敏寺。早在西元730年，這裡就有一所東撒克遜王塞伯特修建的本篤修會，這座小型教堂本來是建在倫敦一個叫做托內的小島上，

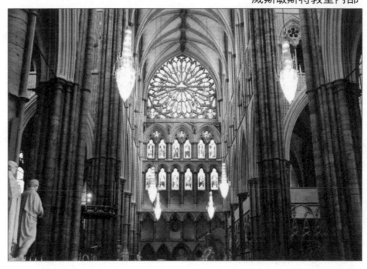
威斯敏斯特教堂內部

可是隨著泰晤士河水流變小，托內島和其他的陸地連接了起來。1045年，因為撒克遜王沒有按照承諾去朝聖，撒克遜王朝的末代繼承人愛德華為了贖罪，奉教皇利奧九世的要求，將原本的小教堂改建成為了最早的威斯敏斯特教堂。而當時的威斯敏斯特教堂，還是一座諾曼式的教堂。

　　1065年，這座教堂完工還沒幾天，國王愛德華便撒手人寰。國王沒有留下子嗣，當人們還在為王位繼承人爭吵不休的時候，來自法國的日爾曼人威廉一舉征服了英格蘭，登上了帝位。為了顯示自己地位的合法性，他決定在先帝愛德華剛剛建成的威斯敏斯特教堂內舉行加冕儀式。自此以後，英國王室歷代國王的加冕、喪葬及其他歷史性的慶典都在此地舉行。後來到了16世紀，英王亨利八世與羅馬教廷決裂，將威斯敏斯特教堂納入了國王的管理之下。之後英國女王伊莉莎白一世更將它改建為一所學校，並由王室直接管理。從此之後，它就成為了英國王室的專屬教堂，因此這裡也被人稱為「英國王室的石頭史書」。

　　1245年，當時的英國國王亨利三世為了紀念愛德華，決心將之改建成更加宏偉的哥德式教堂。從他開始，歷代的英王開始按照自己的意願對這座教堂進行改造和增建，將之折騰成了一座混合著各式風格的建築。1875年，教堂交到了建築師喬治·吉伯特·斯科特手中，而他正是當時哥德復興式建築風格運動的領袖人物。對於哥德式建築的偏好，讓他毀掉了許多精美的非哥德式作品，

但也從此奠定了威斯敏斯特教堂的哥德式風格。

今天我們所能看到的威斯敏斯特教堂，主要由教堂及修道院兩大部分組成。教堂平面呈十字拉丁形，上部拱頂高達31米，構造複雜，是英國哥德式拱頂高度之冠，顯得巍峨肅穆。教堂西部的雙塔高聳，飛拱橫跨側廊和修道院圍廊，形成複雜的支撐體系。教堂內部裝飾著巨大的扇形垂飾，各種雕像精美華麗，彩色玻璃絢麗多姿，整座教堂壯觀高貴，金碧輝煌，是哥德式建築中的出色傑作。

哥德式建築（Gothic Architecture）起源於11世紀下半葉的法國，13到15世紀在歐洲流行起來。哥德式建築主要用於教堂，它是隨著城市手工業和商業行會的興起、手工藝技術的發展而發展起來的。

哥德式建築的特點是高聳的尖塔、十字形的平面結構、較薄的牆面、尖形拱門、大窗戶及繪有聖經故事的花窗玻璃。在設計中，此類建築多利用尖肋拱頂、飛扶壁、修長的束柱，分擔了之前羅馬建築中僅僅以厚壁支撐拱頂重量的設計，進而大大減少了牆壁的厚度，營造出輕盈修長的飛天感。同時，從阿拉伯國家學得的彩色玻璃工藝技術被運用到教堂中，改變了之前教堂採光不足造成的壓抑感。

整個哥德式建築因其高高的尖塔等設計，呈現出一種粗獷豪放、積極向上又神祕的精神特徵，因此，剛剛出現的哥德式建築被稱為「哥德式」，意為野蠻人的藝術，在產生初期是被人輕視的一種藝術風格，但隨著宗教對哥德式藝術的接受，它也開始被人們接受，成為了一種普遍的藝術風格。

哥德式建築代表：
始建於西元810年　義大利威尼斯總督府（The Doge's Palace）
西元1143年　法國巴黎聖鄧尼斯教堂（The Cathedral of Saint Denis）
西元1163～1365年　法國巴黎巴黎聖母院（The Cathedral of Notre-Dame）
西元1248～1880年　德國科隆大教堂（The Cathedral of Cologne）

變化的古典柱
——義大利的文藝復興

文藝復興建築最明顯的特徵，是揚棄了中世紀時期的哥德式建築風格，
而在宗教和世俗建築上重新採用古希臘羅馬時期的柱式構圖要素。

做為一個古老的城市，佛羅倫斯有著眾多的名勝古蹟，隨處可見歷史悠久
的宮殿，精雕細刻的大師手筆，吸引著眾人的目光。但每個去佛羅倫斯旅遊的
人，首先都會直奔同一個地方——佛羅倫斯大教堂。

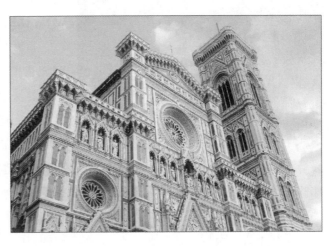

這座世界第四大的
教堂，足足花費了140
年的時間、三代建築師
的努力才建成。整座教
堂由大教堂、鐘塔和洗
禮堂組成，牆面全用白
色、深綠和粉紅的大理
石建造，典雅而凝重。
而教堂中最引人注目
的，則是教堂的八角形
穹頂，這仿造羅馬萬神殿建造而成的穹頂，是當時世界上最大的圓頂，停留在
四十多米高空中的巨大圓頂，線條流暢，充滿動感，堪稱奇蹟般的天才之作。

中世紀的佛羅倫斯，是當時諸城當中最強大的一個。1296年，行會領導著
市民從貴族手中奪取了政權，為了慶祝他們的勝利，佛羅倫斯人決定修建一座
巨大的教堂來展現自己的強大，並做為共和政體的紀念。於是，當時的建築大

穹頂內外

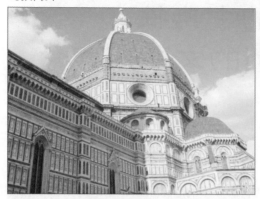

師阿爾諾沃‧迪卡姆比奧受邀修建這座教堂。14年後，迪卡姆比奧不幸去世，教堂的修建工程也被迫停了下來。到了1334年，建築師喬托接任了教堂的建造，但他也在三年後去世了，教堂再次被迫停工。1367年，佛羅倫斯的居民投票決定，在教堂中殿的十字交叉點上，建造一座世界上最大的八角形圓頂，以襯托佛羅倫斯的尊貴地位。1418年，菲利波‧布魯內列斯基被選為這項工程的設計師。

布魯內列斯基大膽的決定，拋棄過去慣用的「拱鷹架」建造方式，而採用「魚刺式」的建造方式從下往上砌成。可是，因為不肯透露他的設計圖稿，他前衛大膽的設計遭到了強烈的反對。在當時，即便是最小的拱門也是在拱鷹架上建造的，如此巨大的圓頂卻完全不用拱鷹架，並且磚塊還要與水平面呈60度的斜角，大部分人都覺得是不可能實現的。人們要求布魯內列斯基公布自己的設計方案，但他始終不肯，因為他很清楚，很多人都在覬覦自己這個位置，一旦公布設計圖，他很可能會被取代，他耗費心血的設計也會被人奪走。

為了說服委員會，他提了一個有趣的要求，讓執事們將一枚雞蛋直立在光滑的大理石上。顯然，這些執事們都無法做到，這時候，布魯內列斯基將雞蛋的殼敲碎，輕鬆的將雞蛋立了起來。當有些人憤憤不平的表示其實他們也可以做到時，布魯內列斯基平靜地說：「如果有誰瞭解了我的計畫，也同樣會知道

該如何更巧妙地建造圓頂。」於是，執事們終於選擇了相信他，並將這項建造工程徹底交給了他。

1436年，布魯內列斯基完成了他最偉大的建築，而佛羅倫斯也擁有了世界上最美麗的穹頂。一百年後，米開朗基羅在羅馬的聖彼得大教堂裡修建了一個更大的穹頂，但是他依舊感嘆說：「我可以建一個比它大的圓頂，卻不可能比它的美。」

文藝復興建築是歐洲建築史上繼哥德式建築之後產生的一種建築風格。文藝復興建築15世紀產生於義大利，後傳播到歐洲其他地區，形成了具有各自特點的各國文藝復興建築。一般認為，佛羅倫斯大教堂的建成，象徵著文藝復興建築的開始。

文藝復興時期的建築家們認為，之前流行的哥德式建築，是基督教神權統治的象徵，而古代希臘和羅馬的建築則是非基督教的，它們的建築理念才代表了人文主義的本質。因此，此時期的建築特徵主要在於揚棄了中世紀時期的哥德式建築風格，而在宗教和世俗建築上重新採用古希臘羅馬時期的柱式構圖要素。

在繼承了古典柱式構圖風格的同時，當時的建築師們還跳出了古典柱式規範的限制，將文藝復興時期的許多科學技術上的成就運用到建築中來，將各個地區的建築風格融合起來，創造了許多新的建築類型、建築形制，進而形成了風格統一又帶有個人色彩的文藝復興建築。

文藝復興建築代表：
　西元16世紀初　聖彼得大教堂（Saint Peter's Basilica）
　西元13～16世紀　義大利佛羅倫斯安農齊阿廣場（Piazza Annunziata）
　西元1546～1644年　義大利羅馬卡比多山羅馬市政廣場（Piazza della Signoria），米開朗基羅建造
　西元14～16世紀　義大利威尼斯聖馬可廣場（St. Marco Square）

自由、誇張的華麗
——巴洛克建築

巴洛克建築是17～18世紀在義大利文藝復興建築基礎上發展起來的一種建築和裝飾風格。

15世紀後期，因為自身的腐敗，天主教遭到了新教強烈的衝擊，為了維護天主教的地位，教會內部產生了一股要求革新的思潮。1534年，為了適應當時基督新教的宗教改革，聖依納爵‧羅耀拉提出了建立耶穌會的建議，並得到了羅馬教廷的支持。耶穌會的主要目的是教育和傳教，它們依靠興辦大學和培養人才來維護教會的影響力。

耶穌會既然成立，那麼自然需要一座專門的教堂做為創始教會之地，為此，教會決定興建一座耶穌會教堂。這座教堂原本是邀請米開朗基羅來進行設

計的，但事有延誤，一直到1568年，才選定了米開朗基羅的助手吉爾可莫‧達‧維尼奧拉來負責建造。

維尼奧拉出生於1507年，他早年多數是待在法國，擔任法國國王的王室造園師，後來才回到義大利，從事教堂的建築設計工作。1568年時接受耶穌會教堂的建築設計工作時，他已經是一位六十多歲的老人了。

面對著這座教堂，維尼奧拉有了新的想法。當時的建築設計多是依照古羅馬建築師維特魯威的建築規定，講究完美的對稱與比例的協調運

用，但維尼奧拉決定打破這些約束。它建造的教堂平面是由哥德式教堂常用的拉丁十字形演變而來的長方形，頂部突出一個聖龕。在教堂正面上半部分，維尼奧拉模仿了佛羅倫斯由阿爾伯蒂設計建造的聖瑪利亞小教堂，也模擬了希臘神殿的山牆立面，並在兩側添加了兩對大渦卷以增加穩定感。但同時他還模仿了米開朗基羅的聖彼得教堂，安排了科林斯式的倚柱和扁壁柱，增加視覺上的雕塑感。

教堂的中廳寬闊，兩側用兩排桶形屋頂的小祈禱室替代了原本的側廊，使得整個教堂如同一個開放的、單一的空間。這樣的設計，可以讓信徒都集中到同一個空間中，拉近了他們的距離，也讓他們能夠共同體會神的意旨。祭壇裝飾採用了希臘神殿

羅馬耶穌會教堂內部

的主題，而穹頂上則繪製著華麗繁複的壁畫。

遺憾的是，維尼奧拉沒完成這座教堂的建造就去世了。1573年，就在維尼奧拉去世之後，札柯摩‧德拉‧波爾塔接過了他的工作，在1577年完成了這座教堂。波爾塔完全依照維尼奧拉的藍圖進行施工，只是在入口及軸線立面進行了改進。

整座教堂處理手法巧妙，富麗堂皇，充滿神祕主義的氣氛，恰好符合了天主教會炫耀財富和建立神祕感的需要，同時也反映了文藝復興晚期人們追求自由表達的世俗思想，因此這種藝術形式很快傳播開來，並帶來一股新的建築風格——巴洛克建築藝術。

　　巴洛克（Baroque），本義是指一種形狀不規則的珍珠，巴洛克建築則是指17世紀至18世紀在義大利文藝復興建築基礎上發展起來的一種建築和裝飾風格。維尼奧拉設計的羅馬耶穌會教堂被公認為第一座巴洛克建築，也是從手法主義向巴洛克風格過渡的代表作。

　　巴洛克一詞最早含有貶義，古典主義者認為它離經叛道，違背了建築藝術的基本法則，但隨著人類對自由表達的渴望進一步發展，這種反對僵化、追求自由和表達世俗情趣的建築風格開始流行起來。

　　巴洛克建築多為天主教教堂，是公認的「耶穌會精神的體現」。其主要特徵有：

1. 追求新奇。其建築手法打破了古典主義的傳統建築形式，外形自由隨意，甚至不顧結構邏輯，採用非理性組合，以取得反常效果。
2. 趨向自然，追求自由奔放的格調，表達世俗情趣，具有歡樂氣氛。
3. 繁複華麗的裝飾，強烈的色彩。在創作時打破建築與雕刻繪畫的界限，使其相互滲透。
4. 追求建築形體和空間的動態，常用穿插的曲面和橢圓形空間。

巴洛克建築代表：

西元1638年　波洛米尼——義大利羅馬聖卡羅教堂（S. Carlo Alle Quattro Fontane）

西元1655～1667年　貝尼尼——義大利羅馬聖彼得大教堂廣場（Piazza San Pietro）

西元17世紀　封丹納——波波羅廣場（Piazza del Popolo）

西元17世紀　波洛米尼——義大利羅馬納沃那廣場（Piazza Navona）

不對稱的細膩——法國古典主義建築與洛可可建築

洛可可世俗建築藝術的特徵，是輕結構的花園式府邸，它日益排擠了巴洛克那種雄偉的宮殿建築。在這裡，個人可以不受自吹自擂的宮廷社會打擾，自由發展。

洛可可藝術是法國18世紀的藝術樣式，它起源於路易十四晚期，而流行則是在路易十五時代。

在路易十五的年代，他的情婦彭巴杜夫人成為了巴黎最知名的權力者。這位美麗而聰明的女士對藝術有著濃厚的興趣，她熱心地資助過包括伏爾泰在內的許多文學家和藝術家，而她尤其鍾愛的就是建築和裝飾藝術。她對於那種柔美華麗，裝飾精緻繁複的設計風格有著強烈的偏好，於是她將自己身邊的一切都按照喜好進行了裝飾，從皇帝的凡爾賽宮到精緻的中國花瓶，她都加上了充滿藤蔓、花紋、貝殼和精緻曲線的裝飾。

這種繁複小巧的裝飾風格，恰好迎合了當時的社會風氣。當時的法國貴族們，沉醉在悠閒舒適的生活中，追求的正是那種輕浮、閒散、頹廢的生活氣息，於是這種裝飾風格迅速流行了起來。做為巴洛克藝術的晚期，人們稱它為洛可可。而洛可可建築的傑出代表，則是維也納的卡爾教堂。

1713年，正是黑死病猖獗肆虐的時候，這個1348年從亞洲傳入歐洲的黑色死神，在十年之內就讓全歐洲的人口減少了三分之一，而當時的人們採取了所有的辦法，也無法阻擋這場災難的蔓延。因此皇帝卡爾六世發下誓願，如果維也納能夠在這場瘟疫中倖免於難，那麼他就建造一座大教堂，奉獻給前米蘭總主教聖波洛梅歐。當大瘟疫氾濫，人們紛紛逃離之時，只有他不顧生命危險留

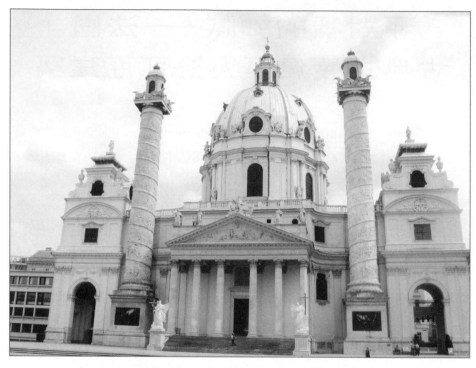

在城中，為貧困者開設學校和醫院，救濟所有災難中的人們。

　　第二年，卡爾六世舉辦了建築設計競賽，建築師約翰·本哈德·費歇爾和他的兒子約瑟夫·伊曼紐爾贏得了競賽，成為了卡爾教堂的設計師。1937年教堂落成，展現在人們面前的，是一座典型的洛可可風格的教堂。

　　整座教堂華麗繁複而不失典雅。教堂正面由三個部分組成，中部上方是高達70米的穹頂，下方則是仿造古希臘神廟風格的山牆立面，上面的浮雕描繪著維也納遭黑死病侵襲的情景。立面的兩側，卻是擁有中國亭閣風味的禮拜堂，教堂前樹立的兩根凱旋柱高達40米，螺旋形浮雕飾帶展現了聖波洛梅歐的生平，圓柱樣式是模仿古羅馬建築中的圖拉真紀念柱，左邊的圓柱代表著堅定的信念，而右邊的則是勇氣。教堂內部由一個方形的前廳和一個橢圓形的大廳組成，巨大的橢圓形穹頂覆蓋下來，上面描繪著聖波洛梅歐向上帝祈禱的巨大天

頂畫。巨大的祭壇用雕塑展現了聖者聖波洛梅歐在一群小天使的陪伴下升天的場景，誇張而堆砌的金光和祥雲充滿流動的美感，是洛可可藝術細節表現力的典型代表。除此之外，教堂內再無過多的裝飾，而只以大理石營造出一種典雅莊重的氣息。

　　法國古典主義建築，是指在17世紀到18世紀初法國流行的古典主義建築風格。古典主義建築多為規模宏大的宮廷建築和紀念性的廣場建築群，採用古典柱式和豐富華麗的內部裝飾。

　　洛可可為法語rococo的音譯，此詞源於法語ro-caille（貝殼工藝），意思是此風格以岩石和蚌殼裝飾為其特色。洛可可建築在18世紀20年代產生於法國，它屬於巴洛克建築藝術的晚期，是巴洛克風格與中國裝飾趣味結合起來的、運用多個S線組合的一種華麗纖巧、雕琢繁瑣的藝術樣式。其主要特徵有：

　　1.喜愛曲線，多用C形、S形、漩渦形等曲線裝飾，連成一體。

　　2.構圖非對稱法則，帶有輕快、優雅的運動感。

　　3.多採用明快豔麗的色彩裝飾。

　　4.崇尚自然。多用貝殼、漩渦、花草、山石等做為裝飾題材。

小法國古典主義建築代表：
　　始建於西元1624年　法國巴黎凡爾賽宮（Versailles Palace）
　　西元1501～1600年　法國巴黎羅浮宮東立面（Louvre Museum）
　　完成於西元1691年　法國巴黎傷兵院新教堂（St. Louis des Invalides）

洛可可建築代表：
　　西元1736～1739年　法國巴黎蘇俾士府邸公主沙龍
　　　　　　　　　　　　（Hôtel de Soubise, Princess Sharon）
　　西元1749～1754年　德國費斯堡海德堡宮殿的凱瑟大廳
　　　　　　　　　　　　（Heidelberger Schlob, Kaisersaal）

湮沒在密林中的神殿
——東南亞建築

此地廟宇之宏偉，遠勝古希臘、羅馬遺留給我們的一切，走出吳哥廟宇，重返人間，刹那間猶如從燦爛的文明墮入蠻荒。

<p style="text-align:right">——吳哥窟的發現者亨利</p>

做為法國的殖民地，19世紀的柬埔寨吸引了大量的法國殖民者和探險家。1860年，為了尋找一種珍貴的蝴蝶，法國生物學家亨利·穆哈特也來到了這裡，他雇用了四名當地人做為嚮導，在高棉深重廣袤的叢林中收集著各種珍稀的蝴蝶標本。

叢林中毫無破壞的原始環境讓亨利非常興奮，他捕捉到了許多罕見的蝴蝶，於是他要求四名嚮導帶領他走進叢林更深處，希望能有更多的發現。然而，四名當地人卻無論如何也不肯再往叢林深處走去了，他們用緊張的語氣告訴亨利：「叢林深處有一座被惡魔詛咒過的城堡，所有見過它的人都會被詛咒殺死。」「那裡是鬼魅的世界，凡人是不能進去的，一旦不小心走了進去，鬼怪會讓我們喪失方向，再也找不到回來的路，在叢林中活活餓死。」

亨利並不相信這些，他是個科學家，早就明白詛咒與惡魔是不存在的，但當地人的描述讓他產生了新的興趣，他閒暇時也曾讀過柬埔寨的歷史，這讓他很快想到，也許密林深處的並不是什麼惡魔的城堡，而是上古建築的遺跡。

亨利查閱了相關資料，結果發現，1850年一位法國傳教士布耶沃斯曾經記載，他在此地的叢林中發現了一座龐大的遺址，看上去應該是一座王宮。可惜的是，他的記載並沒有引起當時人的注意。至此，亨利基本上已經可以肯定，藏在叢林深處的，是一座古代的建築。

這個消息讓亨利很是興奮，他高價雇用了上次四個嚮導，準備了小木舟，穿過洞里薩湖，去尋找傳說中的建築遺址。湖的對岸有一條幾乎快被青苔和雜草湮沒的小道，沿著小道向前，巨大的糾結的樹木遮天蔽日，藤蔓在叢林中雜亂的蔓延，四面有一種可怖的靜謐。

幾人走了很久，忽然發現眼前出現了五座石塔，高高的塔尖在陽光下閃爍著光芒。亨利不能抑制自己的激動，他快步衝了過去，眼前是一座巨大的寺廟，一條羅馬式古道直通其中，五座石塔如梅花分布，所有的牆壁上都布滿精緻而繁複的雕刻，令人目眩神迷。

亨利充滿敬畏的撫摸著巨大而神祕的雕像，他已經可以肯定，這裡就是書中記載的吳哥古城。12世紀之時，當時的吳哥國王蘇耶跋摩二世建造了這座宏偉的寺廟，用以供奉毗濕奴，這座宏偉的寺廟足足耗費了35年的時間才建造完成。但是到了1431年，泰人入侵了吳哥古國，吳哥人被迫遠離故土，去到了150英里外的金邊定居，而泰人在掠奪了所有的金銀珠寶之後，並沒有將這座偉大的建築放在眼裡，絕塵而去。從此，美麗的吳哥窟漸漸在人們的記憶中沉寂，成為了被密林掩蓋的隱祕之所。

帶著對吳哥窟全面的瞭解和景仰，亨利回到了法國，留下了大量關於吳哥窟的記載。不久他因病去世，他的弟弟將這些資料進行整理發表，從此，神祕的吳哥古都重新回到了人們的視線，成為了眾人頂禮膜拜的聖地。

東南亞建築文化圈是一個超越原有政治及地理區劃的概念，它包括兩大部分： 部分即東南亞大陸部分，包括中國大陸長江流域以南直到中南半島馬來

西亞南端，東起中國南海沿岸、西至緬甸伊落瓦底江這一廣闊區域；另一部分則是東南亞島嶼部分，包括臺灣、海南島，以及菲律賓、印尼、馬來西亞的沙勞越及蘇門答臘，甚至還可延伸至琉球群島及南太平洋的部分島嶼。

東南亞建築文化在總體特徵上應該歸屬於東方建築文化系統，但它與該系統中其他幾個區域性建築文化的最大區別，就在於它同時受到中印兩大古老文化的夾擊，而其固有文化的強大生命力又賦予它明顯的個性。不過，在它的身上，仍然殘存著一些中國早期建築的影響痕跡。但它絕非是印度或中國的文化附屬物，而是各自具有極為鮮明的個性，在吳哥、蒲甘、中爪哇和占婆古國曾開放燦爛奇葩的藝術和建築，與印度教和佛教的印度的藝術和建築相比，都有顯著的區別。

古東南亞建築代表：
　西元12世紀上半葉　柬埔寨周薩神廟（Chau Say Tevoda）
　西元12世紀　泰國武里南高棉帕薩佛儂壤寺廟（Prasat Phnom Rung）
　西元12世紀初　泰國高棉瑟邁神殿（Phimai）

白色愛之陵
——古南亞建築

> 如果生命在愛火中燃盡，會比默默凋零燦爛百倍。愛情謝幕的一刻，也
> 將成為永恆臉頰上的一滴眼淚。
>
> ——泰戈爾寫給泰姬陵的詩

　　如果問任何一個人這個世界上可以代表愛的建築，相信大部分人會告訴你
這樣一個名字——泰姬陵。這是一對戀人愛的歸宿地，也是全世界戀人的愛之
陵。

　　17世紀的印度是個繁盛的國家，國王沙賈汗年輕俊朗、意氣風發。年輕的
國王不僅擁有富有的莫臥兒王朝，還有著另一樣的珍寶——絕色美女阿姬曼。
阿姬曼來自波斯，她美麗溫柔，將全部的身心奉獻給了沙賈汗，而沙賈汗也沒
有辜負她的一片深情，對其摯愛有加，並封她為「泰姬・瑪哈爾」，意即「宮
廷的皇冠」，兩人鶼鰈情深，相依相伴十九年。

　　然而，戰亂突起，國王被迫親征，不願離開愛人的泰姬雖有孕在身，卻堅
持陪伴在側，結果，當國王在戰場中贏得勝利之時，泰姬卻已在分娩時不幸去
世。沙賈汗聞訊趕回，卻只能面對已逝的紅顏，他不肯面對這突如其來的打
擊，將自己獨自關在房中一日一夜。等他再次走出房中時，人們驚訝地發現，
他的滿頭黑髮已成了銀絲。

　　班師回朝，沙賈汗下達了他的第一道命令，他要為死去的妻子修建世界上
最完美最精緻的陵墓。最優秀的建築師和工匠們從世界各地蜂擁而至，他們獻
上了各式各樣華麗的設計，希望能獲得國王的青睞，然而沙賈汗始終沒有發現
令他滿意的作品，直到一位建築師的出現。這位建築師的名字早已經湮沒於歷

史的塵埃中，但我們所能夠知道的是，他也是一位懷抱著喪妻之痛的丈夫，對妻子深切的懷念讓他贏得了沙賈汗的共鳴，兩個深情的男人開始共同建造這一座愛之陵。

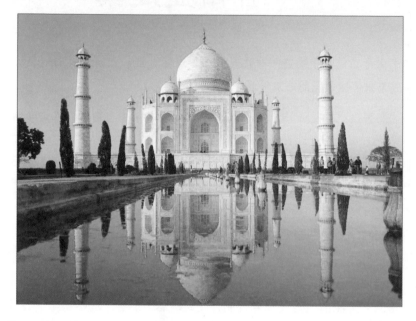

從1632年到1653年，這座陵宮整整修建了22年。在這二十多年間，每天都有多達兩萬名工匠一刻不停的勞作，來自印度、中國、歐洲和伊朗的藝術家們，將所有的心血都傾注到了這偉大的建築中。純白色的大理石建築安靜的佇立著，無數的寶石鑲嵌在大理石表面，精緻而繁複的石雕隨處可見。如果再仔細一點看可以發現，泰姬陵的石塔與地面並不垂直，而是稍稍向外傾斜，這是愛人最體貼的設計，就算時日再久，石塔因失修而坍塌，那它也只會向外傾頹，不會打擾到墓中佳人的安眠。

陵墓的修建縱然漫長，但沙賈汗並未因此減少喪妻的悲痛，為了能與妻子生死相依，他決定在亞穆納河的對岸，用純黑大理石為自己建造一座相同的陵墓，並將兩座陵墓用一座半黑半白的橋相連。然而，政治的詭譎容不下一對戀

人愛的誓約，1658年，沙賈汗的三王子弒兄篡位，將父親囚禁在泰姬陵對面的阿格拉堡之中。

孤獨的國王只向兒子提了一個要求：「王位你拿去，只要為我留一扇窗，能夠看見你母親的陵墓。」從此，他只能在夜夜的月光中，透過水晶石的折射，遙望河對岸愛人的陵墓。八年之後的一個月夜，七十五歲的老國王在病榻上最後凝望了一眼月光下的陵墓，安靜的追隨愛人而去。

按照沙賈汗的遺願，他的小女兒將他葬在泰姬的身畔，從此，他終於可以靜靜的陪伴著自己的愛人，永遠永遠不會分開。

古代南亞建築文化可以從三部分分析，即印度古代建築文化、斯里蘭卡建築文化和尼泊爾建築文化。所以南亞的建築文化背景中，始終離不開一個被世人稱作佛的人物──釋迦牟尼，與之相關的傳奇經歷都被建築物化，特別是印度這一佛教起源地。

自古以來，印度民族即熱心宗教，一般人民的精神生活也多圍繞宗教這個中心。其文學、繪畫、音樂、舞蹈、雕刻和建築等等，主要都是為宗教服務的，而政治反在其次。印度建築式樣的起源，與材料和宗教信仰有很大關係，如常用的裝飾題材有蓮花、菩提葉、法輪、象、獅、牛、馬、鴿等，都和宗教信仰有不可分割的關係。總之，研究古印度的建築，就不能不涉及到宗教問題。

南亞古代建築形式多樣且特殊，比如有佛教的圓頂狀舍利塔、耆那教的尖塔、由岩壁鑿出的印度教神廟等。

古南亞建築代表：
 始建於西元13世紀　尼泊爾加德滿都王宮廣場（Kathmandu Durbar Square）
 西元1565年　印度阿格拉堡（Agra Fort），又稱紅堡
 西元1571～1585年　印度法特普希克里城堡（Fatehpur Sikri）
 西元1756年　尼泊爾庫瑪麗神廟（Kumari-Ghar）

君子萬年，介爾景福
——古東亞建築

既醉以酒，既飽以德。君子萬年，介爾景福。

<div align="right">——《詩經‧大雅‧生民之什‧既醉》</div>

李朝是朝鮮歷史上統治時間最長的王朝，也是對朝鮮歷史影響最大的朝代。李朝的始祖叫李成桂，字君晉，他出生於高麗王國一個顯貴家族，父親是當時的朔方道萬戶兼兵馬使。李成桂從小就擅長騎射，武功赫赫，加上父蔭正好，因此在仕途上很是順暢，年紀輕輕便當上了高官。

13世紀是蒙古人的天下，蒙古鐵騎橫掃東亞大陸，高麗自然也不能倖免，成為了元帝國的征東行省。1368年，朱元璋得勢，將蒙古人趕出了中國大陸，元朝的殘餘勢力退到長城以北，成為北元。這時，原本歸附蒙古的高麗也分成兩派，一邊支持蒙古人，一邊則傾向於明朝，而李成桂則是親明派的代表人物。

1388年，高麗王受親元派慫恿，決定與明朝開戰，並派遣李成桂為統帥。李成桂豈肯聽命，他趁此機會發動兵變，奪取了政權。1392年，在明太祖朱元璋的暗中支持下，他正式廢掉高麗恭讓王，自己登基為王，定國號朝鮮，並遷都漢陽（今首爾）。就在遷都漢陽以後，李成桂就修建了這座景福宮。

景福宮是韓國的五大宮之首，也是其第一國寶。「景福」兩字出於《詩經‧大雅‧既醉》：「君子萬年，介爾景福」，取其祝福之意。朝鮮為明朝屬國，因此景福宮的布局建造十分類似於明朝故宮，基本上是故宮的縮小版，但在設計建造時，景福宮又加入了不少唐朝園林布局的元素，使得其宮室呈現出另一種美感。

　　景福宮佔地面積約50公頃，也是規矩的正方形宮殿。每個方向各有一個城門，東面是建春門，南面是光化門，西面是迎秋門，北面是神武門，南面光化門為正門。宮內有勤政殿、交泰殿、慈慶殿、慶會樓、香遠亭等殿閣。

　　勤政殿是景福宮正殿，也是韓國古代最大的木結構建築，是舉行正式儀式和接受百官朝拜的地方。廣場的地面鋪設花崗岩，分為三條道路。中間的道路稍高，是供國王行走的地方，兩側的路

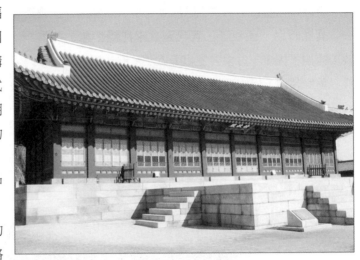

稍低，則是文武百官所走的路。勤政殿四周以迴廊環繞，屋頂冠以兩層重簷，屋頂出簷很長，在陽光下會產生很深的陰影，使得整個建築物有著鮮明的立體感，顯得莊嚴、壯觀。勤政殿往內則是寢宮，在王妃的居所中，設計上增添了不少女性的氣息，以秀麗柔美的花紋進行裝飾。御花園內有精心設計的人工池塘、蓮池、石階、泉水錯落有致，帶有明顯的唐朝園林布局風格。

　　東北亞由中國、朝鮮、日本、渤海及琉球等國組成。其文化特點是以中國文化為基調，在文化的各個方面均表現出相對的共通性；在文化的發展演變上，帶有系統的整體性和連動性的特徵。

　　總體來說，東北亞建築文化的形成，是以佛教建築為基礎和紐帶的。並以中國佛教的形式向外輻射產生，朝鮮半島的高句麗、百濟、新羅等三國，不但自己吸收了中國的建築文化，而且還在中國建築傳入日本的過程中，充當了傳播的橋梁和老師。

　　高句麗時代的建築特點：墳塚、石材構築，仿木，斗拱、叉手逼真，補間用人字拱，角柱上置重拱，柱身上端沒有闌額和普拍方，櫨斗直接坐在柱頭上，與漢明器做法類似。

　　新羅時期的石塔形式也同唐朝相似，如佛國寺多寶塔等，逼真模仿木構。

　　高麗時期，在晚唐、五代至北宋建築演變的影響下，漸趨端麗而略減豪放，採用了梭柱、月梁、生起等做法，形式相當柔和。

　　朝鮮時期，崇儒滅佛，佛教建築從此大衰，城郭和宮殿建築發達。

　　住宅：一般是單層，內院式，不同於四合院，無軸線，四面連續，門窗內外均有。

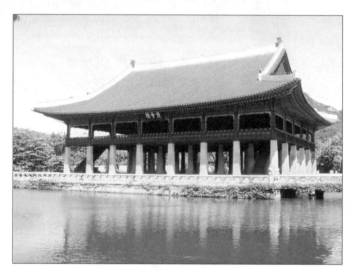

古東亞建築代表：
　　西元1042年　朝鮮妙香山普賢寺（高麗時期）
　　西元1395～1398年　韓國首爾崇禮門（朝鮮王朝太祖時期）
　　西元1620～1624年　日本京都桂離宮（Katsura Rikyu）

仰韶文化遺址
──原始的華夏建築

上古穴居而野處，後世聖人易之以宮室，上棟下宇，以待風雨，蓋取諸
大壯。

——《易經》

眾所周知，最早期的人類大多是穴居的，當時的人們根本不懂得建造居
所，因此只能選擇天然的洞窟擋風避雨。而在選擇洞穴的時候，為了生活的方
便，人們會自然的選擇靠近水源的洞穴，以便取水和漁獵，同時，洞口不能太
低，否則洞穴很容易被水淹沒，而洞口一般都朝向南方，以防備冬天的刺骨寒
風。漸漸的，原始人還開始學著自己開鑿洞穴，以便讓它更適合自己的生活需
要，同時，他們還學會了搭建樹枝以遮蔽雨水，並對洞穴內進行簡單的修整。

當然，除了穴居之外，還有一部分的原始人是採用了巢居的居住方式，
《韓非子》中就記載古代有聖人「有巢氏」教人們搭建樹巢，以避開地上的毒
蛇猛獸。也就是說，他們是選擇了在樹上用枝幹搭建巢穴，像鳥一樣的生活。

穴居和巢居是最原始的兩種居住方式，而這兩種方式都給予了原始人運用
一些簡單的材料進行建造的機會，而這些簡單改造的進行，也正是建築正式開
始的序曲。

1921年，瑞典地質學家、考古學家安特生來到了河南澠池縣的仰韶村。本
來他是受當時的中國政府聘請來勘探礦產的，不過很快他就發現，在仰韶有一
些年代久遠的彩陶和石器。安特生很清楚，這些碎片背後，隱藏著的很可能是
一個巨大的遺跡，他很快徵得了政府的同意，開始在當地進行挖掘，而他所挖
出來的，正是中華文明的重要源頭──仰韶文化。

仰韶文化中已經有了規模完整的巨大村落。大型的村落布局已經相當的規範嚴謹，一般來說，村落都會選在河流邊，以保持生活用水的方便，房屋都是圓形或方形的單間房屋，村子周圍會有圍溝，村落外北部為墓地，東邊則設置窯場。房屋多用泥修建而成，並進行過烤製，以保持其堅固性。

人們甚至還發現此時已經有了特大的半地穴式房址，其結構已經相當的複雜。房屋分為半地穴、木結構和地面上牆體三個部分，室內有立柱支撐，還有斜坡式門道，布局井然，已經是完善的房屋建築結構了。有些特殊的建築在修建時還會加入紅砂，可見當時的人們已經開始注意建築的形制和美觀。

原始社會時期是指從大約50萬年之前原始人群出現到夏朝建立這一漫長的歷史時期。

早期的中國建築無疑也是從穴居進化而來的，之後發展出了夯土和木結構建築。早期的建築大多已經消失，但還可以從保存下來的遺跡中窺其一斑。

地下穴居的口部用枝幹莖葉雜亂鋪蓋的臨時遮掩，便是「屋」（屋蓋）的雛形。隨著棚蓋製作技術的熟練和提高，其空間體量不斷加大，於是便形成淺袋穴的半穴居。建築開始慢慢向地面發展，最終成為了完全的地上建築。

同時，隨著石斧等工具的運用，人類開始對木材進行加工，並開始修建木結構住宅。比如在河姆渡遺址就已經發現了早期的幹闌式建築，此時的木結構建築已經採用榫卯技術構築木結構房屋，有了較為精細的卯、啟口等，是早期木結構建築的雛形。

華夏原始建築代表：
 河姆渡文化遺址（浙江餘姚）：距今約6000～7000年前
 紅山文化遺址（內蒙古赤峰）：距今約5000～6000年前
 半坡文化遺址（陝西西安）：距今約6000年前

高臺建築
——樓閣臺榭夏商周

乃召司空,乃召司徒,俾立室家。其繩則直,縮版以載,作廟翼翼。捄
之陾陾,度之薨薨。築之登登,削屢馮馮。百堵皆興,鼛鼓弗勝。

——《詩經·大雅·綿》中關於版築工程的描寫

在先秦的歷史典籍中,有很多關於高臺的故事。《戰國策》裡就記載,燕
昭王一心治國,四處物色合適的治國人選,但一直沒有找到。大臣郭隗知道
了,便給燕昭王講了一個千金買馬骨的故事,說只要大家知道大王是真心求
才,那自然會趨之若鶩,不必擔心沒有人來了。燕昭王覺得很有道理,於是立
刻修建了精美的住所賜給郭隗,恭敬地對待他,並且在京城的東邊修建了一座
高臺,取名招賢臺,廣招天下賢士。人們見燕昭王誠心求才,紛紛來投,燕國
也因此興盛了起來。

與燕昭王築臺求才不同的是,那位大名鼎鼎的「楚王好細腰,宮中多餓
死」的楚靈王修建高臺則是為了享樂。史書中記載,楚靈王動用了十萬工匠,
耗費了六年時間,修建了一座高達三十仞的高臺,名為「章華臺」,樓臺之
高,需要休息三次才能爬到臺頂。

而那對有名的大冤家勾踐和夫差也各自建造了高臺。夫差為西施修建了姑
蘇臺,「三年乃成,周旋曲詰,橫亙五里,崇飾土木,殫耗人力,宮妓數千
人。上別立春宵宮,作長夜之飲」,他大興土木,淫樂無度,卻不知亡國在
即。而對手勾踐的越王臺,則是用來臥薪嚐膽、提醒自己莫忘仇恨的地方。最
終的結局如何,也都盡在其中了。

61

　　可見，高臺建築在夏商周時期是非常普遍的。最早的時候人們對於木結構建築並不瞭解，但從夏朝開始，隨著黃土分層夯築技術的進步，人們已經可以建造起牢固穩定的平臺了。到了周朝，夯築技術進一步成熟，而且人們也開始懂得用木柱加固建築，此時已經有了一整套完整的版築工具和技術，也懂得以模具進行標準化建造，這樣，高臺建築隨之發展，也越來越普遍了。

　　可以推想，高臺這種建築的出現，最早是為了滿足人們登高遠眺的目的，而有記載的最早的高臺，應當是周文王用來觀察天象的天文臺。後來，文王建靈沼、靈臺，本意雖是供帝王賞玩景色的地方，但並不禁止人民入內漁獵。再往後發展，隨著「高臺榭、美宮室」的風氣盛行，各國貴族們競相修建宮室，誇耀實力，豫章臺、琅邪臺等諸多名臺陸續被建造了起來，高臺也成為了當時最有代表性的建築。

　　當然，在當時能夠享用它的，也只有帝王之家了。後來隨著建築技術的進步，烽火臺、釣魚臺、點將臺等各式各樣性質的高臺都出現了，臺的形制開始

多樣化發展起來。高臺，始終是夏商周時期最有代表性的建築。

　　從西元前21世紀第一個奴隸制朝代夏朝的建立，到西元前476年東周的衰敗，前後約一千六百年，是中國建築的一個大發展時期。

　　到了商朝，當時已經有了較成熟的夯土技術。商朝後期建造了規模相當大的宮殿和陵墓。西周以後，由於諸侯國之間不斷的爭鬥，對防禦軍事工程的要求也不斷提高，夯土技術得到了進一步發展。統治階級營造了很多以宮室為中心的大小城市，城市用夯土築造，宮室多建在高大的夯土臺上。

　　同時，早期簡單的木構架經長期以來的不斷改進，已成為中國建築的主要結構方式。從出土的周朝銅器中可以看出，當時已經創造出了形制優美的斗拱，以及櫨頭、門、勾闌等，並有了簡單的組合形式，而幹闌結構則已經普遍應用。

　　在那個時期，宗法制度森嚴，對於宗廟建築都有嚴格的規定。城市的設計已經開始採用方形城郭，正角交叉街道的方式。而當時遊獵之風盛行，故多喜修建園囿、亭榭和高臺。

夏商周建築代表：
　　二里頭宮（河南偃師）：西元前1900～1500年
　　殷墟（河南安陽）：西元前1400～1100年

神秘的地下宮殿
——秦陵漢墓

中國建築發育時期，建築事業極為活躍，史籍中關於建築之記載頗為豐富，建築之結構形狀則有遺物可考其大略。

——梁思成《中國建築史》

1974年3月的一天，山西臨潼縣西楊村的居民打算打一口井。他們勞動了半天，沒打出水來，卻在地底挖出了一顆人頭。眾人定睛一看，這不是真人的頭顱，而是一顆陶製的人頭。陝西地下處處是古墓，開地打井時常能挖出東西來，居民們早已經見怪不怪了，知道這必定是那座墓室中的陪葬，也就沒再多注意。此時的他們還不知道，他們所挖到的，是數千年來人們追尋不止的一條線索，它所引出的，就是那赫赫有名的秦始皇陵。

西元前221年，秦始皇嬴政正式統一中國，成為了歷史上第一位真正的皇帝。這位千古第一帝，似乎特別喜歡浩大壯觀的工程，除了修建萬里長城之外，在他登基不久，他就已經開始為自己的身後打算，著手修建一座足以讓他死後安枕無憂的巨大陵墓。

陵園從他即位的第二年開始修建，直到西元前208年完工，總共動用了七十多萬人，整整修建了三十九年，工程之巨大，令人嘆為觀止。但按照酈道元在《水經注》中的記載，當年項羽火燒咸陽，除了阿房宮被付之一炬外，秦始皇陵園的地上建築也都未能倖免。此後，秦始皇陵也就只剩下了地下建築的部分。

陵園位於驪山，佔地足有50多平方公里，完全仿造秦國都城咸陽的布局建造，呈回字形結構，有內外兩重城垣，在內城和外城之間，有數百座的墓坑，

秦始皇陵外部

比如葬馬坑、陶俑坑、珍禽異獸坑、人殉坑等等。連被譽為「世界第八大奇蹟」的兵馬俑，也只不過是宏大陵墓中一部分陪葬坑的作品，相信在整座陵園中，還有著更多的陪葬品包圍著內城，守衛著秦始皇的安寧。

　　而這一切只不過是人們已經發現了的部分，整個秦始皇陵究竟有多大，其中又有多少珍貴的文物，至今還是一個謎。《史記》中記載始皇陵：「穿三泉，下銅而致槨，宮觀百官奇器珍怪藏滿之，令匠做機弩矢，有所穿近者輒射之。以水銀為百川江河大海，機相灌輸。上具天文，下具地理，以人魚膏為燭，度不滅者久之。」將秦始皇的陵墓描述成一個布下了天羅地網的堅固堡壘，不過現在的研究已經證實，始皇陵中確實有著完善而先進的地下排水工程，而且以水銀環繞保護，進而成功地避免了盜墓賊的盜竊。

　　到了今天，就算有著無數的先進設備，人們依然不敢輕易開啟這座世界上最大的地下皇陵，而其中究竟還有多少的祕密，也許只能等待後人去發掘了。

　　秦始皇統一中國，立刻開始了大規模擴建咸陽宮殿，集中仿建六國宮室，使戰國時各國建築藝術和技術得以交流，為形成統一的中國建築風格開創了先河。秦朝建築多為規模宏大的大型工程，比如阿房宮、始皇陵等。

　　早期的漢朝建築承襲了前朝高臺建築形式和縱架結構，但到了西漢末期高臺建築逐漸減少，並且由於結構技術的發展，樓閣建築開始興起。當時的殿堂室內高度較小，不用門窗，只在柱間懸掛帷幔；多建築閣道、飛閣，現在還可以看到那種層層疊疊的井幹或斗拱結構形式。

　　東漢時期基本上繼承了西漢的建築方式，木建築結構方式進一步發展，大量使用成組斗拱，外觀日趨複雜。但與西漢所不同的是，這一時期石料的使用增多，特別是在墓室中用磚石拱券取代了木槨墓。

　　另外，東漢時期還留下了豐富而詳盡的建築形象資料，許多陵墓和宗祠的壁畫、石闕上，都繪製雕刻有當時建築的形制，有助於人們瞭解當時的建築特徵。

秦漢建築代表：
　　秦漢長城（西起甘肅，東至遼東）：始建於西元前306年
　　秦咸陽城（陝西咸陽）：始建於西元前350年（秦孝公十二年）
　　阿房宮遺址（陝西西安）：始建於西元前212年（始皇三十五年）
　　茂陵（陝西西安）：始建於西元前139年（漢武帝建元二年）
　　上林苑（陝西藍田至終南山）：始建於西元前138年（漢武帝建元三年）

祥和的梵唱
——塔窟苑圃南北朝

雖在當時政治動盪，戰爭頻繁，民不聊生的情況下，宮殿與佛寺之建築
活動仍極為澎湃。

<div align="right">

——梁思成《中國建築史》

</div>

從漢武帝時期張騫通西域之後，絲綢之路就成為了中國和中亞聞名交流的
重要通道，當西方的香料、植物源源不斷進入中國的時候，來自印度的佛教也
跟隨而來。到了南北朝時期，佛教更是迅速發展起來，成為了廣為接受的宗
教。而佛教的進入，除了給中國的哲學家和文學家帶來了新的思想之外，也給
中國的建築師們帶來了新的創作題材和創作靈感。

北魏年間，佛教已經
相當的興盛，上至皇親下
至平民，大多信佛。可
是，佛教的興旺卻損害中
國的本土宗教道教的利
益，兩大教派的矛盾越來
越深，已呈水火之勢。太
武帝拓拔燾原本篤信佛
教，後嵩山道士寇謙之晉
見獻書，得到拓拔燾的信任，使他漸漸偏向了道家，甚至將年號改為「太平真
君」，大肆宣揚道教，並開始限制佛教的發展。西元445年，盧水胡人蓋吳起義
於杏城，聚眾數十萬之多，拓拔燾率軍親征，到了長安，誰知卻在長安佛寺中

發現了大量武器，還有藏匿女人、財物和酒具的密室，拓拔燾大為惱怒，於是下令誅殺天下沙門，盡毀佛經佛像。

　　幸好太子拓跋晃一向仁慈信佛，他緩宣廢佛詔書，也讓一部分的僧人得以逃脫厄運。事情過後，倖存的沙門多因害怕而還俗，但卻有一人堅持了下來，他就是僧人曇曜。曇曜此人始終信佛禮佛，就算在逃難的日子裡，他也在一般的平民服色下穿著僧衣，以示忠貞。

　　拓拔燾去世後，他的孫子文成帝即位，他知道父親一向信佛，決定再興佛寺，於是邀請了曇曜到京城會面。曇曜來到京城，在路邊等著文成帝的召見。不久，文成帝騎著御馬出來，馬兒不用人指揮，便走到了曇曜面前叼起了他的衣角。文成帝見此情景，知道曇曜乃得道高僧，於是奉他為帝師，並命他在武周山山谷北面石壁開鑿窟龕，修造佛像，重興佛法。

　　曇曜來自涼州，他親眼見過敦煌鳴沙石窟中精美的雕像，也非常熟悉西域佛影窟的體制，因此對於石窟的設計和構思都非常熟悉。他很快便開鑿了五座石窟，每座窟內都有一尊高40多尺的石像，雕像氣勢宏偉，設計精美，技法嫻熟，具有強烈的西域風情特色。

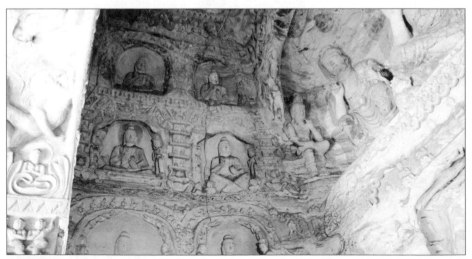

曇曜五窟

　　「曇曜五窟」完成後，文成帝之下的歷代帝王們紛紛對此進行加建，四十年的時間裡，雲岡石窟已經從最早的五窟，變為了有窟龕252個，造像51000餘尊，綿延30多里的大型石窟群。石窟中的佛像高的達數十米，而小的則不過幾釐米，造型生動，形象逼真，雕飾細膩，皆是難得一見的藝術珍品。

　　一千多年以後的今天，當你漫步於這永恆的石像間時，也許還能聽到千年前，由曇曜奏響的，那祥和的梵唱。

　　魏晉南北朝時代是中國的大分裂時代，但同時也是第一次民族大融合出現的時代，少數民族的獨特風格為當時的建築藝術帶來了新的格調。同時，這個時期佛教傳入中國，佛道大盛，統治階級修建了大量的寺廟、石窟等，帶來了建築工藝新的領域。

　　這一時代的建築，在繼承前代的基礎上有所創新，比如說在工藝表現上吸收了「希臘佛教式」那種生動圓潤的雕刻風格，飾紋、花草、鳥獸、人物等的雕刻都與漢朝有所不同。

　　此時期建築藝術及技術在原有的基礎上進一步發展，樓閣式建築越來越普遍，平面多為方形。斗拱方面，人字拱的形象也由起初的生硬平直發展到後來優美的曲腳人字拱。屋頂方面出現了屋角起翹的新樣式，且有了曲折，使體量巨大的屋頂顯得輕盈活潑。

魏晉南北朝建築代表：
麥積山石窟（甘肅天水）：始建於後秦年間
莫高窟（甘肅敦煌）：始建於西元366年（前秦建元二年）
龍門石窟（河南洛陽）：始建於西元494年（北魏太和十八年）
永寧寺（河南洛陽）：始建於西元516年（北魏熙平元年）

西北望長安
——隋唐五代

唐為中國藝術之全盛及成熟時期。因政治安定，佛道兩教興盛，宮殿寺觀之建築均為活躍。天寶亂後，及會昌、後周兩次滅法，建築精華毀滅殆盡。現存實物除石窟寺及陵墓外，磚石佛塔最多。

——梁思成《中國建築史》

對大部分的中國人來說，長安城絕對不僅僅是一座城市，它更是一種精神的象徵。它是屬於那個最輝煌最開放的時代的見證，它有著繁榮的經濟，有著樂觀自信的人民，有著海納百川的胸襟，有著萬國來朝的氣度，而這一切，從這座城市的建造中，便可以窺見。

自漢朝開始，長安就是皇都。漢朝的長安城佔地有九百多公頃，城牆高達3.5丈，通往城門的大道可以並行四輛馬車，街道兩邊綠樹成蔭，是中國有史以來最宏大的城市。但從西漢建都到隋朝的數百年間，長安城歷經多年戰亂，早已經殘破不堪，原本的都城狹小，根本不能滿足增長的人口的需要；城中宮殿、官署和民居都混雜一處，極為不便；而且由於長安地勢低窪，生活用水遭到污染，鹽鹼化程度嚴重，已經無法供人使用。為此，西元582年，隋文帝下令營建新都，重建長安城。

就這樣，重建長安城的任務交到了宇文愷手中。宇文愷是北周宗室後人，因為才華出眾，加上他與兄長都擁戴隋文帝楊堅，因此被留在文帝身邊，頗受重用。宇文愷善於規劃，精通建築，曾經為隋文帝監造了不少重要工程，而對於文帝這新的命令，他自然不敢怠慢，使盡渾身解數，建造起了一座足以傲視古今的宏偉都城。

長安城模型

宇文愷首先對長安城的地形進行了詳細的勘察,最終選定了長安東南一帶的平原地區,此地一面靠山,三面臨水,風景秀麗。宇文愷修建的長安城足有84平方公里,都城用高約6米的城牆環繞,四面各有三座城門,以便出入。城內各種設施劃分明確,全城由宮城、皇城、郭城組成,宮城位於南北軸線的北部,城內分為三個部分,中部為大興宮,是皇帝居住、聽政的地方;東部為東宮,為太子居住和辦理政務之地;西部為掖庭宮,是宮女居住和學習技藝的地方。宮城的南面是皇城,是各級政府機關辦公所在。郭城又叫羅城、京城,是專門的居住區。郭城的東西兩面各有一市,東為都令市,西為利人市,這就是商業區了。這種將宮城、機關、居民區和商業區劃分開來的設計方式,在很長一段時間內都是中國城市設計的範本。

在城中,主幹道朱雀大街足有150米寬,而其他的道路也多在40米以上的寬度。道路整齊劃一、南北通暢。除此之外,所有的路面上都鋪設了磚石,道路兩旁有排水溝,還栽有樹木。而且,宇文愷引水入城,在城中開挖了三條水渠,既解決了城中居民的用水,又為城中增添了不少景致。

這座規模宏偉的城市僅僅耗費了半年的時間就建成了,這不能不說是世界建築史上的一個奇蹟。短短的隋朝過後,唐朝人以他們更開闊的氣度賦予了這座都城更多的雄奇,壯麗瑰奇的大明宮、由世界各地傳播來的宗教建築,更多的文化為這座城市帶來了更多的精彩,使得它成為了全世界人們都渴望朝拜的聖地。

可惜的是,這輝煌的城市已經在歷史動亂的塵囂中消失,要見識它的風采,只能從日本的京都和奈良中感受它曾經的壯麗,但影子不過只是影子,那不可一世的驕傲和風度,卻早已經無處尋覓了。

大明宮復原圖

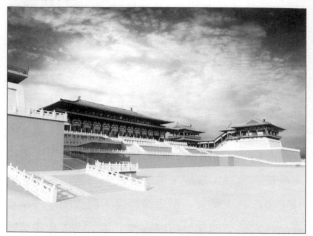

隋唐是中國歷史上一個較長時期的強盛、繁榮發展時期，這個時代的建築也達到了很高水準，修建了規模巨大的都城、宮殿，莊嚴的寺廟以及優美的園林，形成了成熟、完善而規範的設計手法。

隋朝建築是南北朝建築向唐朝建築的轉變的一個過渡，此時的斗拱還比較簡單，鴟尾形象較唐朝建築清瘦，但建築的整體形象已變得飽滿起來。唐朝建築在隋朝基礎上進一步發展。它重視整體的和諧感，多用凹曲屋面，屋角翹起，內部空間組合變化適度，造型質樸，氣度恢宏，相容並包，是時代精神的完美體現。

因為規劃設計手法的完備，許多的大型建築都在很短的時間內完成，比如面積是紫禁城4.8倍的大明宮，只用了一年多的時間就修建完成了。

隋唐時期的城市和建築，是中國建築發展歷程中達到的又一個高峰，而且，這一時期的建築對中國周邊國家如朝鮮半島和日本的建築產生了深遠的影響，成為它們木結構建築體系的重要來源。

隋唐建築代表：
　安濟橋，又名趙州橋（河北趙縣）：建於西元605～618年（隋大業年間）
　昭陵（陝西禮泉）：建於西元636年（貞觀十年）～649年（貞觀二十三年）
　華清宮（陝西西安驪山）：始建於西元644年（貞觀十八年）
　薦福寺小雁塔（陝西西安）：建於西元707～709年（唐景龍年間）
　五臺山佛光寺大殿（山西忻州）：建於西元857年（唐宣宗大中十一年）

「魚沼飛梁」——內斂多樣的宋、遼、金建築

五代趙宋以後，中國之藝術，開始華麗細緻，至宋中葉以後乃趨纖靡文弱之勢。

——梁思成《中國建築史》

西周初年，周武王姬發駕崩，他的太子姬誦繼位，為周成王。因為太子年幼，便由周公姬旦輔政。

有一天，姬誦與弟弟叔虞一起在宮中的大梧桐樹下玩耍，玩得興起，姬誦隨手撿起了一片梧桐葉，把它剪成了玉圭的形狀送給叔虞，並對他說：「我用這個來賜封你。」玉圭是一種標明身分等級的器物，由周天子賜給諸侯，在朝觀時他們需將玉圭執於手中，做為身分地位的象徵。

這時，正好周公走了過來，他聽到姬誦的話，立刻恭喜叔虞被封。姬誦見周公如此認真，趕緊說：「我是開玩笑的，我們這是在玩呢！」誰知周公卻說：「天子無戲言，出口成憲。且天子之言需載之史書，並被樂師歌頌，士人稱道，哪能夠出爾反爾呢？」

姬誦聽了，覺得周公所言甚是，於是便挑選吉日，要封叔虞為諸侯。此時正好唐國叛亂，周公

前去平叛，戰亂平息之後，姬誦便將叔虞封為了唐國的諸侯。叔虞來到唐地之後，勵精圖治、愛民如子，他帶著百姓開墾荒地、興修水利，將貧瘠的國土變為了安居樂業之所，成為了廣受百姓愛戴的國君。

叔虞過世之後，他的兒子燮即位，因為國內有晉水，便改國號為「晉」。為了紀念唐叔虞的德政，後人在晉水的源頭懸甕山下，修建了一座祠堂來祀奉他，這就是「晉祠」。

晉祠最早的創建年代已經無從稽考了，根據北魏酈道元的《水經注》相關記載可以知道，晉祠的存在應該是在北魏以前，也就是說，它應該有著至少1500多年的歷史了。今天我們看到的晉祠，則是經歷代之功修建而成的。而今天還能看到的最重要的建築，就是北宋天聖年間修建的聖母殿和魚沼飛梁了。其中的魚沼飛梁，更是難得一見的宋朝建築精品。

沼是指方形的水池，古人以圓形為池，方形為沼，魚沼則是因其池中多魚；飛梁是指橋橫跨水面，猶如鵬鳥飛渡，「架橋為座，若飛也」、「飛梁石磴，陵跨水道」，因此名飛梁。魚沼飛梁位於晉祠主殿聖母殿前的水池上，是一十字形橋，東西橋面寬闊，通往聖母殿，南北橋面則斜斜如鳥飛之翼，有蓄勢待發之妙。沼中立有34根小八角石柱，柱頭置木斗拱與梁枋，斗上是十字

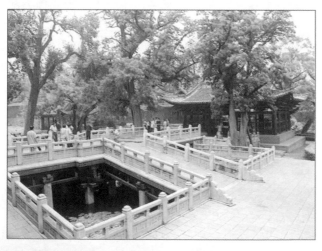

相交，承接石頭橋板與石欄杆，各石柱受力角度、分布間距皆不同。

這種造型奇特、形狀優美的十字形橋梁極為罕見，是現存宋朝橋梁的珍品之一，也是我國現存古橋梁中的孤例。1936年，著名建築師梁思成來到晉祠見到

此橋之後曾經感嘆：「此式石柱橋，在古畫中偶見，實物則僅此孤例，洵屬可貴。」可見其珍貴。

宋朝建築缺少了唐朝雄渾壯闊的精神氣質，體量較小，斗拱的承重作用大大減弱，且拱高與柱高之比越來越小，但此時的建築絢爛而富於變化，各種形式複雜的殿、臺、樓、閣一一出現，比如原本在結構上起重要作用的昂，有些已被斜栿代替，補間鋪作的朵數增多，呈現出一種細緻柔美的風格。

另外，宋朝對於建築構件、建築方法和工料估算等標準，做了進一步的總結和規範，並出現了《營造法式》和《木經》等總結性著作。

遼國建築基本上未受後期中原和南方的影響，保持著五代及唐朝的風格，而且由於游牧民族本身豪放不羈的性格，遼國建築顯得莊嚴大氣、瀟灑自然。另外，契丹族信鬼拜日、以東為上，因此遼國有些殿宇是東向，與其他的建築有所不同。

金國工匠都是漢人，因此金國建築兼具宋、遼風格，但更接近柔麗的宋朝建築，且不少作品流於繁瑣堆砌。

宋遼金三代都很重視宮殿的修建，皇家造園藝術得到了發展，艮嶽、花石綱等均為該時期的重要造園手法，同時城市建設也獲得了極大的發展。

宋遼金建築代表：
隆興寺（河北正定）：現存寺院為宋朝擴建，建於西元971～1085年
慶州白塔（內蒙古巴林右旗）：建於西元1049年（遼重熙十八年）
滕王閣（江西南昌）：原滕王閣建於唐永徽四年，後坍塌，西元1108年（宋大觀二年）重建
盧溝橋（北京西南）：建成於西元1192年（金明昌三年）

「大漠孤煙」喇嘛寺
——異域的元寺廟

角垂玉杆，階布石欄。簷掛華筵，身絡珠網。珍鐸迎風而韻音，金盤向日而光輝。亭亭岌岌，遙映紫客。

——《長安客話》裡對白塔的形容

1260年，元世祖忽必烈即位，以燕京（即北京）為中都，將政治中心南移。1271年，他正式改國號為大元，將北京定為大都，自此，元朝正式建立了。

就在元朝正式建立政權的同一年，忽必烈還親自下了一道命令，要在北京城修建一座佛塔。究竟這座佛塔有何重要性，要讓忽必烈在剛剛建都的關鍵時刻特意下這樣的命令呢？

原來，蒙古族原本信奉的是薩滿教，但隨著藏傳佛教的傳入，他們開始漸漸信奉藏傳佛教，並將之奉為了國教。忽必烈希望能夠推行他「以儒治國，以佛治心」的方略，自然要在建國初始就開始弘揚佛法，實現他安國的目的。其次，在元朝推行藏傳佛教，必然可以討得西藏上層人士的歡心，得到他們的支持，有助於元朝無後顧之憂地掃平整個南方，於是忽必烈才急急忙忙下了這道修建佛塔的命令。

這項工程交給了來自尼泊爾的工匠阿尼哥。尼泊爾也是個信奉佛教的國度，許多工匠都終生從事佛教建築藝術。當初阿尼哥隨著工匠們來到西藏，為元朝的國師八思巴修建了一座精美的黃金塔。阿尼哥精巧的技藝很快被八思巴看中，便推薦他到了北京，為忽必烈修建佛塔。

佛塔的塔址選擇在了遼代的一座寺廟裡，因為這裡發現過釋迦牟尼的佛舍

76

利。經過深思熟慮，阿尼哥決定依照尼泊爾式樣的佛塔來修建，他夜以繼日，足足耗費了九年的時間，才修好了這座壯觀的佛塔。

建成的佛塔高達50.9米，暗含九五至尊之意，因為表面塗抹著白灰，所以人們多稱呼它為「白塔」。這座白塔整體像一個倒置的缽盂，下部由一圈有24個巨大花瓣組成的蓮花座和塔座相連，塔身上有一座下粗上細的呈圓錐狀的相輪，因相輪有13道圓環，也叫「十三天」。這座佛塔有別於過去傳統佛塔的樣式，呈現出了古印度覆缽式佛塔造型，將中尼佛塔建築藝術完美的結合起來，以藏傳佛教所沿襲的建造式樣設計，可以說是一座典型的喇嘛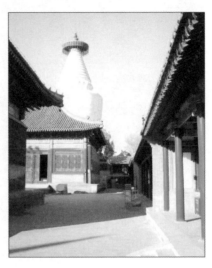塔。整座白塔設計精巧、計算準確，莊嚴中帶秀美，穩重中自有靈動，是難得一見的建築精品。

白塔建成，引起京城震驚，無數人前去瞻仰朝拜，時人更是稱讚它「制度之巧，古今罕有」。而白塔建成之時，正是忽必烈統一中原之時，他尤為高興，覺得此塔簡直是給自己最好的一份賀禮。於是他親自來到白塔，彎弓搭箭，向四面各射出一箭，箭弩所過之地，約16萬平方米的土地盡皆劃入，下令以白塔為中心，修建一座「大聖壽萬安寺」，以展現其王者之都的氣派。

不過，就在萬安寺建成不過幾十年後的1368年，一場大火就將整座寺廟化為廢墟，只有這座白塔安然無恙、得以保留。再過了100年，一座新的寺廟在原地拔地而起，只是這次，它叫做妙應寺，而且是一座典型的漢傳佛教寺廟，但歷經風霜的白塔，還靜靜地佇立在寺廟中。

一座漢傳佛教寺廟中的藏傳佛教覆缽式佛塔，這座獨特白塔的存在，可能正是那個年代建築風格的最好象徵，兩種文化如此和諧的交融。

元朝是蒙古統治者建立的少數民族政權，各民族的文化交流，使得此時的建築呈現出新的發展趨勢。

元朝建築一方面沿用了傳統規則的結構方法，像漢族傳統建築的正統地位並未被動搖，正式建築仍採滿堂柱網。但另一方面，此時期大量使用減柱法，官式建築斗拱的作用被進一步減弱，斗拱比例漸小，補間鋪作進一步增多。而且，由於蒙古族的傳統，元朝的皇宮中還出現了若干蒙古特色的建築，比如盝頂殿、棕毛殿和畏兀爾殿等。

另外，因為蒙古統治者對宗教採取相容並包的態度，宗教建築獲得了很大的發展。喇嘛教建築得到了進一步的提高，建築形式也獲得了進一步的擴大。

在建築裝飾上，元朝繼承了宋、金的傳統，但進一步吸收了中亞的建築手法。此時磚雕和琉璃瓦開始盛行，磚雕替代了瓦條屋脊，而琉璃色彩也趨向多樣化。

元朝建築代表：
居庸關（北京八達嶺）：始建於西元1345年（元至正五年）
薩迦寺（西藏日喀則薩迦縣）：薩迦北寺始建於西元1079年，南寺始建於西元1268年
永樂宮（原位於三門峽，現遷至山西芮縣）：建於西元1247年（元貴由二年）～1358年（元至正十八年）
廣勝寺（山西洪洞縣）：始建於東漢，元朝毀於地震，並重建

紫禁城
——明宮苑

元、明、清三代,莫都北京,都市宮殿之規模,近代所未有。此期間建築傳統仍一如古制。

——梁思成《中國建築史》

西元1398年,明太祖朱元璋去世,皇長孫朱允炆即位,是為建文帝。朱允炆深知,諸位皇叔皆是年富力強之輩,心高氣傲,豈肯甘居人下,尤其是明太祖四子燕王朱棣,他鎮守北京,抵禦外侮,功勳卓著,有赫赫戰功在身,是個極受尊重的藩王,而自己年紀尚輕,並無任何才幹功績,如此登上帝位,他們豈能信服。各位藩王們手握重兵,佔據著大明富饒之地,若有異心,則自己的地位難保。

思及此,朱允炆接納了臣子黃子澄的建議,決定削藩。1399年,他在一日之內連廢五王,引起諸王驚慌。可惜他太過優柔寡斷,不敢從實力最強的燕王朱棣開刀,給了朱棣反撲之機,於是就在同一天,燕王朱棣以清君側為名,起兵靖難。朱棣實力雄厚,又頗多實戰經驗,這廂朱允炆不肯擔上殺叔的罪

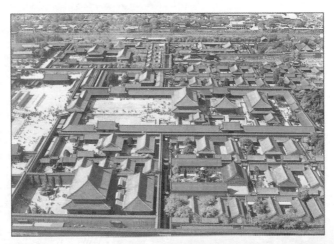

名，畏首畏尾，錯失良機，導致朱棣很快攻入南京，奪了皇位，為明成祖。

在南京登基之後，朱棣很快就興起了遷都的念頭。他曾為燕王，封地在燕，對於北地早已經熟悉，而且身邊的臣子們皆是隨著他從北地遷來的，奪位之時所殺掉的南方士子文人又頗多，怨恨難消，令他對在南京定居始終有所忌諱。加上北京為邊塞要害之地，北方邊患不息，如果能遷都北京，加以箝制，才可保大明的和平穩定。終於，在永樂四年，他下令在北京修建宮苑，做為遷都的開始。

姚廣孝被任命為皇都的總設計師。他在元大都的基礎上，將整座京城設計成了一座方城，而紫禁城則在京城的正中央。紫禁城的設計由當時被稱為「蒯魯班」的蒯祥負責。蒯祥是蘇州人，出生於木工世家，他的父親就曾負責過南京宮殿的設計和建造。蒯祥手藝精巧，特別精於樺卯技巧和尺度計算，是赫赫有名的能工巧匠。

依照明成祖朱棣的要求，整座紫禁城的模式基本上依照南京宮殿和鳳陽中都的形制建造，是典型的明朝建築，只是在規模上進行了擴大。北京故宮嚴格的按照《周禮・考工記》中「前朝後市，左祖右社」的帝都營建原則，前朝（外朝）有皇極、中極、建極三大殿，後朝有乾清宮、交泰殿、保寧宮三大殿。六座大殿都位於全城的中軸線上，威嚴肅穆。宮內有各類房間九千多間，

所有的宮殿皆是木結構、黃色琉璃瓦和青白石底座，大氣穩重，氣勢恢宏。身為蘇州人的蒯祥更把具有蘇南特色的蘇式彩繪和陵墓御窯金磚藝術加入其中，在凝重的皇城氛圍中增添了幾絲生動的氣韻，使得整座紫禁城的線條優美起來。

1420年，明成祖朱棣正式遷都北京，入住了這座前所未有的宏偉宮殿，從此以後，這座紫禁城就成為了幾百年來皇權的代表和象徵，而對我們而言，它更是一個時代建築藝術的輝煌與華彩的最好展現。

明朝官式建築已經達到了很高的標準化建造工藝，其用料精良、結構縝密、造型美觀大方。而地方建築比如祠堂、住宅等，作工講究、裝修精美，尤其是雕刻和彩繪細膩雅緻，整體上均能呈現出明朝建築典雅敦厚的特點。

隨著生產力的發展，明朝手工藝技術大大提高。當時的磚石建築技術尤其發達，不少建築特別是佛寺廟皆用磚砌，以厚重的外牆來抗衡筒拱所產生的水準推力，稱為「無梁殿」。同時，明朝的琉璃製作技術提高，產量增加，在佛寺、寶塔上得到了大量運用。

此外，明朝造園之風大盛，出現了專門的造園師，提出了相當多的園林建造原則，明末更是出現了造園專著《園治》，對園林建造的經驗和藝術要求進行了總結。

明朝建築代表：
南京明城牆（江蘇南京）：建於西元1328～1398年
西安明鐘鼓樓（陝西西安）：始建於西元1384年（明洪武十七年），西元1582年（明萬曆十年）重修
十三陵（北京昌平）：始建於西元1409年（明永樂七年）
拙政園（江蘇蘇州）：原為唐陸龜蒙住宅，西元1509年（明正德四年）由王獻臣買下重建

王家歸來不看院
——羈直的「清式」建築

黃山歸來不看山，九寨歸來不看水，王家歸來不看院。

余秋雨在他的《抱愧山西》一文中，寫到了他一直以來都以為山西是個貧困縣，但終於發現，在清朝晚期，山西是整個中國金融業的中心，遍布於北京和廣州的票號，總部大多在山西平遙這個不起眼的小鎮上。

這樣的錯覺恐怕不只余秋雨一個人有，而造成這種錯覺的原因，則大可以從山西人穩重、內斂的性格上發現端倪。這種內秀的性格不僅讓他們不動聲色的聚斂了大筆的財富，也讓他們建造起了一座座看似樸實，實則精緻華貴的清式住宅來。

當喬家大院因為張藝謀的電影和喬致庸的富貴史，而被炒作的沸沸揚揚的時候，沒有人注意到，就在不遠處，有一座更加精緻、更加大氣的宅子，它，就是被稱作「民間故宮」的王家大院。

王家是清朝年間的大戶，南宋年間由太原遷至靈石定居。到了清初，王家人丁興旺，開始經商為生，靠著族人的踏實肯幹，漸漸做成了大戶，成為了首屈一指的富商巨賈。之後王家人便積極活動，上下打點，一邊參加科舉，一邊積極捐官，最終族人中有九人成了舉人，四人考中了進士，家道興旺，盛極一時。

中國人講究安土重遷。名利既已雙全，家財又豐厚，這時王家的第十四代傳人便打算好好的建一所宅子。這一建，便從清康熙年間一直修建到了嘉慶年間，歷時數百年之久。

整個王家大院總共建有8888間房屋，只比紫禁城少了1000間，而面積則還

要比故宮大出十萬多平方米，其規模之宏大，令人咋舌。而且，這座宅院在建造時，嚴格遵循著封建等級制度的要求，對尊卑長幼、男外女內的規矩絲毫不敢違逆，同時也嚴格遵循著清朝建築的模式，以中軸線出發，背山面水，因山構築，前廳後寢，絲毫不亂。住宅和廚房、餐廳等其他用房都嚴格分開，廚房和用餐的房屋也有嚴格的等級區分，分為上人（主人）廚房、上人餐廳；中人（管家、帳房先生）廚房、中人餐廳；下人（傭人、家丁等）廚房、下人餐廳等，處處顯示出官宦書香人家的規矩氣度。

王家大院雖壯觀，但出於山西人的沉穩厚重，他們並沒有在外觀上做各種眩目的裝飾，不同於皇家宮殿的紅牆黃瓦，王家大院只是不起眼的灰黑色。可不要就這樣以為它平凡無奇，這座與圓明園修建耗費的時間差不多的宅子，將大部分的精力都放到了細部的雕琢上。清朝的磚雕和石雕藝術已經發展到了極致，而王家大院則正是清朝雕刻藝術的集大成者，各種精緻的雕刻遍布於屋簷、斗拱、照壁、門窗、神龕，造型奇特的花鳥蟲魚到處可見，雕工精細，形態逼真，各有其不同的寓意，皆是難得一見的清朝雕刻珍品。

到了今天，王家大院依然靜靜的躺在晉中平原上，安靜、淡定，毫不炫耀，沒有一絲喧囂，見證著清朝建築那內斂的光芒。

清朝是中國古代建築的最後一個發展階段，也是中國古代建築藝術走向最成熟的階段。當時，中國古代建築發展已經完全成熟，形制基本固定，結構方

王家大院磚雕

面變化極小，建築普遍趨向僵硬，只在類別及全局的布置上有些不同。因此這一時期也被稱為古代建築的「羈直時期」。

清朝留存下來的建築實物最多，尤其是完整的建築群很多。就建築整體而言，其總體風格雍容、典麗、嚴謹、清晰。城市街巷規格方整，宮殿陵墓建築定型化，基本上是依照清工部《工程做法則例》的規定建造的，但形制增多，手法多樣。而且，清朝繼承了前朝的造園藝術，造園工藝空前繁榮。

和之前的建築風格相比，清朝建築風格變化不大，結構變化極少，主要變化有斗拱變小、攢數增多，鬥栱的結構功能小、裝飾效果強；出簷減小，舉架增高等等。

代表：
清昭陵（瀋陽）：建於西元1643年（清崇德八年）～1651年（清順治八年）
雍和宮（北京）：始建於西元1694年（康熙三十三年）
承德避暑山莊（河北承德）：建於西元1703年（康熙四十二年）～1790年（乾隆五十五年）
恭王府（北京）：始建於18世紀末，早期為和珅住宅，西元1851年（咸豐元年）賜給恭親王
頤和園（北京）：始建於1750年（乾隆十五年）

第二篇
建築設計理論與流派

萊奇沃思——
「田園城市」理論的發源地

我們長期的設想其實也是一個事實，在兩種選擇——城鎮生活和鄉村生活——之外，但是現在有第三種選擇，這種選擇將城市生活的積極與活力，以及鄉村生活的美麗與快樂完美的結合起來，讓人類社會和自然景觀彼此和諧。

——埃比尼澤·霍華德

在倫敦北緣，距倫敦56公里的地方有一座花園般的城市——萊奇沃思。萊奇沃思地處英格蘭赫特福德行政和歷史郡北赫特福德區城鎮，被稱做「第一座田園城市」。所有學過城市規劃的人都應該知道這樣一座城鎮，也同樣必須認識埃比尼澤·霍華德（Ebenezer Howard）爵士。

繼英國工業革命後，城鎮化發展迅速加快。在19世紀中葉時，城鎮化率就已經達到了50%的水準，城市開始出現過分擁擠的現象，大家都開始關注郊區的發展，直至20世紀初，英國的城鎮化率已經超過了70%，人口和工業布局的郊區

化也進入高速發展的階段，於是，霍華德在1903年成立了以他為首的「田園城市有限公司」，與Unwin和Parker開始建設這座3萬人、3818英畝的實驗田——Letchworth，並使其成為了英國第一座按規劃建造的花園城。它不僅成功的證明霍華德「田園城市」設想的可行性，更是給了世界一個新穎而獨特的生活環境。

　　萊奇沃思，城鎮被農場所包圍，居民在城內工作、生活，自由的呼吸乾淨的空氣，享受著鄉村中的繁華。在這裡，土地歸全體居民集體所有，投資商在此投資開發必須交付一定費用的租金，小鎮利潤的全部也來自於此，100年後的今天依舊沒有改變。唯一改變的是，如今的萊奇沃思已經成為擁有5300英畝土地的園林城市，還成立了萊奇沃思花園城市遺產基金會對這裡的房地產和慈善事業進行管理。

　　田園城市理論，實質上就是城市與鄉村的要素融合，萊奇沃思便是第一個將其揉合的典範。雖然歷經第二次世界大戰，給這座城市的發展帶來了些許的停滯，但卻始終沒能影響到這裡的安寧與美麗。宜人的尺度和精巧的設計，帶給城市的是安靜與平和，據說在這裡的農場，你還可以靠坐在咖啡館的搖椅上，看著遠處牛羊低頭食草，農田麥浪搖曳的場景，或者徜徉於這條環繞萊奇

沃思的長達13英里的步道上，想要尋覓鳥語花香，朝林蔭道裡一鑽，幾個小時也捨不得出來。

　　1919年，在經過英國「田園城市和城市規劃協會」和霍華德的商榷後，田園城市被準確的定義為：為健康、生活以及產業而設計的城市，它的規模能足以提供豐富的社會生活，但不應超過這一程度；四周要有永久性農業地帶圍繞，城市的土地歸公眾所有，由一委員會受託掌管。

　　當然霍華德還曾經設想過若干個田園城市的集合，並稱其為「無貧民窟無煙塵的城市群」。對於如今越來越關注生態環境的社會來說，他確實是一個有著遠見和魄力的城市設計大師。

埃比尼澤‧霍華德（Ebenezer Howard，1850～1928）
20世紀英國著名社會活動家，城市學家，風景規劃與設計師，「花園城市」之父，英國「田園城市」運動創始人。1850年1月29日生於倫敦，1928年5月1日卒於韋林。當過職員、速記員、記者，曾在美國經營農場。他瞭解、同情貧苦市民的生活狀況，針對當時大批農民流入城市，造成城市膨脹和生活條件惡化，於1898年出版《明日：一條通往真正改革的和平道路》一書，提出建設新型城市的方案。1902年修訂再版，並更名為《明日的田園城市》。

德國新天鵝堡
——童話的浪漫主義

好好為我照顧這些房間，不要讓它們被好奇的參觀者污穢了，我在這裡
花費了一生中最嚴峻的時光。我不會再回到這裡了！

<div align="right">——路德維希二世</div>

德國擁有著世界上最多的城堡，但在眾多的城堡中，唯一能競逐「新世界
七大奇蹟」的，就只有新天鵝堡了。

新天鵝堡位於德國浪漫人道的最南端，拜恩州南部小城菲森（Fuessen）
近郊的一個小山峰上，是被稱為瘋子國王的巴伐利亞國王路德維希二世（King
Ludwing II of Bavaria）的行宮之一。

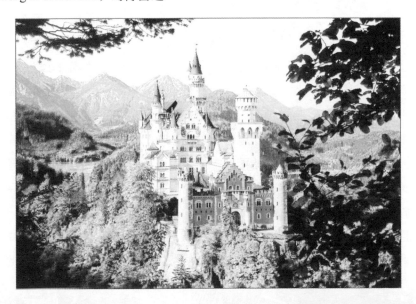

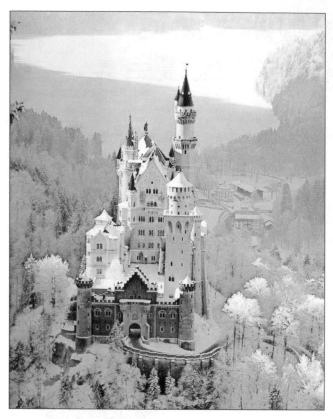

所謂古堡，多少會夾雜些許神祕和浪漫的色彩。身為國王馬克西米安二世和瑪麗亞皇后最年長的兒子，路德維希二世在1845年8月25日慕尼黑近郊的寧芬堡出生。在他十三歲時，女家庭教師給他講述了理查‧瓦格納即將完成的歌劇《羅安格林》（Lohengrin），歌劇講述了10世紀時，布拉本特公國的公爵年幼，其監護人伯爵泰拉蒙德攝政並萌生異志，與其妻共謀，以妖術將年幼的戈德菲公爵劫走化作天鵝，並且向德意志國王亨利一世控告公爵的姐姐為爭奪王位而串謀奪位，為此，天國帕西爾王之子、聖杯的守護騎士羅安格林受命前來搭救埃爾薩的動人故事。從聽到這個故事的那一刻開始，路德維希二世與「天鵝」就結下了無法割捨的情誼。但還有一種說法，據說國王一直暗戀著自己美麗聰慧的表姐，著名的茜茜公主，因為她曾送過他一隻瓷製天鵝做為禮物，於是國王便將城堡命名為新天鵝堡。

整座新天鵝堡長140米，寬30米，上下五層，共有80多個房間，幾個塔樓錯落有致、高低相襯，從壁畫到裝飾物隨處都可見天鵝的身影。這個浩大的工程

足足花費了近17年的時間才建造完成，而這位國王正是城堡的設計者。除此之外，這位有著童話浪漫情結的國王建築師，還設計建造了林德霍夫城堡（Linderhof）和基姆湖城堡（Herreninsel Castle），都座落在德國阿爾卑斯山上。

就天鵝堡單個建築來說就已經是費用驚人，路德維希二世花盡了他所有的私人積蓄，並在要求追加額度時遭到了內閣大臣的反對。於是在1886年，天鵝堡尚未完工時，他被迫退位，三天後，他被發現神祕地淹死在山間「史坦貝爾格湖」（Sarnberger）裡，死因至今仍是一個謎。而這座在當時備受詬病的奢華城堡，卻在後人的手中得以續建，並成為了德國最值得驕傲的美麗風景。

浪漫主義的發源地是英國，它起源於18世紀下半葉到19世紀下半葉的英國和德國，與理性相對立，藝術上強調個人情感的表達，提倡自然主義，主張用中世紀的藝術風格與學院派的古典主義藝術相抗衡，歐美一些國家在文學藝術中的浪漫主義思潮影響下形成一種建築風格，表現為追求超塵脫俗的趣味和異國情調，喜歡採用復古的設計手法，這就是浪漫主義建築。

浪漫主義建築主要限於教堂、大學、市政廳等中世紀就有的建築類型，它在各個國家的發展不盡相同。

浪漫主義建築代表：
　始建於西元1060年，英國倫敦，英國議會大廈（Houses of Parliament）
　重建於西元1385年，英國倫敦，聖吉爾斯教堂（St Giles Cathedral）
　西元1887年，英國曼徹斯特，曼徹斯特市政廳（Manchester Town Hall）

魅影歌劇院
——純形式美的折衷主義

認識折衷主義的暫時性和經常發生性是重要的。一般說來,折衷主義是一種過渡現象,在科學上,它不可能持久,它只是成熟著的科學發展過程中的一個階段,或者說一種現象。它僅僅出現在一門科學或學科分支的早期階段。隨著一門科學或學科分支成熟起來,新的理論和研究領域得以建立,折衷主義便會逐漸退出。

——馬克思

一場神祕淒美的愛情故事,在19世紀的巴黎歌劇院的地窖裡上演。相傳那裡住著一個相貌可憎的音樂天才,因為生來殘缺的右臉,他戴上了奇怪的面具,為了躲避世人看到他時露出的驚恐和鄙夷的目光,多年來他像幽靈一般孤獨的生活在歌劇院陰冷的地下室裡。經過歌劇院的人們,偶爾會在黑夜裡看到一個黑影從歌劇院飄過,於是人們給他取名「魅影」。他開始利用人們的這點心理以鬼魅名義滋生事端,恐嚇走他瞧不起的歌手。

無意間,他聽到了克里斯汀在歌劇院向上帝述說對父親思念的祈禱,被這純淨甜美的歌聲所打動,他決定開始暗中教導這個美麗溫柔的女子。在他的指導下,克里斯汀成長了很多,很快便取代了劇團裡首席女高音的位置。愛情總是伴隨著事業來臨,克里斯汀重遇了她童年裡兩小無猜的夥伴,歌劇院的贊助商夏尼子爵勞爾。兩人一見如故的傾心引來了魅影的嫉妒,多年來孤寂而自卑的埃里克在他異常的佔有欲的驅使下,開始了一系列血腥的報復。他逼迫歌劇院上演自己譜寫的《唐璜》,並在首映式上殺死了劇中的男主角親自改扮上場,在眾目睽睽之下被扯下面具後將克里斯汀劫走。所有的人都落入了他設下

的圈套，為了保住勞爾的性命，克里斯汀憤然的親吻了他那張不可一世的臉，或許是這一吻化解了魅影心中的積怨，又或許是他明白這樣的愛情不屬於自己，在員警到達前，他悄然的離開，留下了那張淒涼而陰冷的面具。

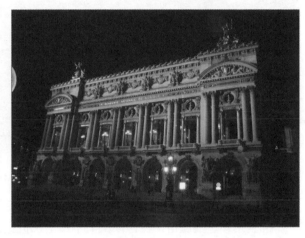

　　這個發生在法國巴黎歌劇院的故事，已經成為了永恆的經典歌劇。不知道巴黎人是不是比較愛拿面目醜陋的人說事，從巴黎聖母院的鐘樓怪人到巴黎歌劇院的地下魅影……無一不在上演美女與野獸的童話故事，也給這座古老的歌劇院添上了古老神祕的色彩。

　　巴黎歌劇院是歐洲最大的歌劇院，依照法國人給劇院取名的慣例，這裡應該被稱作巴黎藝術學院，是供法國帝王觀賞歌劇的地方。17世紀的法國歌劇開始形成自己獨特的風格，事必躬親的太陽王路易十四被佩蘭和康貝爾在歌劇的變革中的執著所打動，於是下令他們建造了史上第一座巴黎歌劇院——皇家歌劇院，不幸的是在1763年，它在一場大火中被毀。之後，拿破崙三世為了粉飾太平，又在19世紀60年代重修歌劇院。據說他為此還特意舉辦了設計比賽，就連皇后都有參與，但最終卻選擇了夏爾·加尼葉的設計。

　　歌劇院劇場長170米，寬100米，當年初建時，觀眾席有2156個座位，經歷了法國大革命的洗禮，現在已經只剩下大約1400個座位。巴黎歌劇院具有世界最大的舞臺，主臺寬32米，深27米，加上主臺後面的附臺進深達40餘米，可容納450名演員同臺演出。觀眾大廳呈馬蹄形，這樣的設計不論是視覺效果還是演出效果上來講，都是最好的。前廳的豪華，比觀眾席還要大上數倍，這些再加上排練廳、舞廳等等，總面積達到了12250平方米。

巴黎歌劇院內部

歌劇院的設計仍舊沒有擺脫傳統的義大利式樣，歌劇院正立面的一層為拱廊，裝飾有象徵音樂、舞蹈和詩歌等藝術的雕刻，二層為柱高10米的科林斯式雙柱廊，具有文藝復興和巴洛克建築的混合風格，在樓座的三面也都設有多層柱廊式包廂，只是在建築功能上，卻更顯成熟。

　　折衷主義建築風格，在19世紀上半葉至20世紀初的歐美國家風靡一時，特別是以法國、美國最為突出。折衷主義建築師將從歷史建築風格中學得的各種建築形式，沒有固定法則的自由組合在一起，形成一種只強調建築比例的均衡，追求純形式美的建築風格。

　　從某種程度上來講，折衷主義建築，只是一種對已有建築形式的效仿和整合，並沒有將時下出現的新建築技術和材料運用到建築建造中。不過，從另一個方面，它卻帶給我們不同的思考方式，讓人們更多的認識和掌握了以往建築的精華。

折衷主義建築的代表作有：
西元1875～1877年，法國巴黎的聖心教堂（Sacre Coeru）
西元1885～1911年，義大利羅馬的伊曼紐爾二世紀念建築（Monument of Emanuele II）
西元1893年，美國芝加哥的哥倫比亞博覽會建築（Columbia Exposition）

紅屋
——小資的工藝美術運動

不要在你家裡放一件雖然你認為有用，但你認為並不美的東西。

<div style="text-align: right">——莫里斯</div>

　　年輕畫家威廉·莫里斯出生於埃塞克斯郡一個富裕的家庭。17歲那年，他的母親被邀請參加倫敦海德公園舉行的「水晶宮」國際工業博覽會，出於對藝術的喜愛，他也跟隨一同前往。可是這次的博覽會並沒有給莫里斯帶來什麼欣喜，卻讓他打從心底的反感，因為他一向討厭那種浮華的矯揉造作，也厭棄工業理智的剛性。直到他進入牛津大學神學院，特別是成為拉斯金的弟子之後，他開始明確反對工業化「為藝術而藝術」的口號，他看不起那些窩在家裡閉門造車的藝術家，認為他們遠離社會並脫離社會，他們的設計輕視實用價值，只是短暫地滿足了當時人們的從眾心理。

　　在他看來，舒適的生活需要一個像樣的房子。為了給新婚的妻子一個安定的生活環境，他決定在鄉間建造自己的新婚別墅——「紅屋」，可是他找遍了整個城市，竟然沒有找到一件適宜的或是他滿意的裝飾物，於是他決定自己操刀。他開始和自己的同事菲力浦·韋伯共同設計用品。這是兩個對中世紀藝術有著相同癖好的人，他們喜歡古老的色彩，他們認為裝飾應強調形式和功能，突出實物的質樸，而不是去掩飾它們。

　　紅屋是真正意義上的「紅屋」，主體建築完全用紅色磚牆砌築而成，裸露在外面，不加半點的修飾。這和當時模仿宮廷建築建造的諸多鄉間別墅很不一樣，可以說是離經叛道的。但他們認為這樣的建築才能配得上莫里斯這樣的中產階級身分。同時，紅屋還用了不規則的構圖；哥德式建築的尖頂拱、高坡屋

面;建築物沒有曲線和弧度,僅是直線和折線集合;特別是還採用了威廉式和安妮皇后式框格窗;可以說紅屋是一個多種建築元素的碰撞、揉合。

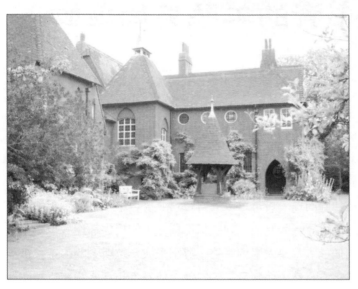

室內的裝飾物,每一處、每一件都是設計師親手設計完成的。特別是那張莫里斯妻子簡·伯爾頓的畫像。據說莫里斯與簡·伯爾頓是在戲院裡邂逅的,因為簡擁有白皙的肌膚、柔弱的身軀和濃密的深棕色頭髮,諸多的自然特性讓她成為了莫里斯和他朋友眼中的女神,並被邀請成為他們創作壁畫的模特兒,也可能就是這樣的碰撞,讓威廉愛上了這個出身低微的女子。在威廉一幅王后油畫的後面,威廉向十七歲的簡表達了愛意:「I can't paint you, but I love you.」很快,他們就在1859年共結連理,生下了兩個女兒。

紅屋中簡的畫像出自於莫里斯好友羅賽蒂之筆。傳聞他和莫里斯的妻子有過一段情話。婚後,聰慧的簡·伯爾頓很快適應了上流社會的生活,並仰仗自己「女王」般的儀態和口音,成為了出入倫敦上流文化圈的資本。而莫里斯與簡的感情也漸行漸遠,紅屋的長期居住者只有簡和他們的女兒,還有就是為她畫下《藍色絲裙》的羅賽蒂。至於莫里斯,則是隻身遠走他鄉,以致於晚年的時候簡·伯爾頓仍聲稱自己從未愛上過莫里斯。

這些為紅屋帶來了更多浪漫悲情的色彩,但絲毫不能影響紅屋帶來的社會

價值、建築價值……

　　紅屋，是韋伯的第一件作品，它造就了他建築設計的原則——對結構完整性的考慮，以及使建築和建築環境與當地文化密切結合。他認為，建築中的每一樣東西都應該是實用的，而且它的美麗必須是被人認可的。正是紅屋，誘出了「住宅的復興運動」。

　　工藝美術運動，起源於19世紀下半葉英國的一場設計改良運動，主要是為了抨擊工業化的大量生產。建築師們不堪忍受工業革命帶來的複製性設計，特別是家居裝飾、傢俱等。因為作品大多都來自於拷貝式的生產，設計師們的設計水準急劇下滑，就好比我們始終在穿同一件衣服一樣，視覺上開始審美疲勞，為了打破這種共性，工藝美術運動開始。

　　這一運動給建築帶來了什麼？那就是對最原始建築材料的利用，特別鍾情於紅磚和石材。當然這就導致了另一個共性的產生，設計開始受到改革的新哥德式影響、趨於粗糙，多數是「鄉村式」的表面設計，建築物也大多是豎直和拉長的形狀。感覺中有為了擺脫一種長期的慣性而刻意做出的某種方式。

　　不管怎樣，這一運動都給當時的使用者帶來了耳目一新的感覺，也為後續的建築理論的發展開闢了新的道路。

威廉・莫里斯（William Morris，1834年3月24日～1896年10月3日）
英國人，曾就讀於牛津大學埃克塞特學院，工藝美術運動的領導人之一，是設計師、講師、社會主義者和民居建築的推動者，對建築有著特殊的喜好，但並不能稱其為建築師。他於1861年成立自己的公司，原名「莫里斯・馬歇爾・福克納公司」後改為「莫里斯公司」，主要從事傢俱、壁紙和紡織品等圖案的設計。並在1877年創立了古建築保護協會，致力於對古蹟的維護工作。

米拉公寓
——曲線帶動新藝術運動

尖銳的稜角會消失，我們所見的都是圓滑的曲線，聖潔的光無處不在地照射進來。

——高第

　　走在巴賽隆納帕塞奧·德格拉西亞大街上，有一幢建築是你眼光無法避開的，那就是被當地人稱作「石頭房子」的米拉公寓。在現代人的觀點裡，這簡直就是一件讓人興奮的個性化的藝術品，它裡裡外外都充滿了怪誕不經，不僅是體現在凹凸不平的外牆上。還有那些莫名狀的屋頂、煙囪。可是據說當時這裡的主人米拉夫婦並不青睞。

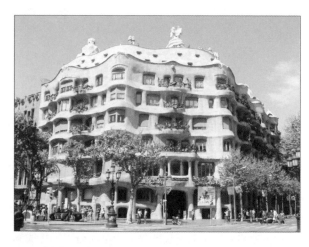

　　米拉夫婦都是富有的人，在沒有嫁給富商佩雷·米拉前，米拉太太本就是一個有錢的寡婦。他們在參觀了高第在巴賽隆納建的另一個私人住宅巴特羅公寓後激動不已，期待也會擁有一個同樣綺麗的住宅，於是高價聘請了高第為自己設計一座住宅。

　　現實和想像總是有所差異的，儘管工程如期進行，自始至終高第也沒有給米拉提供住宅的設計圖和預算支出，業主心裡總是難免會產生疑惑。高第試圖

用沉默來解釋這一切，但是米拉卻不放過他，於是高第抵不住丟給米拉一張被他稱作設計方案的皺巴巴的紙，「這就是我的公寓設計方案。」可憐的老頭無可奈何，高第卻滿是得意，若無其事的說：「這房子的奇特造型將與巴賽隆納四周千姿百態的群山相呼應。」直到建造完成，高第仍舊相信這是他建造的最好的房子。

雖然歷時6年才完成，但米拉夫婦並沒有想像中的滿足，他們覺得該建築既顯示不出貴族的典雅，也不夠精巧華貴。幸好米拉夫婦沒有毀了它，否則我們也看不到這個在1984年被聯合國教科文組織納入世界文化遺產名錄的驚世之作了。

米拉公寓是高第在私人住宅上的封筆之作，目前已經改建成當地的博物館。它完成於1910年，包括公寓和辦事處。說它是建築，其實更像是一座雕刻藝術品，整幢建築中沒有一處直角，通體用曲線構成，地面以上包括屋頂有6層，遠看就像一條靈動的巨蟒，質感上有些粗糙，像是未打磨的巨大的有窟窿眼的水泥塊，有被侵蝕或是風化的感覺。在20世紀，這樣的建築應該是遭到非議的，多少有些離經叛道，骷髏、花蕾、怪獸、鬥士、魚在高第腦袋裡過濾之後，被用到了米拉公寓的設計中，成為了用自然主義手法在建築上體現浪漫主義和反傳統精神最有說服力的作品。

米拉公寓被視為西班牙新藝術運動的開始。

新藝術運動起源於薩莫爾·賓（Samuel Bing）在巴黎開設的一間名為「現代之家」（La Maison Art Nouveau）的商店。1880年的平面和紡織品設計，1890年將其運用到了建築、傢俱和室內設計中，運用自由曲線模仿自然形態。

米拉公寓樓頂

在建築風格上反對歷史式樣，採用流動的曲線和以熟鐵裝飾的表現方式，試圖創造適合工業時代精神的簡化形式。但由於僅限於在建築形式上尤其是室內裝飾的創新，而未能解決建築形式、功能、技術之間的結合，因而很快就逐漸衰落。

新藝術運動最初的中心在比利時首都布魯塞爾，隨後向法國、奧地利、德國、荷蘭以及義大利等地區擴展。

「新藝術派」的思想，主要表現在用新的裝飾紋樣取代舊的程式化的圖案，受英國工藝美術運動的影響，主要從植物形象中提取造型素材。在傢俱、燈具、廣告畫、壁紙和室內裝飾中，大量採用自由連續彎繞的曲線和曲面。形成自己特有的富於動感的造型風格。

「新藝術派」在建築方面表現在：在樸素地運用新材料新結構的同時，處處浸透著藝術的考慮。建築內外的金屬構件有許多曲線，或繁或簡，冷硬的金屬材料看起來柔化了，結構顯出韻律感。「新藝術派」建築是努力使工業藝術與藝術在房屋建築上融合起來的一次嘗試。

新藝術派建築：
西元1832～1923年，法國，艾菲爾設計的艾菲爾鐵塔，堪稱法國「新藝術」運動的經典設計作品。
比利時，維克多‧霍塔設計的霍塔公館，是設計師的巔峰之作，新藝術建築的里程碑。
西元1852～1926年，西班牙，高第設計的巴特洛公寓。

芝加哥百貨公司大廈
——曇花一現的芝加哥學派

胚芽是實在的東西，是性質之所在。在其微妙的機構中存在著力量的意向，功能是去尋找，最終發現造型完全的表現。

——路易・沙利文

芝加哥是一個在19世紀後期發展起來的城市。關於它的建築故事，要從1871年10月8日開始說起。

那是一個星期天的晚上，大約8點45分的時候，一個叫凱特・奧利而瑞的農場主婦提著馬燈來到自家的牲口棚，為的是照顧一頭生了病的乳牛。倔強的乳牛或許只是為了跟女主人撒嬌而已，不慎踢翻了凱特順手放在棚內草堆上的油燈，頓時燃油四濺，火苗竄上了棚頂，任憑凱特如何的求救，火勢也沒有在前來幫忙鄰居的努力下減小。大火將整個牲口棚燒起，牲畜們帶著身上的火苗

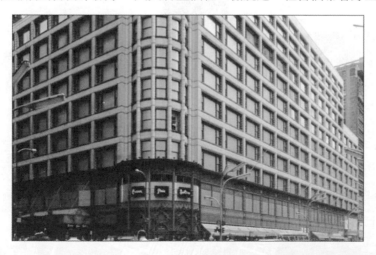

101

掙脫韁繩四處逃竄。也巧了，當天的夜晚颳起了西南風，火勢順著風向迅速擴散。那個年代的芝加哥，雖然有多處安裝了新型警報器，可是這些警報器在使用前並沒有經過測試，所以在這場大火的撲救過程中，並沒有得到太多消防隊的支援。大火持續了30個小時，一個美國當時發展最迅速的城市以最快的速度摧毀。據當局官方的資料顯示，這次的大火帶來的傷害不僅僅是300人命喪黃泉，更使近10萬人變得無家可歸，毀掉了全市將近1/3的建築。

終於大火被星期一夜晚來臨的一場傾盆大雨澆滅，可是悲劇並沒有因為大火的熄滅而結束，面對2124公頃的焦土，這一切來得都太突然，哭聲、嚎叫聲在芝加哥的上方久久不能平息......

歸咎起來，即使沒有那頭闖禍的乳牛，同樣的場景也有可能出現。只因當時的芝加哥幾乎就是一個個的積木的組合，一旦達到燃點，火勢就不容易控制。水塔是這場戰役裡唯一的倖存者，也成為這段歷史的見證。

芝加哥百貨大廈細部

　　一場大火帶來了一批來自不同國家的建築設計師。芝加哥百貨公司大廈就是這個時代的產物，它由著名建築師路易·沙利文設計。整個大廈分成兩期建造，從1899年開始，直至1904年落成。大樓採用了框架結構，但在細部處理上並沒有迴避花飾的雕刻，建築的立面由白色的釉陶面磚裝飾鋼結構。臨街面我們可以看到大量的採用了橫向大於縱向的大窗戶，很有現代建築的感覺，好像就是在預示將來......

　　芝加哥學派是美國最早的建築流派，由工程師詹尼（William Le Baron Jenney，1832　1907）創立，他1885年設計完成的十層辦公大樓「家庭保險公司」成為了芝加哥學派的開始。但這卻是一個「花期」很短的學派，僅盛行於1883年　1893年間，所以我們經常可以聽到用「曇花一現」來形容這一建築流派。

　　芝加哥學派主要建築設計就是15樓高的高樓商業建築，多是鋼框架結構，這也許是從那場大火中得出的結論。更甚者建築材料直接暴露在外，抬頭可見。這一建築學派的作品大多都志在突出「功能」在建築中的重要性，沙利文更是提出了「形式服從於功能」的觀點，並成為主流。只需用「高層」、「鐵框架」、「橫向大窗」、「簡單立面」四個簡單的詞就足以形容「芝加哥學派」的建築特點。這一時段的建築師，把大量的時間都用在努力研究建築工程中的新技術、新材料的嘗試上，他們試圖將這些新的東西融入建築藝術中，很自然，這一做法遭到了純石材主義者們的激烈排斥，導致真正的高樓建築大器晚成。

芝加哥窗：將一整面大窗，切割成三份，中間的大玻璃是固定的，而左右兩邊則是以向上推的方式將窗戶打開，一方面滿足大量採光的需求，一方面使用較小的窗洞，讓風不至於灌入屋內。

格拉斯哥藝術學院
——蘇格蘭風的格拉斯哥學派

世界上僅有的校園建築與其學科相配的藝術學院。

——倫敦皇家藝術學院院長

　　格拉斯哥藝術學院（The Glasgow School of Art）位於蘇格蘭最大的城市格拉斯哥的中心，它始建於1845年，是由政府成立的設計學院，也是目前英國僅有的幾所獨立的藝術學院之一。格拉斯哥藝術學院早在19世紀就已經開設了美術和建築學研究與實踐方面的課程，並被蘇格蘭政府基金委員會指定為「小型專業學院」，一直以來在這方面都有著傲人的成就。學院與全球各地70多家教育機構簽訂了交流協定，不僅享有國際盛譽，就連學生也有10%是來自海外的。

　　都說一座好的建築能成就一個城市的大名，一位名人就能讓一所學校美名遠揚，對格拉斯哥藝術學院來說，這個人無疑就是麥金塔希。校園中最有名的建築就是被稱作Mackintosh Building的教學大樓。這座教學大樓建造於1896年，是學校的主樓，大樓的設計師是從格拉斯哥藝術學院畢業的麥金塔希，在設計比賽中他的設計方案脫穎而出，受到了當時的學院校長紐伯瑞的青睞，才使得這個年紀不到28歲的設計師有了展現的機會。

　　格拉斯哥教學大樓建在一塊坡地之上，立面呈現出剛硬的直線性，除了正立面的陽臺門和角塔採用了不同的幾何圖案組合，其他的都表現出異常的簡單明快，是純正的蘇格蘭風味的角塔式建築。底層的辦公室和第二層的工作間分別採用了橫向和縱向的大玻璃窗戶，窗明几淨一詞無疑就是用來形容這樣的學習與辦公環境的。教學大樓外的護欄也都是直線性的，除了有幾處掏出的弧線洞口外，整幢建築找不出弧度。

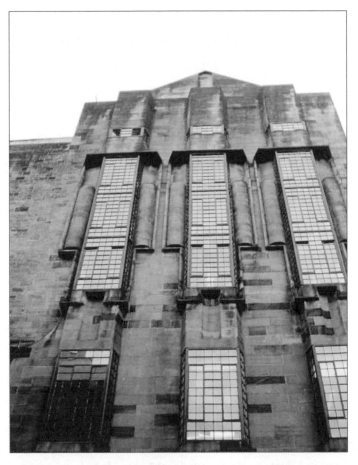

　　同時，因受到不列顛早期的塞爾特人和維京人的影響，麥金塔希在外窗鐵欄頂端設計時，用鐵條纏成像花一樣的鐵球做為裝飾。整個建築物從外部到內部整體性和層次感都很強，大樓二樓的窗戶外部設置有防護措施的鐵欄，可以說是一種特別的裝飾，但同時更具實用性，因為鐵欄與窗外牆立面有一定的距離，所以在外牆維修時或是整修窗戶時可以在橫向的鐵欄上鋪設外腳手板。這種極富智慧的建築設計巧妙地考慮到了環境的控制，有如坡屋頂、開口較小的窗戶等等，直到今天仍然發揮著作用。

Mackintosh Building是格拉斯哥學派的代表作了。格拉斯哥學派建築是由麥金塔希和他的三個夥伴共同創立的建築風格流派，屬於新藝術風格的一支。他們主張順應形勢的設計，不再反對機器和工業，設計中多用縱橫交錯的直線素材，拋開長期以來利用曲線表現柔性藝術美的思想。

作品凸顯出「反纖細」的特點，在視覺上給人樸拙、陽剛的衝擊力。從形態學上講，這種運用直線、粗獷的鐵藝、方正的或大的幾何圖的表現形式，就是「男性或者陽性原理」的展現。不僅如此，在室內設計中他們採用大量的白，強調傢俱設計中的黑與白。

格拉斯哥學派的直線風格，不僅帶動了本土的新藝術運動，還影響了德國、奧地利等國家的新藝術風格。

另外一個由麥金塔希設計建造的格拉斯哥學派代表建築，是風山住宅。

麥金塔希（Charles R. Mackintosh，1868～1928）
出生於英國格拉斯哥，是傑出的建築師、傢俱設計師、畫家。他十六歲不顧父母的反對離家開始學習、接觸建築，1884年到格拉斯哥藝術院讀夜校，接受了典型的英國維多利亞式建築體系教育，擅長古典雕塑和建築的素描。實習期間獲得阿列山大·湯姆遜旅遊獎學金，旅遊給他帶來了靈感，讓他更瞭解了歐洲的藝術風格。婚後他與妻子和妻妹夫婦在格拉斯哥從事傢俱、生活用品和室內裝飾設計。被人們稱為「格拉斯哥四人組」。因為他們設計作品中加入了日本的某些神祕色彩，獲得「鬼派」之稱。麥金塔希一生不善於交際，1913年放棄建築，旅居歐洲各地，並致力於繪畫。最後在倫敦因癌症早逝。

分離派會館——與傳統
離經叛道的維也納分離派

如果我們可以在一段時間內徹底地抑制使用裝飾，將注意力敏銳地集中於建築優美而清秀的造型，那將是我們審美趣味的一次重大飛躍。

——《建築裝飾》（Ornament in Architecture，1892）

分離派展覽館（Secession Building），由奧托·瓦格納的弟子約瑟夫·奧布里希（Joseph Olbrich）在1897年設計，直至1898年完工，這是當地市政局為了給藝術家提供一個藝術展覽的空間而出資建造的。

分離會館在設計上大量運用了對比的手法，材料的對比、建築細部結構的對比等等。特別是它「鑲金的大白菜頭」尤被世人所認識，當然這不過是保守勢力的人對它的戲稱，所謂的「大白菜頭」其實就是會館頂部是一個半球形的穹頂，它由約3000片的金色月桂葉組成，象徵著蓬勃生機，從遠處看，分離派展覽館就像是一個頂著金色皇冠的白色四方盒子。

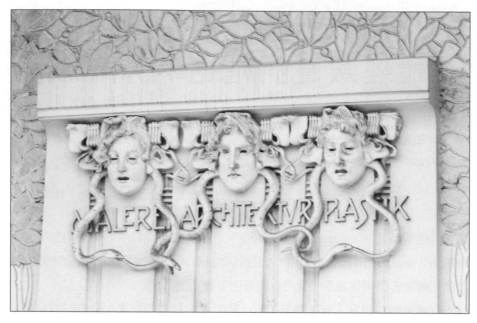

　　整個會館從平面上看是個白色的矩形，外牆上有類似中國陰刻的雕花壁飾，立面雕有三個不同面的貓頭鷹，這是一種代表智慧的動物；此外，還有三個表情迥異的女妖美杜莎的頭像，她的毒蛇頭髮從兩鬢伸出，不同形態的纏繞在一起，甚至首尾相連，以其強悍的外表給人威嚴的守護者的感覺。最引人注意是入口處用德文刻下的碑名「Der Zeit ihre Kunst, Der Kunst ihre Freiheit.（時代的藝術，自由的藝術）」，這是維也納分離派的口號。

　　現在來到分離派展覽館的，多是為了去感受一下古斯塔夫‧克林姆的「貝多芬壁畫」，那是1902年克林姆為貝多芬展繪製的，壁畫絕妙的詮釋了貝多芬的「第九交響曲」，表達了人類對幸福與好運的追求。關於這幅壁畫，也是經歷了一場波折。分離派會館在遭到二次大戰的破壞後，它變成了私人的珍藏品，後被政府高價買回，現在放在會館的地下室裡。這幅壁畫分別畫在三面牆上，全長34.14米。彷彿是在展示音樂與美術兩種藝術的相通融合。

　　維也納分離派是19世紀90年代末，奧地利在新藝術運動的影響下形成的一

種建築流派，後來被廣泛的傳播到荷蘭、芬蘭等地。之所以取名為分離派（Secession），說明了以瓦格納為代表的一批建築師誓與傳統分離的決心。他們拒絕一切的過去，拒絕傳統和古典，試圖在現實生活中發現新的建築元素。

瓦格納更認為「一切不實用的都不是美的」。他們不愛「抄襲」或是「模仿」，反對重複，適用性強佔據他們設計思考的主導地位，在建築物的立面多採用可清洗的釉面陶瓷面磚和石材飾面板。

1895年出版的瓦格納專著《論現代建築》中提出：新建築要來自生活，表現當代生活。他認為沒有用的東西不可能美，主張坦率地運用工業提供的建築材料，推崇整潔的牆面、水平線條和平屋頂，認為從時代的功能與結構形象中產生的淨化風格具有強大的表現力。

同時，他們反對過多的裝飾，有些極端分子更是認為裝飾就是罪惡。

維也納分離派建築代表：
　　西元1898年，奧地利維也納，奧圖·瓦格納設計的瑪約利卡住宅（Majolikahaus）
　　西元1905年，奧地利維也納，奧圖·瓦格納設計的郵政儲蓄銀行（Post Office Saving Bank）以及奧地利維也納蜜雪兒廣場等。

法西斯大廈
——義大利的理性主義

義大利理性主義不能在其他歐洲運動的繁榮中顯示出活力,這是必然的,因為它本質上缺乏信念。因此,最初的理性主義做為一種歐洲運動,受實踐情況的客觀現實的推動,發展成為『羅馬式』和『地中海式』最終形成全體建築的最後宣言……可以說,義大利理性主義的歷史是一個充滿情感危機的故事。

——厄多納多·佩西科

1936年的義大利,正是法西斯主義如日中天的時候,墨索里尼肆無忌憚的向外侵略和擴張,推行他血腥恐怖的主張。不過,在人人惶惶不可終日的日子裡,卻有一種人受到了他額外的優待,他們就是建築師。

做為一個鐵匠的孩子,墨索里尼從小就對建築工地有著異樣的興趣。而他的母親經常會帶他去教堂做禮拜,教堂昏暗的環境給他留下了很深的印象,讓他對高大明亮的建築產生了特別的喜愛,於是,在成為了義大利的當權者之後,這位獨裁者開始按照自己的意願改造這古老國家的建築。他指揮建築師們在義大利建造起了各種設施,火車站、大學、工廠、廣場,打著重現羅馬帝國輝煌的旗號,他甚至毫不留情地讓人毀掉了不少古羅馬的遺跡。

而就在這一段扭曲的時代,有一座在建築史上有著特別意義的建築出現了,它就是朱賽普·特拉尼所建造的法西斯大廈(Casa del Fascio)。特拉尼1904年出生於義大利的梅達,他先後畢業於考莫技術學院和米蘭綜合技術學校,1927年,他和兄弟開設了自己的事務所,正式開始了自己的建築設計生涯。

　　身為一個出生於兩次世界大戰之間的義大利公民，特拉尼身處於一個思想動盪不安的年代。做為一個擁有著無與倫比建築文化遺產的國度，義大利卻同時面對著今天的建築文化的缺失和落後，對義大利人來說，他們對於重現曾經的偉大的渴望無比強烈，這讓他們期望著出現宏偉莊嚴的建築，同時，第一次世界大戰的殘留影響讓他們意識到，必須有新的文化規範去替代先有的規則。於是，他們轉向了過去，希冀在過去中找到令人滿意的價值和文化，因此，對「古典主義」的探討成為了風潮。就是在這樣的背景中，特拉尼和他的夥伴創建了他們的「7人小組」。他們試圖將義大利古典建築的民族傳統價值與機器時代的結構邏輯性，進行新的理性的綜合，而這，也就是義大利的理性主義運動。

　　1932年，特拉尼設計了他理性主義風格的代表作——法西斯大廈。這座建築邊長33.20米，高16.60米，整體呈現出完美的稜柱形，立面運用黃金分割，強調了幾何關係，入口縮進和頂部分離，使得建築獲得一種透明的效果，整座建築看似呆板的結構中，卻包含著對古典主義的挑戰，強調秩序和確定。整座建築運用了柯布西耶的不少建築理念，但沒有他的「底層架空結構」和自由立面等元素。

　　這座建築在很長時間裡都是爭議的焦點。因為特拉尼法西斯建築師的身分，以及這座建築的理念中對於法西斯獨裁統治的屈服，在很長一段時間內人們都不願意承認它在建築史上的地位。幸好，隨著理性的回歸，人們開始重新

關注起這座理性主義建築的代表作品，關注起了這位年輕的建築師所實踐的先進理念。

　　理性主義最早來源於哲學，它強調直觀感知的真理，而不依靠任何經驗。而建築的理性主義則認為，只要以理性的方式遵循某些普遍原理，就能創造出完全合乎規矩的「真實」的建築物。

　　義大利的理性主義最早興起於1926年，由以特拉尼為首的「7人小組」提出。他們提倡，新的建築應該更真實，要賦予建築精神性、秩序和理性等，這是新一代的建築師的責任。這種理性主義繼承了柯布西耶功能主義的一些觀點，但他們在幾何要素的基礎上更趨於自由化，結構形式既清晰又隱約，表現了較明顯的理性。

　　當時的理性主義建築師在1928年舉辦了首屆義大利理性主義建築展覽，但隨著法西斯主義的興起，1931年舉辦的第二屆義大利理性主義建築展覽上，不少法西斯派的建築作品也被展出，使得理性主義的風潮折戟沉沙，從此義大利理性運動也告一段落。

　　雖然理性主義對義大利的建築影響不是很深，但它畢竟開創了義大利建築創造性、批判性，以及對市民的公開性的道路，它的意義永遠無法抹煞。

理性主義代表作：
　　西元1927～1928年　朱賽普‧特拉尼──新公寓（Novocomum Apartments）
　　西元1936～1937年　朱賽普‧特拉尼──聖‧伊利亞幼稚園
　　　　　　　　　　　　　　　　　　　（Sant'Elia Nursery School）
　　西元1938年　朱賽普‧特拉尼──但丁紀念堂（Danteum）
　　西元1939～1940年　朱賽普‧特拉尼──里亞尼‧弗里蓋里奧公寓
　　　　　　　　　　　　　　　　　　　（Giuliani-Frigerio Apartments）

紅色俄羅斯
——構成主義

讓我們共同努力，用我們的雙手建造起一幢將建築、雕刻和繪畫結合成
三位一體的、新的未來殿堂，並用千百萬藝術工作者的雙臂將其矗立在
雲霄，成為一種新信念的鮮明標誌。

——《包浩斯宣言》

第三國際紀念塔，又一件政治運動的犧牲品。

1917年11月7日（俄曆十月），俄國社會的衝突終於全面爆發，俄國的社會
主義國家發展道路也由此開始。因此，十月革命也被稱為「布爾什維克革命」
或「十月社會主義革命」。

「十月革命是俄國人民用以克服他們自己低劣的經濟和文化的英勇手
段。」列寧和托洛斯基引導的這場革命戰爭，遭來了不少列強國家的干涉，卻
吸引了一大批的知識分子的支持，其中不乏建築家、設計師、藝術工作者。他
們以自己獨特的方式來支援革命。而「第三國際塔」則是這其中俄羅斯人一個
難以釋懷的夢。

第三國際塔並沒有建成，十月革命時期人們上街遊行，捧著的是它的模
型。雖然至今我們也沒能看到這座雕塑，但它的建築模型卻一直被保存，收藏
於聖彼得堡俄羅斯國立博物館內。它是塔特林在1919年受十月蘇維埃文化部所
託設計的。當時，塔特林是莫斯科蘇維埃政府主管藝術工作的委員，所有的創
作都受俄羅斯古老藝術的影響，後又因為受到畢卡索立體藝術的影響開始接觸
所謂的反雕塑藝術，第三國際紀念塔就是一座以想像為基礎的現代建築雕塑，
它將實用主義和藝術形式融為一體，因此它不僅具有革命意義，更是當時建築

的傑出作品。

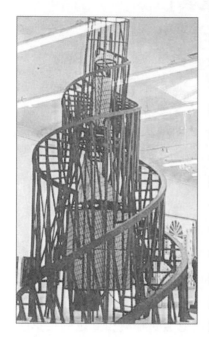

從由木材、鐵、玻璃製成的模型來看，紀念塔是一個上升的螺旋體，由一個立方體、一個圓錐體和一個圓柱體構成。這樣的形體讓我們很容易聯想到政治學上學到的呈波浪式前進、螺旋式上升的社會主義發展歷程。三個柏拉圖體被鋼纜懸吊著上升，速度近似共產黨的各個機構在這裡召開會議的頻繁程度……有關紀念塔的經典描述是這樣的：其中心體是由一個玻璃製成的核心、一個立方體、一個圓柱來合成的。這一晶亮的玻璃體好像比薩斜塔那樣，傾懸於一個不對等的軸座上面，四周環繞鋼條做成的螺旋梯子。玻璃圓柱每年環繞軸座周轉一次，裡面的空間，劃分出教堂和會議室。玻璃核心則一個月周轉一次，內部是各種活動的場所。最高的玻璃方體一天周轉一次，即是說，在這件巨大的雕塑上，或者說建築物上，它的內部結構會有一年轉一周、一月轉一周和一天轉一周的特殊空間構成。這些空間構成做為消息的中心，可以不斷地用電報、電話、無線電、擴音器等無線電通訊方法向外界發布新聞、公告和宣言。

據說，如果這座紀念塔能夠建成的話，會是70年代最高的世界建築，高出紐約的帝國大廈一倍之多。

構成主義運動也是十月革命帶動下產生的藝術運動，在俄國一直持續到1922年。第三國際塔，是這一時期的代表作。

「構成主義」這個名字起源於史汀寶（Stenberg.V）等藝術家在莫斯科詩人咖啡廳聯展時，展出目錄所用的字眼「Constructivists」，這個字眼的意思是

「所有的藝術家都該到工廠裡去，在工廠裡才可能造就真實的生命個體」。構成主義就是指由一塊塊金屬、玻璃、木塊、紙板或塑膠組構合成的雕塑。

在設計中，構成主義者以結構為建築的主軸進行設計。他們利用新材料和新技術來探討理性主義，強調建築的空間和理性的結構表現形式，拒絕傳統雕塑的繁重的形體。

在設計基本原理上，構成主義者主張：

1.空間只能在其深度上由外向內地塑造，而不使用體積由外向內塑造。

2.造形的結構應該是立體的。

3.裝飾色彩不能做為三維結構的繪畫性因素，而要代之於具有形體的材料。

4.每根線條要表現被塑造物體內在力量的方向。

5.時間要做為一個新因素產生運動節律。

構成主義的代表人物：塔特林（Tatlin.V）、馬利維（Malevich.K）、羅德契科（Rodchenko.A）、李奇扎斯機（Lissitzky.E）、嘉寶（Gabo.N）、帕夫斯那（Pevsner.A）、康丁斯基（Kandinsky.W）。

符拉基米爾‧葉甫格拉波維奇‧塔特林（1885.12～1956.5）於1910年畢業於莫斯科美術學院，畢業後去過巴黎和柏林，設計風格受畢卡索的影響。

施羅德住宅
──動感風格派

透過這種手段，自然的豐富多彩就可以壓縮為有一定關係的造型表現。
藝術成為一種如同數學一樣精確的表達宇宙基本特徵的直覺手段。

──《現代繪畫簡史》

　　提及荷蘭，我們首先想到的是什麼？自由轉動的風車、色彩感強烈的木鞋、鄉野裡成片的鬱金香……這一切構成了一幅寧靜平和的生活抽象畫，也賦予了荷蘭建築特殊的風格。

　　位於荷蘭烏德勒支市郊的施羅德住宅，無處不在地散發著荷蘭建築那簡潔明快的氣息。這是一所私人住宅，建於1924年，由傢俱設計師里特維爾德與不僅是住宅主人也是室內設計師的施羅德夫人共同設計的。

　　與其說是建築，這座住宅實則更像是一幅三維立體的蒙德里安抽象畫。施羅德住宅一面依附在紅色的磚牆上，外面可見的只有三面。建築平面呈傳統的長方形，簡單的線條和平面是整個住宅的主角。設計者透過把長方體、正方體的不同面、不同防線的長短邊咬合在一起，形成簡單的幾何體組合，建築物沒有傳統的對稱，卻橫豎錯落有序。此外，或許在里特維爾德心裡，色彩只可能有兩種組合，一則紅、黃、藍；再者黑、白、灰。所以，建築的表面塗抹了以白、灰為主導地位的顏色。

　　施羅德住宅另一個重要的特點就是「活動隔斷牆」，這主要是因為施羅德

116

夫人提出了不用牆做空間分割的想法而產生的。在設計中，樓梯沒有按常理置於室內的一角而是被安排在了室內的中央，圍繞樓梯的房屋可以由使用者根據不同的功能需求，利用靈活的隔斷牆分隔出來。空間便也因此活了起

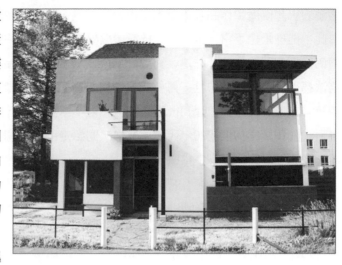

來。但另一方面，住宅內所有的傢俱確實被固定了，除了座椅之外，里特維爾德獨特的傢俱設計也在此處得到了充分的體現。

這座住宅被建築學界公認為「現代主義建築風格派的立體化體現」。1917年由里特維爾德設計的紅藍椅是不是也被放到了這裡，那就不得而知了。

風格派建築的凸顯不是偶然，它產生於第一次世界大戰期間，荷蘭做為中立國與捲入戰爭的其他國家相互隔離，在政治和文化上形成了自己的獨特性，這就是被稱作風格派（De Stijl，荷蘭文，風格之意）的藝術運動。

風格派的正式成立是1917年，凡‧杜斯堡和蒙德里安做為風格派運動的主要領導者，主張用單純的幾何圖形來表現簡化且抽象的建築形態，同時拒絕使用任何具象的元素，設計作品多採用紅、黃、藍三原色或黑、白、灰三非色。這些元素被吸收進後來的國際式建築中，做為標準符號存在。

風格派的藝術目的即「不是透過消除可辨別的主題，去創造抽象結構」，而是「表現它在人類和宇宙裡所感覺到的高度神祕」。

喜歡用新造型主義稱風格派藝術的蒙德里安，與他的夥伴們創辦了雜誌《風格》來宣傳自己所忠於的設計理念。白1917年6月16日創刊以來，雜誌為風

格派的思想傳播和作品收集做出了很大的貢獻，甚至「風格派」這個名稱也源於此。但好景總不常，至1924年杜斯堡放棄新造型主義的嚴格造型原則開始，兩個信仰相同的人越走越遠，終於分道揚鑣。蒙德里安始終一如既往的開拓風格派藝術風格，直至去世，而杜斯堡則開始研究基本要素主義，《風格》也於1932年出了最後一期紀念刊後絕版。但不得不承認的是，《風格》的宣傳起了很大的作用，從20世紀20年代起，風格派開始走出荷蘭國界，成為歐洲前衛藝術先鋒。

風格派作品的特徵：

1.把傳統的建築、傢俱和產品設計、繪畫、雕塑的特徵完全剔除，變成最基本的集合結構單體，或者稱為元素。

2.把這些幾何結構單體進行結構組合，形成簡單的結構組合，但在新的結構組合當中，單體依然保持相對獨立性和鮮明的可視性。

3.對於非對稱行的深入研究與運用。

4.非常特別地反覆應用橫縱幾何結構和基本原色和中性色。

格里特·里特維爾德（Gerrit Rietveld，1888～1964）
出生於荷蘭。他年輕時，專門製作櫃子，之後改行為建築設計師。1917年設計了木質的「紅藍椅」，1934年設計了「曲折」椅，對北歐的傢俱設計產生很大的影響。

愛因斯坦天文臺
——簡單的幾何圖形表現主義

當作品在我們心中萌醒的時候就有了聯想——我們的意識反映出了這一點，我們將其看得越重要，它為我們喚起的驚奇就越多。

——傑佛瑞·斯科特

眾所周知，愛因斯坦是20世紀最偉大的科學家，被譽為人類歷史上最具創造才華的人，他的工作對天文學和天體物理學有著長遠而巨大的影響。為了紀念他所創立的相對論的誕生，使研究得到更進一步的發展，1917年，德國政府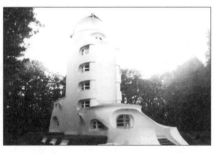決定在柏林郊區波茨坦市的波茨坦大學校園裡，建立一座以他名字命名的天文臺。此後，這座天文臺也就成為了波茨坦市地標性的建築。

1915年，埃瑞許·孟德爾松因為妻子的原因結識了天文物理學家埃爾溫·弗羅因德里希，這也促成了由他來建造和設計愛因斯坦天文臺的結果。天文臺的設計是從1917年開始的，此時正值第一次世界大戰的尾聲，一切的物質都處於短缺狀態，這也迫使孟德爾松不得不去選擇簡單且容易找到的建築材料——水泥、紅磚等，這類延展性的材料被大量的用於天文臺的建造中。讓我們感嘆的是孟德爾松對紅磚砌接尺度的精確處理，竟可以營造出如此渾然一色的天文臺塔樓。當然在天文臺完工之後，還是用水泥將整個建築的外立面粉飾了一遍，恰巧給了人以混凝土建造的假象，使天文臺更具神祕色彩。天文臺的圓屋頂是唯一用水泥建造的部分，是用來對天文現象進行觀測的地方，塔樓裡的其

他房間都是天體物理實驗室。

因他對曲線的強烈偏好，天文臺呈現出與眾不同的流線形。整個建築物以白色的外牆表達了對愛因斯坦智慧的敬仰之情，又用圓滑的曲面和半圓的屋頂打破了以往建築的生硬，再配上類似船艙的黑洞般的窗戶，無處不在向世人彰顯著宇宙的無窮。同時，孟德爾松還將機械學的元素運用到了柱、陽臺等細部建造中，讓整個天文臺透露出神祕而靈動的氣息。

據說天文臺建成之後，愛因斯坦在參觀天文臺的時候，還發生了一個很戲劇性的故事。給如此的偉人建造實驗室本身就是一種壓力，更甚者，愛因斯坦在觀看了建築的外觀和內部建造之後隻字未提，卻在一個小時之後的一個會議上突然站起來走到孟德爾松的身邊，用了一個「organic」來形容他對天文臺的感覺，這才讓孟德爾頌放下心來。

表現主義藝術是20世紀初開始盛行的一種藝術流派，是從印象派藝術中衍生出來的。「表現主義」一詞的出現源於茹利安・奧古斯特・埃爾維在法國巴黎舉辦的馬蒂斯畫展上展出的一組油畫的總題名。這類作品本身就是藝術家主觀性的創作，沒有統一的認知，因為政治立場和觀點的不同存在著較大的差異，尤其是在繪畫、音樂和戲劇等方面，其藝術形態的誇張度、怪誕度、無厘頭的創造都不足以為奇。

至第一次世界大戰後，表現主義建築思潮在德國、奧地利、荷蘭、斯肯地納維亞等地蔓延開來。表現派建築師們主張革新，反對復古，所有的建築設計都顯示著其個性化的形態，特別強調個人感受。表現主義建築奇特的外形，從某種角度來看更像是一件件雕塑品。它們表現自然、具有可塑性、趨同於那些單一純粹的幾何造型。其中最具代表性的除了1921年埃瑞許・孟德爾松在波茨坦市建造的愛因斯坦塔外，還有1914年布魯諾・陶特在德國科隆建造的玻璃亭。

表現主義建築代表：
西元1919年，德國柏林的大劇院（Grosses Schauspielhaus）
西元1923年，德國漢堡的智利大廈（Chilehaus）

賦予建築以生命
——和諧自然的有機建築

美麗的建築不只局限於精確，它們是真正的有機體，是心靈的產物，是利用最好的技術完成的藝術品。

<div style="text-align: right;">——弗蘭克·勞埃德·賴特</div>

　　古根漢博物館並不是單一的特指，而是一個博物館群的名字，是全球連鎖式的博物館。它創辦於1937年，目前在美國的拉斯維加斯、西班牙畢爾巴鄂、臺灣、德國柏林、墨西哥瓜達拉哈拉、立陶宛等地都已經有了分館，預計中國的香港和上海也會建立分館。已建的分館中尤以美國紐約古根漢博物館和西班牙畢爾巴鄂古根漢博物館最為引人矚目。一個是大師賴特的作品，一個則是弗蘭克·蓋瑞的設計。

　　紐約古根漢博物館是博物館群的總部所在地，博物館以博物館主人所羅門·古根漢的名字命名的，全稱是所羅門·R·古根漢博物館（the Solomon R. Guggenheim Museum）。古根漢是來自瑞士的猶太家族，透過

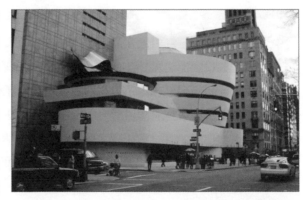

經營採礦、冶煉業，古根漢成為美國最富有的家族之一，之後家族事業開始擴展，涉足到出版業、航空業、賽馬業。隨著家族財富、權力的累積，繪畫、建築、考古學等方面也有了一定的成績，而所羅門·古根漢則是家族的第二代傳

人。

紐約古根漢博物館建於1947年，直至1959年落成。應羅門‧古根漢委託，賴特成為了這個特別建築的設計師，這也是他唯一留給紐約的禮物。古根漢博物館位於紐約市第五大街拐角處，無論是外形還是顏色都與周圍的建築物格格不入，難怪它會被一些批評家斥責，認為它破壞了和諧的建築景觀，但無論如何，這座建築的特別視覺衝擊力都是無法被忽視的。

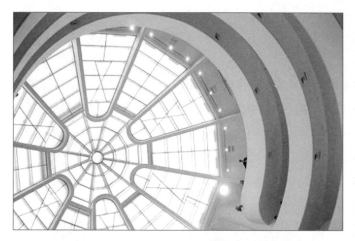

單從博物館外形來說，它是一個漸進向上擴大的螺旋體，有人說它是海螺、也有人說它是茶杯、白色的彈簧，或是蝸牛。在螺旋體的中部存在一個開放的空間，陽光透過玻璃屋頂直接照射到圓層。從中間仰望，宛如一條白色髮帶，兩端被綁在了底層和頂層的柱子上。

博物館屬於混凝土結構，由陳列館、辦公大樓、地下報告廳三部分組成。主體是陳列廳，共6層。矮的部分是辦公大樓，有4層。後又於1969年和1990年分別兩次在古根漢博物館增加了矩形的輔助性建築。

古根漢博物館由基金會管理，館內收藏的基本上都是印象派以後各名家的作品，尤其是抽象藝術品的收藏，70年代初，博物館收藏品就已經達到3000多件，其中還包括畢卡索、塞尚、米羅等名家的作品。博物館打破了傳統的布局，館內所有的陳列品都沿著3%的坡道邊的牆壁有序的布置，以便人們可以在輕鬆自在的心情中沿著坡道緩緩觀賞完整個展覽。

唯一惋惜的是，無論是博物館的主人還是設計者，都沒有看到博物館對外

開放時的場景。

「有機」的概念來自於生物學，界定為「自然界中有生命的生物體的總稱，包括人和一切動植物……」，而在建築中，但凡談及「有機」，第一時刻想到的就是賴特，他正是有機建築的代表人物。

「有機建築」是用來描述那些不由單純幾何形狀構成的建築，這個流派認為每一種生物的內在因素決定了它以什麼樣的外部形態生存於世。同樣，建築也一樣，由內而外的表現功能，呈現自己獨特的生命力。

賴特主張：在設計建築時，都應該考慮建築特有的客觀條件，在建築師的心中形成一個理念，設計過程中將理念貫徹到建築內外的每一個角落，形成一個不可分割的整體。他注重內部，重視空間的利用，撇去了以往強調外部實體的設計觀點。

有機建築的特徵有：

1.建築的整體性與統一性，特別突出視覺和藝術的統一，常有母題構圖貫穿全局。

2.空間的自由性、連貫性和一體性，主張「開放布局」。

3.材料的視覺特色和形式美。

4.形式與功能的統一，主張從事物內在的自然本質出發，提倡自內而外的設計手法。

「古根漢模式」：
「古根漢」與其他博物館一樣，管理基金會面臨著資金短缺、陳列品萎縮等情況。於是1988年，在湯瑪斯‧克倫斯擔任館長期間，「古根漢」被他當作一個品牌被推廣到了世界各地，領先搶佔了博物館品牌全球市場，透過廣告、新聞媒體宣傳向全球尋求地域性的擴張。與麥當勞、肯德基以及其他大型超市一樣，用連鎖經營的管理模式對博物館進行管理。於是，我們在世界的很多地方都看到了以當地命名的古根漢博物館，這便是「古根漢模式」。

世貿大廈
——國際式建築

我們必須保護人不受一般氣候因素——風、日光、雨、雪、寒、暑以及特殊的災害如地震、火災、颶風等的傷害。

——雅馬薩奇

做為曾經頂著世界上最高建築之名的它，世貿大廈幾乎無人不知無人不曉，而2001年9月11日的那場災難，卻讓這棟雙子星灰飛煙滅，成為了人們心中永遠的傷痛。

世貿大廈是姊妹樓，分別建於1972年和1973年，對美國紐約人來說，這兩座大樓好比海上做為航標的標誌一樣。大樓各高412米、110層，實際上原設計只有72層，增加的40層是在山崎實接手後為了符合世界貿易中心的地位加上去的，建築呈方柱形，四周均是採用了玻璃幕牆，可以想像夜幕下的世貿大廈應該會有多麼光鮮華麗的外衣。

為了振興紐約和新澤西州的外貿事業，港務局決定共同建設一個綜合性的世界貿易中心。美籍的日裔建築藝術家山崎實（音譯為雅馬薩奇，Minoru Ya-masaki，1912～1986）當時還是一個沒有任何背景的藝術家，畢業於二流大學的他，只有透過自己的努力才能在美國建築界佔有一席之地。聽說了建造世界貿易中心的消息，他用了一年多的時間進行調查研究，終於做出了100多個設計方案，而且據說他後面所做的60多個設計方案都是為了證明前40個設計方案的合理性服務的，於是，他順理成章的雀屏中選。

大概是因為該建築投資額度太大的原因，竟達到了2.8億。世貿中心大廈是由5座建築、一個廣場組成的建築群，佔地總面積達到了16英畝，大廈承擔著美

國國際貿易的發展重任，不僅為從事世界貿易的政府機構、企業提供了辦公場所，此外也有商場、運輸、保險、通訊、銀行等機構入住，同時還對外提供各種規格的會議室、展覽館等社交場所，每天大概有5萬多人在這裡工作。

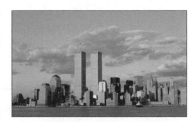

可想而知，它的消失帶給美國人的是什麼，高的失業率、國民生產總值的下降……這些都不及在這場災難裡死去的3000多人，以及給死難者家屬帶來的傷痛。

在物質文化迅速發展的時代，建築對工業技術上的國際化需求越來越明顯，於是國際風開始在美國流行，起初就是為了區別於所謂的「新傳統」或「現代」建築。這類的建築以精湛的技術代替了藝術，十分強調功能在建築中的體現，建築師充分滿足建築使用者在功能方面的要求，而忽視了不同地域、不同文化的人的不同層面上的精神和審美需求。

「國際式」建築主要的特點有：

1. 建築多為立方體，認為建築內部的空間和結構應該直接反映在建築形體上，可被稱做「方盒子」。
2. 形式服從於功能，建築形式趨同，反對套用歷史上的建築樣式。
3. 多採用矩形，建築物多窗少裝飾，房間的布局比較自由，設計手法簡潔單純。
4. 排斥個性化，強調機器和技術方面的應用。

馬塞爾‧布勞耶

國際式建築最有影響的建築師之一。他1902年5月21日生於匈牙利佩奇市，1920～1924年在包浩斯求學，畢業後任教至1928年。1928年他在柏林開設事務所，1937～1946年在美國哈佛大學設計研究所任教，之後開業。在美國他主要從事住宅設計，1968年獲美國建築師協會金質獎章，1977年退休。其主要的大型公共建築有：紐約薩拉‧勞倫斯學院劇場（1952）、巴黎的聯合國教科文組織總部大廈（1953～1958，與P.L奈爾維，B.采爾福斯合作）、鹿特丹比仁考夫百貨商店（1955～1957）、法國戛得國際商用機器公司研究中心（ibm）人廈等。

浮於空中的玻璃屋
——極少主義

極少主義被定義為：當一件作品的內容被減少至最低限度時他所散發出來的完美感覺，當物體的所有組成部分、所有細節以及所有的連接都被減少或壓縮至精華時，它就會擁有這種特性。這就是去掉非本質元素的結果。

——約翰‧帕森

浮於空中的玻璃屋，範斯沃斯住宅，至今仍承受著讚許和斥責的鄉間別墅。

1945年，範斯沃斯醫生與密斯在朋友家一次上流社會的沙龍中邂逅，繼而密斯就成為了這座普蘭諾度假屋的設計師。或許是範斯沃斯的藝術情結，想像著自己會有一個不流於俗世的住宅；又或許是密斯對完美主義的執著追求，這個不到兩百平米的房子，從設計到竣工竟持續了長達四年的時間。名為一棟住宅，但其本質來說只是躺在Fox河畔的被隱於林間的一個大房間。

範斯沃斯住宅被架空於地面，站在室外，室內地面高過於人眼。整個結構由八根工字型鋼柱做為地面和屋面板的支撐，極具穩定性。住宅的四壁均以通透的玻璃建造，不必走進建築，室內的陳設也盡收眼底。

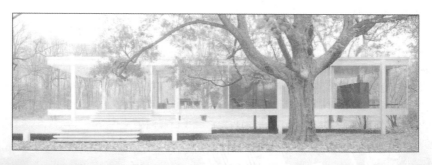

住宅裡所有的房間均由傢俱隔開，只有位於室內左側的洗手間和儲藏室採用了木構，顯得相對私密。整個建築透明而乾淨，充分地展示了密斯「少就是多」的建築理念，被世人稱道。但對範斯沃斯來說，卻是一個噩夢的開始。這意味著她必須忍受夏的驕陽、秋的蕭瑟、冬的淒冷，晴日的陽光、雨季的陰鬱，生病是很自然的事情。當然我們也可以想像一個單身女子，在一棟毫無保留的房子裡完成自己的起居、飲食，這會是什麼樣的感覺？這也難怪她會說，在這幢建築中自己就像是一個被展覽的動物，任人窺視。

於是範斯沃斯以結構不合理造成浪費、缺乏私密性、嚴重超出預算85％、違反消防規範、給其帶來嚴重的經濟負荷等為由，將密斯告上了法庭。站在法庭上的密斯誠懇地說出了這樣一段辯白：「……當我們徘徊於古老傳統時，我們將永遠不能超出那古老的框子，特別是我們物質高度發展和城市繁榮的今天，就會對房子有較高的要求，特別是空間的結構和用材的選擇。第一個要求就是把建築物的功能做為建築物設計的出發點，空間內部的開放和靈活，這對現代人工作學習和生活就會變得非常的重要……這座房子有如此多的缺點，我只能說聲對不起了，願承擔一切損失。」所有的人都為之動容，起訴案也不了了之。

住宅風波並沒有給範斯沃斯和密斯帶來任何的影響，範斯沃斯仍舊在這裡居住了20年，直至最後迫不得已要把它賣掉時，她還這樣寫道：「那玻璃盒子輕得像漂浮在空中或水中，被縛在柱子上，圍成那神祕的空間——今天我所感到的陌生感有它的來由，在那蔥鬱的河邊，再也見不到蒼鷺，牠們飛走了，到上游去尋找牠們失去的天堂了。」而密斯也為此造就了他建築生涯的另一個里程碑——38樓的美國紐約的西格拉姆大廈。

如果我們非要追究責任的話，那麼問題應該出在這種透明的玻璃上吧！

現在回歸到這個問題，極少主義到底是什麼？

極少主義藝術又被稱之為ABC藝術、硬邊藝術，它產生於20世紀50、60年代的美國，是一種非寫實的藝術，同屬於抽象表現主義。這類的藝術作品大多按

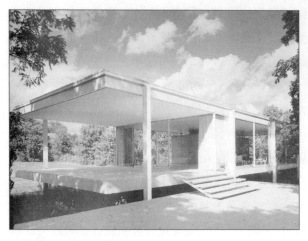

照杜尚的「減少、減少、再減少」的原則對雕塑和繪畫品進行處理，表現出簡潔、單純的創作風格。

這種藝術手法被沿用到建築創作中，並對其造成了極具深遠的影響，形成了極少主義建築理論。建築師們開始減少和摒棄以往建築中瑣碎的元素，轉而去尋找樸實無華的美，以獲取建築中最本質的重生。但在這些簡潔明快的空間中往往隱藏著複雜精巧的結構。

極少主義風格建築特徵為：

1.用簡約的建築手法，摒棄豐富的具體內容，來保持空間的純淨和簡潔。

2.簡單的建築形體，減少建築表面過多的變化；透過對使用材料的精心挑選來獲得材料的不存在效果。

3.透過對光和影的充分利用，創造出了一種詩意化、寧靜的空間氛圍。

4.被束縛在特定的地域文化中。

「極少主義」建築：

西元1990年，西班牙建築師拉斐爾‧莫尼奧——庫塞爾禮堂（Kursaal Auditorium）

西元1992～1998年，法國建築師多明尼克‧佩羅——柏林奧林匹克賽車館——游泳館西元1995～1997年，瑞士建築師雅克‧赫佐格和皮埃爾‧德穆隆——德國慕尼黑的戈茲美術館、倫敦的（新）泰特當代美術館（Tate Modern）

西元1996年，日本建築師妹島和世——日本岡山市S住宅

西元1997年，瑞士建築師彼特 卒姆托——奧地利布雷根茨美術館（Art Museum Bregenz）

朗香教堂
──粗獷的野性主義建築

假如不把粗野主義試圖客觀地對待現實這回事考慮進去──社會文化的種種目的，其確切性、技術等等──任何關於粗野主義的討論都是不中要害的。粗野主義者想要面對一個大量生產的社會，並想從目前存在著的混亂的強大力量中，牽引出一陣粗魯的詩意來。

──史密森

朗香教堂，又被稱作洪尚教堂，絕對是人類最另類的建築表情。它匿藏在法國東部索恩地區距瑞士邊界幾英里的浮日山區，座落於朗香村的一座小山頂上，很難想像這竟是建築大師柯布西耶的作品。

1950年，原來的法國朗香小教堂在一場戰火中被毀，可是朗香的當地人始終保持著朝山進香的習慣，於是當地教會決定在這個地方再建造一座教堂，以方便當地人做禮拜。他們邀請了柯布西耶來設計，卻一度遭到了他的拒絕，在經過教會方面與柯布西耶的多次交涉後，終於以柯布西耶的妥協告終，但條件是教會方面不得干涉教堂的設計和建造，給柯布西耶足夠的設計空間。

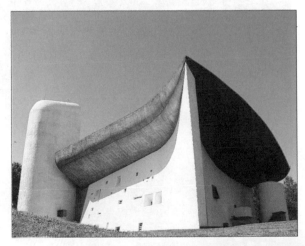

不知道是不是設計師

就該是不羈的代名詞，高第、密斯、柯布西耶一個都不例外，建成後的朗香教堂完全找不到合適的幾何體形容。有位先生曾用簡圖顯示朗香教堂可能引起的五種聯想，或者稱作五種隱喻，它們是合攏的雙手、浮水的鴨子、一艘航空母艦、一種修女的帽子，最後是攀肩並立的兩個修士。V・斯卡里教授則說朗香教堂能讓人聯想起一個大鐘、一架起飛中的飛機、義大利撒丁島上某個聖所、一個飛機機翼覆蓋的洞穴，它插在地裡，指向天空，實體在崩裂、在飛升……但從柯布西耶設計的朗香教堂的平面草圖上看來，教堂的屋頂更像是一隻海蟹，傳聞靈感來自於他在紐約長島沙灘拾得的一個海蟹殼，就連他自己也曾經說過：「厚牆，一隻蟹殼，設計圓滿了。」可以讓人滋生如此多的想像的建築，這就是建築師的魅力。

從1955年至今，朗香教堂已經在那裡屹立了53年。雖然教堂規模不大，僅能容納200餘人，但卻是朗香離上帝最近的地方，信徒們在教堂裡與上帝交流，凝聽上帝的教導。柯布西耶第一次上布勒芒山現場時就萌生了要把教堂建成一個「視覺領域的聽覺器件」的想法，現在看來他是做到了。

另外一個奇妙的設想，應該是在教堂南面的「光牆」上鑿開的一個個不規

則的洞口。洞口採用了內大外小的設計，光線透過屋頂和外牆的間隙滲透到室內，與部分裝在外牆上的教堂建築常用的彩色玻璃的光交合，在堂內生成一種神祕的氣氛，當中略帶些許信仰的氣息，光與

影美妙的結合。據說柯布西耶在1931年遊歷北非時,看到了當地民居的造型奇特,於是把它記錄了下來,這才有了朗香這麼特別的窗戶設計。看來創作的靈感也是可以透過累積迸發的。

朗香教堂不僅是柯布西耶在建築創作上的一個突破,更是開闢了建築設計理論領域的一個新紀元,以朗香教堂為代表的粗獷建築風格開始在20世紀50年代流行。

「粗野主義」或者說「野性主義」這個名稱是由英國的第三代建築師史密森夫婦在1954年提出的,面對英國戰後公共建築的緊缺,建築師開始以材料和結構的真實表現,做為建築美的原則大量生產建築。因此「粗野主義」不單是一個形式問題,而是和當時社會的現實要求與條件相關的設計手法。而柯布西耶在1946年設計的馬賽公寓則是粗野主義的成熟標誌。

野性主義建築的主要特徵有:

1.建築的輪廓分明,凹凸有致,混凝土的可塑性在建築造型方面得到體現。

2.建材方面野性主義力求保持自然,混凝土沉重、毛糙的質感被當成是建築美的標準。

3.突出建築自身的表現,建築仍講究形式美,認為美是透過對建築細部結構的比例調整獲得的。

「野性主義」建築代表:
西元1951～1956年,柯布西耶──印度昌迪加爾行政中心
西元1958年,斯特林和高恩──蘭根姆住宅
西元1959～1963年,魯道夫──美國耶魯大學建築與藝術大樓
此外還有丹下健三設計的倉敷市廳舍、廣島紀念館;貝聿銘設計的美國國立大氣研究中心;以及波士頓政府服務中心、臺北醫學院實驗大樓等。

雪梨歌劇院
——未被承認的象徵主義

歌劇院始終在我的頭腦中，彷彿旋律久久迴旋，我能夠在任何時候聽到它，這就是我的價值所在。

——約恩·烏特松

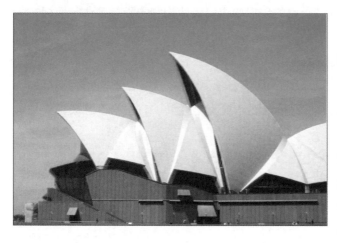

雪梨歌劇院，又名「海中歌劇院」。它座落在澳大利亞著名的港口城市雪梨三面環海的貝尼朗岬角上，貝殼和白色的風帆是找得到的最常見形容。整個建築長183米，寬118米，高67米，總建築面積約88258平方米，有著世界最大最長的室外水泥階梯。它的誕生更是一個傳奇。

1956年，澳大利亞樂團總指揮古申斯請求總理凱希爾能修建一所本土文化的歌劇院，於是凱希爾決定由政府出資，在貝尼郎建造一座現代化的雪梨歌劇院，並向海外發出了徵集歌劇院設計方案的廣告。

在安徒生的故鄉——丹麥，37歲的建築設計師約恩·烏特松無意打開了一本極其普通的建築雜誌，隨意的翻著，來自南半球的這則廣告跳入了眼簾，於是他萌生了「試一下」的衝動。儘管他對遙遠的雪梨一無所知，但憑著從雪梨

馬術姑娘們那裡打聽來的關於雪梨港灣的消息，和自己原有的漁村生活經歷，迸發出的「掰開的橘子瓣」的創作靈感，他決心要試一試。

等待總是痛苦的，要從來自32個國家的200多名設計者的作品中脫穎而出也是不易的，幸而他遇上了沙里寧，這位芬蘭籍的美國建築設計師，一個能夠慧眼識千里馬的伯樂。1957年1月29日，雪梨N.S.W藝術館大廳裡，凱希爾莊嚴宣布：約恩·烏特松殼體方案擊敗所有231個競爭對手，獲得第一名。據說烏特松在接到從雪梨打來的祝賀電話的時候，一家人都雀躍了，他女兒和助手同時尖叫：「雪梨，雪梨！第一名！......」於是烏特松攜家帶眷一同前往雪梨，準備去實現他的創世之作，大幹一番。

雪梨歌劇院在1959年破土動工，豈料，隨著工程的進展，高昂的工程造價呈現在了澳大利亞人民的面前，當地的州政府因為執政黨的改選出現財政緊縮，不幸的，烏特松和他設計的歌劇院成了政治鬥爭的靶子，政府要求烏特松修改設計方案，進而減少建設資金。烏特松卻選擇了堅持自己的設計，在破釜沉舟的情況下，他遞上了自己的辭職信，當然這並非他的本意，就像他兒子回憶時所說：「對他來說，不能繼續建造歌劇院無疑是一個巨大的打擊。」他是希望休斯請他回去的，可是事實往往並非盡如人意，政府的白色小車在他遞上辭呈不到一個小時的時間，就開到了雪梨歌劇院設計大樓裡，休斯的回信上寫著「謝謝，我們接受你的辭呈」。1966年，烏特松帶著家人憤然離開了澳大利亞，而原本700萬澳元的工程預算變成了1.02億澳元，預期4年的工程一拖就是17年，終於在1973年10月20日，英國女王伊莉莎白二世現場見證了這一偉大工程的開幕。而憤懣的約恩·烏特松至今也未親眼看見這個影響了他一生的建築。

雪梨歌劇院以其獨特的造型成了澳洲的地標，除此之外，還被「普里茨克建築獎」評審評做是「20世紀最具標誌性的建築之一」，並盛譽這項設計「毫無疑問是其最傑出的作品，......是享譽全球極具美感的作品。它不僅是一座城市的象徵，而且是整個國家和整個大洋洲的代表」。

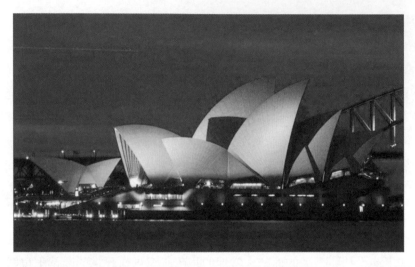

　　如今歌劇院每年給澳大利亞帶來的利潤和榮譽也頗為可觀，已經稱得上是世界上最繁忙的演出中心。據記載，歌劇院的首場演出就是根據俄國作家托爾斯泰小說《戰爭與和平》改編的歌劇。不知道這些許的殊榮是不是足以彌補當年帶來的財政傷害呢？

　　黑格爾在《美學》一書中，將諸如雪梨歌劇院此類的建築稱作象徵性藝術，而古埃及、希臘等地的宗教建築、紀念性建築被稱作「道地的象徵性建築」。象徵主義做為一種流派，在20世紀60年代形成，此類建築的設計既注重抽象的象徵，也考慮具體的象徵。作品的藝術造型帶給人們想像的空間，也必須滿足功能上的要求。

約恩・烏特松
1918年在丹麥的哥本哈根出生；1945年成立了自己的工作室；1959年成為雪梨歌劇院的總設計師。2003年，烏特松因為雪梨歌劇院被授予了建築學界的諾貝爾獎——「普立茲克建築獎」；2007年6月28日雪梨歌劇院被聯合國教科文組織評為世界文化遺產；2007年7月雪梨歌劇院開始修整，主修工程由其子詹和查德・詹森負責。

文化的體驗者
──文脈主義

建築師的一個重要任務是用物質的表現形式去體現文化，並以此來提高
文化，使其連續並充滿希望⋯⋯創造一種空間，它與歷史和文化深深銘
刻於人們心中的無意識、潛在心理和集體潛意識是一致的。

<div align="right">──長島孝一</div>

阿聯酋杜拜，一個旅行者口中最多「最」的國家，世界最豪華的七星級酒
店、世界最大的人工室內滑雪場、世界最大的遊樂園、世界最長的地鐵、世界
最大的購物中心、世界最高的辦公大樓⋯⋯據說，杜拜是阿拉伯唯一沒有戰火
硝煙的地方，或者說是中東最和平的地方，不知道這點是不是跟它的太多國際
化有關。

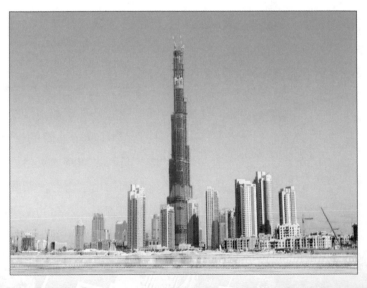

杜拜被杜拜河一分為二，東南部分是古老的迪拉，西北部是現代的巴爾杜拜，將政界和商界分開。

用「睥睨天下」來形容它是再貼切不過了，杜拜塔（阿拉伯語：برج دبي，Burj Dubai），在2007年9月就已經超過了高達553米的加拿大多倫多電視塔，成為世界上最高的獨立式建築。報導披露，杜拜塔至2004年興建以來，承建商自始至終高調而神祕，也沒有將建築的任何情況公布於世，所以我們也只能從一些所謂的內部報導去瞭解。

杜拜塔，完全就是一個國際的混血兒，生在阿拉伯半島的土地上，建築師阿德里安·史密斯是美國人，安全顧問是澳大利亞人，承建商是韓國三星，底

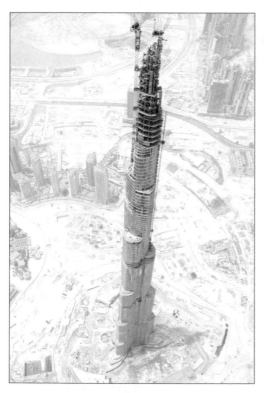

層的裝修是新加坡的公司，在工地上工作的工人大多都是印度人。不過，杜拜本身也是一個國際的綜合體。正如杜拜酋長所期望的那樣，杜拜早已不是從前的那個小漁村，正在轉型成為一個以旅遊、運輸、建築和金融服務等服務性行業為主要支撐力量的國家。

在我們所有能找到的資料裡，或者說是從建築師的立體效果圖裡，對於杜拜塔都是這樣描述的：杜拜塔由連為一體的管狀多塔組成，具有太空時代風格的外形，基座周圍採用了富有伊斯蘭建築風格的幾何圖形，六瓣的沙漠之花。在材料上，玻璃、強化混凝土、強化

鋼筋被大量採用。

不過，因為杜拜塔還沒有完工，未來的路還很遙遠，我們也只能期待了。

無論是杜拜的氣候和環境，還是建築師史密斯的文脈主義特性，都決定了杜拜塔的命運，它融合了中東建築中諸多的標誌性元素，比如清真寺洋蔥頭式的屋頂、尖頂的拱門以及一些特殊的花卉圖案等，當然這也更有利於融入周圍的建築群中。

正如史密斯所堅持的，建築本身就是一個地域、一個國家的歷史和文化的體現，創造性的繼承便成為了文脈主義建築師所追求的。

文脈主義隨著後現代主義的出現而出現。文脈，指介乎於各種元素間，將屬於同一背景的文化元素整合，使之產生相互咬合的內在關聯。所以它並不是單一的、獨特的而是多元化的、純而不雜的。文脈建築注重單體建築與其建築環境的協調，從歷史、人文的角度研究建築和城市的關係。或者可以說，文脈主義建築就是透過建築物的方式去體現城市傳統的文化。

都說建築是一個城市歷史的沉澱。它記錄了一個城市的發展，記錄了一個城市的悠久。可是事實上，不少的建築師已經遠離了這個道路，他們過多的強調個人，甚至把建築當作是一種自我實現的工具，這樣勢必會給文脈帶來損傷。

文脈主義建築代表：
史密斯設計的拉丁美洲銀行大樓
西元2006年，美國明尼阿波利斯，讓‧努維爾設計的古瑟里劇院（Guthrie Theatre）

香港匯豐銀行大廈
——高技派的演繹

我認為建築應該給人一種強調的感覺，一種戲劇性的效果，給人帶來寧靜。機場是一個旅行的場所，它必須有助於將航空旅行從一個煩惱的過程，變成一種輕鬆愉快的體驗。如果你到施坦斯德機場，你肯定會享受到自然光的趣味，會看到清晰的屋頂結構形式，你就像回到了過去的那種擋雨採光的老式機場。許多東西都是仿照這種形式，它重新評價了建築的自然性，凌亂的管道、線路和照明裝置以及懸掛天花板的問題，都不存在了。取而代之的是結構形式的清晰和天然光的趣味。屋頂實際上是一個照明屏，同時使室內免受外界天氣的影響。同時這體現一種精神。

——諾曼・福斯特

香港中國銀行大廈和香港匯豐銀行大廈一直以來都是香港人茶餘飯後的閒聊話題。談論的大多都是哪個的風水更好、哪個的設計更出眾等等之類的話題。尤其是匯豐銀行門口的那對石獅子，據說就是根據風水先生選好時辰後放置的。

香港匯豐銀行大廈，背靠著太平山，面處皇后像廣場，是香港的城市標誌之一。自銀行1865年成立以來，這裡就是匯豐銀行的總部，在140多年裡它都與香港經濟共同成長。現在我們可以看到的香港匯豐銀行大廈，已經是第四代建築了。

香港匯豐銀行大廈，是諾曼・福斯特在香港的第一件作品，從構思到落成歷時長達6年。大廈在落成之時，因為耗資高達52億港幣，且用了約3萬噸的

銅，被稱作世界上最昂貴的建築。整棟大廈總高180米，共50層，其中地上有46層，另有4層地下車庫。大廈擺脫了傳統的磚混結構，採用了鋼柱結構，分別在28層、35層和41層處進行三段式懸掛。樓層間透過對高度、寬度的嚴格控制交錯的形式疊合在一起，懸掛於8根巨型鋼柱之上，所以可以說建築並不是一層層建造的。因為整個架體被暴露在外，建築師在設計時將預製好的鋁板用防滑釘固定在架構上，待安裝完成後密封好邊緣，進而對架體起到保護作用，這種方法不僅防止水氣進入架體，更是提高了架體的耐久性。

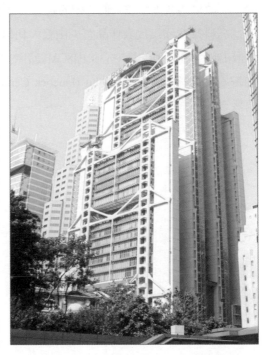

透過鋼化後的玻璃幕牆，建築內部結構的複雜和空間的無限性清晰可見。大樓各層空間功能的自然轉換，由大廈西側不同的升降電梯所控制。我們可以看到的是，大廈的底層——一個全開放式的通體，直接與皇后像廣場連接，很多市民在午間都會進到那裡休憩；而從2樓到10樓則是銀行對外辦公的視窗，屬於半開放式空間；大樓的頂樓則是銀行高層的辦公區域，自然也就是完全封閉的空間了。

無論是從結構，還是設計方式上，它都與法國龐畢度國家藝術與文化中心有著異曲同工之處。

高技派，就是「高科技派建築」，又稱「重技派」。是20世紀80年代新的建築流派。高科技派建築反對傳統的審美意識，強調使用最新的設計技術和先進材料，特別注重機器美學的運用，甚至把技術也當作一種建築的裝飾。設計

中，習慣把梁、柱、板暴露在外部，甚至網架結構的部分構件和管道。這是不是就是現代人口中強調的質感呢？

高技派建築在設計方法上主要表現特徵有三：

1. 建築中採用大量的新型建材，高強鋼、硬鋁皮、生塑膠以及多種材料在化學反應下生成的輕、少、靈活、可塑性強的建材。

2. 建築中結構固定，但內部空間靈活、功能分配合理。

3. 技術被做為美的因素存在於建築中，建築師試圖透過高難度的建築技巧改變傳統美學在人們心中的觀念。讓「重金屬感」表現突出。

高科技派建築代表作品有：由義大利建築師阿諾和英國建築師羅傑斯共同設計的巴黎龐畢度文化中心；由SOM設計的香港匯豐銀行大樓；美國伊利諾州芝加哥的約翰漢考克中心（John Hancock Center），別稱「Big John」；美國空軍高級學校教堂。

諾曼・福斯特（1935年～）
高技派建築大師，直到21歲才找到自己終身事業。成立私人事務所前，在美國東西海岸從事城市更新和總體規劃。一生獲得的榮譽和獎項無數，1983年獲得皇家金質獎章；1990年被女王封為爵士；1994年獲美國建築師學會金質獎章；1999年獲終身貴族榮譽成為泰晤士河岸的領主，同年，獲得21屆普立茲克建築大獎。

中銀艙體大樓
——新陳代謝派

這一工程的中心思想並不是求大量生產的優越性，而是尋求在自由的布置單體空間的過程中表達新陳代謝的可能性，同時也是為了獲得一種技術上的信心。

<div align="right">——黑川紀章</div>

在東京中央區最繁華的銀座，有一座樣式獨特到有些古怪的大樓，它就是黑川紀章最著名的建築之一——中銀艙體大樓。

黑川紀章1934年出生於名古屋，他先後就讀於京都大學和東京大學學習建築，隨後他以研究生的身分進入了丹下健三的研究室工作。這個時候的黑川紀章開始致力於研究、推廣「共生思想」，而就在1960年，丹下健三提出了「新陳代謝主義」的建築理論，黑川和一群志同道合的建築師們很快就投入其中，成為「新陳代謝派」的中堅力量。他們反對現代派把建築簡化成機器，這種觀點其實類似於賴特的「有機建築」理論，但東方的色彩更為濃厚。

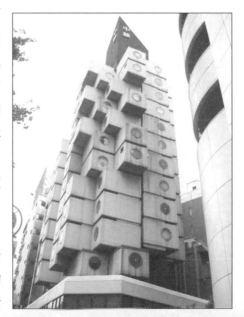

1972年，在參觀了前蘇聯的太空船之後，黑川紀章獲得了靈感實踐自己的理論，建造起了他最著名的「新陳代謝

派」建築，這就是中銀艙體大樓。眾所周知，日本的領土狹小，人口眾多，因此都市裡的一般人往往都住得極為擁擠，為此，日本的建築設計師在如何利用空間的設計上煞費苦心，設計出了不少空間利用率高的房屋，而這座大樓正是一座居住者的「鳥巢箱」。

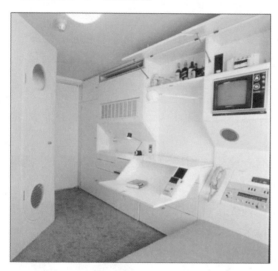

整座大樓基地面積只有四百多平方米，地下一層，地上分別為11層和13層，總建築面積為三百多平方米。整個建築是140個以高強螺栓固定在核心筒上面的灰色正六面艙體，看上去就好像太空船的船艙。艙體與艙體之間並無特殊的對應關係，沒有絲毫規律可循。艙體尺寸為2.3m×3m×2.1m，這種艙體還是黑川紀章讓生產運輸集裝箱的廠商生產的，並採用工廠預製建築部件在現場組建的方法。艙體內有完整的廚房衛浴設備、儲藏空間及一張床，並有圓形窗戶，完全可以滿足人們最低限度的生活需要。核心筒部分有兩個，由鋼筋混凝土建造，包含了樓梯間、電梯間及各種設備管道。而且，這種安在核心筒上的艙體可以隨著老化輕鬆更換，保持了其環保性能，也符合了「新陳代謝主義」的設計精華所在。

中銀艙體大樓的建成立刻震驚了建築界，並為黑川紀章贏得了世界性的聲譽。可惜的是，因為業主覺得它的空間利用率不高，加上周圍居民擔心其石棉建材的安全性，東京政府在2007年決定拆除這座建築，儘管因為黑川紀章的去世，拆卸工作暫時得到了延遲，但這座「新陳代謝派」代表性建築的未來依然不可預計。

1960年，建築大師丹下健三提出了「新陳代謝主義」的建築理論，並獲得

了黑川紀章、大高正人、槇文彥、菊竹清川等一群青年建築師的回應，進而形成了「新陳代謝」派建築。

新陳代謝派認為，城市和建築不是固定的、靜止的，它應該是像生物的新陳代謝一樣，處於一個動態的過程，在城市的建設上應該引進時間的因素，明確各個要素的週期，在週期長的因素上，裝置可動的、週期短的因素。

新陳代謝派強調事物的生長、變化與衰亡，強調生命和生命形式，極力主張採用新的技術來解決問題；他們要求復甦現代建築中確實的歷史傳統和地方風格；強調整體性，並強調部分、子系統和亞文化的存在與自主；將建築和城市看作在時間和空間上都是開放的系統；並強調建築做為一種生命形式的暫時性、歷時性、模糊性和不定性。

新陳代謝派建築代表：
西元1966年，日本山梨縣，丹下健三設計的山梨文化會館
西元1970年，黑川紀章設計，大阪世博會上展出的實驗性房屋（Takara Beautilion）

住吉的長屋
——新地方主義

我所感覺到的是一個真正存在的空間。當建築以其簡潔的幾何排列，被從穹頂中央一個直徑為9米的洞孔，所射進的光線照亮時，這個建築的空間才真正地存在。在這種條件下的物體和光線，在大自然裡是不會感覺到的，這種感覺只有透過建築這個仲介體才能獲得，真正能打動我的，就是這種建築的力量。

<div align="right">——安藤忠雄</div>

長屋（Long House）是一種古老的住宅建築形式，它是建在地樁之上的相

當長的長方形平房，曾經廣泛流傳於中國及東南亞等地。其中最有名的應該是馬來長屋，一所長屋住好幾戶人家，相互間都有血緣關係，同屬一個部落群，每戶人家都有自己的居住空間。日本的長屋有其獨特的個性，從某種角度來看，它與福建泉州一帶的手巾寮有著異曲同工之妙。

住吉的長屋，是一個讓我們開始認識安藤忠雄的地方。它位於日本大阪住吉區的一條老街上，準確的形容，應該是從夾縫中立起的一個混凝土的長方形盒子。長屋的基地面僅有4m×14m寬的

一塊狹長地，鄰里間僅一牆之隔。安藤忠雄的住吉長屋之所以能夠在世界上獲得很高的評價，很大程度上正是因為它是在一個受了極大約束的場地內建造完成的，而安藤領悟到了在這種極端條件下存在的一種豐富性，以及和日常生活有關的一種限制性尺度。

住吉的長屋是對稱的建築體，房屋有兩層，沒有設置一個對外的窗戶，面向街道的牆面除了門洞幾乎沒有別的裝飾，從外部來看就像是沒有光線照射的封閉的火柴盒，而實際上長屋的所有牆上都有為了通風而設計的

小地窗。長屋從平面上來看由三部分構成，中間是一個鏤空的庭院，也是長屋生活的重心，屋內的房間都是由庭院入戶，底層庭院的左右兩側分別是廚房、餐廳、衛浴間和起居室。上層的主臥和兒童房被一條長達4.5米的走道分割開來，形成相對獨立的私人空間。

大概是這位大師為了體現人與自然的和諧，不希望自己被關在一個全封閉的房子裡不能呼吸，不能與自然自由的對話。於是設計的長屋是一個到了下雨天就必須打傘走動的建築。

安藤忠雄曾坦言，他的大部分作品都是在住吉的長屋內進行思考完成的，這裡似乎成為了他靈感的來源地。長屋也變成了日本民居傳統文化繼承的經典建築，並在1979年獲得了日本建築學會獎，這種未經修飾的清水混凝土結構成為了安藤建築的標誌。

建築，既然被稱為凝固的音符，也就有著自己獨特的個性和特點，當然這來自於它的出身地。

　　新地方主義建築或者稱之為新本土主義建築，是一種極富時代性的創作流派，它尊重自然和師法自然，是民族風在建築中的體現。建築師將屬於本土的特色人文，融入到自己的設計創作中，衍生出一種與傳統近似卻又不同的建築風格，地方主義也分為多種，並沒有特別的限定，有隱性的批判繼承，也有顯性的表象渲染。

　　此類的建築物大多採用了現代的材料、工藝，更突顯了時代的氣息，符合現代的生活理念，但又最大限度地利用自然生態環境，極力去營造一種健康舒適的生活，這就是新地方主義最顯著的設計特點。

> 新地方主義建築代表：
> 西元1982年　北京，貝聿銘設計的香山飯店
> 西元1992年　法國埃弗里，馬里奧‧博塔設計的埃弗里大教堂（Evry Cathedral）

勃蘭登堡門
——新古典主義

做為一個現代人，我相信古典建築語言仍然具有持久的生命力。……我
相信古典主義可以很好地協調地方特色與從不同人群中獲得的雄偉、高
貴和持久的價值之間的關係。古典主義語法、句法和辭彙的永久的生命
力揭示，正是這種做為有序的、易解的和共用的空間的建築的最基本意
義。

——斯特恩

　　柏林城始建於1237年，由勃蘭登堡邊疆伯爵阿伯特負責修建。自15世紀開
始，它就一直是勃蘭登堡選侯國的首都。1701年，腓特烈一世統一了普魯士公
國和勃蘭登堡選侯國，成為了普魯士王國的第一位國王。1753年，其子腓特
烈‧威廉一世定都柏林，決定修建柏林城。新的柏林城建造了14座城門，而位
於西面的那座城門，因為可以通往其家族的發祥地勃蘭登堡，於是便以之命
名，稱為「勃蘭登堡門」，而這個時候的勃蘭登堡門還只是一座用兩根巨大的
石柱支撐的簡陋石門。

　　後來，腓特烈二世繼承了父親威廉一世的帝位，他大規模發展軍事，擴張
領土，贏得了1756～1763年的7年戰爭，統一了德意志帝國。為了慶祝自己的
勝利，他決定擴建柏林城牆，並重建勃蘭登堡門。當時的著名建築師卡爾‧歌
德哈爾‧朗漢斯接受任命，成為了此門的設計師。卡爾仿造雅典古希臘柱廊式
城門的格式設計了這座城門，大門由六根高達14米、底部直徑為1.7米的多立克
式立柱支撐，門內有五條通道，用巨大的砂岩條石隔開，顯得莊嚴宏偉。雕塑
家戈特弗里德‧沙多則為此門頂端設計了一尊「勝利女神四馬戰車」的青銅雕

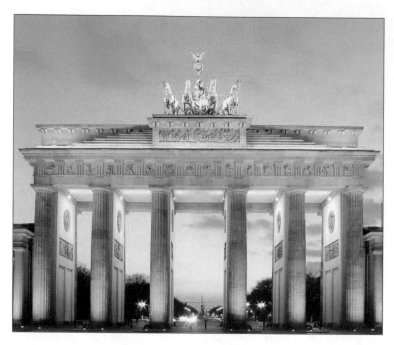

像，並在門上雕刻了20多幅繪有古希臘神話中大力神海格拉英雄事蹟的大理石浮雕畫，和30幅反映古希臘和平神話「和平征戰」的大理石浮雕。

　　1806年，拿破崙打敗了普魯士軍隊，並將勃蘭登堡門上的勝利女神雕像做為戰利品拆卸回巴黎，直到滑鐵盧之戰大敗後，才將其還給德國。為了慶祝其回歸，雕刻家申克爾又雕刻了一枚象徵普魯士民族解放戰爭勝利的鐵十字架，鑲在勝利女神的月桂花環中。從此，這座勝利女神像也就成為了德意志帝國的象徵。

　　二戰期間，蘇聯軍隊攻入柏林，戰爭中德國士兵將大門轟壞，門上的雕像受到嚴重損壞。直到1956年，柏林市自治政府重建勃蘭登堡門，文物修復專家才重新鑄造了一座勝利女神雕像，但象徵普魯士軍國主義的鐵十字架和勝利女神權杖上的飛鷹則被取下。直到東西德重新合併後的1991年，整座勃蘭登堡門才整修完畢，而鐵十字勳章和鷹鷲也重新被安裝到了勝利女神雕像上。

　　因為處於東西柏林的交界處，今天的勃蘭登堡門已經成為了德國城市統一的象徵，更是新古典主義的代表建築。

　　新古典主義是流行於18世紀60年代到19世紀歐美時期的古典復興建築風格。當時的人們受啟蒙運動思想的影響，在建築中大量借鏡古希臘、古羅馬建築風格，建造了不少如法院、銀行、博物館等公共建築和一些紀念性建築。

　　新古典主義建築，大體可以分為兩種類型：一種是抽象的古典主義；一種是具象的或折衷的古典主義。前者以菲力浦‧詹森、格雷夫斯和雅馬薩基的作品為代表；後者以摩爾和里卡多‧波菲爾的作品為代表。

　　抽象的古典主義以簡化、寫意的方法，將抽象出來的古典建築元素巧妙地融入建築中，使古典的雅致和現代的簡潔得到完美的融合和體現，但在採用古典建築細部時比較隨意。具象的古典主義則沒有完全模仿古典主義建築，博採眾才，但採用道地的古典建築細部。

新古典主義建築代表：
　西元1781年　捷克布拉格艾斯特劇院（Stavovské divadlo）
　西元1823年　俄羅斯聖彼得堡海軍部大樓（Admiralteystvo），安德里安‧扎哈羅夫設計
　西元1874年　上海匯豐銀行大樓
　西元1920～1922年　上海外貿大樓，思九生洋行設計

獻給母親的溫暖
——後現代主義

建築師再也不能被正統現代主義的清教徒式的道德說教所嚇服了。我喜歡建築要素的混雜，而不要『純淨』；寧願一鍋煮，而不要清爽的；寧要歪扭變形的，而不要『直截了當』的；寧要曖昧不定，而不要條理分明、剛愎、無人性、枯燥和所謂的『有趣』；我寧願要世代相傳的東西，也不要『經過設計』的；要隨和包容，不要排他性；寧可豐盛過度，也不要簡單化、發育不全和維新派頭；寧要自相矛盾、模稜兩可，也不要直率和一目了然；我讚賞凌亂而有生氣甚於明確統一。我容許違反前提的推理，我宣布贊成二元論。

——文丘里

母親之家（Vanna Venturi House）建於1962年，位於美國費城栗樹山富裕郊區一處寧靜小路邊的草坪上。這是文丘里為他母親設計的住宅，也是他的第一個重要的作品。可以說正是從這裡，他開始得到世界的認可，也因為這幢住宅，美國建築師學會在1989年授予了文丘里25年成就獎。

1961年，36歲的文丘里組建了自己的建築師事務所，因為他追求「複雜性和矛盾性」的建築主張並沒有得到當時多數人的認可，所以長期以來事務所都是門庭冷落。文老夫人對兒子的一切，是看在眼裡疼在心裡，出於對文丘里才華的信任，Vanna便委託文丘里為自己設計建造一個新居，於是有了今天的「母親之家」。

大概是出於對經費的考慮，「母親之家」的建築規模並不大，結構也相對簡單，但各功能空間的大小與形狀都很合理，可以說是麻雀雖小卻五臟俱全。

建築底層除了起居室、餐廳、廚房外，另外還有一間主臥室和一間次臥室，臥室和起居室都被安置在朝向較好的一面；樓上則是文丘里的工作室。

　　建築中所有的單元都是不規則的混雜的空間，它們透過面對面、邊對邊的接觸集合起來，明晰可見。好像在向世人說明這樣的幾何排列才是真實的反映了家庭生活的繁瑣與複雜。處於住宅中心的煙囪和樓梯，應該是這所房子裡最能體現複雜性和矛盾性的建築單元，它們相互交錯，靈巧且精緻，充分的凸顯了母親之家豐富的室內空間。

　　文丘里在建築立面上，還運用了古典對稱的山牆，這點很容易讓人聯想到古希臘或是古羅馬的神廟。但他卻不是一味的復古，例如偏向一邊的煙囪以及門洞上斷開的圓弧線，還有煙囪和後門的不對稱組合，左右的窗戶雖採用了相同大小的方形，卻透過不同的組合形成不同的整體。這些無一不體現了文丘里「以非傳統手法對待傳統」的建築主張。

　　難怪文丘里會說：「這是我的母親住宅，它有很多層面，運用了必要的符號來表達資訊，體現了對建築做為一種遮蔽物的理解。」其實文丘里是不太願

意自己被看作是後現代主義者的，但是他的一些建築理念卻在後現代主義運動中起到了重要的推動作用。

什麼是後現代主義？後現代主義建築的特點又是什麼？

後現代主義是對現代主義的延續，進而超越甚至是批判，或者說現代主義是對前現代的否定；後現代主義是對前現代的否定之否定。是不是很繞口呢？簡單來說，後現代主義並非單一的懷舊，而是將建築中的多種元素集合在一起，重新的詮釋建築語言的價值，提倡多樣性、複雜性和關聯性。

不同的建築大師賦予後現代主義建築不同的理解。《後現代建築的語言》的作者傑爾斯·詹克斯將後現代主義歸納為六點，即歷史主義、大眾化的傳統復古、新方言派、文脈主義、隱喻主義和後期現代空間。而美國建築師斯特恩也提出後現代主義建築有三個特徵：採用裝飾、具有象徵性或隱喻性、與現有環境融合。

建築師明確的任務：使環境看起來有感情、幽默、令人激動或像一本可讀的書……
——《後現代建築的語言》

維特拉博物館
——解構主義

解構一詞使人覺得這種批評是把某種整體的東西分解為互不相干的碎片或零件的活動，使人聯想到孩子拆卸他父親的手錶，將它還原為一堆無法重新組合的零件。一個解構主義者不是寄生蟲，而是叛逆者，他是破壞西方形而上學機制，使之不能再修復的孩子。

<div align="right">——希利斯・米勒</div>

維特拉博物館，又稱維特拉傢俱陳列館，位於德國魏爾市，是一座用不同立方體、錐體、柱體、球體搭建而成的建築物。可以說它不同於任何我們曾介紹過的建築，建築設計上基本沒有章法可循，彷彿就是蓋瑞隨意搭起的一個空間。建築的表面上看不到任何開口的地方，除了進出的門洞。大概是設計者為了保持建築表面的完整和流暢，又為了室內空間的開闊和亮堂，所有的窗戶都被開到了屋頂上。總之，整個建築就是一個拼接品，曲面、平面和斜面的穿插，像極了我們小時候擺弄的積木。

其實，蓋瑞是從為自己建的住宅中獲得的靈感，住宅位於加利福尼亞州的聖莫妮卡市，是一幢傳統的荷蘭式住宅，是一座舊宅的改造工程。住宅在兩條居住區街道的轉角處，是木質結構的兩層小樓，斜屋頂。我沒有找到關於這棟住宅更多的資料，僅僅是在一本書裡見過這樣的描述，大意是說蓋瑞在改造住宅的過程中保留了原有的房屋結構，只是在住宅的東、西、北三面進行了大約75平方米左右的擴建工程。例如，在東面和西面分別加了一條小路，做為門廳。北面是擴建最多的地方，主要就是廚房和餐廳。所用的建築材料都沒有進行包裝處理，橫七豎八的躺著，不加修飾的暴露在建築的外部，顯得格外的雜

<div align="center">153</div>

亂無章。以致於在住宅改造完成後，引起了四下居民的議論，更有甚者認為那就是一堆影響市容的垃圾。不僅如此，還嚇退了原本想與他合作的房地產公司。

是不是真的那麼不堪呢？不然，在廚房部分，天窗的奇特就是這棟建築的神來之筆，它不同於當下我們所知道的那種凸出屋面的天窗，而是採用了下沉式的天窗，像是一個從天上砸下來的鑲上了玻璃的木框架，剛好被卡在廚房的上方。這些都被更好的運用到維特拉傢俱博物館的建設中。

當然這種標新立異的「醜」，引來的有批判也有讚許，可是就像蓋瑞所說的那樣，事物是在變化的，變化總會帶來差異，差異是好還是壞都是一種發展的過程，我們也處於發展之中，只要抱以樂觀的態度積極的面對，總有一天這種差異會被認可。就是這樣的差異，促成了一個新的建築流派的誕生——解構主義建築。

解構主義建築，源於60年代法國哲學家雅克‧德里達對西方幾千年來一貫的解構主義哲學思想的不滿，而提出了反傳統的解構理念，由此所引發的一場建築運動。

在德里達的理解裡，解構就是一段給定的文字的意義不是由組成這段文字

的各個單字所指的事物所決定，而是取決於單字之間的組合。不同的排列會出現不同的意義。就如同中國古代拆字解文之事，一個字可以有不同的拆法，拆過後和不同片語合又衍生出不同的文義。解構的目的就是打破原有結構的平衡性，將元素重新組合產生新的平衡結構。所以解構主義最大的特點是反中心，反權威，反二元對抗，反非黑即白的理論。

這種思想被運用到建築上，就變作建築師在建築上不同的給予。解構主義建築強調變化、隨機性和理性排列的統一，是解體與建構整合。建築師屈米對解構主義建築設計提出過三個設計原則：（1）把「綜合」現象改為「分解」現象；（2）排斥傳統的使用與形式間的對立，轉向兩者的疊合或並列；（3）強調片段、疊合及組合，是分解的力量突破原限制，提出新的定義。

伯納德・屈米（Bernard Tschumi）
建築師、理論家和教育家。1944年出生於瑞士洛桑，1969年從蘇黎世聯邦工科大學畢業後到一直從事教師的工作，曾任紐約哥倫比亞大學建築規劃保護研究院的院長職務。於1983年設計的巴黎拉維萊特公園是他早期的作品，也是解構主義的代表作。在紐約和巴黎他都設有自己的事務所，他個人在建築理論上的成就較高，著有《曼哈頓手稿》（1981年出版）、《建築與分離》（1975～1990年理論專著合集）等。主要建築作品有：東京歌劇院（1986）、紐約未來公園（1987）、德國卡爾斯魯厄市的媒體傳播中心（1989）、巴黎的國家圖書館（1989）、瑞士橋狀式的複合建築（1992）等。

宗教與空間和諧互動
——白色派建築

我認為能被挑選上是莫大的光榮，這對教廷與猶太人之間的歷史而言是
和平的象徵，因此是很重大的責任。

——理查·邁耶

2003年10月26日，在羅馬義大利又一座地標性的建築落成——這就是羅馬
千禧教堂。

千禧教堂位於羅馬市郊6公里處，這是繼水晶教堂和哈特福德神學院之後，
第三座由理查·邁耶設計的教堂建築。據說1995年，教廷為建千禧教堂招募設
計，同時參加競標的設計師還有安藤忠雄、弗蘭克·蓋瑞、彼得·艾森曼等名
家大師，最後由這位邁耶得標。他也理所當然的成為了猶太人設計天主教教堂
的第一人，現在還說不好這樣是否更能促進猶太教和天主教的和平，但正如邁
耶所說，這是一個光榮而艱巨的任務，也是對建築師來說可能獲得的最好支
持。

從1998年開始建造到2003年，歷經五年的時間，終於建成了這融合諸多建
築、文化元素的曠世之作。從外觀來看，很難理解這是一座教堂，因為它並沒
有一般人所理解的教堂的特色，例如講道壇、十字形的標誌等，它似乎有意或
無意的捨棄一些陳設的東西。

教堂整個就是一個字「白」，這也是邁耶建築最大的特色。三片弧牆應該
是最早進入我們視線的建築部分，弧牆的側面裝上了通透的落地玻璃，內側是
禮拜堂，堂內可以自然採光，透過透亮的天窗屋頂和落地玻璃，信徒們沐浴在
溫暖的陽光中信奉他們的主。因為弧牆的高矮不同，被天主教徒看成是聖父、

聖子和聖靈三位一體的象徵。在邁耶的建築設計理念中，圓形象徵著天穹，那是天主自己的地方，是圓滿的意思。據說在邁耶的原設計裡，有一個可以映襯出三面弧牆的水池，估計是被教廷主權者忽視了，所以目前可見的教堂只是有三面弧牆和牆北邊的混凝土結構的構築物組成。《聖經》中天地代表了一切的存有，整個的受造界，也代表了受造物之間的聯繫，如果說圓弧的牆面代表了穹蒼，那麼這個附在牆邊的構築物則代表理性的大地，是人的世界。

可以想像，教徒們不用置身殿內就已經可以感覺得到主的庇佑了。更或許在外面空想會比在教堂聆聽神職人員的朗誦要來得好。邁耶說，教堂最大的敗筆就是教堂的音效，儘管他非常注意這個問題，也極力避免擴音器在教堂中的使用，可是怎麼也逃不脫同樣的命運。

「白色派建築」，可想而知建築作品是以白色為主色的，白色是一種特別的中性色彩，是深邃、寧靜的代表。特別是加之設計師將其與通透的玻璃結合在一起使用，更能突出材料的非天然效果，質地和觀感也是一流。在美國，此類作品也就被稱為了當代建築中的「陽春白雪」。

「白色派（The Whites）」和「紐約5人組」都是我們時常會聽到的對這類建築師的雅稱。白色派在紐約中以埃森曼（Peter Eisenman）、格雷夫斯（Mi-

chael Graves)、格瓦斯梅(Charles Graves)、赫迪尤克(John Hedjuk)和理查・邁耶(Richard Meier)為核心代表,在70年代前後建築創作活動頻繁。

白色派建築的主要特點:

1.建築形式純淨,局部處理勻淨俐落、整體條理清楚。

2.在規整的結構體系中,透過蒙太奇的虛實的凹凸安排,以活潑、跳躍、耐人尋味的姿態突出了空間的多變,賦予建築明顯的雕塑風味。

3.基地選擇強調人工與天然的對比,一般不順從地段,而是在建築與環境強烈對比、互相補充、相得益彰之中尋求新的協調。

4.注重功能分區,特別強調公共空間(Public Spaces)與私密空間(Private Spaces)的嚴格區分。理查・邁耶設計的道格拉斯住宅(Douglas House,1971 1973)就是白色派作品中較有代表性的一個。

白色派的室內設計特徵:

1.空間和光線是白色派室內設計的重要因素,往往予以強調。

2.室內裝修選材時,牆面和頂棚一般均為白色材質,或者在白色中帶有隱隱約約的色彩傾向。

3.運用白色材料時，往往暴露材料的肌理效果。如突出白色雲石的自然紋理和片石的自然凹凸，以取得生動效果。

4.地面色彩不受白色的限制，往往採用淡雅的自然材質地面覆蓋物，也常使用淺色調地毯或灰地毯。也有使用一塊色彩豐富、幾何圖形的裝飾地毯來分隔大面積的地板。

5.陳設簡潔、精美的現代藝術品、工藝品或民間藝術品，綠化配置也十分重要。傢俱、陳設藝術品、日用品可以採用鮮豔色彩，形成室內色彩的重點。

理查‧邁耶（Richard Meier）
美國建築師，「建築界五巨頭」之一，現代建築中白色派的重要代表。1935年，理查出生於美國新澤西東北部的城市紐華克，曾就學於紐約州伊薩卡城康奈爾大學。早年曾在紐約的S.O.M建築事務所和布勞耶事務所任職，並兼任過許多大學的教職，1963年自行開業。大學畢業後，邁耶在馬塞爾‧布勞耶（Marcel Breuer）等建築師的指導下繼續學習和工作。1963年，邁耶在紐約組建了自己的工作室，其獨創能力逐漸展現在傢俱、玻璃器皿、時鐘、瓷器、框架以及燭臺等方面。

第三篇
建築科學與文化藝術

來自鳥巢的靈感
——仿生設計學

它的形象乍看起來令人驚訝，但仔細琢磨，自有它的道理。鳥巢的形狀
不僅讓人覺得親切，而且還給人一種安定的感覺。

——梅季魁

「鳥巢」自北京申奧成功全球招募設計開始，就一直備受世人關注，對於
它一直都是眾說紛紜，可以說是一個極具爭議性的話題建築。其實「鳥巢」並
非設計師在設計之初刻意所為，但它確實極其具體的再現了鳥巢的形象，幸
而，設計師們也很認同這一說法。

讓我們來說說「鳥巢」這個實體。國家體育館就如同一個巨大的容器，座
落在奧林匹克公園內，位於北京城市中軸線北端的東側。做為第29屆奧林匹克
運動會的主會場，它當然有著自己獨特的結構形式。從空間結構來說，它完全
採用了鋼構形式，建築的材質在觀感上直接顯現。這個建築物的用地面積達
20.4萬平方米，建築面積為25.8萬平方米，是一個能容納10萬人的會場，可以
承擔特殊的重大體育比賽、各類常規的賽事及非競賽類項目。它完全符合國家
體育場在功能和技術上的需求，又不同於一般體育場建築中大跨度結構和數位
螢幕為主體的設計手法。

「鳥巢」由24根柱距37.96米的桁架柱支撐，門式鋼架的外形結構。大跨度
的鞍形屋面長軸為332.3米，短軸為296.4米，最高點高度為68.5米，最低點高
度為42.8米。屋面在原設計中是一個可開啟的屋頂，因為材料和結構的原因取
消了，設計師在保持「鳥巢」建築風格不變的前提下，進行改造和優化，不僅
擴大了屋頂的開口，在材料上也大量減少了鋼材的用量使結構優化。

　　如同鳥會在牠們樹枝編織的鳥巢間加一些軟充填物，為了使屋頂防水，體育場結構間的空隙將被透光的膜填充。主看臺部分採用鋼筋混凝土框架——剪力牆結構體系，與大跨度鋼結構完全脫開，形成一個碗狀，聽說這樣的構造可以調動觀眾的興奮情緒，並使運動員超水準發揮。

　　仿生學是以研究生物系統的結構和性質，並為工程技術提供新的設計思想及工作原理的一門科學。

　　仿生設計學，又稱設計仿生學（Design Bionics），是仿生學和設計學的一個集合，涉及的領域相當的廣泛。「鳥巢」的設計就是一種仿生設計。仿生設計學與仿生學不同，它是人類社會生產活動與自然界融合的產物，把自然界中的各種元素融會貫通。「形」、「色」、「音」、「功能」、「結構」都是仿生設計學研究的對象，在設計過程中人們有選擇地應用某些生物的特徵做為設計的主幹進行。

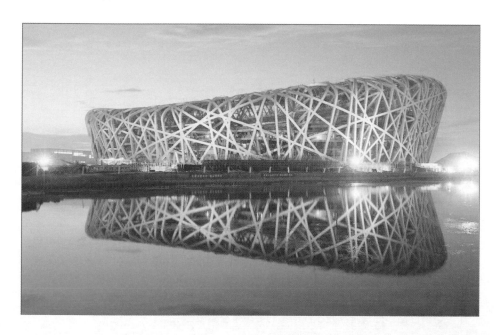

　　借助仿生設計學手法，「鳥巢」得以成為巨大的鋼網圍合、可容納9.1萬人的體育場。雖然它的外觀給人的印象是無序的、不規則的，但實際上，仿生設計學原理的成功導入和靈活運用，使諸多長久以來在體育場建築結構方面存在的重大難題迎刃而解。觀光樓梯自然地成為結構的延伸；立柱消失了，均勻受力的網如樹枝般沒有明確的指向，讓人感到每一個座位都是平等的。坐在觀眾席上如同置身森林；把陽光濾成漫射狀的充氣膜，使體育場告別了日照陰影。更值得一提的是，一般大跨度體育場館屋頂看上去很雜亂，既不美觀又容易使觀眾分散注意力，而坐在「鳥巢」的觀眾席向上看，除了藍天白雲，只能看到一層薄薄的白色「剝櫃紙」——那是「鳥巢」屋頂雙層膜結構的下層。這層半透明的膜遮蔽了錯綜複雜的鋼結構屋頂和屋架內的設備、管道，使觀眾的目光更容易聚焦於場內的賽事。

赫爾佐格和德梅隆（Herzog & de Meuron Architekten，BSA/SIA/ETH（HdeM））是一家瑞士建築事務所，總部於1978年在瑞士巴塞爾成立，另在倫敦、蘇黎世、巴賽隆納、三藩市和北京都設有分支機構。它的創辦人和資深合作人，雅克·赫爾佐格（Jacques Herzog）和埃爾·德·梅隆（Pierre de Meuron）都曾就讀於同一小學、初中、大學。他們最為著名的作品為泰特現代美術館（Tate Modern）的改造工程。近年來的作品有東京Prada旗艦店，巴賽隆納Forum Building，北京國家體育場「鳥巢」等，作品直接從「材料」、「表皮」、「建構」入手，摒棄蕪雜的手法。2002年，赫爾佐格和德梅隆獲得了建築業的最高榮譽普立茲克獎。

「水立方」
──透明而溢動的音符

它是一個雙層ETFE系統，外面一層裡面一層，從這個角度來講，它是第一
個，是世界獨一無二的。

──詹姆斯

　　奧運會帶給中國的不僅是經濟和榮譽，也帶來了地標性的建築。
它有一個富有詩意的名字──水立方，國家游泳中心，自2003年12月24日開始
動工，歷經5年才完工。

　　這個看似簡單得像個「方盒子」的「水立方」，建於奧林匹克公園內，與
圓形的「鳥巢」──國家體育場相互對應。這樣的建造正好應了中國傳統文化
中「天圓地方」的設計，無規矩不成方圓，在中國人看來就是一種定制的規
矩。方形是
古城北京的
特殊城市設
計，它象徵
了中國傳統
文化中的四
方綱常，而
這 四 方 的
「水立方」
則正好印證
了這一傳統

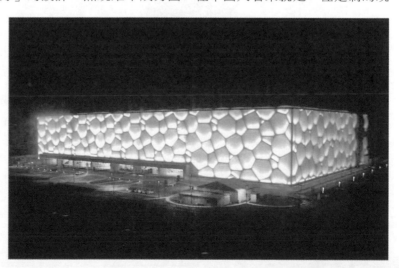

和現代的結合。再加之與「鳥巢」的搭配，不管是有意的還是無意的，都可稱得上和諧的整體統一。

　　猶如一塊透明「冰塊」的水立方，建設面積約7.95萬平方米，是一個高31米，長寬177米×177米的建築，由3065個藍色氣枕構成，看起來形狀很隨意的建築立面，遵循嚴格的幾何規則，立面上的不同形狀有11種。「水」是中國文化裡一個不可或缺的元素，水屬玄，老子有云：「上善若水。」這是做人的道理和方法，如水一般的滋潤萬物，卻不居功至偉，恰好應了中國人的「和」。

　　此外，國家游泳中心的設計方案，體現出$[H_2O]^3$（「水立方」）的設計理念，融建築設計與結構設計於一體，設計新穎，結構獨特，它的膜結構已成為世界之最，而它內部的視覺效果又彷彿是奇異的「泡沫」。這種特殊的結構，解決了一個被稱為世界建築界「哥爾巴赫猜想」難題的「泡沫」理論。它是根據細胞排列形式和肥皂泡天然結構設計而成的，這種形態在建築結構中從來沒有出現過，創意真是奇特。內層和外層都安裝有充氣的枕頭，夢幻般的藍色來自外面那個氣枕的第一層薄膜，因為彎曲的表面反射陽光，使整個建築的表面

看起來像是陽光下晶瑩的水滴。而如果置身於「水立方」內部，感覺則會更奇妙，進到「水立方」裡面，你會看到像海洋環境裡面的一個個水泡一樣。

　　國家游泳中心，賽後將成為北京最大的水上樂園，所以設計者針對各個年齡層的人，探尋水可以提供的各種娛樂方式，開發出水的各種不同的用途，他們將這種設計理念稱作「水立方」。希望它能激發人們的靈感和熱情，豐富人們的生活，並為人們提供一個記憶的載體。

　　「水立方」從建築到結構完全是一個創新的建築，蘊涵著極高的科技含量。其中最具特點的就是那形似水泡的ETFE膜，這是一種乙烯-四氟乙烯共聚物。因為覆蓋面積達到10萬平方米，是目前世界上最大的ETFE應用工程。這種膜結構建築是21世紀最具代表性的一種全新的建築形式。它將建築學、結構力學、精細化工、材料科學、電腦技術等各大學科融為一體。

　　現在介紹一下ETFE膜這種建築材料，其品質只有同等大小玻璃的1%，具有以下優點：（1）高強度，重量輕，大跨度；（2）韌性好，力與柔的完美結合，可塑造型多；（3）耐溫又能吸收更多的陽光，並且不會自燃、耐腐，且有奇妙的自潔功能，有「它們不沾附塵土，風一吹，土就走了」一說；（4）工期短、拆裝便捷；（5）經濟性。

膜結構採光頂典型工程：
　　西元1988年，東京巨蛋
　　西元2001年，德國慕尼黑安聯體育館（FIFA World Cup Stadium Munich）

黃金分割
——建築的1.168

幾何擁有兩件至寶：一件是畢達哥拉斯定理；另一件是把線段做中末比
分割。第一件足以和黃金媲美；第二件我們或可稱之為珍貴的珠寶。

——克卜勒

　　相傳雅典建成後，眾神爭相守護雅典，經過一番爭執，最後決定守護神從
智慧女神雅典娜和海神波塞冬中產生。一場激戰在所難免，事情傳入了雅典娜
父親主神宙斯的耳朵裡，他決定讓雅典娜和波塞冬給雅典人民送上各自覺得最
有用的禮物，然後由人們做出選擇，決定這座城邑由誰護佑，用誰的名字命
名。於是雅典娜和波塞冬各顯神通，波塞冬用他的三叉戟敲了一下衛城山頂的
岩石，一匹戰馬隨著海水奔騰而出，給人民金戈鐵馬，是戰爭的象徵；雅典娜
則用她的長矛敲了一下岩石，岩石上長出一株茂盛的橄欖樹，生氣盎然，是和
平的象徵。於是雅典人選擇了雅典娜。並在衛城的最高地建造了帕特農神廟。
「帕特農」就是雅典娜女神的別名，神廟又被稱作「雅典娜帕特農神殿」，是
雅典最大的供奉女神雅典娜的廟宇。

　　史書上記載，神廟始建於雅典最輝煌的時期，西元前447年，由伊克梯諾
（lctinus）和卡里克利特（Callicrates）設計，但是直至西元前438年才正式在帕
那太耐節上做為禮物呈給雅典娜，神殿裡至今還存有記載這一活動的壁畫。

　　帕特農神殿是希臘鼎盛時期雕塑和建築的傑出代表。神殿平面呈簡潔的矩
形，面積達2170平方米，神廟完全採用了白色的大理石砌築，周身由46根高達
10.4米的大理石柱支撐形成迴廊，東西兩各8根多立克式柱。整個神殿的垂直線
和水平線完全符合黃金比例的分割。廟宇分前殿、正殿和後殿，2500多年來歷

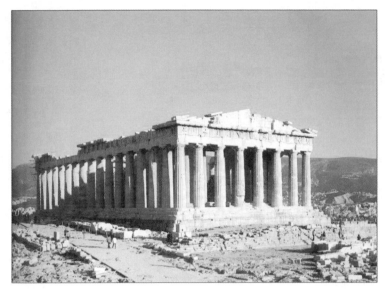

經了戰爭、天災的洗禮，特別是1687年威尼斯人與土耳其人的那場戰爭後，現在的神殿只剩下殘骸。更甚者，有人連這些殘骸都不放過，英國貴族埃爾金勳爵將大部分殘留的雕刻運回自己的國家，至今雅典人和英國人還在就歸屬問題對簿公堂。

如今神殿裡供奉的雅典娜女神只是古羅馬時期的一個小型仿製品，曾經那個用黃金象牙雕刻，高達12米的雅典娜巨像已經在被東羅馬帝國皇帝擄走時迷失在海裡。

不知道上帝是出於何種的「居心」，總是讓世間最美好的都殘缺，但儘管殘缺，我們依然能夠從中感受到當年的壯美。

早在古羅馬時代，建築權威維特魯威就在《建築十書》中寫道：「建築物必須按照人體各部分的式樣制訂嚴格的比例。」建築因為合理的比例而變得更加美麗。

黃金分割是因為一個比例引起的，這一比例被廣泛的應用到了造型藝術中，特別是工藝美術和工業設計，長寬比在設計中起了非比尋常的作用，故稱

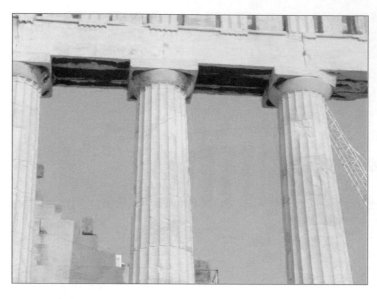

為黃金分割。具體說來，就是把一條線段分割成兩部分，其中一段與全段的比例等於另一段與這一段之比。這個比值是一個無理數，取其前三位數字的近似值是1.618。用數學語言來描述，即：已知線段AB被點C分成AC和BC兩條線段，若AC/AB=BC/AC，那麼稱點C是線段AB的黃金分割點。則有AC：AB=（$\sqrt{5}$-1）/2：1≈1.618：1。

　　黃金分割，也稱為中外比、外內比、中末比等，其實意思都一樣。這個數值的作用不僅體現在諸如繪畫、雕塑、音樂、建築等藝術領域，在管理、工程設計等方面的作用也不可忽視，例如，在會場中，我們聽演講時，很少看到演講臺會設在舞臺的正中央，一般都會偏向舞臺的某一側，就是這個黃金分割點的作用，除了美觀，也是考慮到了聲音傳播的最好效果。甚至植物的葉片分布都有著黃金分割的規律。

全球的著名建築大多採用了黃金比例分割。比如法國巴黎聖母院的正面高度和寬度的比例是8：5，它的每一扇窗的長寬比例也是如此。巴黎艾菲爾鐵塔、加拿大多倫多電視塔（553.33米）等，都是根據黃金分割的原則來建造的。

古都北京
——對稱的城市設計

一根長達8公里，全世界最長，也最偉大的南北中軸線穿過全城。北京
獨有的壯美秩序就由這條中軸的建立而產生；前後起伏、左右對稱的體
形或空間的分配都是以這中軸線為依據的；氣魄之雄偉就在這個南北引
伸、一貫到底的規模。

——梁思成

　　北京，是個有著三千多年歷史的五朝古都，戰國的燕、五代的前燕、金、
元、明、清都定都於此。不同的朝代賦予了它不同的稱謂，也為它帶來了延續
的深厚的文明。

　　北京城，是一個說不盡道不完的地方，曾經一度被戲稱為對稱的古都。對
稱說的正是古北京在城市設計方面的成就，整個城市從永定門開始，經前門箭
樓、正陽門、中華門、天安門、端門、午門、紫禁城、神武門、景山、地安
門、後門橋到鼓樓和鐘樓，形成一條長約7.8公里，貫穿南北的中軸線。京城的
建築也隨著主對稱軸的形成輻射排列開來。

　　北京城的對稱軸不僅是空間的線索，也是歷史的線索。應該從1264年忽必
烈的選址開始講起，當時的規劃師將什剎海、北海一帶的天然湖泊融合到了城
市規劃設計中，並用一條通往南北的直線將湖泊圓弧狀岸邊分隔開，這條切線
就是當今的城市中軸線的雛形。後來，明朝又將中軸線向南加以延長，直至北
京外城。紫禁城就被安放在這條軸線的中心點上，彷彿在向世人昭示帝王們不
可動搖的中心地位，正如中國之名是指在世界中央的國家一樣。

　　可是這個被貝肯稱作「地球表面人類最偉大的個體工程」的地方，正在逐漸的改變。為了挽救這一瀕臨消失的城市文化，在一個名為「文化北京何處去」的主題會議上，北京古都的保護者們決議向正在召開的世界遺產大會呈遞了一封保護北京古都的公開信。或許這只是萬全之計而已，像梁思成之子梁從誠說的：「除此之外，我已不抱任何希望。」

　　為何一個如此大的城市卻容不下一個彈丸之地呢？莫非只有拆掉古城才能促進經濟繁榮？人總是以為別人的比自己的好，那原本的也就不再懂得珍惜。記得馬里奧·博塔來中國考察的時候，曾對中國的建築同行說過：「你們沒有必要生搬西方的東西，只要把故宮研究透就夠了。」這樣的語言究竟表達了什麼呢？

　　孰是孰非，世人自有評述。

　　城市設計又稱都市設計，通常是指以城市做為研究對象的設計工作，是介乎城市規劃、景觀建築與建築設計之間的一種設計。這是一種關注城市規劃布局、城市面貌、城鎮功能，並且尤其關注城市公共空間的一門學科。

　　城市設計是一門複雜的綜合性跨領域學科，它與城市工程學、城市經濟學、社會組織理論、城市社會學、環境心理學、人類學、政治經濟學、城市史、市政學、公共管理、可持續發展等知識都息息相關。它側重於城市中各種關係的組合，與交通、建築、開放空間、綠化體系、文物保護等城市子系統交叉綜合、相互滲透，是一種整合狀態的系統設計。

著名的城市設計師和城市設計理論家有：卡米羅·西特（Camilo Citte）、克里斯多夫·亞歷山大（Christopher Alexander）、凱文·林奇（Kevin Lynch）、簡·雅可布斯（Jane Jacobs）、雷姆·庫哈斯（Rem Koolhas）、威廉姆·懷特（William H. Whyte）、柯林·羅（Colin Rowe）、槙文彥（Fumihiko Maki）。

北京恭王府
——蕭散的園林建築

一座恭王府，半部清朝史。

<div align="right">——侯仁之</div>

　　乾隆年間，和珅獨受寵愛，權勢日熾，一手遮天，靠著皇帝的信任和寵愛，和珅肆意貪汙、大收賄賂、聚斂財富，竟然成為了18世紀的首富。這位大貪官驕傲自得、奢靡浪費，自然不會忘記為自己修建起可供遊玩的住宅和園林，靠著巨大的財富，他修建起了不少的宅院，比如淑春園等，而其中最知名的，則是始建於1776年的翠錦園，亦即今天的恭王府。這座當年的和珅住宅，因其保存完好、園林設計巧妙、構造精美，以及其所見證的清朝歷史，成為了今天的一大景觀。

　　和珅府邸之巧奪天工，在當時世人皆知。乾隆的第十七個兒子慶僖親王永璘，他對儲位之爭漠不關心，卻對和珅的府邸垂涎三尺，曾經對乾隆說道：「天下至重，怎麼敢存非分之想，只希望聖上他日能將和珅邸第賜我居住就心滿意足了。」

可見其府邸之豪華精美，連王爺府也萬萬比不上，但也正因此，使其成為了和珅日後的罪證之一。

　　嘉慶四年，乾隆去世後的第二天，嘉慶帝立刻下令褫奪了和珅的所有官職，查抄了其家。根據《和珅犯罪全案檔》記載，和珅的府邸共有「正屋一所十三進，共七十八間；東屋一所七進，共三十八間；西屋一所七進，共三十三間；東西側房共五十二間；徽式房一所，共六十二間；花園一座，樓臺四十二所；欽賜花園一座，亭臺六十四所；四角更樓十二座；堆子房七十二間；雜房六十餘間。」規模之宏大，僅次於皇宮。而在嘉慶給他列出的罪證中，他模仿皇宮的制式修建房屋，也正是其中之一，其府邸中的西路正房錫晉齋就是完全仿造了故宮中寧壽宮的格局，以金絲楠木建造，完全超越了臣子所應有的建築規格。

　　和珅下臺後，嘉慶便將其府邸賜給了對之念念不忘的永璘，後來咸豐初年，咸豐帝將此府收回，又轉賜給了其弟恭親王奕，此後這座府邸也就一直被稱作恭王府。恭親王調集了上百名的能工巧匠對這座府邸進行改建，將江南園林風格與北方的建築格局合為一體，並將西洋的建築風格融入中國古典園林建築中，環山銜水、曲廊亭榭、曲折掩映，步步有美景，處處有驚喜，創造出了獨特的園林風格，堪稱王府園林之冠。

　　恭王府分為中、東、西三路，貫穿了整個府邸，其中花園是中路的主體建築，佔地2.8萬平方米。花園大門完全仿西洋建築修建，是磚石壘砌的拱券式形狀，並雕有西洋風格的花卉。門邊是向東西延伸的不規則假山，形成了一道將府邸和花園巧妙隔開的圍牆。假山低處，可略見園中勝景，假山高處，則可登

上俯瞰園林，意趣無窮，這種設計在中國的園林設計布局中，極為罕見。園中有獨樂峰、蝠池、邀月臺、蝠廳等景點，古木參天、怪石林立、環山銜水，得皇帝親許引活水入園，山、城、水、亭、綠化等組景布局之妙，是恭王府獨有的園林之勝。

這座至今保存完好的王爺府邸，不僅僅是數百年清朝歷史的見證，更是清朝園林建築文化的代表作之一。

中國的古代園林設計固守著「宮室務嚴整，園林務蕭散」的設計原則。也就是說，房屋和城市的建築講究規則和對稱，等級森嚴，條理分明；而園林的設計則以不規則、非對稱的風格為主，偏重於曲線的運用。

中古的古典園林追求一種天人合一、陰陽和諧的空間環境，更多的體現了道家的觀念，與儒家所主張的嚴格理性秩序在房屋建造上的影響有很大的不同。在這樣的觀念中，園林的設計更為靈活自由，講究移步換景，起承轉合的過程，使得各種「境界」依次出現，構成了一種強烈的藝術效果。

在園林設計中，軸線成為了控制空間秩序的關鍵。它起了對於一個大的空間體系的控制作用，使得許多看來自然隨意的空間要素變得嚴謹而合理，看似漫不經心的設計，實際上卻有著嚴格的主次劃分和引導作用。而這種軸線的運用在大型皇家園林的設計中尤其重要。

中國古代園林建築代表：
　建於明嘉靖年間（西元1522～1566年），蘇州留園
　始建於西元1750年，北京頤和園
　西元1860年重建，蘇州拙政園
　初建於元朝至正二年（西元1342年），重修於西元1917～1926年間，蘇州獅子林
　建於清同治、光緒年間，蘇州怡園

「四合院」
——中國建築的圍合空間

有錢不住東南房，冬不暖來夏不涼。

<div align="right">——老北京諺語</div>

　　所有去過北京的人都應該去看看老北京的胡同，沒有人能忘卻那在胡同深處的四合院。

　　在老舍的《四世同堂》裡有一段這樣的描述：「……說不定，這個地方在當初或者真是個羊圈，因為它不像一般北平的胡同那樣直直的，或略微有一個兩個彎兒，而是頗像一個葫蘆。通到西大街去的是葫蘆的嘴和脖子，很細很長，而且很髒。葫蘆的嘴是那麼窄小，人們若不留心細找，或向郵差打聽，便很容易忽略過去。進了葫蘆脖子，看見了牆根堆著的垃圾，你才敢放膽往裡面走，像哥倫布看到海上漂浮著的東西才敢向前進那樣。走了幾十步，忽然眼前一明，你看見了葫蘆的胸：一個東西有四十步，南北有三十步長的圓圈，中間有兩棵大槐樹，四周有六七家人家。再往前走，又是一個小巷——葫蘆的腰。穿過『腰』又是一塊空地，比『胸』大著兩倍，這便是葫蘆的肚了。『胸』和『肚』大概就是羊圈吧！」這裡就是小羊圈胡同，現在已經改名為小楊家胡同。據說胡同基本保持了原有的模樣，和老舍《四世同堂》裡描述的一樣，那狹窄的「葫蘆嘴」至今還在……

　　老舍的很多作品都是以這裡為背景的，比如《小人物自述》和《正紅旗下》。老舍是滿族人，他的父親跟和珅一樣，都是滿洲八旗之一的「正紅旗」子弟，正紅旗是下五旗，在八旗中人數最少。老舍的父親在他一歲半的時候就去世了，或許是這樣他才寫了《正紅旗下》一文以紀念父輩，也祭奠那個在他

記憶裡有著不可磨滅的小羊圈胡同？

　　而老舍最知名的小說還是《四世同堂》。故事發生在1937年的日戰時期，講述了住在同一屋簷下的姓祁的四代人。身為四世之尊的祁老太爺是一個令人尊重的、正直的老者，因為經歷了八國聯軍打進北京的時局，他便想當然的以為這場戰役的硝煙不會瀰漫很久，老爺子一心守望四世之家，對自己的大壽更是看得比任何事情都重要，可是始終也沒能過上一個風光的大壽……

　　講這個故事看似跟建築沒有太大的關係，其實不然。故事就發生在胡同裡的四合院內，「四合院」，「四合」除了代表四面合實的意思，還代表了「四世同堂」，意指住在一個院子裡的一家人共享天倫之樂。

　　實際上所謂的四合院，早在夏朝晚期就已經出現了此類建築的雛形，更是中國建築中一個不可或缺的細胞。

　　這種建築被戲稱為「中國盒子」，既然是「盒子」，可想而知，建築必然是一個正方的或是長方的矩形，因為建築物是一個院子四個面建屋，形成一個院落，看似一個以院為中心的「口」字的圍合空間。院落透過一個木質的大門進出，院門一關，整個建築就大隱於市了。這類建築多出現在華北地區，是一種傳統的合院式建築形式。

177

　　四合院一般是坐北向南的。從大門進入，北面的房間稱作正房，就是主人房；東西兩側是晚輩的住房，也叫東西廂房，房間無論是布局還是格局多是對稱設計；南面的房間是為了跟北面相呼應而建的，被稱作倒坐房，一般用作客廳或是書房。若是空間允許，在四方的角上也會布置一些房間，這種房叫耳房，用做廚房、廁所或是儲物。

　　四合院一般有三種規格，最大的自然是皇宮或是清王府第；再小的稱作中四合院，有三個院落，分前庭和後院，要通過三個門，有5到7間正房，正房前設有迴廊，東西兩側的廂房各有3到5間，廂房往南有山牆把庭院分開，形成獨立的院落；小的四合院布局就相對簡單，有3間正房、4間廂房、3間倒坐房。

　　此外，四合院建築講究很多，例如：大門只能開在「巽」位或「乾」位；院門前不能種槐樹，會被路人說有「吊死鬼」；又因為「桑」與「喪」同音，所以種桑樹也是忌諱的。

「胡同」的來源流傳有三種：
第一、蒙古語、突厥語、女真語、滿語等少數民族「水井」大致是huto這樣的音，井泉是居民生命之源，所以胡同的引申義就是居民居住的地方，後又被引申為街巷。
第二、元朝時把街巷稱為「火弄」、「弄通」，所以「胡同」是由「火弄」、「弄通」演變而來的。
第三，這種解釋有點政治色彩，說「胡同」一詞是元朝的詞語，意思是胡人大同的意思。

建築也可以很「小」
——建築小品

邦君樹塞門，管氏亦樹塞門。……管氏而知禮，孰不知禮？

——《論語·八佾》

「禍起蕭牆」這句話人們用的很多，但蕭牆究竟是什麼東西，卻並不是每個人都會去深究的事了。相傳舊時的人們都認為自己的住宅中會不斷有鬼出沒，若是自己祖宗的魂魄回家當然是好事，但是如果是孤魂野鬼溜進宅子，就會給家宅帶來不幸。為了阻止孤魂野鬼的闖入，人們就建起了一道所謂的牆，這便是「蕭牆」了。如果鬼進入宅子，便會在蕭牆上看到自己的影子，然後就會被嚇走，不再騷擾這戶人家。當然這也不過是一個傳說，「蕭牆」真正的名字是影壁，屬於建築小品之一。

在中國古建築小品中，最精美的影壁要數三大彩色琉璃九龍壁，分別是北京故宮的九龍壁、北海的九龍壁和山西大同的九龍壁。三座九龍壁中兩座建於明朝，一座是清朝建築，堪稱我國影壁三絕。

位於山西大同市區東街路南的九龍壁，是目前所知最大的一座，長達45.5米，高8米，厚2.02米，據考這座九龍壁建於明朝洪武年末，是代王府前的一座照壁。

明太祖朱元璋定鼎應天府後，對兒子們實行了「封藩」政策，朱桂就是朱元璋的第十三個兒子，也是大同的藩王。其實他從小就被冊立為太子，可惜他不學無術，個性暴戾，到了二十歲的時候，朱元璋終於因為他的無才無德，廢掉他的太子之位。但為了平息他的不滿，便冊封他為代王，並命他鎮守大同，還不惜經費，在大同城內大興土木，修葺宮殿，並給街道取名「皇帝街」、

「正殿街」等，再加之他特殊的地位，代王妃是明朝開國元勳中山王徐達之女，仁孝文皇后的妹妹，所以說朱桂在大同過足了皇帝癮一點也不為過。

朱元璋逝世後，皇太孫朱允文繼承皇位，朱棣為自保起兵造反為王。朱桂力挺兄長，在他四哥成為明朝第三個皇帝之後，他便主動上交出兵權，在遠離燕京的大同過起了自己的小日子。

對於自己的弟弟，朱棣還是很好脾氣的。就拿這九龍壁來說，也是代王在看了燕王府的九龍壁後，把圖樣帶回大同，據代王妃徐氏之旨燒造的，並且「比燕王府的龍壁長二尺、高二尺、厚二尺」。壁面均勻的雕刻著九條七彩雲龍，各具姿態，氣勢之磅礡，壁兩側雕著日月圖案。當然，若是從真正的龍文化角度來說，大同九龍壁並非真龍，因為它們都只有四個爪，應該是蟒。關於九龍壁，更值得一提的是壁前的倒影池，壁上的九龍投影池中，化靜為動，仿若遊龍戲水一般。

關於這個倒影池，在大同至今還流傳著一個傳說：九龍壁建成後的一天，代王站在端禮門的門樓上扶欄欣賞，忽然雷雨交加，有兩個霹靂飛向九龍壁，在龍壁前出現了一個大坑，在龍壁後不遠的金泊倉巷內劈出兩眼深泉，清冽的泉水中分別騰起一黃一黑兩條巨龍，昂首向龍壁前大坑中噴注清泉，遠看坑中

似有九龍飛舞嬉戲，妙不可言。代王遂令將水坑修成倒影池，將二泉修成二井，其水一甜一苦，從此倒影池便成為九龍壁不可分割的一部分了。

九龍壁是中國明朝的珍貴建築，建在院落的前面，既是整個建築物的一個組成部分，又顯示了皇家建築的富麗堂皇。除九龍壁外，中國各地還有一龍壁、三龍壁、五龍壁等。

南方稱「影壁」為「照壁」，其功能上的作用，就是遮擋住外人的視線和大門內外雜亂呆板的牆面和景物，即使大門敞開，外人也看不到宅內，還能起到美化大門出入口的作用。最常見的影壁是一面獨立的牆體，這叫獨立影壁。獨立影壁的下部常常設須彌座，頂部是屋頂，牆體的中部叫做影壁心。其花紋圖案有多種變化，磚雕花色有鉤子蓮、鳳凰牡丹、荷葉蓮花、松竹梅等。還有整面影壁為磚雕的一幅畫面，內容為花卉、松鶴等吉祥圖案。

影壁從構造上分為上、中、下三部分，下為基座，中間為影壁心部分，影壁上部為牆帽部分，彷彿一間房的屋頂和簷頭，是建築小品之一。建築小品是指圍繞主體性建築而修建的小型築物。除影壁外，闕、亭、廊（古建築屋簷下的過道或獨立有頂的通道）、戲臺、經幢、牌坊（一種門洞式的、紀念性的獨特的建築物）、噴泉、雕塑（雕刻和塑造的總稱）、華表（成對的立柱）及一些建築雕塑都屬於建築小品。它們具有體量小、造型豐富、功能多樣、富有特色等特徵。此類建築物主要是為了烘托氣氛、美化環境而建的，也起到割斷空間和裝飾主體建築的作用。

四合院常見的影壁有三種：
第一種位於大門內側，呈一字形，叫做一字影壁。
第二種是位於大門外面的影壁，這種影壁座落在胡同對面，正對宅門，一般有兩種形狀，平面呈「一」字形的，叫一字影壁，平面成梯形的，稱雁翅影壁。
第三種影壁，位於大門的東西兩側，與大門槽口成120度或135度夾角，平面呈八字形，稱為「反八字影壁」或「撇山影壁」。

智能的呼喚
——智能建築

可自由高效地利用最新發展的各種資訊通信設備、具備更自動化的高度綜合性管理功能的大樓。

——日本智慧型大樓專家黑沼清

　　想必住在北向房子的人們都希望有一天自己家裡也能透入陽光，而這個夢想也已經變成了現實。在巴西就有一棟這樣的住宅，用一個建造工程師的話來

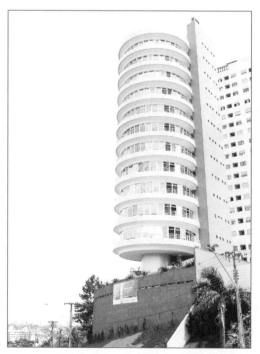

說，這是一座相對公平的大廈，任何人在任何時段內的視野範圍都是一樣的。這就是2004年在巴西落成的世界第一座可旋轉公寓。它讓人們的「轉築」夢變成了事實。

　　這座可旋轉的公寓從計畫到落成，歷經10年之久。大樓位於巴西南部大西洋海濱城市庫里蒂巴市地勢最高的巴羅埃維拉區的山坡上，是一幢圓柱形與立方體相咬合的建築。大樓共有11層，每層樓的面積約300平方米。圓柱形部分是客廳、餐廳和臥室，相連的立方體是廚房、洗衣房、衛浴間等附屬設施。

最值得一提的字眼就是「旋轉」。據說，這座公寓每層樓都可以獨自做360°旋轉，當然這限於建築的前半部，也就是圓柱形體部分。住宅的每層樓僅供給一戶使用，用戶可以根據語音來控制旋轉的方向和旋轉速率。旋轉可以順時針也可以逆時針，速度可以1小時、2小時或3小時一圈，出於安全考量，目前限定最快半小時一圈。據說，庫里蒂巴人常看到這樣的情景：這棟大樓有的樓層是向左轉的，有的是向右轉的，且旋轉的速度也不同。可稱得上是一個奇特的壯觀景象。自然也不可避免的成為了庫里蒂巴市的旅遊景點之一。

據大樓的其中一個建造者——機械工程師霍爾曼說，旋轉大樓的旋轉原理並不複雜，正如右圖所示，公寓僅3#區域是旋轉區；1#區是空心軸，內部布置了各種管線設備等；2#區是附屬設施，輔助空間；4#區是室外設施部分為固定區域。簡單來說就是圍繞一個旋轉軸，每一樓層被固定在軸上，內部安裝帶動轉動的鏈條及動力裝置，由軸轉帶動樓轉。因為每一層面固定相對獨立不連接，因此，各層都可以在互不影響的狀態下自由運轉。

旋轉公寓，是被我們稱作智慧建築的一種，這不僅限於它可以旋轉，它還同時具備了世界上最先進的使用設備，例如，住戶在進入屋內需要事先登入了自己的手指紋和相片，電腦透過對這些的識別來開關入屋的安全門，除此之外，用戶還可以利用手機隨時遙控安全門；對於室內的光線、溫度和濕度都可以透過相對的方式進行調控。這樣的房子貴也便是理所當然了，畢竟造價就已經超過了400萬美元，這不是一個小數字，於是開發商將預售價格訂在了60萬美元／間。

或許我們有錢的時候也會希望擁有一間這樣的住宅。

什麼是智慧建築？上面講到的旋轉公寓就是智慧建築的一種。

智慧建築最早出現在美國一座建築的宣傳詞中。關於智慧建築的定義很多，美國智慧建築學會認為，智慧建築就是透過對建築物的4個基本要素，即結

構、系統、服務和管理，以及它們之間的內在聯繫進行最優化設計，進而提供一個投資合理，具有高效、舒適、便利環境的建築空間。日本智慧大樓研究會也有相關定義，它認為智慧建築是具備資訊通信、辦公自動化資訊服務以及樓宇自動化各項功能的、滿足進行智力活動需要的建築物……

其實，智慧建築的本質，就是為人提供一個優越的工作與生活環境，這種環境具有安全、舒適、便利、高效與靈活的特點。具體表現為：系統的高度集成、節能、節省運行維護的人工費用、安全舒適的便捷環境。可以用一個詞形容，那就是自動化，通信、辦公、樓宇管理、保衛工作、防火等自動化。

世界公認的第一幢「智慧大廈」：
1984年1月，美國康乃狄克州哈特福德市，將一幢舊金融大廈進行改建，定名為「都市辦公大樓」。樓內的空調、電梯、照明、防盜等設備採用電腦控制，並採用電腦網路技術為客戶提供文字處理、電子郵件和情報資料等資訊服務。

自然的回歸
——綠色建築

把社會及環境目標與房地產設計以及符合財務原則的方式相結合的綠色開發區。

——《綠色建築》

INTERGER綠色住宅樣板屋是20世紀90年代末BRE和INTEGER等眾多公司合作，結合可持續發展、智慧科技及創意建築的三大原則，在英國建築研究院內建造的著名建築。

INTERGER建築為一幢三層木結構住宅，從利用地熱和防火安全的方面考量，三間臥室設在底層，二樓為起居室，內分客廳、餐廳和廚房區，三樓為書房、活動室和熱泵間。為增加空間視覺，三樓書房和活動室間內牆採用調光玻璃。

這座著名的智慧綠色住宅示範建築，其基礎、地下室和牆板均為預製混凝土構件；外牆為裝配式預製大板，外覆面為木板，中間用紙纖維保溫；裝配式木框架上部結構和整體浴室設備都在工廠製成，現場拼裝。國外用木材做

為建築用料，是有計畫種植和採伐的可再生資源。此建築使用的紙纖維保溫板也是可循環使用的舊報紙製成，紙纖維保溫板無毒、無害，是理想的節能環保型保溫隔熱材料。大量的廢舊報紙和紙張，經工廠加工將廢紙打碎成棉絮狀物質，加入阻燃劑，機械壓實，切割成190毫米厚的板材。

建築物圍護結構達到英國建築節能設計最新標準（外牆K值為0.3，屋面0.16，樓板0.45，窗採用LOW-E雙玻）。外窗設有可遙控的百葉窗，室內門窗上部還設有可調節風口。該建築坡屋頂面採用玻璃幕牆架空封閉，其頂面開設天窗和安裝兩個太陽能熱水裝置，兩端天溝設置雨水集中管，並透過中間水循環管道再生利用。其底部設有一層可開啟銀白色隔熱遮陽絕緣層。

此外，屋內設置家用電器也是由製造商提供的節能產品，如冰箱保溫層用真空保溫技術，排油煙機用電可根據煙氣排放量自行調節，洗碗器可程式控制至電費半價時間區運行，浴缸水位、溫度可自動調控。

屋面種植草皮是此建築的另一特色，建築屋面種植了適合當地氣候的低矮植物。這種植物耐旱、抗寒，不必人工專門伺弄，種植在建築物屋面，既保溫隔熱，又經濟實用。

智能綠色住宅突出的一點，是在房屋南面的太陽房。太陽房利用坡屋面，將建築的整個南面包容在內，其立面設計有外門供人出入。屋面部分有太陽能光伏採集裝置，為室內採暖和採光提供能源；中間部分為室內採光提供照明，又可以在倫敦多雨的季節提供「室外」活動空間，這裡還種植了多種花木，除四季觀賞外，還為人們提供有濕度調節作用的舒適環境。

太陽房在冬季為居住其間的人們提供「戶外」活動的同時，還有保溫作用，等於建築物又多了一層外保溫；在夏季，還可避免太陽直曬，在太陽房上

設置的智慧型遮陽簾，可根據陽光的強弱自動調節遮陽幅度，節省採暖及製冷能耗。

據測算，該示範建築，可比傳統節能建築節能50%，節水1/3，其太陽能熱水裝置可提供60%供熱需求。

提到「綠色」，人們很容易聯想到環保、節能、健康、效率等，也就是說，「綠色」一詞已經有了它約定俗成的含義。綠色建築設計理念可包括以下幾個方面：節約能源、節約資源、回歸自然。

綠色建築的基本內涵可歸納為：減輕建築對環境的負荷，即節約能源及資源；提供安全、健康、舒適性良好的生活空間；與自然環境親和，做到人及建築與環境的和諧共處、永續發展。通俗一點說，所謂「綠色建築」，就是資源有效利用的建築，簡單地說就是一要通風換氣；二要做綠化；三要儘量用綠色資源和可循環再生資源。

其實，綠色住宅是環保、節能、可持續發展、高科技應用、崇尚健康自然的生活，是以住宅的物質、技術層面為依託的精神層面，絕不是幾塊綠地、幾簇花叢、一池碧水所能全部代表的。一般而言，綠色建築也可稱作生態可持續性建築，即在不損害基本生態環境的前提下，使建築空間環境得以長時期滿足人類健康地從事社會和經濟活動的需要。綠色建築不僅與減少能源消耗有關，同時還涉及減少淡水消耗、降低材料及資源使用、減少廢物、提高空氣及燈光品質、處理及保留雨水用以補充地下水、恢復自然環境、減少依賴汽車等等的同類問題。綠色建築包含社會及文化意識，同時可改善樓宇使用者的生活品質及工作環境。

LEED：Leadership in Energy and Environmental Design，簡稱LEED。它是由美國綠色建築委員會（USGBC）倡議的。這個指南是一個綜合的設計方法，涉及水資源保護、節能、再生能源、材料選用以及室內環境品質的潛在功能。符合LEED要求的建築物可獲得LEED認證並有資格獲得信用貸款。

迷宮般的卡帕多西亞
——地上和地下建築

這讓我們大吃一驚，我還記得灼人烈日的強光下，最棒的風景在我們眼前流動！

——法國耶穌會學者耶發尼昂

它是歐亞大陸的一塊靈異珍寶，是自然與人工的完美結合，它就是被稱作「石柱森林」或者「神仙煙囪」的卡帕多西亞。「卡帕多西亞」這個名字早已消失在土耳其地圖上，只有在《聖經》裡才可以看得到，而在古波斯語裡「Katpatuka」是「純種馬之國」的意思，聽說當時的卡帕多西亞人用馬匹做為祭品。

卡帕多西亞是一片4000平方公里的土地，地處土耳其首都安卡拉東南約300公里的安納托利亞高原。三座遠古時代的活火山噴發出來的岩漿和岩灰，在冷卻、鈣化後形成一層凝灰岩，經過年復一年風霜雪雨的侵蝕，才出現了今天奇特的地形地貌，聽說去過卡帕多西亞的人就像上到月球一樣驚嘆。

迷宮般的卡帕多西亞分地上和地下建築兩部分。最有名的要數格雷梅國家公園和卡帕多西亞石窟群，早在1985年就被列入了聯合國教科文組織「世界遺產名錄」。

這裡的村莊，住戶很少，一個村落大約也就三、四十戶人家，村屋就是一個個石柱，村民在建造居室的時候將石柱攔腰掏空，從內部結構看來頗似中國

的窯洞。他們在柱壁上鑿出洞口充當
門和窗，並將室內的地面和屋頂布設
了地板和彩繪。村落外面的石柱大多
都是已經有了百年歷史的教堂或修道
院，1907年法國的傳教士將基督帶到
了這裡，給了當地人只為了上帝而活
的信念。為了堅守自己的信仰，他

們開始在尖岩上建造教堂，所以在這裡我們至少可以找得到1000座小教堂，幾
乎每一座小尖岩都是一座小的教堂，修道士們很巧妙的將岩錐掏空，內部的建
造跟村屋不同，是很典型的教堂建築，有著穹頂、圓柱和拱門。他們將聖經故
事、民間傳說以壁畫的形式，刻在岩洞的四壁和屋頂，這些壁畫如今已經成為
拜占庭藝術重要的組成部分。因為洞口開在柱壁上，大多都要透過鐵梯或是崎
嶇的石階小道才能上去。

　　卡帕多西亞的另外一絕就是它立體式的地下城，卡帕多西亞從西元3世紀以
來就被羅馬帝國統治，直至4世紀羅馬分成東西兩個，卡帕多西亞被劃分到東羅
馬拜占庭帝國。但是不久拜占庭帝國進入與東方的波斯薩薩尼王朝長期爭鬥的
時代，為此靠近邊境的卡帕多西亞經常成為激烈的戰場。到了西元7世紀，阿拉
伯人為主的伊斯蘭軍，代替了波斯攻打卡帕多西亞，村民們想起了修道士們挖
掘的洞窟，並在此基礎上修建了地下城市，和山岩上的洞穴一樣，做為戰爭時
期的藏身之所。

　　迄今為止，已經有36個地下城被發掘，屬卡伊馬克徹和代林庫尤的地下城
市規模最大。地下城的入口非常隱蔽，多處在鎮上各處房屋的下面。地下城一
般有8層，底層是地下水庫；首層是臥室、廚房、餐廳、葡萄酒酒窖、墓地和馬
廄；以上是教堂；第三層、第四層是洗禮堂、教會學校、會議室、避難所和軍
械庫；每層間用樓梯連接，這些地下城足以容納上萬人居住。所有的地下城都
由地道連接，便於進出和逃亡。

其實，如今的土耳其人大部分都已經是穆斯林，不知道是不是因為這個原因，被發現的一些教堂裡，聖像都已經遭到了破壞，有些甚至失去了眼球，據說是被愚昧的當地人拿去製成增慾的春藥了。

地上建築見得多了，現在來說說地下建築。單從概念上看，地下建築顧名思義就是建造在地層中的建築物。一般是指建於土層中，並且無法直接自然採光照明的建築。工具書中解釋，此類建築以建造於地下的洞室和隧道做為主體工程，除了通向地面的出入口外，周圍均受地層包圍。美國聯邦緊急事務處理局指出，「廣義上說，地下建築的泥土直接覆蓋建築部分包括屋頂應至少超過整棟建築的50%。」

從功能上，地下建築可分為民用建築（包括居住建築、公共建築）、軍用建築（如射擊工事、觀察工事、掩蔽工事等）、各種民用防空工程、工業建築、交通和通信建築、倉庫建築，以及各種地下公用設施（如地下自來水廠、固體或液體廢物處理廠、管線廊道等）。如果幾種功能兼備，這類大型地下建築稱為地下綜合體。

建築設計要求有：1.選擇工程地質和水文地質條件良好的地方。2.保證必要的防護能力。3.創造適宜的內部環境。4.為結構設計和施工創造有利條件。

一座偉大的建築物，按我的看法，必須從無可量度的狀況開始，當它被設計著的時候又必須透過所有可以量度的手法，最後又一定是無可量度的。建築房屋的唯一途徑，也就是使建築物呈現眼前的唯一途徑，是透過可量度的手法。你必須服從自然法則。一定量的磚，施工方法以及工程技術均在必須之列。到最後，建築物成了生活的一部分，它發生出不可量度的氣質，煥發出活生生的精神。

——路易·康

倫敦水晶宮——
「鋼」「鐵」是這樣練就的

At Rotten Row around a tree. With Albert's help did Mr P.His stately pleasure dome design: The greatest greenhouse ever seen; A glass cathedral on the green. Beside the crystal Serpentine.

——《海德公園》

　　被世界公認為「第一個現代建築」的水晶宮，位於倫敦海德公園內，是英國工業革命時期的代表性建築之一，也是第一次國際博覽會舉辦地。

　　當時，為了建造一座既可以容納瓷器類的小型物件，也可容納體積龐大的生產機器的建築物，也為了炫耀大英帝國在工業革命中的成功，英國皇室開始向世界徵集建築設計方案。可是收到的所有設計方案都太侷限於傳統建築材料的使用，和傳統建築構造方式中不可自拔，245件參賽作品件件如此。眼看著博覽會節節逼近，就在所有人都束手無策，準備接受命運的時候，英國園藝師約瑟夫·帕克斯頓按照當時建造的植物園溫室和鐵路站棚的構造，提出了一個應急的設計預案，沒想到這一方案正中了維多利亞女王及其丈夫阿爾伯特公爵的下懷。他們不僅採用了他的設計，更是讓這個名不見經傳的園藝師搖身一變成為了皇家騎士。

　　後世人因為該建築的大部分結構為鐵製，外牆和屋面都是玻璃面，整個建築就像水晶一般通透、寬敞而明亮，

設計師約瑟夫

191

像極了莎士比亞筆下《仲夏夜之夢》的情景，於是博覽會有了另一個別稱——「水晶宮」。

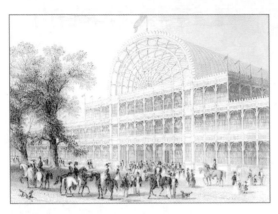

水晶宮會館建築面積約7.4萬平方米，館長546米（1851英尺），恰好是水晶宮建館的年分，館寬124米。建築共三層，立面呈階梯狀。在短短九個月的時間就完成了建築，卻用去了鑄鐵柱子3300根，鑄鐵或鍛鐵的架梁2224根，9.3萬平方米的玻璃。大概園藝師出身的約瑟夫‧帕克斯頓勢必更懂得自然對於建築的重要性，像一個超大的客廳般的水晶宮，儘管體格龐大，卻沒有給身處它四周的樹木帶來任何的影響。遺憾的是，1936年11月30日晚上的一場大火，讓水晶宮變得面目全非，僅剩下些許扭曲的金屬和融化的玻璃殘片，這一切也宣告了輝煌的維多利亞時代的結束。

關於究竟是哪一位中國人最早登上這個水晶般的宮殿，卻是另有一段趣聞的。據說《歐美環遊記》的作者並不是最早來到這裡的中國人。在博覽會舉辦的當日，就已經有了一名中國人進入了這裡，他是中國的一位船長，因為恰巧船隻停泊在英國港口，他得知了這場世界級的博覽會，便身著華服前往，並向維多利亞女王送上了中國人的致意，因為女王沒有邀請當時的清政府參加，也便讓他做為中國使節加入了大使的隊伍。當然依當時的資訊速度，大清王朝肯定是不可得知的，所以到了同治年間才有使者出訪到此，這就是大使張德彝。

雖說「水晶宮」是功能簡單的公共建築，但在建築史上有著舉足輕重的意義。它引導建築發展步入一個全新的殿堂，除了建築美學上的新認識，更重要的是它低造價、高工效的構造和新材料、新技術的運用都同時在水晶宮上得到了體現，使得建築材料和建築構造學科上升到了一個新的紀元。做為公共建

築，在設計上除了需要滿足功能要求外，還應滿足人們心理、視覺的要求，起到改善和美化環境的作用。

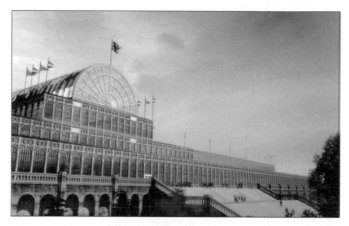

建築材料是建築學科中的一個分支學科，是土木工程和建築工程中使用的材料的統稱，可以分為結構材料、圍護和隔絕材料、裝飾材料和其他功能的專用材料。每種材料都有著自己獨特的特性，鋼、鐵和玻璃都是建築材料之一，細分下來屬於結構材料，當然某些特殊的玻璃是為了裝飾或是給建築帶來特殊效果使用的，也可以說是裝飾材料。設計師在做設計時必須瞭解相關的建材知識，比如材料的穩定性、耐久性、抗腐蝕性等，只有熟悉才懂得應用。

房屋建築是由若干個大小不等的室內空間組合而成的，圍成這一空間的實體就是建築的構件。建築構造恰恰就是研究建築物中各建築構件的組成原理和方案的學科。同樣也是建築學大學科體系之一。從建築結構體系來分，基本可分為：木結構、磚混結構、筒體結構、大跨度結構建築等。

公共建築中的幾個面積：
　有效面積：建築平面中可供使用的面積
　使用面積：有效面積減去交通面積
　結構面積：建築平面中結構所佔的面積
　建築面積：有效面積加上結構面積

居住單元盒子
——色彩建築

以玉做六器，以禮天地四方，以蒼壁禮天，以黃琮禮地，以青圭禮東
方，以赤璋禮南方，以白琥禮西方，以玄璜禮北方，皆有牲幣，各放其
玉之色。

——《周禮》

　　1945年，二戰的硝煙在歐洲大地上漸漸散去，留下的是大片廢墟和等待重
建的都市，此時，擺在歐洲政府面前最緊迫的任務，就是解決民眾的住屋問
題。為此，法國戰後重建部長邀請了著名的建築設計師勒・柯布西耶，為他們
設計一座大型居住公寓。這就是被設計者稱之為「居住單元盒子」的馬賽公
寓。

　　馬賽公寓是第一個全部用預製混凝土外牆板覆面的建築。按當時的尺度標
準，它應該算是巨大的，建築呈矩形，長165米，高56米，寬24米，透過支柱層
將上層建築架起，架空層是一個大小為3.5×2.47英畝面積的花園。據說這是受

瑞士古代的一種住宅的啟發，那
種小棚屋透過支柱落在水上。

　　公寓是東西朝向的，架空層
用來停車和通風，還設有入口、
電梯廳和管理員房間。大樓共有
18層，由23種不同類型的建築單
元組成，可供給377戶不同結構
的家庭使用，極大限度地提高

了居民選擇的自由度，且容納人數達1700人之多。此外，從功能上，柯布西耶還將社區的概念融入了公寓中，在第7、8層布置了各式商店，如水果店、蔬菜店、洗衣店等，滿足居民的各種需求，幼稚園和托兒所設在頂樓，透過坡道可到達屋頂花園。屋頂還設有小游泳池、兒童遊戲場地、跑道、健身房、日光浴室等運動服務設施——被勒·柯布西耶稱為「室外傢俱」，如混凝土桌子、人造小山、花架、通風井、室外樓梯、開放的劇院和電影院，所有一切與周圍景色恰到好處的融合在一起。

人都是喜歡群居卻又不能放棄獨立空間的，柯布西耶很瞭解這一點，於是有了這座樓中樓，即每一戶的室內都有樓梯將上下兩層空間連成一體，貌似現在的樓中樓建築或是小複式戶型，起居廳兩層通高達到4.8米高，3.66×4.80米大塊玻璃窗，滿足了觀景的開闊視野，每個單元的前後還配備了彩色的雙陽臺可以供戶主隨心所欲的安排。

馬賽公寓從整體來說是一個簡潔的立方體，外牆完全是用當時相對廉價的鋼筋混凝土材料，在建造的過程中並沒有加以打磨處理，完全地將材料的質感表現在外。這種直接表現清水混凝土的手法，就是當時推出的「粗獷主義」建築風格。公寓的室內也重複著立面的風格，略為凸起的卵石飾面、拉毛材料的頂棚、粗面混凝土飾面的立柱、色彩大膽強烈的傢俱，在一樓門廳處牆上掛著柯布西耶的幾幅設計作品，包括著名的薩伏伊別墅等。馬賽公寓是柯布西耶在機器美學上的完美應用。現在的馬賽公寓，不僅是一個密集型住宅，還是一個緬懷、紀念大師的場所。

色彩總是會喚醒人性中的某些神經，彩色的雙陽臺給人們留下的印象不僅

是視覺上的衝擊，更是觀念上的更新，它把人們從戰後乏味的生活中解救出來，讓人們在工作之餘還能體會到社區生活的樂趣。

人的眼睛在處於滿足的平衡狀態下才會最放鬆。有一個故事是這樣的，在英國的倫敦，曾有一個黑色的菲里埃大橋，不知道是什麼原因每年在這裡跳水自殺的人不計其數，終於有個醫學博士提議將大橋的顏色從黑色變成藍色，聽起來似乎是一個很奇怪的想法，但當年跳水自殺的人數真的有所減少。這就是色彩的力量了。

建築色彩確實可以影響人的情緒。色彩被建築師當作建築設計中一個很重要的因素，在設計中巧妙的應用色彩，充分發揮色彩的暗示作用。森佩爾說，「塗料是最微妙、最無形的衣服。」一點都不假。建築形式和結構給了建築物輪廓，而建築色彩卻給了建築外衣，這樣的外衣讓建築變得更加豐富。因為建築色彩的運用是非常靈活的，它不僅僅侷限於表面的著色，它根據建築師對色彩的理解和認知不同而不同。

建築設計在色彩考慮中要注意的因素有：（1）與建築環境顏色的協調性；（2）符合建築要求的功能性，民用建築和公用建築不同而不同；（3）對建築造型採用有利的色彩，淺色的擴張、深色的厚重等；（4）色彩的民族性與建築的地域性相配；（5）合理的運用光效。

家裝色彩小常識：
房間由上至下顏色由淺入深；房間根據朝向不同選擇不同顏色，一般原則是房間朝東淺暖色、朝南冷色、朝西深冷色、朝北暖色且淺色度；根據房間的用途選擇顏色，如餐廳一般為深暗色，廚房總適用於淺亮色等；房間的形狀也是顏色選擇的一個方面。

蜘蛛網的啟迪
——懸索結構的產生

這是集大和民族精神、日本建築傳統和高新科技於一體的經典作品。

<div align="right">——安藤忠雄對代代木體育館的評價</div>

可以肯定的是，奧運會不僅代表了體育精神的完美體現，也成就了一批世界頂級的建築。代代木國立綜合體育館就是其中之一，它被稱為20世紀世界最美的建築之一，是日本東京1964年奧運會的主場館，第18屆奧林匹克運動會就在這裡舉行。

體育館位於東京代代木公園內，由主館游泳館和副館球類館構成，佔地面積約91公頃。二戰時，這裡是日本軍隊的練兵場所，後來被美軍佔領，變成了住宅區，大概有827家美軍家屬住在這裡，據說當時是嚴禁日本人入內的。直至1961年東京申奧成功，在長達2年的談判後，美國終於將其歸還給日本政府。

代代木原本是一個孤寂且荒蕪的地方，因為有了代代木體育館，它開始變得熱鬧、繁華，成為了年輕人常出沒的地方。設計師藤岡說，欣賞代代木體育館應該用和男朋友談戀愛的心境，這樣你會愛上這個沒有任何日式紋樣、裝飾物和圖形，卻明確顯示了日本精神的建築。

這又是一個需要我們發揮充分的想像力才能看懂的建築。它完全是丹下健三這位第一個獲得Pritzker建築獎的亞洲建築師對日本文化的獨特詮釋。鳥瞰整個體育館，主館像極了日本藝妓在旋轉時飄逸的舞裙，而副館則似被海浪打上暗礁的陀螺，飛起的裙角和海螺的角遙相呼應，這樣特殊的造型給了我們很強的視覺衝擊力。

主館像是掛在兩根柱子間自然落下的鋼索，鋼索的兩端被固定在地面上，然後有兩個人分別把鋼索向相反的方向拉開，形成一張張大的嘴巴。

副館則更像是一個離開地面的圓環，圓環被一根繩索拉起，或許是因為圓環太大、繩索太長，便找了一根柱子做為支撐，剩下的繩索繞過柱子，固定在柱後不遠的地上。很明顯能夠感覺得到這建築的張力和柔韌性。

實際上，兩座館都是採用了懸鏈形的鋼屋面，屋面被懸掛在混凝土梁構成的角上。進而形成了我們所看到的體育館。據說這樣的結構設計是出自一個年僅30歲的結構工程師川口衛之手，丹下的這一舉動是不是就是為了迴避所謂的傳統呢？好在川口衛沒有讓他失望，在沒有任何借鏡物的情況下設計出了世界上第一個柔性懸索結構的體育館。

這種建築結構來自於蜘蛛織成的網的啟示。它在很多領域都被廣泛應用，例如軍事中用到的防彈衣、漁民用來捕魚的漁網、強力的鋼絲床等等。

蛛絲的韌性和柔度猶如建築材料中的鋼絲繩、鋼絞線等材料，這類材料因為具有極強的抗拉特性而被大量的應用到建築結構工程中，成為懸索結構。而

蜘蛛網便是自然界中最原始的懸索結構。

因為懸索結構中所有的連接件都是拉杆，也就是索，這是一種活動性較大的結構構件，其主要特性就是只能承受軸向拉力，所以從常規的結構構成原理角度來說，懸索結構一般屬於幾何不變的不穩定體系。但基於它可以充分發揮材料的抗拉強度，使結構具有自重輕、用鋼省、跨度大的特點，也被廣泛的運用到了體育館、懸索橋等建築中。

更是由於索網的柔性，建築師們可以在建築造型、功能上有更多的發揮，也成為了建築師們的新寵。

目前，最典型的懸索結構主要有三種：單層懸索結構、雙層懸索結構、預應力索網結構。

最早的懸索橋：
根據英國漢學家李約瑟的研究，世界上最早的懸索橋起源於中國。在《前漢書》中有記載，最早的懸索橋採用的是竹編索。據記載，四川灌縣有一座長達344米的竹索橋，橋有8跨，最長的一跨有65.6米，用10根竹索連成。
最早的懸索結構屋面：
世界上最早的現代懸索屋面是美國於1953年建成的Raleigh體育館，採用以兩個斜放的拋物線拱為邊緣構件的鞍形正交索網。

第二居所villa
——別墅的由來

Work for living, not live to work.

<div align="right">——英國諺語</div>

　　故事的起源要追溯到清光緒十二年（西元1886年），一個名為李德里的22歲英國傳教士來到盧山，僅用了白銀兩百兩就買下了牯嶺一大片土地99年的使用權。引來了來自英、美、法、俄等15個國家的人。或許是盧山獨特的自然風光吸引了他們留戀於此，在這裡建造起了一幢幢風格迥異的石頭屋，盧山也因此變得更有生氣了。

　　我們要講的中國第一別墅——美盧別墅，就在這裡。它地處盧山東谷的黃金地段，這是一幢典型的石木結構的英式別墅，別墅始建於1903年，由英國蘭諾茲勳爵建造，後被來自英國的女傳教士買下，因為這位傳教士巴莉太太與宋美齡私交甚好，在1934年將此處轉贈與她，當然也有記載是宋美齡購得的。不

過這些都大可不必追究，重要的是這裡的新主人是宋美齡，也從此有了「美盧」之名，這個名字是蔣介石在即將離開這幢居住多年的別墅時所題的，後世流傳著三種解釋，一是美的盧山，二是美的房舍，三是宋美齡在盧山美麗的房子。想必其中的深意恐怕也只有蔣介

石才能知曉了。

據說如今美廬上的門牌號碼並非原來的那個，是經宋美齡刻意叫人改過的，身為基督徒的宋美齡覺得13是個不吉利的數字，於是將其改為了12B。美廬別墅分主樓和附樓兩部分，主樓有上下兩層。而今，一樓已變成陳列室，存放著他們的遺物，宋美齡彈過的德國鋼琴、一些精裝的英文書籍，還有三幅由她親筆題畫的《廬山溪流》圖；樓上是辦公室、會客室、臥室，當年的一些生活用品依舊保存在內，給了後人些許遐想的空間。附樓是在1934年增建的，與主樓由一條封閉的內廊連接，設有獨立的功能用房，包括餐廳、侍衛室等。

從1933年到1948年，除了8年抗戰，蔣介石每年都會上美廬避暑，故此這裡記載了許多足堪入史的大事。例如：國共兩黨的第二次共同抗日的合作談判、著名的《抗戰宣言》、當時的美國總統特使馬歇爾、新任美國駐華大使司徒雷登與蔣介石在此磋商與中共和平談判事宜等。可是蔣的一切也終於此，美廬並沒有像風水大師所測的那樣成其大事，或許真的是別墅後面陰氣逼人的竹林地影響了他的運勢，在與周恩來一場不歡而散的談判後，他失去了整個大陸。

原以為蔣介石走了，美廬的故事也該有個終結。沒想到，伴隨著濃重湖南口音的一句：「蔣委員長，我來了！」美廬的故事再度拉開序幕。自1961年在廬山召開中央工作會議期間，到1970年中央九屆二中全會期間，毛澤東三次下榻美廬別墅，又再度為這裡增添了幾分濃厚的政治色彩。「美廬」也因此成為中國唯一一棟國共兩黨最高領袖都住過的別墅。

儘管無論怎樣的支持，宋美齡也沒能保住蔣家王朝，但在她心裡有個始終放不下的石頭，就是「美廬」。遠在美國的她誤聽傳言，以為美廬也是廬山出讓的21所別墅之一，焦慮的找蔣緯國商量，殊不知美廬已在國家的保護下完好無損，甚至在廬山申報世界遺產時，前來考察的聯合國專家德·席爾瓦教授也對此感嘆不已，認為這是他所見的為數不多的保護最好的別墅之一。這是不是也可以讓宋美齡老懷安慰了呢？

別墅，何謂別墅？實則就是除原居第以外的另一個用來享受生活的居所，

也可以說是第二居所，並不用於長期居住。因為別墅除了是建築物外，更強調生活。

根據英國皇家園林學院和《世界建築》的說法，別墅的選址應在遠離喧囂的市中心，但也不能過遠，國外通常在離開市中心1～1.5小時車程（50～80公里）的都市環內——高速公路旁2～3公里處，有專用的道路。此外別墅區的建築密度和容積率相對較低，設計中注重自然、人性化、因地制宜、結構簡單和布局靈活。

別墅，英語名稱是villa，在國內最早的叫法是別業。按其所處的地理位置和功能的不同，可分為：臨水（江、湖、海）別墅、山地別墅（包括森林別墅）、牧場（草原）別墅、莊園式別墅等。

英式別墅：秉承了古典主義對稱與和諧的原則，強調門廊的裝飾性。主要採用磚木建築結構；因為氣候原因，英式別墅喜用三角形屋頂；窗戶上下成對分割成多個小格；有古典的門廊、室內多採用木地板。其空間靈活適用、充滿了質樸的鄉村氣息。

華麗的轉身
——螺旋型建築

人們希望它與眾不同，我也希望在技術上有獨到的東西。

<div align="right">——聖地牙哥・卡拉特拉瓦</div>

若不是親眼所見你華麗的轉身，又怎能瞭解卡拉特拉瓦的真實想法。那彷彿就是模仿人類軀體扭動建成的一個人體雕塑，也讓全人類都記住了有個地方叫做馬爾摩。

它就是位於瑞典馬爾摩海岸地區的HSB扭轉大樓，這是一棟「特別」的住宅大廈，它的特別絕不是因為緊鄰松德海峽，聽到「扭轉」二字，你總會有些許的想像。的確，大樓由9個不同的立方體疊加，從底層順時針扭曲向上直至頂層，扭曲度達90度。因為這種獨特的創意，在法國坎城舉行的「世界房地產市場」頒獎典禮中，它一舉獲得了最佳住宅類大獎。

HSB扭轉大樓落成於2005年8月，樓高190米，是北歐的最高建築，全歐洲的第二高建築。據說在強風期，即便是站在樓頂，你也不會感覺到晃動。大樓底部的兩個立方體做為商業辦公空間，其上的七個立方體是居住空間。居住區域內有三十三種不同的戶型，從一居室到五居室，最小的建築面積有45平方米，最大的是230平方米，共一百五十二間住屋。住在這棟大樓裡的人，永遠不用擔心會有同樣的戶型出現在別人家裡，你的家就是唯一，對於那些強調獨一無二的人，特別是強調個性需求的人，這裡無疑是你最好的選擇。陽光從不同角度照射到大樓任一角落，或許你就是那個有機會在家裡一覽連接丹麥哥本哈根與瑞典馬爾摩的松德跨海大橋的海景，欣賞這跨越國界的變化風景的人。

　　大樓的「特別」首先在其建築結構的處理上，無論是旋轉角度的變化，還是樓層高度的增加都是需要透過精確計算的；加之建造過程中HSB住宅合作社提出的「為建築解毒」的構想計畫。興建大樓的花費也隨之增加，從前期預算的95,000萬增至160,000萬瑞士克朗，遠遠超出了預算，這也不得不迫使HSB住宅合作社改變修建扭轉大樓做為公管公寓樓的初衷，轉而將大部分公寓用於出租，據說最高的租金甚至達到了每月3,000歐元。或許是因為它的特別，或許是海灘得天獨厚的自然優勢，吸引了不少的商家，大樓的附近也陸續開設了不同規模的餐廳、商店和些許的娛樂場所。

　　如今HSB扭轉大樓已經成為這座城市的驕傲，它不僅吸引了不少的海外遊客的慕名前來，更被建築師們評為馬爾摩市的地標建築，而此類住宅大廈能成

為地標的，在世界上並不常有。

　　人體除了給建築帶來靈感以外，建築設計的過程也是一個考慮人體工程學的過程。

　　人體工程學，就是工效學，是探討人們勞動、工作效果、效能的規律性。在第二次世界大戰中，為了體現人──機──環境的協調關係，被運用到戰鬥機的內艙設計中。此後，這一研究成功地被迅速的運用到了建築、室內等空間設計中。

　　在建築設計中，特別運用人體測量、環境生理、環境心理等手法，研究人體結構功能、心理、力學等方面與建築環境的和諧關係。建築本身就是為人類服務的，所以建築設計必須滿足人身心活動的各種要求。

聖地牙哥‧卡拉特拉瓦（Santiago Calatrava）
1951年7月28日出生於西班牙瓦倫西亞的貝尼馬米特，卡拉特拉瓦是從中世紀騎士的等級傳承下來的名字。畢業於巴倫西亞Escuela Tecnica Superior de Arquitectura建築與城市設計系，後獲得瑞士蘇黎世聯邦工學院的結構工程博士學位，擁有建築師和工程師的雙重身分。因為作品的出乎意料，他被稱作是建築界最著名的創新建築師之一，也是備受爭議的建築師。他以設計建造橋梁與藝術建築聞名於世，注重結構和建築美學的互動，常常以大自然做為其設計的靈感。
由他設計的建築有：
2004年雅典奧運會主場館、里昂國際機場、里斯本車站、巴賽隆納聚光塔、巴倫西亞科學城、密爾沃基美術館、畢爾巴鄂步行橋等等。

做為「面子」存在
——門式建築

門將有限單元和無限空間聯繫起來，透過門，有界的和無界的相互交界，它們並非交界於牆壁這一死板的幾何形式，而是交界於門這一可變的形式。

——德國哲學家·G·齊美爾

「門」源於甲骨文，是一個象形文字，即雙扇為門。而「戶」是一種單扇的門。

《釋名》記載：「門，捫也，為捫幕障衛也；戶，護也，所以謹護閉塞也。」早期的門只是為了防禦外來的危害，起保護作用的工具。隨著社會的發展，門本身的意義變得不那麼明顯，取而代之的是宅邸主人家身分、財富的象徵。

這很自然讓我們想到中國的一個成語：門當戶對。它是一種表示男女雙方家庭財力、社會地位相當，很適合結親的觀念。其實，「門當」與「戶對」原本是門建築中的兩種建築裝飾。所謂「門當」，是因為在中國古代，民間百姓認為威嚴震耳的鼓聲可以避邪，於是在大宅門前立起一對長方體的門枕石，陰刻成鼓形；「戶對」，即是置於門楣上或門楣兩側的磚雕、木雕，一般為漆金「壽」字門簪，是長約一尺的圓形短柱，它們平行於地面，與門楣垂直，必須以雙數存在，一般兩個是五到七品官員的宅邸，四個是一到四品官員的。之所以用短圓柱，是因為它代表民間生殖崇拜中重男丁的觀念，意在祈求人氣旺盛、香火永續，甚至有的地方把「戶對」叫做「男根」。為了滿足建築學上和

諧美學原理，「戶對」
與「門當」總是同時存
在的。

封建王朝的中國，
正如詩句「牆裡秋千牆
外道，牆外行人牆裡
佳人笑」中所描述的一
樣，大戶人家的小姐是
足不出戶的，而主人家
中的錢財也是不愛外露
的，所以等到要給兒女
定親時，他們就會暗中派人去對方家打探，主要就是看「門當」上雕刻著何樣
的紋飾，不同的圖案代表著不同的家世，例如門當是鐫刻花卉圖案的石鼓，表
明這是一戶經商世家；若是石鼓素面沒有花卉則說明這是官宦府第。此外，在
中國古代大門建築中，對宅府大門的講究甚多，從門框的大小、門檻的高低、
門釘的多少到門扇的顏色......都有嚴格的規定，一旦逾越甚至會招致殺生之
禍。正可謂「天子諸侯臺門，以此高為貴也」。

門式建築，被人比作是一種理性與感情結合，一種城市空間與景觀在視覺
上的突破、一種人的創造物與自然的交流。

從建築「門」到門式建築，做為分割空間形式存在的門有了諸多的變化，
此時的門式建築，已經不再是傳統意義上的門，但它模仿門的外形，汲取了門
的內涵。世界上第一個門式建築，就是有著「雲中牧女」之稱的巴黎艾菲爾鐵
塔，它預示著巴黎的現代主義時代的來臨。巴黎的另一座門式建築，是位於巴
黎市軸心線香榭麗舍大街中心的凱旋門，雖然它是仿羅馬的君坦丁凱旋門設計
建造，卻比其要大兩三倍。

在西方這樣具社會意義的大門很多，印度的陶然、日本的鳥居、川崎瑪麗

安、古埃及的牌樓門等等。

　　中國是一個對門建築極為講究的國家，古代就已經是房有房門、堂有堂門、院有院門、宅有宅門、寺有寺門、宮有宮門、城有城門，這些不同的門起著控制室內外、屋內外、院內外、宅內外以致坊內外、城內外等多層次空間的「通」與「隔」的作用。而在火車站、碼頭、機場、國家政府行政辦公建築的大門，是旨在表現門「禁要、關鍵」的含義。位於南京中山陵的諸多門式建築，如牌坊一樣，是有紀念意義的建築。

午門是紫禁城的正門，位於紫禁城南北軸線。其建成於明永樂十八年（1420年），清順治四年（1647年）重修，嘉慶六年（1801年）再度重修。此門居中向陽，位當子午，故名午門。其前有端門、天安門（皇城正門，明朝稱承天門）、大清門（明朝稱大明門），其後有太和門（明朝稱奉天門，後改稱皇極門，清朝改今名）。各門之內，兩側排列整齊的廊廡。這種以門廡圍成廣場、層層遞進的布局形式是受中國古代「五門三朝」制度的影響，有利於突出皇宮建築威嚴肅穆的特點。

「鉤心鬥角」
——飛出來的屋簷

覆壓三百餘里，隔離天日。驪山北構而西折，直走咸陽。二川溶溶，流入宮牆。五步一樓，十步一閣；廊腰縵回，簷牙高啄；各報地勢，鉤心鬥角。

——《阿房宮賦》

「鉤心鬥角」是一個什麼樣的詞？字典裡的解釋是用以形容用盡心機、明爭暗鬥的複雜心緒。其實做謂語也罷、定語也罷，原本它只是中國建築結構中的一個術語而已，用來形容屋頂建築構件的相互接觸、縱橫交錯的簷角形態。追溯它最早的出處，應該就是唐朝詩人杜牧，為了藉秦始皇大修宮室而導致亡國來諷刺晚唐的腐敗而作的《阿房宮賦》。其中，「心」指的是宮室房屋建築的中心部位，「鬥」理所當然是碰撞、接觸的意思，「角」就是房屋的簷角。

去過曲阜孔廟的人，無一例外，導遊都會向你介紹何謂「鉤心」、何謂「鬥角」，當然還有「冷板凳」、「明雕暗刻」等。說來「鉤心鬥角」其實就是一種建築形態的巧合，最初建築師們只是為了保護康熙帝在孔廟中題詞的石碑。專門蓋建的護碑亭，因為石碑重達60噸，且位置已經被選定，工匠們只得在狹小的空間裡建造碑亭，以巧補拙。門庭屋簷的一角不小心伸進了亭子雙屋簷的兩個夾角中間，於是這種節約空間的構築被後人稱為「鉤心」，而門庭另一個角正好與亭子的一個角，兩角相對，被取名為「鬥角」。

飛簷是中國傳統建築簷部的一種形式，特指屋角中向上翹起的那部分，似有一種飛身沖天之勢。這種建築形式從漢朝開始興起，常被用到廟宇、宮廷建築、亭、臺、樓、閣中等建築和建築小品中。

支撐著屋簷的叫斗拱，是中國獨特的建築語言。它被密布於屋簷和平坐迴廊下，造型別致，層層遞進疊加，向外挑出。可以說是最藝術和最有技術性的構件。這種構件迄今已有3000多年的歷史，目前對斗拱的起源有三種說法：一種認為由井幹結構的交叉出頭處變化而成；一種認為由穿出柱外的挑梁變化而成；一種認為由擎簷柱演化為托挑梁的斜撐，再演化成斗拱。

和許多裝飾性構件一樣，斗拱也是應實際結構需要而產生的，其作用就是連接柱頂、額枋和屋簷或構架，目的是為增加柱頭和梁枋間的受力面。在宋朝《營造法式》中這種構造件被稱為鋪作，到了清朝才被《工程做法》改做斗科，通稱斗拱，其中斗就是斗形木墊塊，拱實則是弓形的短木。除了增加受力面這一方面，斗拱也起到了傳遞梁負載的作用。一直到明清後，這一作用才逐漸退化，完全成了柱網和屋頂構架間的裝飾構件。

斗拱的分類：
按使用部位分，它可以分為內檐斗拱、外檐斗拱、平座斗拱。
外檐斗拱中，又可分為柱頭科斗拱（用於柱頭位置上的斗拱）、角科斗拱（用於殿堂角上的斗拱）和平身科頭拱。

鴟尾
──屋脊上的吻獸

越在巳地，其位蛇也，故南大門上有木蛇，北向示越屬於吳也。

<div align="right">

──趙曄《吳越春秋》

</div>

　　都知道龍生九子，九個兒子各有不同，但都不成龍。其實九子也並不是真的就有九個兒子，說「九」只是為了表示很多，在中國文化裡，九是一個顯貴的數字，代表了至高無上的地位，於是世人便用以描述龍生九子。關於龍的九子傳說很多，官方的說法是李東陽《懷麓堂集》中記載的：「龍生九子不成龍，各有所好。囚牛，平生好音樂，今胡琴頭上刻獸是其遺像；睚眥（音同牙字），平生好殺，今刀柄上龍吞口是其遺像；嘲鳳，平生好險，今殿角走獸是其遺像；蒲牢，平生好鳴，今鐘上獸鈕是其遺像；狻猊（音同酸尼），平生好坐，今佛座獅子是其遺像；霸下，平生好負重，今碑座獸是其遺像；狴犴（音同畢案），平生好訟，今獄門上獅子頭是其遺像；贔屭（音同畢戲），平生好文，今碑兩旁文龍是其遺像；鴟尾，平生好吞，今殿脊獸頭是其遺像。」

　　鴟尾，是傳說中龍子之一，至於是第幾個就無從考證了。鴟尾外形很像是剪掉尾巴的四腳蛇，可是它究竟是鳥類還是魚類，到目前為止還沒有一個確切的說法。它被戲稱叫做好望，意為喜歡四處眺望，因為這位龍子總是站在最高最險要的地方東張西望。它還有很多的名字，螭吻、鴟吻、龍尾、龍吻、蚩尾、蚩吻、祠吻或吞脊獸，名字的變化也正是它在建築中的形態變化，從「尾」到「吻」的演變。

　　在屋脊上的吻獸不僅是一種建築裝飾，更是古建築中不可或缺的元素。

　　據考證，在北朝時的佛教石窟中，就找到了有關鴟尾的雕刻，在屋脊兩端呈現角狀，尾巴翹起看似鳥的羽翼。古文中還有這樣的描述：「虯尾上指，背後無鰭，身體無雕飾。」應該是鴟尾最早的形象。直至晚唐，又名為鴟吻的大口才顯現出來，因為鴟其口潤喉粗、有吞火降雨的本領，於是，建造者將其刻在了屋脊之上，以期望可以避免火災。但「吻」只能出現在宮殿、寺廟類皇家建築中，老百姓的房屋之上只可以用「尾」，實則鴟吻只是為了加固屋脊的端頭而已。同期，鴟吻上還多生出了一個丁字形的附件——搶鐵。發展到明清時期，搶鐵變成了寶劍，傳聞這是「神功妙濟真君」許遜為了驅除妖魔鬼怪而留下的，也有傳聞說為了避免鴟吻擅離職守所以用劍定住牠使其不能騰飛。諸如此類的傳聞很多，可是其真正原因只是處於對鴟吻的保護而已。

　　正吻是清明鴟吻的另一種叫法，它因為處於屋脊中正脊的兩端而得名。正吻的安裝在清朝是一件大事，要透過儀式才能進行，《工程做法則例》中有記

載：「遣官一人，祭吻於琉璃窯；並遣官四人，於正陽門、太清門、午門、太和門祭告；文官四品以上，武官三品以上及科道官排班迎吻；各壇廟等工迎吻。」

中國古代的屋頂可以說是「大屋頂」，不僅大而且重，而且出於功能方面的考量，必須在木屋頂上加以重物才能防止來自外部力量（比如颱風等）的影響。中國古代屋頂的式樣很多，常見的有硬山頂、廡殿頂、懸山頂、歇山頂、卷棚頂、攢尖頂。最高級的屋頂是重簷廡殿頂和重簷歇山頂。故宮的太和殿就是重簷廡殿頂，而天壇的祈年殿、皇乾殿都是單簷廡殿頂，這是一種五脊四坡式屋頂，由一條正脊和四條垂脊構成，所以又被稱作五脊殿、四阿頂。正脊的兩端與垂脊才交接處加以龍裝飾，龍口含住正脊，因此被稱作「正吻」也是鴟吻。

此後是歇山頂，歇山頂實際只是廡殿頂的一種變形，它將廡殿頂的五脊增加至九脊，同時，在四坡屋面的左右兩面增加了一小段山牆，這樣九脊就包括一條正脊、上部四條垂脊，四角與垂脊間有四條戧脊。寺廟官衙多用此。

懸山頂和硬山頂是只用於民間建築，是常見的屋頂形式。懸山頂因有利於防雨在南方民居中被廣泛使用，北方有利於防風火則多硬山頂。從等級上硬山頂更低於懸山頂。

> 小跑：屋角小獸，稱為小跑。它們的實際作用是保護瓦釘的釘帽，後來被賦予了裝飾和等級作用。唐宋時，屋角的位置上只有一枚獸頭，以後逐漸增加了二至八枚蹲獸。清朝規定屋角是仙人騎鳳，之後依次為龍、鳳、獅子、天馬、海馬、狻猊、押魚、獬豸、鬥牛、行什。走獸的多寡與建築規模和等級有關，數目必須是一、三、五、七、九、十一這些單數。中國建築中只有太和殿用滿了十枚走獸（不記仙人），其他建築必須少於此數。這些生動的裝飾品是中國建築裝飾的一大特點。

碉樓與村落
——土和石的完美結合

依山居止，壘石為屋，高者至十餘丈。

——《後漢書西南夷傳》

前往中國西南的四川，就能見到一種獨特的民居——它叫做「碉樓」。那是一種在城市生活的人很少見到的建築，用大大的石頭砌築，凝聚了藏羌民族人民的智慧和文化。

傳說在很久以前，妖魔被魔兵追趕到了臨近阿壩州一個叫蘆花的地方，村民們不斷的受到妖魔的侵襲，於是，村裡叫「柯基」和「格波」的兩兄弟，決定用石頭修砌一座高大的石碉樓來鎮妖除魔。可是這修築之力哪裡能趕得上妖魔的襲擊，兄弟倆在慌忙之中將石碉砌成一座碉身傾斜的石碉樓，當地方言稱石碉為「籠」，稱傾斜為「垮」。於是人們便稱這座修斜了的石碉為「籠垮」，將石碉所在的地方，稱為「柯基籠壩」，意思是指修建有石碉「籠」的壩子。

據說，那些妖怪專門攝取男童靈魂的。為了抵禦妖魔，保佑孩子成長，誰家生了男孩，便要修築高碉。孩子每長一歲，高碉就要加修一層，而且要打煉一坨毛鐵。孩子長到18歲的時候，碉樓修到了十八層，毛鐵也打煉成了鋼刀，此時將鋼刀賜予男孩做成人禮物，鼓勵他勇敢戰鬥，克敵降妖。所以，凡有男孩的家庭必須修一座碉樓，此風延續下來，逐漸在丹巴形成了「千碉之國」。

丹巴縣岳扎半山上的碉樓最為震撼。在極其原始的條件下，當地居民竟然在孤崖上建了一個長寬各5米，高約40米的碉樓。在丹巴縣梭坡鄉的蒲格里，矗立著一座十三角碉，這裡是十三戰神的故鄉，相傳蒲格里寨的女寨主，想擁有

一座與別處不同的石碉，但苦於沒有理想的設計，而遲遲沒有動工，後來女寨主在織衣繞線時，用插在地上的幾根樹枝，無意中纏繞出了十三角形。她覺得這種造型非常美觀，於是命令工匠按照這個圖形建造石碉，果然在墨爾多神山下，建成了十三角碉，成為女寨主終生的榮耀。

丹巴的碉樓都有自己的名字和性別，性別是透過木梁的位置來區別，女性碉樓的木梁露在外面，時間長了會發黑，所以女性碉樓的樓身上有一道一道的黑色痕跡，而男性碉樓的木梁在內部，不外露，所以沒有痕跡。

「碉樓」大致可以分為兩大類：一類是以石塊砌成的石碉，另一類是用黏土夯築而成的土碉。外形美觀，牆體堅實。大多與民居寨樓相依相連，也有單獨建立於平地、山谷之中的。古碉的外形，平面呈方形，上窄下寬、頂是平的。一般為高狀方柱體：有四角、五角到八角的，少數達十三角。高度一般不低於10米，多在30米左右，高者可達50到60米。

在城市，碉房布局合理，造型完整，裝飾富麗。一般三層，最高五層，用石做牆，木頭做柱，上用方木鋪排做椽。樓層鋪木板，下層當庫房，二、三層住人，並設有經堂。四周圍牆，中間庭院，牆厚，舊時可當碉堡打仗或防禦之用。窗戶朝庭院開，院外用小窗窄門。便於擋風。樓頂平臺可以晾曬東西，或散步、觀光。

鄉間和山區的碉房，一般依山而建，多為三層：一層關欄牲畜，二層當臥室、廚房和儲藏室，三層設經堂。平頂用來晾曬穀物。屋頂插經幡。房屋旁一般有轉經筒。室內一般都供有神龕、經書。通常不用床鋪和桌椅，睡臥和坐都在墊子上。

碉樓由羌族專門的砌石匠修建，原料為亂石，用泥土黏合，不吊線，不繪圖，全憑經驗，信手砌成。古碉的建築年代多為唐朝至清朝，規模宏大，類型多樣，建築技藝高超，具有極高的美學、社會學、歷史學、民族文化學價值。

中國民居：
黃河中上游的窯洞；廣東、福建的客家土樓；游牧民族的蒙古包；傣家竹樓；土家吊腳樓；土家合體居屋；以黟縣西遞、宏村為代表的皖南徽派民居，已於2000年列入「世界遺產名錄」；開平碉樓，於2007年6月，被聯合國教科文組織評為世界文化遺產等。

「大南門城上的垛口，矮一截」
──「女兒牆」的故事

淮水東邊舊時月，夜深還過女牆來。

──劉禹錫《石頭城》

關於女兒牆的故事很多，有傳聞說是因為古時候一個老工匠在屋頂修築時，跟隨身邊的幼女不慎從屋頂墜樓身亡，老工匠甚是傷心，於是將屋頂砌築了一圈矮牆來避免有同樣的不幸再度發生。但這個故事顯然根據不甚足，古時的屋簷何曾有過平頂，莫非城樓類建築？

於是，就有了另一段關於「女兒牆」的歷史。話說薩爾滸之役後，老罕王努爾哈赤勢力大增，隨之便將都城由赫圖阿拉遷到了遼陽，取名為東京。定都後三年，又遷都瀋陽，同時下詔擴建新城。新城根據「周易八卦」布局，城門從原來的四個增加至八個，每座城門上建一座城樓，共需修建651個垛口。但至死，努爾哈赤也未能看見他的宏偉城樓，其子皇太極為了完成父王的心願，繼續新城的修建。

一日，皇太極來到裙樓視察工程進度，怎料得在剛修好的德勝門城樓上，60個垛口都比其他七個城門上的垛口矮了一截，有兩寸之多。皇太極大怒，勒令嚴查。於是，一齣木蘭代父從軍的故事浮出了水面。

事情是這樣的，老罕王大概是眼見著自己在位時不能看到新城建起，便下令在城中新增壯丁加快修建的進度，城中但凡是男子無論老幼，都要被抓去修建城樓。城南一戶扈姓的人家，父女相依為命，年邁的父親已是六十高齡且長年臥病在床，扈巧又是村裡出名的孝順姑娘，徵丁通告傳到了扈家，家裡必須要出一名男丁去修城，父女倆抱頭痛哭。眼看著自己形同枯槁的父親，巧女暗

下決定，自己代替父親去修葺城樓，次日，她便喬裝打扮去了招丁處，自稱是扈家之子，被安排修葺德勝門城樓的垛口。

　　女子終歸是女子，無論是身形、體態還是神情都難免柔弱。扈巧終日跟一群男子在一起工作、生活，行為自然引起了不少人的注意，特別是到了晚上她只能是裹衣而眠，還時常哭泣。這一系列的舉動不免被監工看在眼裡，為了證實自己的想法，監工頭特意留意了巧兒擦汗時的樣子，發現事實上她並沒有喉結，於是監工上報了總監。事情很快傳到了皇太極的耳朵裡。奇怪的是，皇太極並沒有因此而責罰扈巧，反倒是大大的讚賞了對她的孝行。儘管如此，根據周易布置的城樓，突然出現了女子的修葺，在當時被看做是一件不吉利的事

情。於是，皇太極下令，將德勝門的60個垛口頂上都去掉一層磚，並取名「女兒牆」。

女兒牆的傳說還有很多，還有說跟義和團「紅燈照」有關，但真正的起源我們已不得而知了……

「女兒牆」在古代被稱作「女牆」，因為古代女子地位低微，不得隨意走出家門，於是仿照女子「睥睨」的形態在城牆上築起一段凹凸有致的牆垛。這一點在《辭源》和《營造法式》中都有體現。《釋名釋宮室》有云：「城上垣，曰睥睨，……亦曰女牆，言其卑小比之於城。」後來演變成一種建築專用術語，特指房屋外牆高出屋面的矮牆。

從建築形式上講，女兒牆是處理屋面與外牆形狀的一種銜接方式，也可被稱作壓簷牆。主要是針對人上屋面而建造的防護用牆，與欄杆的作用無異，為了避免人們上到屋面俯瞰時發生危險。

女兒牆的高度在建築規範中是有嚴格規定的，一般多層建築的女兒牆高1.0～1.20米，但高層建築則至少1.20米，通常高過胸肩甚至高過頭部，達1.50～1.80米。當然除了實牆外，目前女兒牆已經有了很多種做法。

城牆：
古語有云：「高築牆，廣積糧，緩稱王。」城牆就是為抵禦外敵侵略而建的防禦性設施。從廣義上來說，城牆有兩種，一是長城的主體構成部分，一是城市防衛建築。狹義看來，就是一個城池的分界線，牆內為城內，牆外稱城外。城牆多為磚石結構，也有用土建造的。主要構成部分有：牆體、城樓、城門、角樓、垛口、女牆等。中國保存最完整的城牆是西安的古城牆。

第四篇
建築人文

西方建築寶典
——維特魯威的《建築十書》

> 建築是由許多種科學產生的一門科學，各門學問的發展豐富了它的內容；建築科學有助於對其他技術成果的應用做出評價……
>
> ——維特魯威

所有熟悉和不熟悉達芬奇的人應該都知道他的名畫——《維特魯威人》，這幅素描畫作完美的體現了人體的對稱美以及人體結構的某些規律性，是公認他最著名的作品之一。那麼你知道為什麼這幅畫要叫做「維特魯威人」嗎？那是因為達文西在整幅畫中所體現的比例的概念都來自於羅馬的一位大建築師——他就是維特魯威（Marcus Vitruvius Pollio）。

因為年代久遠，所留下資料稀少，人們對於維特魯威的瞭解並不算多。迄今為止可以知道的是，馬可・維特魯威是西元1世紀初羅馬的一位工程師，大約生於西元前80年或前70年，他應該出生於羅馬的一個富裕家庭，從小就受到良好的文化和工程技術方面的教育，這讓他能夠直接閱讀希臘語寫成的有關文獻。他學識淵博，從建築、機械到幾何、天文、物理、哲學、音樂、美術都有涉獵。

他曾經在凱撒的軍隊中服役，當軍隊駐紮在西班牙和高盧時，他擔任了軍中的工程師一職，負責製作攻城的機械。當凱撒去世後，他繼續為新的統治者屋大維服務，擔任他的建築師和工程師，並由國王直接授予養老金。

唯一由他親自記載的建築作品是法諾鎮的會堂，不過這座建築物早已經在歷史的塵囂中消失了。當時羅馬帝國派駐不列顛島的總督還曾經提到他為連接管道設計了管徑標準，不過這個消息也無法證實。但是對後人來說，這都不重要了，重要的是他留下了一本書。

　　這本書叫《建築十書》，它是西方迄今為止發現的唯一一部古代建築著作。起初這本書是維特魯威獻給羅馬皇帝屋大維的作品，用拉丁文寫成，不過沒多久原稿就遺失了，只有手抄本流傳了下來。1414年，該書的手抄本第一次在瑞士的修道院中被人文學家波焦・布拉喬利尼發現，1486年該書在羅馬重新出版，1520年被翻譯成義大利語、法語、英語等數種語言廣為流傳，成為了文藝復興時期研究古羅馬建築遺跡的重要參考文獻。考古學家和建築師們往往依靠這本書對古羅馬遺跡進行實地研究和修復，還有更多的人藉由此書開始學習建築知識，投入到建築研究中來。

　　從文藝復興時期到巴洛克時期，再到新古典主義時期乃至今日，《建築十書》都是當之無愧的經典。而對於第一個總結出了建築原理，寫下這本《建築十書》的維特魯威來說，他更是值得我們永遠銘記的第一建築師。

　　《建築十書》是現存最古老，也最有影響力的建築學專著。全書共分十卷，分別為：第一卷、建築師的教育，城市規劃與建築設計的基本原理；第二卷、建築材料；第三、四卷、廟宇和柱式；第五卷、其他公共建築物；第六卷、住宅；第七卷、室內裝修及壁畫；第八卷、供水工程；第九卷、天文學，日晷和水鐘；第十卷、機械學和各種機械。

　　在《建築十書》中，維特魯威主張一切建築都應該「堅固、方便、美觀、勻稱」，建築構圖要遵循古希臘建築的柱式及其組合法則，把理性的美和現實生活的美結合起來。《建築十書》總結了古希臘和早期羅馬建築的實踐經驗，建立了城市規劃和建築設計的基本原理，奠定了歐洲建築科學的基本體系。

　　遺憾的是，維特魯威刻意忽略了羅馬建築中卷拱技術的貢獻，而且對柱式和一般的比例原則規定的太過苛刻，妨礙了其發展。

維特魯威代表作：
　羅馬城的供水工程
　義大利法諾城的一所巴西利卡（長方形會堂）（Basilica Domus）

第一位偉大的建築藝術愛好者
——阿爾伯蒂

我所稱之為建築師的人，從完美的藝術與技巧的角度來說，是透過思考
與發明，既能夠設計，也能夠實施的人；是對於（建築）工作過程中的
所有部分都瞭若指掌的人；是透過對巨大重物的移動，對體量的疊加與
聯結，能夠創造出與人的心靈相貫通的偉大的美的人。

——阿爾伯蒂

1404年，阿爾伯蒂（Leon Battista Albrti）出生於義大利的佛羅倫斯，他先
後學習了拉丁語、古典修辭學和哲學，又在波隆那大學學習過數學、法律等學
科，大學期間，他就做了大量關於古希臘和古羅馬建築的研究。1431年，他出
任了教皇的祕書，並得以做為教廷的文職人員對古羅馬的建築廢墟進行了考
察，這讓他對古羅馬建築有了更深的瞭解，而他也因此成為了當時唯一一個能
看懂《建築十書》的人。

後來，阿爾伯蒂創作了《論建築》一書，這本書成為了西方近代第一部建
築理論著作，是義大利文藝復興時期最重要的建築學理論著作。書中第一次將
建築的藝術和技術做為兩個相關的門類加以論述，為建築學確立了完整的概
念，是建築學在認知上的一次飛躍。

在16世紀的義大利，里米尼在成為教皇領地之前，一直是由馬拉泰斯塔
（Malatesta）家族統治著。馬拉泰斯塔家族在當時是個臭名遠揚的家族，因行
為放蕩而受人詬病，甚至連他們家族的名字Malatesta，在義大利語中的原意就
是「頭腦壞掉」的意思，其家族的個性可見一斑。這個家族因殘酷和暴行而聞
名，他們之所以能成為里米尼的領主，正是因為身為教皇派手下的他們屠殺了

對立的貴族派家族的重要成員，血腥上位的歷史讓他們成為了很多人厭惡與害怕的權貴。

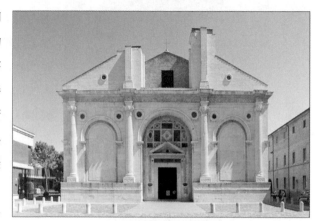

但同時，這個家族卻又是文藝復興時期著名的文藝庇護者。馬拉泰斯塔家族在藝術方面有著獨特的見解和鑑賞力，他們資助了大量的文藝創作，為文藝復興時期的藝術繁榮做出了不可磨滅的貢獻。1417年，西吉斯蒙多·馬拉泰斯塔繼承了里米尼的領主權，成為了這個家族最著名的統治者。有人說他是個驍勇善戰的戰士，但當時的教皇庇護二世卻認為「他是文藝復興時代最惡劣的僭主之一，對神對人都毫無敬畏」。不論他到底是怎麼樣的人，有一點可以確定的是，他對於藝術的熱愛和鑑賞力，絕對不亞於他的前輩們。許多的人文學者和藝術家們，都是在他的宮廷中獲得了發展的機會。

1447年，西吉斯蒙多·馬拉泰斯塔為了討好自己的情人，找到了阿爾伯蒂，讓他將中世紀的聖法蘭西斯科教堂改建。阿爾伯蒂將這座教堂進行了徹底的改造，他套用了君士坦丁凱旋門的形式，但將原來在凱旋門中起承重作用的柱子化為了退到牆體中的扶壁柱，柱子原有的物理功能則被摒棄了。這是第一次在基督教教堂上使用凱旋門的結構，不僅如此，整座教堂裡還充滿了異教徒的象徵，教堂裡精緻的浮雕刻畫了酒神節後狂歡的景象。這些特質讓當時的教皇氣憤異常，譴責它是「魔鬼崇拜者的殿堂」，他焚燒了馬拉泰斯塔的肖像，並判定他下地獄。

然而，教皇的怒火並不能否定馬拉泰斯塔教堂的價值。這座風格奇特的教堂是第一次真正意義上的文藝復興式風格建築，儘管馬拉泰斯塔家族已經消失

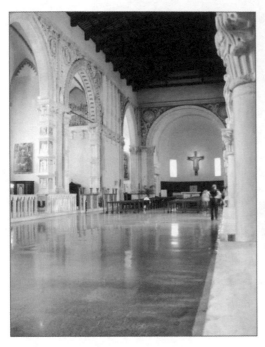

在歷史的煙雲中，這座教堂卻仍將接受千秋萬世的朝拜。

有人說，阿爾伯蒂的出現「意味著建築師已經不再是中世紀那種專門與磚石打交道的工匠師傅，他的工作不再僅憑代代沿襲的經驗和慣例，還要靠人文主義的知識裝備」。做為第一個真正將文藝復興建築的營造提高到理論高度的建築師，阿爾伯蒂的理論影響了整個建築史。

阿爾伯蒂的建築理論都記載在他的著作《論建築》中，這本書是文藝復興時期第一部完整的建築理論著作。書中從文藝復興人文主義者的角度，討論了建築的可能性，並對當時流行的古典建築的比例、柱式以及城市規劃理論和經驗進行了總結。阿爾伯蒂認為，應該根據歐幾里得的數學原理，在圓形、方形等基本集合體制上，進行合乎比例的重新組合，以找到建築中美的黃金分割。

阿爾伯蒂代表作：
　　西元1446～1451年：佛羅倫斯的魯奇蘭府邸（Palazzo Rucellai）
　　西元1472～1494年：曼圖亞的聖安德列教堂（St'Andrea's Cathedral）
　　曼圖亞的聖塞巴斯主教堂（Sant'Sebastiano Cathedral）

不可逾越的巔峰
——米開朗基羅

完美不是一個小細節；但注重細節可以成就完美。

<div align="right">——米開朗基羅</div>

每一天，無數的信徒們來到梵蒂岡，朝拜他們心中的聖地，但每一天，還有更多不是教徒的人來到這裡，朝拜不朽的藝術大師們，他們是米開朗基羅、拉斐爾、達芬奇和貝尼尼。而一個不能不去朝拜的地方，就是由米開朗基羅（Michelangelo Bounaroti）建造的全世界最大的天主教堂——聖彼得大教堂。

1475年3月6日，米開朗基羅出生在佛羅倫斯附近卡普萊斯的一個銀行世家，不過在他父親那一輩，他們已經失去了自己的銀行，他的父親當時是當地的市長和另外一個小鎮的司法管理員。出生幾個月後，他們全家就搬回了佛羅倫斯。沒多久，米開朗基羅的母親過世了，他的父親只好將他放到了Settignano鎮上自己的小農場裡，交由一位石匠的妻子哺育。

在石匠家庭中的生活，讓米開朗基羅很早就接觸到了雕刻和建築，這也許就已經註定了米開朗基羅一生的足

跡，正如米開朗基羅自己所說：「如果我有著一些優點，那是因為我出生在阿雷佐奇妙的氣氛下，和我的奶媽一起，並學會了熟練的運用槌子和鑿子將我所描繪的圖刻下。」再長大一點，米開朗基羅的傾向性表現得就更明顯了，他不願意學習文法，而寧願去教堂裡繪畫，為此，他的父親將他送到了畫家基爾蘭達約的工作室學習繪畫。1489年，佛羅倫斯的統治者，著名的美第奇家族，叫基爾蘭達推薦他兩位優秀學生，基爾蘭達便將米開朗基羅推薦了上去。從此，米開朗基羅開始了為美第奇家族工作的生涯。

1546年，教皇特地指派米開朗基羅繼續建造羅馬聖彼得大教堂。聖彼得大教堂是在聖彼得的墓地上建造起來的，以聖徒聖彼得而得名。聖彼得大教堂始建於尼古拉五世教皇時期，但直到教皇尤利亞二世時期才開始大肆興建。當時的教皇決定興建一所有史以來最偉大的教堂，於是找到了建築師伯拉孟特來興建此座教堂，直到伯拉孟特去世，教堂還沒有完成，於是拉斐爾接替了他的工作，繼續興建，但他的工作很快就被宗教改革運動所打斷，不了了之。

米開朗基羅接受了教皇的委派，成為了聖彼得大教堂的建築師。這時候的他，已經是71歲高齡的老人了，經過多番思慮，出於對建築的熱愛才讓他下定決心接受這份工作，而接受工作之時，他還提了一個條件，那就是他不要任何報酬，因為他不知道自己還能不能在有生之年完成這份工作。就這樣，懷抱著「要使古西臘和羅馬建築黯然失色」的理想，米開朗基羅開始了他人生中最雄偉的工程，而這一工作，便是十六年。

1564年，這位87歲的老人不幸去世，留下了還未竣工的教堂。1590年，他所設計的教堂穹頂由G‧波爾塔實施完成，此後，按照米開朗基羅的設計方案，經過了帕達、維尼奧拉、瑪丹納等幾代人的努力，這座有史以來最大的教堂，終於在1626年完工了。

聖彼得大教堂的建成象徵著文藝復興運動達到了最高潮。這座將教堂建築藝術的精華集於一身的大教堂，以它無比的雄偉和美感吸引著全世界的目光，也印證著米開朗基羅出色的建築才華。

　　身為文藝復興時期最偉大的藝術巨匠，文藝復興的三傑之一，米開朗基羅在藝術上的成就眾人皆知。

　　天才般的米開朗基羅，學習了之前的一切建築風格，古希臘建築、古羅馬建築，然後，他創造了屬於自己的經典——手法主義的建築風格。所謂手法主義，是指一種追求怪異和不尋常效果，比如以變形和不協調的方式來表現空間，以誇張的細長比例表現人物等的建築手法。手法主義以達到目的為設計標準，而不在乎是否合乎標準。

　　米開朗基羅的建築設計將雕塑的概念展現得淋漓盡致，體現了建築做為視覺與空間設計產品的藝術內涵，以及與其他視覺藝術之間互動的共生關係。可以說，米開朗基羅的建築反映了文藝復興時代建築做為獨立學科的萌芽與發展，而他所開創的手法主義，也成為了巴洛克藝術的先聲。

米開朗基羅建築代表作：
　　西元1520～1534年：美第奇家族陵墓（Cappelle Medicee）
　　西元1506年重建：義大利羅馬聖彼得大教堂（St.Peter's Basilica）

巴洛克藝術的獨裁者
——濟安·勞倫佐·貝尼尼

一個藝術家想要成功必須具備三個條件:一是極早的看到美,並抓住它,二是工作勤奮,三是經常得到精確的指教。

<div align="right">

——濟安·勞倫佐·貝尼尼

</div>

有人說,義大利雕刻家彼特羅·貝尼尼最偉大的貢獻,就是生下並培養了17世紀最偉大的雕刻家和建築大師——濟安·勞倫佐·貝尼尼(Giovanni Lorenzo Bernini)。小貝尼尼繼承了父親的雕刻事業,並以其天才的創造力超越了父親,發展出了一種全新的藝術形式——巴洛克建築藝術,成為了當時唯一能與米開朗基羅齊名的建築大師。

1598年,小貝尼尼出生在那不勒斯的一個佛羅倫斯家族。從他懂事開始,他父親就將所有的雕刻技巧都傳授給了他。1605年,貝尼尼全家搬遷到了羅馬,在羅馬,貝尼尼幸運的得到了自由參觀梵蒂岡藝術寶庫的准許,從此,他也和宗教藝術結下了不解之緣。從這時起,貝尼尼開始專心的研究古希臘雕像,在拉斐爾和米開朗基羅的作品中徜徉,讓他開始領略到真正的大師之美,真正的踏入了藝術的殿堂。

貝尼尼就這樣與宗教結緣。8歲那年,他的一尊大理石雕刻作品就打動了一位紅衣主教;11歲時,他因其《芒西格諾·喬萬尼·巴堤斯培·桑拖尼》的半身雕像,得到了教皇的接見,在教皇面前,他輕鬆的畫出了一幅聖保羅的素描,讓教皇大為讚嘆,並親自將他託付給了一位藝術愛好者——紅衣主教馬菲歐·巴貝里尼。

　　在這之後，貝尼尼的創作基本上沒有脫離宗教的範圍。1624年，貝尼尼受邀對梵蒂岡的聖彼得大教堂進行增建和更改。他從門廊的木製房梁上取走200公噸的銅製塗層，在聖彼得教堂的祭壇上方，加上了一個銅製華蓋，這個金色華蓋有29米高，鑲嵌著巨大的玻璃，莊嚴恢弘，細節的設計達到了登峰造極的地步，堪稱是其巴洛克藝術的代表之作。

　　在華蓋即將完工之時，他接受了教皇烏爾班二世的任命，又修建了聖彼得教堂前的廣場和柱廊。貝尼尼懷抱著他「巴洛克比喻」的設想，決心建造出一個宏大、明亮的廣場，讓每一個來到此地的人，從周圍狹窄的環境中走出來時，都有豁然開朗的感覺。於是，他設計了一座橢圓形廣場，兩邊是環抱著的大理石柱廊，每根石柱頂端都有一尊大理石雕像，據說都是當年的殉道者。

教堂內的青銅華蓋

　　可惜的是，到了20世紀，墨索里尼為了慶祝義大利政府和梵蒂岡在《拉特蘭條約》下的和解，在廣場的正面開闢出了一條寬闊的大路，破壞了貝尼尼「對比」的藝術構想。作品雖然遭到破壞，但貝尼尼作品中那強烈的人文主義氣質，所包含著對尊嚴、理想和美好生活的不息追求卻永不會過去。

　　貝尼尼被稱為「巴洛克之父」。巴洛克一詞最早是起於對其作品風格的表述，後才延伸為一種獨特的建築藝術形式。

　　貝尼尼將建築、繪畫和雕刻融為一體，對整體和細節都進行了詳細而精巧的設計與創作，比如在教堂的建築中，他就對內部的祭壇、燭臺等都進行了獨特的設計。他在風格上追求華麗繁複的外表，以不對稱、不協調的波浪造型及強烈的色彩凸顯出一種怪異、變形的效果。他的作品強調感官享受，充滿著激越動感的節奏，突破了當時古典主義建築和諧寧靜的風格，極大地開拓和豐富了藝術的表現力。

　　做為一個天才的藝術家，貝尼尼的作品除了體現出巴洛克藝術具有的綜合性、豪華性、裝飾性和戲劇性之外，卻更深的蘊含著對人性的肯定和讚美，而這也正是他超越了其他巴洛克藝術家的原因所在。

貝尼尼代表作：
　始建於西元1630年：義大利羅馬巴貝里尼宮（Palazzo Barberini）
　建於西元1650年：義大利蒙地卡羅皇宮（Palazzo Ludovisi）
　建於西元1664年：義大利羅馬基奇宮（Palazzo Chigi）
　完成於西元1818年：義大利羅馬聖安德魯教堂（Sant'Andrea al Quirinal）

城市之父
——雷恩爵士

我們解釋一個奇蹟的時候，不必害怕奇蹟失蹤。

——克里斯托夫·雷恩

　　他是出色的數學家、天文學家、行政官、皇家科學院主席，而他也是有史以來最出色的建築師，他就是克里斯托夫·雷恩爵士（Christopher Wren）。

　　1632年，雷恩出生於一個宗教世家，他的父親是溫莎的副主教。良好的家庭背景給了他學習的好機會，他先後就讀於威斯敏斯特學院和牛津華德漢學院，在天文、物理和繪畫上都有著極高的造詣。而之後，他更是因重建了倫敦的聖保羅大教堂而聞名於世，被尊稱為「城市之父」。

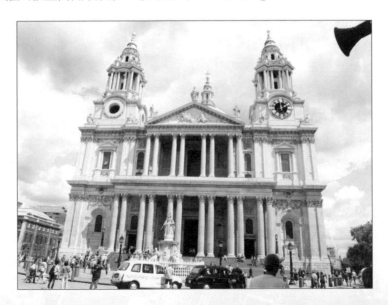

　　1666年，整個倫敦正陷於黑死病的威脅之中，瘟疫中的人們還不知道，新的災難即將來到。9月2日，因為麵包師約翰·法里諾的粗心大意，位於布丁巷的國王御用麵包房著火了。可是，當人們通知在睡夢中的市長時，這個迷迷糊糊的長官竟然漠然的宣稱：「找個女人撒泡尿就能把火澆滅了。」結果，由於他的疏忽和強烈的風勢，火勢迅速蔓延，等大火燒到河邊堆放易燃物品的倉庫時，火勢已經再也無法控制了。四天之後，大火才得到控制，但這場大火已經吞噬了倫敦城五分之四的街道和建築，1.3萬幢房屋被夷為平地，76座教堂被毀，唯一值得慶幸的是只有九人葬身火海。

　　10月1日，雷恩爵士提出了倫敦災後的修復方案，但卻被批判為不切實際而未能被採納。但因為他出色的建築才能，他還是被選為了災後復興委員會的要員，並負責重建了其中的51座教堂，並參與重建了皇家的肯辛頓宮、漢普頓宮、皇家交易所、格林威治天文臺、紀念碑等。而其中最重要的建築，便是聖保羅大教堂了。

　　在這之前，聖保羅大教堂已經幾經火災了，但都由英國皇帝下令重建，1675年，當時的英國皇帝查理二世也下令雷恩爵士重新設計建造聖保羅大教堂。直到35年後的1710年，整座教堂才全部完成，此時，查理二世早已去世，而雷恩爵士也已經是一個高齡90的老人了。

　　雷恩爵士將教堂設計成了中世紀典型的拉丁十字形平面，高108米，全部由精確的幾何圖形組成，布局對稱，雄偉而優雅。穹頂有內外兩層，適當的減輕了結構重量。正門的柱廊分為兩層，四周的牆用雙壁柱均勻劃分，每個開間和其中的窗子都處理成同一式樣，使建築物顯得完整、嚴謹，是英國古典主義建築的代表作。今天的聖保羅大教堂，被視為火焰中飛舞的鳳凰再度升起的地方，更是英國人民的精神支柱。

　　教堂建成之後，成為了查理斯王子和戴安娜王妃的婚禮舉辦地，也是英國女王伊莉莎白二世80歲生日宴會的舉辦地，而它的建造者雷恩爵士，也靜靜地躺在這他耗費了半生精力的地方。

總體而言，雷恩爵士的建築風格受了兩方面的影響：

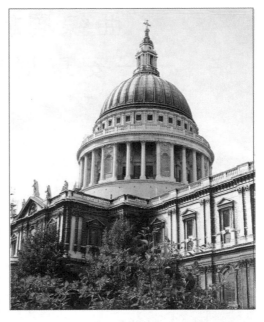

古典風格。雷恩在很早的時候就閱讀了西元1世紀古羅馬建築師維特魯威的著作《建築十書》，以及文藝復興時期的思想家維尼奧拉的理論，這讓他對古羅馬建築產生了深厚的興趣，一直渴望能設計一座類似古羅馬的建築物。1663年，雷恩特地去了羅馬參觀古建築，儘管大部分的建築都已經是廢墟了，但雷恩已經能從這些廢墟中重現當年建築的結構藍圖。對雷恩影響極大的還有英國建築師鼻祖伊尼哥·鐘斯，這位古典風格的代表者使得雷恩毫不猶豫地投身於古典風格。

巴洛克建築風格。雷恩曾經前往巴黎研究法國巴洛克建築，並會見了義大利巴洛克建築大師貝尼尼。而在他自己的建築設計中，他也大量運用了巴洛克風格。

克里斯托夫·雷恩代表作：

西元1696～1715年　英國格林尼治醫院（Greenwich Hospital）

西元1670～1683年　英國倫敦聖瑪麗勒布教堂（St.Mary Le Bow）

西元1671～1681年　英國倫敦聖尼古拉斯科爾修道院（St.Nicholas Cole Abbey）

西元1672～1687年　英國倫敦聖司提布魯克教堂（St.Stephen's Walbrook）

西元1680年　英國倫敦聖克萊門特鄧尼斯教堂（St.Clement Danes）

曲線屬於上帝
——安東尼奧‧高第

創作就是回歸自然。

筆直的線條是邪惡和不道德的。

<div align="right">——安東尼奧‧高第</div>

提到巴賽隆納，很多人會想到哥倫布、賽凡提斯、畢卡索和達利，不過，現在有一個更響亮的名字更常被提起，他就是安東尼奧‧高第。

這位被稱為「魔術師」的建築師，堪稱巴賽隆納建築史上最前衛、最瘋狂的藝術家。他的作品拒絕了所有直線的形式，而以各式各樣的圓形、雙曲形和螺旋形加以呈現，他的設計融合了東方伊斯蘭風格、現代主義、自然主義等諸多元素，被稱為「高第化」建築。但正是這種無法被複製的設計風格，使他贏得了無數人的讚嘆與崇拜，他的建築作品中，十七處被列為國家級文物，三處入選聯合國教科文組織的《世界遺產名錄》。

高第註定了是為建築而生的。就在他出生前不久，國王剛剛簽署了全面改

造巴賽隆納的政令，當地的富豪們紛紛投入到建築的熱潮中，建築師成為了最吃香的職業。在這樣的環境下，高第從小就渴望成為一名建築師，而在他長大以後，他得以順利的進入了建築學校學習。

高第的才華在學校就已經表露無遺。他熱衷於觀察大自然中的事物，這也許和他小時候就患有風濕病有關，疾病的困擾讓他無法出去參與同年齡孩子的遊戲，他只能靜靜的待在家中，這讓他學會了用眼睛去仔細的觀察事物。他將大自然中的景色置於他的畫筆之下，使得他的畫作呈
現出與眾不同的別致魅力。學生時期他就開始參與建築物的建造，獨立設計了許多部分。畢業那年，他交出了自己的畢業作品——大學禮堂，另類的設計風格引起了老師們的巨大爭議，但最終他們還是通過了他的設計。頒發完畢業證書，學校校長感嘆的說：「真不知道我把畢業證書發給了一位天才還是一個瘋子！」

畢業之後，高第結識了他生命中一個重要的人物——歐塞維奧‧古埃爾。古埃爾敏銳地發現了高第天才的設計才華，並成為了他的保護者和扶植者，在高第的建築作品中，相當多的作品都是由古埃爾投資修建的，比如讓高第一舉成名的古埃爾住宅，比如他四座經典設計之一的古埃爾公園。

古埃爾公園是一個開放式的空間，所有的石階、石柱和座椅上都用碎馬賽克拼貼，色彩絢爛奪目，令人彷彿處身於童話世界。建築延續了高第一貫的曲線風格，尤其是著名的躺椅，以各式各樣的曲線創造出豐富的視覺感受。無論是瓷磚碎片、玻璃碎片還是石塊，都在高第的手下散發出了華麗的神采。

1926年，高第不幸被電車撞死，留下了他耗費12年時間也沒有完成的最後一項建築——聖家族大教堂。這座高第心血的結晶，至今還在漫長的建設中，誰也不知道還需要多長時間才能完成。

世界上有無數的建築師，但唯有他的手法是無法複製的。高第的建築作品融合了東方伊斯蘭風格、現代主義、自然主義等諸多元素，創造出近乎怪誕的獨特風格。他的建築風格很難被歸類，但有兩點卻是公認，那就是自然和曲線。

高第曾說過：「藝術必須出自於大自然，因為大自然已為人們創造出最獨特美麗的造型。」他喜愛使用陶瓷和天然石料，模仿大自然中的生物進行設計，燦爛繽紛的西班牙瓷磚被設計成各種樣子，散發出獨特的高第色彩。

同時，對高第來說，曲線才是建築藝術中最美麗的線條，「直線屬於人類，曲線屬於上帝」，他創造出各種流動的線條，蜿蜒起伏，營造出空間的流瀉與靈動感。

高第不但能夠結合傳統與時代建築風格，更可貴的是，他能夠加入自己的獨特創造，在技術上做大膽的突破，運用獨特而精彩的裝飾，將每一個細節都描繪得獨一無二。無論是建材還是型式，無論是門窗還是牆壁，都無法找到一處相同的地方。

安東尼奧‧高第代表作：
建於西元1883～1888年：西班牙巴賽隆納文生之家（Casa Vicens）
建於西元1884～1887年：西班牙巴賽隆納古埃爾別墅（Finca Guell）
建於西元1884～1926年：西班牙巴賽隆納聖家堂（Sagrada Família）
建於西元1886～1889年：西班牙巴賽隆納古埃爾宮（Palau Guell）
建於西元1900～1914年：西班牙巴賽隆納古埃爾公園（Park Guell）

捨方就圓
——維克多·霍塔

我走在巴黎的大街，參觀著紀念館和博物館，它們拓寬了我的藝術靈魂。學校對建築的關心甚於對紀念館的探索讓我疲倦，對紀念館解密的熱情從未離開過我。

<div align="right">——維克多·霍塔</div>

比利時新藝術活動的奠基者非維克多·霍塔（Victor Horta）莫屬。

霍塔出身於根特的一個製鞋匠家庭，12歲那年，在幫叔叔修理東西的時候，霍塔就對建築表現出了先天的濃厚興趣，這讓他很快就找到了自己一生的事業。優良的稟賦更需要肥沃的土壤來滋養，長大的他來到了根特藝術學校學習。在藝術學校的專業訓練之下，根特特有的傳統建築的藝術魅力融入到他的藝術血液之中，在他之後的大量藝術作品中，都可以領略到他對傳統藝術的領悟與喜愛。在他向新藝術運動獻禮的第一部作品奧區克（La Maison Autrique）中，就清楚地表達了傳統藝術的痕跡。

出於對藝術的狂熱追求，短短的幾年專業訓練以及根特有限的藝術資源，是不可能讓霍塔滿意的。或許是今生註定他將成為新藝術運動的股肱之臣，霍塔選擇了巴黎。在那裡，新藝術運動正如火如荼的展開，各個派別爭芳鬥豔。來到巴黎的霍塔很快感覺到了無處不在的藝術，他後來回憶說：「無論我是蓋

立還是行走，這裡的紀念碑還有博物館，無不激發我對藝術的直覺，沒有任何學院裡面的教育能夠比得上瞻仰紀念碑給我帶來的震撼這麼強烈持久。」

震撼之餘，霍塔依然保持一顆清醒的頭腦，緊隨新藝術運動的脈搏。他選擇在一家室內裝飾工作室工作，當時正逢玻璃工藝的蓬勃興起，傑出的藝術家們都在積極探索將這一新型材料的優良特性運用到裝飾上來的方法，霍塔同樣被玻璃的獨特氣質以及優雅造型深深吸引，開始如飢似渴的探索著這種類植物的高超裝飾藝術。

單純憑藉時髦的裝飾藝術來概括新藝術運動，未免顯得單薄，當時還有一個顯著的特徵，工業材料比如鋼鐵被大膽的用於建築藝術中。霍塔對其情有獨鍾，不僅僅是在理論上給予支持，在實踐中，只要有機會，就讓它們大展身手。

後來，因為父親去世，霍塔回到比利時並遷居布魯塞爾。在那裡，他事業愛情雙豐收，他的第一件真正意義上的新藝術運動作品就此誕生。在這件作品上，霍塔表現出了新藝術運動先鋒銳意革新的決心，和對新材料裝飾高超大膽使用的大師氣質。雖然植根於維奧特‧勒‧杜克的鋼鐵結構建築和法國制式的

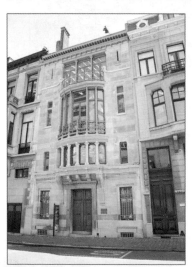

類植物裝飾造型，但他對鋼鐵材料的流線特性做了別出心裁的使用，將其用來裝飾銜接兩邊的老式建築。這件作品還在2000年入選了聯合國教科文組織的世界遺產名錄。

今天，他的作品大部分已經消失了，但維克多‧霍塔這個名字，將會永遠鐫刻在建築史上，成為讓人仰望的星辰。

維克多‧霍塔是新藝術運動的代表人物之一。新藝術運動在19世紀80年代興起於比利時，他們反對歷史式樣，主張採用流動的曲線和以熟鐵裝飾的表現方式，運用自由曲線模仿

維克多作品Hotel Tassel

自然形態。

霍塔致力於探求與其時代精神相呼應的建築表達的新形式。他的建築設計摒棄了傳統建築不注重實用和個性的特點，顯露出現代建築風格的端倪。他多採用自然風格的裝飾手法，使用鋼鐵等工業材料做為支撐結構，在建築物的外表以馬賽克和釉雕等來裝飾。他堅信，現代建築應該與周圍環境完美的融合，成為一個和諧統一的整體，而不能拘泥於建築形式。不過，由於新藝術運動僅限於在建築形式上尤其是室內裝飾的創新，而未能解決建築形式、功能、技術之間的結合，因此並沒有為當時的建築師所接受，很快就逐漸衰落，但維克多‧霍塔的建築理念，卻給了許多現代建築師靈感和啟發。

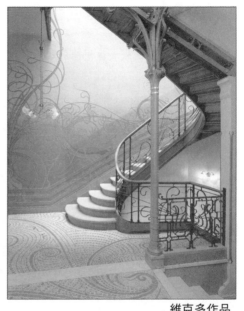

維克多作品

維克多‧霍塔代表作：
西元1892～1893年　比利時布魯塞爾塔瑟爾住宅（Tassel House）
西元1895～1898年　比利時布魯塞爾索爾維住宅（Hotel Solvay）
西元1898年　比利時布魯塞爾霍塔住宅（Horta's own house）
西元1902年　義大利都靈的國際裝飾藝術博覽會比利時館
　　　　　　（Belgian Pavilion, International Exposition of Decorative Arts）
西元1914～1952年　比利時布魯塞爾哈里中心火車站
　　　　　　（Halle Centrale, Main Railway Station）

瀑布上的經典
——賴特

建築是用結構來表達思想的科學性的藝術。

<div style="text-align: right">——賴特</div>

1934年，美國匹茲堡百貨公司老闆考夫曼在一次宴會上結識了美國建築設計大師弗蘭克‧勞埃德‧賴特（Frank Lloyd Wright），兩人志趣相投，很快就成為了好朋友。考夫曼早就知道賴特的盛名，而他正好在匹茲堡東南面熊跑溪的上游買下了一塊林地，於是，他邀請了賴特為他建造一座別墅。

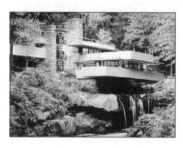

賴特爽快地答應了考夫曼的請求，他很快就親自來到熊跑溪實地考察。熊跑溪的風景非常漂亮，它遠離公路，靜靜地流淌在森林中，周圍環抱著的是茂密的森林，沒有人聲的嘈雜，只偶爾能聽到潺潺的溪水和清脆鳥鳴的合奏。看完熊跑溪的環境，賴特向考夫曼提了一個要求，他要一張熊跑溪的詳細地形圖，必須標注上每一塊大石頭和直徑在六英寸以上的樹木的位置。

考夫曼知道，賴特的設計永遠都是與環境融為一體的，自然才是他最終的追求，很快就答應了賴特的要求。第二年的三月，一份詳盡的地形圖交到了賴特的手中，每一塊石頭和每一棵大樹都被準確地標注在了地圖上。

很快半年過去了，賴特始終沒有拿出一份設計圖來。按捺不住的考夫曼再一次找到賴特，催促他趕快為自己設計別墅，賴特卻非常悠閒的告訴他：「朋友，不用著急，它已經在這裡了。」於是在九月的一天早晨，當賴特的學生們

聚集到他身邊時，他們發現賴特的桌子上已經放著一張草圖了。

　　然而，看到整個施工圖的考夫曼並沒有覺得驚喜。他目瞪口呆，因為這個別墅並不是建造在溪水邊或是瀑布的對面，賴特將它建在了瀑布之上！這位設計大師滿懷詩意的向考夫曼描述著他的設計：「它是在山溪旁的一個峭壁的延伸，生活空間靠著幾層平臺而凌空在溪水之上，一位珍愛著這個地方的人就在這個平臺上，他沉浸在瀑布的響聲裡享受著生活的樂趣。」

　　不過，考夫曼可不是這麼想的，讓他住進一座孤懸在瀑布上的別墅似乎是太冒險了。為了保險起見，考夫曼找來了許多的工程師，要求他們對設計的地基能否承受建築負荷，進行全面的考察。考察完的工程師們顯然也並不認同這位建築大師的創意，他們提出了多達38條意見，完全否定了這個建築的安全性。

　　這下子換賴特發怒了。他憤怒的指責考夫曼：「把我的草圖還給我，你這樣的人不配得到這棟別墅。」他的指責反而讓考夫曼冷靜了下來，對於賴特才華的信任讓他重新審視了這個設計，最終，他誠懇的向賴特道歉，並全盤接受了他的設計。

　　終於，到了1937年秋，這座瀑布上的流水別墅全部建成了。整座別墅彷彿是「石崖的延伸」，與周圍的自然環境完美的融於一體，完全體現了賴特「有機」的設計理念。而它也成為了賴特一生中最出色的代表作。

　　1963年，考夫曼的兒子將流水別墅捐給了匹茲堡西賓夕法尼亞州保護局，捐贈儀式上，小考夫曼談到為什麼要捐出這座別墅時動情地說：「流水別墅是一件人類為自身所做的作品，不是一個

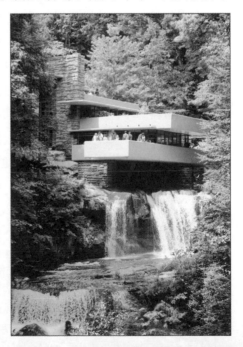

人為另一個人所做的，它是一個公眾的財富，而不是私人擁有的珍品。」讓這件精彩的作品成為全人類共有的財富，也許才真正符合賴特對建築的看法吧！「無論人們意識到沒有，建築潛移默化地影響著人們。這種影響是如此的徹底，就像植物生長的土壤對植物的影響一樣。」

賴特一生的建築理念都是在摸索空間的意義和它的表達，從實體轉向空間，從靜態空間到流動和連續的空間，再發展到四度的序列展開的動態空間，最後到達戲劇性的空間。他的主要建築理論有：

崇尚自然。賴特總是對他的學生說：「你們應當瞭解大自然、熱愛大自然、親近大自然，它永遠都不會虧待你的。」他認為，建築應該反映一種生動鮮活的人類狀態，它應該讓人與自然聯繫起來。

有機建築。建築應該採用木材、石材等天然材料，和周圍的自然環境相協調，考慮到人的感情和需要。

連續空間運動。空間是一種強大的發展力量，因此要不斷的探索新的形體，給運動的空間以動態的外殼。

表現材料的本性。每一種材料都有其內在性能，建築必須依照這些材料各自的獨特性能進行設計。

詩意的形式。賴特受到日本傳統建築的影響，認為建築要消除一切無意義的東西而使一切事務變得自然，回歸本真。

賴特代表作：

西元1902年　美國芝加哥威立茨住宅（Willitts House）

西元1904年　紐約州布法羅市拉金公司辦公樓（Larkin Building）

西元1907年　美國伊利諾州羅伯茨住宅（Isabel Roberts House）

西元1908年　美國芝加哥的羅比住宅（Robie House）

西元1915～1922年　日本東京帝國飯店（Imperial Hotel）

藝術與工業的結合
——彼得‧貝倫斯

藝術不應再被看作一種個人事務，不應再被看作一種個體藝術家的自我
迷幻或奇想——如同他被其情人弄得神魂顛倒的情形一樣，我們不想要一
種這樣的美學——其法則源自浪漫的白日夢，而是要一個真實的美學——
其威信基於生活。不過我們也不想要一個孤芳自賞不思進取的技術，而
是要一個能顯示自身能隨著我們時代的藝術脈搏一致跳動的技術。

<div align="right">——彼得‧貝倫斯</div>

　　彼得‧貝倫斯（Peter Behrens）才華橫溢，無論是
理論還是實踐都成果驚人，是公認的20世紀100個不可不
知的人物之一。貝倫斯的事業跨過「青年風格」時期、
工藝美術運動、現代主義及新古典主義四個階段，是現
代建築設計的重要人物。工作之餘，他還積極的培育後
人，鼓動風潮，造成時勢，1910年間，建築理論的先驅
柯布西耶、密斯和格羅佩斯等，都曾在柏林貝倫斯的辦
公室工作過，受過影響，這一批人成為現代意義上的工
業設計之父，是第一代成熟的工藝設計師與現代建築設計師。

　　貝倫斯出生於漢堡。漢堡是德國第一大港，被譽為「德國通往世界的大
門」，也是新思想的集散地。當時的他剛剛完成在藝術學院的繪畫學習，在慕
尼黑從事書籍插圖和木版畫製作。在平面設計領域裡，他深受日本浮水印木刻
的影響，喜愛菊花、蝴蝶等象徵美的自然現象。與此同時，新藝術運動正風靡
歐洲大陸，在德國，新藝術被稱為「青春風格」，得名於《青春》雜誌，其活

動中心設在慕尼黑。可能是骨子裡面流淌著德國人特有的理性和純正的血液在作祟，德國的藝術家們將新藝術轉向功能性，他們一反比利時、法國和西班牙以應用抽象的自然形態為特色並且著重於裝飾的自由曲線發展的路線，節制了蜿蜒的曲線因素，並逐步發展到幾何因素的形式構圖。

貝倫斯毅然投入「青春風格」組織的懷抱，進入了青年風格時期。在此期間，他應黑森大公的邀請，參與了達姆施塔特藝術新村的設計實踐，這次，他有機會完全按照自己的想法來設計房間，從傢俱、毛巾、陶器、油畫，無一不凝聚了他的心血。正是這次難得的機會，讓他從藝術轉向了建築，同時他離開了慕尼黑的藝術圈，從青春風格派中分離，轉向更為理性和簡潔的設計風格。他開始大力提倡將鋼鐵和玻璃這些新的工業材料，用於廠房和辦公室設計中，成了世紀之交結構革新的主要領導人之一。

1903年，他被任命為迪塞爾多夫藝術學校的校長，在這裡他完成了理論的建立和創新，這段時期他的作品表現出了強烈的肅清裝飾行動的必要性，主張簡潔質樸。1904年他參加了德國工業同盟的組織工作。工業同盟的口號就是「優質產品」，他們力主在各界推廣工業設計思想，規勸美術產業、工藝貿易各界人士共同推進「工業產品的優質性」。

1907年他被德國通用電氣公司聘請擔任建築師和設計協調人，這將他的事業又推進一步。這段時期的作品中，他仍保留了形式的力量，但是放棄了僵化的幾何學。1909～1911年參與建造公司的廠房建築群，其中他設計的透平機車

間成為德國最有影響的建築物，被譽為第一座真正的「現代建築」。

這種風格一直持續到一戰結束，當時的社會表現出對經濟建設的大量需求，為此，貝倫斯對其假定了三種獨立的節約方式，透過設計的理性化，透過建造技術的現代化，以及透過最大限度地用個體家庭服務的社區來進行替代實踐，他摒棄了自己曾經僵硬的古典主義，以及展現工業權威的象徵主義，重新開始尋求一種能表現德國人民真正精神的探索，他越過了浪漫主義的尼采風格，走向一種源於中世紀並與之關聯的形式。至此，他步入了設計生涯的第四個階段——新古典主義。

回顧貝倫斯的一生，這位建築大師一直在追尋著更美妙更人性的藝術，就算他已經站到最高的山峰，他也沒有停止探索的角度，而正是這種精神，才推動著人類文明的不斷進步。

貝倫斯的建築設計造型簡潔，摒棄了其他的所有附加裝飾物，而追求一種簡潔的立方體，以純淨的形式達到「水晶」符號的象徵。他樂於使用鋼材和玻璃等新材料，並採用全新的建築形式，透過各部分的均勻比例，來減弱其龐大體積產生的視覺效果。他的設計理念，正好代表了德意志設計聯盟的理念。

貝倫斯主張對造型規律進行數學分析。他拒絕複製歷史風格，開始追求能表現德國人民真正精神的探索，但他在植物、花卉的造型和動物界、植物界線條的基礎上堅持理性主義美學原則。他的風格接近幾何圖形，因而易於轉向純工業形式的創作。

彼得‧貝倫斯代表作：
　西元1909～1912年　德國通用電器公司透平機車間（AEG Turbine Factory）
　西元1911～1912年　俄羅斯聖彼得堡德國大使館（German Embassy）
　西元1930年　奧地利菸草公司（Austria Tabakwerke AG）

設計之父
——埃利爾·沙里寧

在設計時始終要在最接近的環境中進行考慮——房間中的椅子、房屋中的房間，環境中的房屋，城市規劃中的環境等。

<div align="right">——埃利爾·沙里寧</div>

　　埃利爾·沙里寧（Eliel Saarinen）的建築職業生涯可以分成兩個時期，在芬蘭的25年裡，他的「National Romantic」and 「Jugendstill-inspired Architecture」讓他蜚聲國際；當沙里寧得到芝加哥國際設計競賽第二名的榮譽後，1923年他移民至美國發展，開始了他事業的第二個高峰期。在這個時期，他除了有更多優秀、專業的作品問世之外，更主要的是在教育界的影響，他積極投身於藝術教育領域，將自己的經驗理論化，並無私的傳授給後人。他的直接影響者就是他的兒子埃羅·沙里寧，20世紀中後期偉大的美國建築師，國際主義式樣主要領導人之一。

　　沙里寧出生於芬蘭，出於從事神職工作的父親的關係，他童年有一段時間在靠近俄羅斯聖彼得堡附近的區域度過，在與聖彼得堡親密接觸的那段歲月，他感受到了它不同於芬蘭其他省分的獨特城市魅力，同時，他還獲得了領略各種寺院的特權。當參觀完一次博物館之後，他的心靈徹底地被藝術女神俘虜，萌發了當一個畫家的念頭。1893年高校畢業後，他開始在赫爾辛基大學和赫爾辛基工藝學院修讀繪畫與建築，在這裡，他獲得了他事業上的左右手，基塞留

斯和林葛蘭，畢業後，他們合夥開辦了一個工作室。錦上添花的是，沙里寧同時也擁有了他人生的第二段愛情，而這段愛情最珍貴的結晶，就是埃羅·沙里寧。

就在那個時候，芬蘭詩人埃利亞斯·隆洛德發現了反映芬蘭民國故事的史詩《凱萊瓦拉》，其中那熱情洋溢、高明的修飾手法，在藝術界引起了強烈的轟動，大量的藝術家都被這種藝術表現形式深深感染，激發了他們對芬蘭傳統文化尋根探索的熱情，於是，國家浪漫主義流派出現了。國家浪漫主義融合了冒險、折衷，本國的中世紀建築特色，以及新藝術運動等多種元素於一體。沙里寧和他的夥伴們也是國家浪漫主義的影響者。1900年的展出，為他們帶來了國際聲譽，而聲譽的提高，又為他們贏得了更多的訂單，使他們能夠將自己的風格帶入到各式各樣的建築中，在這些作品中體現出他們別具匠心的組合方式，他們對建築單元逆於常規的搭配，觸動心弦的材料語言，以及芬蘭的歷史建築中動態和靜態元素的巧妙借鏡，使得他們大獲成功。

漸漸地，沙里寧越來越感覺到國家式建築的呆板和沉悶，就在國家浪漫主義高度發展的時期，沙里寧開始將興趣轉移到城鎮建設設計上。1906年在設計赫爾辛基火車站時，他突破了國家浪漫主義的限制，將更加古典和永恆的精神注入其中。在他的後期作品中，他開始強調，建築不僅應是藝術品，而且還應與外界空間關係和諧，整體與局部和諧，這和現代高樓建築的平立面

赫爾辛基火車站

可以像機械產品一樣任意切割全然不同。1943年，他寫出了《城市的成長、衰亡和未來》一書，成為了城市規劃的指導性著作。

　　埃利爾·沙里寧是世紀之交芬蘭民族浪漫主義的領導人物之一，同時也是「美國現代設計之父」。他的建築設計風格，受到英國格拉斯哥學派和維也納分離派的雙重影響，其建築作品表現了磚石建築的特徵，又反映了向現代派建築發展的趨勢。

　　沙里寧的設計多是低矮的磚造建築，沒有過大的柱子，而都是與人的比例相近的柱子。建築上有一些微小的手工藝所造的物件，重複的山牆屋頂線、豐富的鋪面圖案色彩、一個小的高塔，這些結合在一起，創造出了一個有力的感覺，傳達出貴族的氣息。

　　而更重要的一點是，沙里寧不僅在建築設計上成就非凡，他還培育了如小沙里寧、伊莫斯、伯托埃等在內的頂級設計大師，開啟了北歐設計「以人為本」的風格。

埃利爾·沙里寧代表作：

西元1899～1901年　芬蘭赫爾辛基波赫尤拉保險公司大廈
　　　　　　　　　　　（Pohjola Insurance Building）
西元1900年　法國巴黎世界博覽會的芬蘭館（Finnish Pavilion）
西元1901～1910年　芬蘭赫爾辛基芬蘭自然博物館（Finnish National Museum）
西元1902年　芬蘭赫爾辛基沙里寧住宅（Saarinen's House）
西元1906～1916年　芬蘭赫爾辛基火車站（Helsinki Railway Station）

包浩斯主張
——沃爾特‧格羅佩斯

藝術家和手工藝人之間，不存在根本的差異，所謂藝術家乃是手工藝技
術發展至最高境界時化身而……這是所有創造性活動的最主要的泉源。

<div align="right">——沃爾特‧格羅佩斯</div>

提到藝術史，你不能不知道這個名字——
包浩斯；提到建築史，你也不能不知道這個名
字——包浩斯。可以說，沒有哪種設計理念比包
浩斯帶給後人的影響更大，沒有哪所藝術院校比
包浩斯更有名。正如沃爾夫‧馮‧埃卡爾特所
說：「（包浩斯）創造了當今工業設計的模式，
並且為此制訂了標準；它是現代建築的助產士；
它改變了一切東西的模樣，從你現在正坐在上面
的椅子，一直到你正在讀的書。」只要你生活
著，你就不可避免的被包浩斯所影響。

1919年，第一次世界大戰結束，身為戰敗國的德國收拾起創傷，開始了默
默重建的過程。就在這個時候，一個設計師給德國政府寫了一封信，這個人，
叫沃爾特‧格羅佩斯（Walter Gropius），他是一名建築師，戰爭前，他是德國
一所工藝美術學校的校長，學校在戰火中被毀，而他在信中所寫的，正是建議
政府迅速建立起一所藝術學校來。

身邊大部分的人都認為沃爾特的想法太過異想天開。一所建築學校？這看
起來太不實用了，對幾乎成為了廢墟的德國來說，建造起供人居住的住宅似乎更

為重要。幸好,德國還有一群高瞻遠矚的政府官員們,他們清楚,相較美英等國家,德國的原物料十分匱乏,因此,只有擁有設計的工藝產品,才能保證他們在世界市場佔有一席之地,而這些,都必須依靠學校中培養出來的設計師和熟練工人,於是他們很快採納了沃爾特的建議,並任命他為這所學校的校長。

沃爾特將學校命名為包浩斯(Bauhaus),這個詞是將德語中原有的haus-bau(房屋建造)顛倒了一下得來的。而這個擁有著獨創名字的學校,也有著獨特的風氣。沃爾特不允許學生們稱呼他們為「教授」、「老師」,他覺得這只會表示他們所學的東西還被侷限在學校和書本上,對他來說,真正的藝術應該是在生活中的,是可以被生活所用的,所以,他讓學生們稱負責教會學生掌握工藝方法和技巧的工匠們為「作坊大師」,而負責基礎課程和創造思維的藝術家們則被稱為「形式大師」。更重要的是,沃爾特提出了對設計藝術的全新概念:藝術應該是藝術的,也是科學的,它是設計的也是實用的,必須能夠經工業化的大量生產。藝術從來都不是高高在上的,它應該與生活同在,為人類的幸福生活服務。

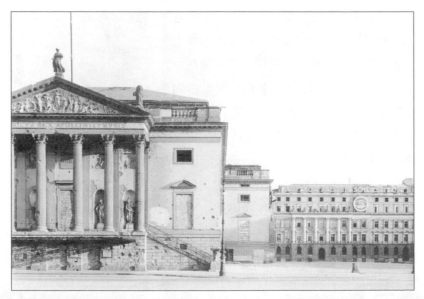

　　沃爾特之後，更多的建築大師接替了他的事業，漢娜斯‧梅耶、密斯‧凡‧德羅、艾爾伯斯，除了這些建築大師，還有天才的印刷專家赫伯特‧拜爾、現代傢俱革命的創始人馬塞爾‧布勞埃、20世紀最有原創力的紡織大師根塔‧施托爾策，以及朱斯特‧施密特，他們都曾是包浩斯的青年大師。正是他們，讓包浩斯學校成為了一個傳奇，也把包浩斯的理念傳播到了全世界。

　　1933年，在二戰風雨飄搖的前夕，由於納粹勢力的迫害，包浩斯學校被迫關閉，這個僅僅存在了15年的學校從此消失了，但慶幸的是，包浩斯的精神從未遠去。

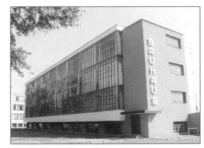

　　沃爾特是現代主義建築學派的重要人物，他提倡建築設計與工藝的統一，藝術與技術的結合，講究功能、技術和經濟效益。

　　沃爾特的建築設計講究充分的採光和通風，把大量光線引入室內；他主張按空間的用途、性質、相互關係來合理組織和布局，按人的生理要求、人體尺度來確定空間的最小極限；他強調實用功能，利用現代建材和結構設計來達到簡潔通透的視覺效果，並用不對稱的造型來維護整個構圖的平衡和靈活。

　　他致力於研究適應工業化大量生產的建築設計，利用二戰後科技的進步，運用機械化大量生產建築構件和預製裝配；他還提出一整套關於房屋設計標準化和預製裝配的理論和辦法，將現代建築理論推向了新的高度。

沃爾特‧格羅佩斯代表作：

西元1929年　德國柏林西門子住宅區（Berlin-siemens Stadt Houseing）
西元1936年　英國英平頓地方鄉村學校（Village College）
西元1937年　格羅佩斯自用住宅（Gropius Residence）
西元1949年　哈佛大學研究生中心（Harvard Graduate enter）
西元1977年　何塞‧昆西公立學校（Josioh Quincy Community School）

玻璃幕牆的開啟
——密斯‧凡‧德羅

建築開始於兩塊磚小心謹慎地砌築在一起。建築是運用文法規則的語言，人們可以平淡地在日常生活中使用語言，但是如果能夠很好地掌握它，將可成為一個詩人。

<div align="right">——密斯‧凡‧德羅</div>

1886年，密斯‧凡‧德羅（Mies van der Rohe）出生在德國亞琛的一個普通的石匠家庭。石匠父親的工作給了他很小就接觸建築的機會，也讓他從小就培養起了對建築的敏銳感覺。稍大一些，他就愛遊蕩於城市中的古建築中，埃利森泉、亞琛大教堂以及哥德式市政廳都是他喜愛逗留的地方，在這些古老的建築中逡巡，讓他對建築物產生了發自內心的喜愛，也孕育了他對於建築最早的理解。

長大以後，密斯繼承了父親的事業，也做了一名石匠。不過，簡單的石匠工作顯然不是他真正要追求的，他很快就放棄了單純的石匠工作，來到了柏林的布魯諾‧保羅事務所當了一名學徒。1908年，他又投身彼得‧貝倫斯手下，成為了一名繪圖員。跟隨大師的日子顯然給了他許多的啟發，他與彼得‧貝倫斯一起工作了將近四年的時間，這段日子裡，他自己的建築理論漸漸成形，並最終產生了引領20世紀建築風格的思想體系。

1937年，密斯移居到了美國。幾年之後，他受邀為範斯沃斯醫生修建了那

座著名的玻璃屋，玻璃屋完
整地表達了他的極少主義風
格，以及由他獨創的玻璃使
用方法，成為他的代表作之
一。可惜的是，當時的人們
無法理解他的創造，對大多
數一般人來說，一件完全透
明的房子可不是住人的好地
方，此後很長一段時間裡，
都沒有人敢請密斯設計房
屋。

面對這一切，密斯並沒
有氣餒，他堅信自己的設計
終將被人們所接受，而唯一
需要改進的，只是透明的玻
璃牆而已。經過一段時間的

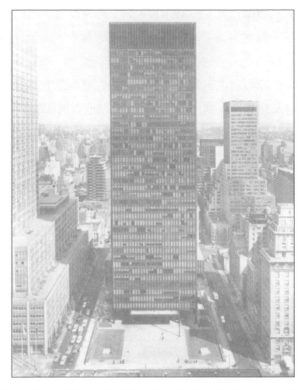

考量，他終於等到了可以替代一般玻璃的染色隔熱玻璃的發明，也讓他再次實
踐玻璃幕牆設計的計畫並重新列上了日程。

經過多方努力，在紐約現代藝術博物館建築部負責人菲力浦‧詹森的保薦
之下，1952年，密斯再次獲得了設計一幢38樓的玻璃幕牆大廈的機會，而且他
可以不受預算的限制，自由地設計一座標誌性建築。這幢大廈，就是著名的西
格拉姆大廈。大廈的外形非常簡單，就是一個方方正正的六面體，外牆的四分
之三都被玻璃幕牆覆蓋了，琥珀色的玻璃鑲嵌在包裹青銅的銅窗格中，優雅而
凝重。而且大廈並沒有建造在道路旁邊，而是向後退了少許，留出了一個寬敞
的大理石廣場，更顯得它與眾不同。整個大廈的細節都經過慎重的處理，簡潔
細緻，完美的體現出了材質和工藝的美感。

　　西格拉姆大廈的出現，讓它迅速成為了紐約最豪華最知名的建築，並開啟了「現代古典主義」風格，它的影響力，從全世界數不清的仿造建築中便可見一斑。

　　簡而言之，密斯・凡・德羅在建築上的貢獻就是「少就是多」的極少主義建築哲學、流動空間的新概念以及他對鋼框架結構和玻璃的運用。

　　極少主義。在密斯的設計作品中，各個細部被精簡到了不可再精簡的地步，不少的作品結構幾乎完全暴露在人的視線中，沒有一件附加在建築物上的多餘的東西，摒棄了一切雜亂的裝飾和設計，卻給人高貴雅致之感。

　　流通的空間。他突破了幾千年以來內斂式的居住觀念，與以往封閉式或敞開式的空間不同的是，他將空間放在一個連續變化的系統中，暗示著居住空間的擴大和滲透，進而營造出輕靈多變的空間效果。

　　鋼結構和玻璃幕牆的使用。兩者的使用使得密斯的建築整潔而骨架分明，加上他慣用的直線特徵和對稱描繪，進而使其建築具有了古典式的均衡和極端簡潔的風格。

密斯・凡・德羅代表作：
　　西元1927年　白森毫夫公寓大樓（Weissenhof Apartment Building）
　　西元1928年　德國克雷費爾德朗格住宅（Lange House Krefeld）
　　西元1929年　西班牙巴賽隆納博覽會德國館（Barcelona Pavilion）
　　西元1933年　德國柏林密斯・凡・德羅住宅（Mies van der Rohe House）
　　西元1948年　美國芝加哥湖濱公寓（Lake Shore Drive Apartments）
　　西元1968年　德國柏林新國家美術館（National Gallery Berlin）

薩伏伊別墅
——勒‧柯布西耶

建築只有在產生詩意的時刻才存在，建築是一種造型的東西。

——勒‧柯布西耶

　　這是1928年的春天，此時的勒‧柯布西耶（Le Corbusier）已經建造了十一幢別墅，在國際上贏得了不小的聲望。就在這一年，一對名叫皮埃爾‧薩伏伊和艾米莉‧薩伏伊的億萬富豪夫婦前來邀請他，請他為自己在巴黎郊區普瓦西的一片林地上建造起一座鄉間別墅來。

　　就在前兩年，柯布西耶剛剛發表了自己最重要的建築成果——《新建築的五個特點》，同時他覺得所有的房屋都應該簡樸、乾淨，並且廉價，他反對各種的裝飾，而現在他正好可以將自己的建築概念完全的表達在這座薩伏伊別墅上。於是，在經過三年的修建後，人們見到的是一所與傳統歐洲住宅大異其趣的別墅。

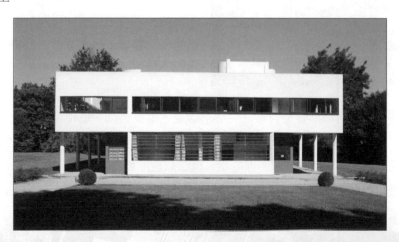

　　薩伏伊別墅座落在一片可以俯瞰塞納河的開闊林間空地上，整體彷彿一個被細細柱子支撐起來的白色方形盒子。房子的表面看似平淡，沒有任何多餘的裝飾，通體的白色看來簡單而乾淨，是柯布西耶眼中「代表新鮮的、純淨的、簡單和健康的顏色」，四周是橫向的長窗，保證了陽光最大可能的射入。整個別墅長約22.5米，寬為20米，共三層，底層是門廳、車庫和傭人房，二樓是起居室、臥室、廚房、餐室、屋頂花園和一個半開敞的休息空間，三樓為主臥室和屋頂花園，樓層之間依靠螺旋形的樓梯和折形的坡道相連。整個房子都沒有

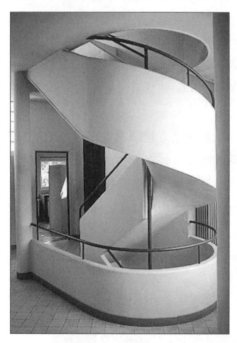

任何的裝飾，只用了一些曲線形牆體以增加變化，除此之外再也沒有任何的額外裝飾，甚至連傢俱也幾乎看不見。對柯布西耶來說：「（現代人）需要的就是一個僧侶的斗室，有充足的光照供暖，還有一個他可以眺望星星的角落。」

　　薩伏伊別墅深刻地體現了柯布西耶提倡的建築美學原則，更重要的是，它體現了建築最本質的特徵，充滿生命力的創造。正如看到薩伏伊別墅的人所感嘆的：「我從未見過其他的建築，能夠像它一樣用如此簡單的形體給人巨大的震撼和無窮的回味。」

　　勒‧柯布西耶無疑是對當代生活影響最大的建築師，這位現代主義建築的鼻祖，分別是20年代功能理性主義和後來的有機建築階段最重要的人物，難怪人們說：「如果不理解柯布西耶的話，就很難理解現代建築。」

　　柯布西耶的建築思想可分為兩個階段：50年代以前是合理主義、功能主義和國家樣式，50年代以後則轉向表現主義、後現代。

　　柯布西耶強調機械的美，認為住宅是供人居住的機器，它具有自己獨特的美學原則，他的觀點奠定了機械美學理論。同時，他主張用傳統的模式來為現代建築提供範本，以數學和幾何計算為設計的出發點，使建築具有更高的科學性和理性特徵。

　　1926年，柯布西耶在自己的著作中，提出了五個建築學新觀點：底層架空柱、屋頂花園、自由平面、橫向的長窗和獨立於主結構的自由立面。這五點都是摒棄了傳統建築模式，採用框架結構使牆體不再承重以後產生的建築特點。到了今天，這些觀點對現代建築產生的影響可謂廣泛而深遠，幾乎所有的現代建築中或多或少都包含有這五點中的某些條目。

柯布西耶代表作：
　　西元1928～1930年　巴黎郊區薩伏伊別墅（The Villa Savoye）
　　西元1930～1932年　巴黎瑞士學生宿舍
　　　　　　　　　　　　（Pavillion Suisse A La Cite Universitaire A Paris）
　　西元1950～1953年　朗香教堂（La Chapelle de Ronchamp）

打造一個天堂
——阿爾瓦·阿爾托

> 不論在這個世界上或是某一地區盛行何種社會制度，在設計社會、城市、建築甚至是最微小的機器零件時，都需要溫馨的人性，這樣才能給人的心理帶來某種良性、向上的感覺，才不至於在個人自由與社會公益之間引起衝突……
>
> ——阿爾瓦·阿爾托

　　也許有很多的建築師都值得我們尊重，但唯有他，能夠引起我們最親切的微笑與最深的溫暖，因為他是最溫情的建築大師——阿爾瓦·阿爾托（Alvar Aalto）。

　　在美麗如童話的北歐，有一個美麗如童話國家——芬蘭。這個國家有著覆蓋了幾乎整片土地的森林，有著如寶石般散布在國土上的大小湖泊，有著如繁

星閃耀的群島，美麗的自然環境給了這個國度的人更自然豁達的心態以及天馬行空的靈感，也讓芬蘭成為了世界上建築水準最高的國家之一。

　　芬蘭的建築吸收了國際建築的優點，又有著自己獨特的個性特徵。因為芬蘭靠近北極圈，因此日照時間非常短，而冬季則十分漫長，因此芬蘭的建築往往更重視內部的舒適度，而擁有樸素平實的外觀。在設計中，他們更注重建築內部的明亮開

貝克大樓及設計圖

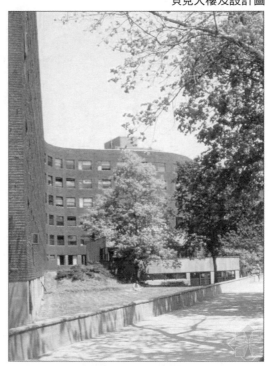

闊，因為白日短暫，陽光對他們來說是尤為重要的。而且，因為寒冷，他們在室內活動的時間相對較長，因此建築內部的舒適度要比外觀上的悅目更為重要。正是在這種重視實用性和舒適度的建築理念下，芬蘭誕生了人情化建築大師——阿爾瓦‧阿爾托。

阿爾托1898年2月3日生於芬蘭的庫奧爾塔內小鎮。1921年，他從赫爾辛基工業專科學校建築學系畢業，兩年之後就開辦了自己的建築事務所，開啟了自己的建築生涯。此後直到他逝世的1976年，在這長達55年的時間裡，他始終堅持著自己的建築理念，那就是建築是為人服務的，它應該要投入人的情感，透過人的情感和自然的交融，體現出建築真正的價值。

阿爾托一直堅信，建築是為人，尤其是為一般人服務的，它要符合一般人的審美觀。他曾經說：「建造天堂是建築設計的一個潛在動機，這一理念會不斷地從每個角落裡湧現出來。它是我們設計建築的唯一目的。如果我們不能始終堅持這一理念，我們的建築將是簡陋且無價值的，但我們的生活會富裕起來，然而，這種富裕的生活又有什麼意義呢？每件建築作品都是一個標誌，他們向世人展示出我們願意為世界上的所有人建造天堂的志向。」為此，在他的

阿爾托按湖泊形式設計的杯子

建築生涯中,他設計了將近100戶的私家住屋,為了每一個人。

而在他的其他建築作品中,他也堅持著人情化的建築風格。在為美國麻省理工學院設計住宿大樓時,他就堅持要讓盡可能多的房間面對陽光和河流,為此,他將整座大樓設計成了蜿蜒的波浪型,試著讓更多的房間可以觀賞查理斯河的景色。直到今天,學院的學生們還在享受著他細心體貼的設計。

同時,阿爾托在設計中一直堅持取法自然。因為芬蘭盛產木材,所以他在設計時往往會大量的採用木材為原料,給人溫暖親近之感;同樣的,他的設計中經常採用的波浪形設計,也正是來自於「湖泊之國」芬蘭那星羅密布的湖泊的河岸線。

「在地球上創造一個天堂是設計師的義務。」阿爾托不光是這樣說的,他也用自己的一生實踐了他的言論。因為他的存在我們才發現,原來建築也可以如此簡單、如此親切、如此溫情。

阿爾瓦·阿爾托,人情化建築理論的宣導者,現代城市規劃的代表人物,現代建築的重要奠基人之一。

阿爾托的設計可分為三個時期:

1.第一白色時期。西元1923～1944年,其作品外形簡潔,多為白色,但有時在陽臺欄板上塗有強烈色彩;建築外部經常採用當地特產的木材。

2.紅色時期:西元1945～1953年,建築外部常用紅磚砌築;多用自然材料與精緻的人工構件相對比;造型富於變化。

3.第二白色時期：西元1953～1976年，再次回到白色的境界；作品空間變化
　　豐富，發展了連續空間的概念，外形構圖重視物質功能因素，也重視藝
　　術效果。

　　在房屋設計上，阿爾托一直堅持自己的理想，那就是平等地為每一個人提
供更好的居住環境。他認為，工業化和標準化始終是為人的生活來服務的，它
必須適應人的精神要求。因此在建築設計中，他始終遵循著自然再現的理念，
將建築與周圍的環境緊密結合起來，使外部空間成為內部空間的延續。同時，
他熱衷於使用天然資源，並利用自然光線和當地的自然景觀進行銜接。他的設
計多有不規則的形狀或結構，表現出極大的隨意性。

阿爾瓦‧阿爾托代表作：
　　西元1927～1935年　衛普里圖書館（Viipuri Library）
　　西元1929～1933年　帕伊米奧結核病療養院（Paimio Tuberculosis Sanitarium）
　　西元1947～1948年　美國麻省理工學院學生宿舍——貝克大樓（Baker Dormitory）
　　西元1950～1952年　芬蘭珊納約基市政府中心（Saynatsalo Town Hall）
　　西元1956～1958年　伏克塞涅斯卡教堂（Church in Vuoksenniska）

細節的大師
——卡洛·斯卡帕

在卡洛·斯卡帕的建築中，『美麗』，第一種感覺；『藝術』，第一個辭彙。然後是驚奇，是對『形式』的深刻認識，對密不可分的元素的整體感覺。設計顧及自然，給元素以存在的形式，藝術使『形式』的完整性得以充分體現，各種形式的元素譜成了一曲生動的交響樂。在所有元素之中，節點是裝飾的起源，細部是對自然的崇拜。

——路易·康

有這麼一個故事：1968年，整個歐洲正席捲於激進的學生浪潮之中。在水城威尼斯，威尼斯建築學院年輕的學子們也蠢蠢欲動，無心念書。有一天，他們又寫了大大的標語牌，打算上街遊行，一群人走到門口，卻被一個老人攔住

了。老人指著標語上寫著的字說：「你們也算是建築系的學生？看看你們寫的是些什麼字？我真不敢相信你們居然有臉扛著這樣的標語出去遊行。」

這個老人不是別人，他就是建築大師卡洛·斯卡帕（Carlo Scarpa）。從這個故事可以看出，卡洛·斯卡帕非常關注細節，既然小小標語牌上的字跡他也不會放過，那麼他在建築中的細緻就更是不用說了，也正因此，他才會被人們稱作「細節的大師」。

　　1906年，卡洛‧斯卡帕出生於義大利著名的水城威尼斯。他的父親是個中學教員，而母親則是個服裝設計師。長大之後，斯卡帕很快就顯現出在建築設計方面的才能和偏好，他進入了高等技術學校學習建築，後來又到了威尼斯美術學院學習。求學期間，他開始到建築事務所當實習生，19歲時，他就接到了自己的第一個獨立委託項目，正式開始了他的建築師生涯。

　　義大利人有著對美的強烈執著，這點很明顯的投射到了斯卡帕身上。他長期生活在威尼斯，這個歷史悠久的古老城市有著獨特而浪漫的各種歷史風格的建築。而更重要的一點是，威尼斯因為多河，大部分的房屋都是建在島上或是淺水地段的木樁上的，因此建築之間的間隔都很小，這使建築師們在設計時往往在整體上都追求簡潔明快的風格，而傾注了更多的精力在細小的裝飾和細節上。這種明顯的建築風格深深的影響了斯卡帕，使得他更注重細節的完美。

　　正因為在細節上的雕琢和考慮，斯卡帕一生所設計建造的作品非常的少，而且與別的建築師不同，他的每一個作品幾乎都耗費了5到10年甚至更長的時間，但他的作品，值得每個人去認真感受每一處細節。

　　1969年，斯卡帕受邀設計布里昂家族墓園，這是他最後也是最著名的設計。斯卡帕拋棄了西方傳統墓地的中軸堆成設計手法，而將中國園林的漫遊式布局帶入其中。他讓水流在墓園中自由流淌，在與玻璃的折射中，為原本死氣沉沉的墓園帶來了寧靜和新生。在棺木的設計上，他讓兩個棺木互相傾斜，因

為「如果兩個生前相愛的人在死後還相互傾心的話，那將是十分動人的」。他還細心的設計一個拱，為棺木中的戀人們擋風遮雨。所有的細節都如此完美，當人們走在墓園中時，不僅僅能感受到對死者的尊重，更能體會到對新的生命的嚮往和渴望。

　　儘管斯卡帕沒有完成墓園的建造就不幸去世了，但這座墓園卻成為了他建築精神最好的象徵，不僅僅是細節上的完美和雕琢，還有對人類情感的讚美和展現。

　　威尼斯獨特的水域特徵，對斯卡帕的建築風格有極大的影響。終其一生，斯卡帕都眷念著自己的故土，這讓他具有著比其他建築師更強烈的歷史感，因此，他將大部分的精力都放在了歷史性建築的修復或擴建等項目上。

　　威尼斯豐富的水域空間特徵、精緻的傳統手工藝技術，賦予了斯卡帕極高的藝術品味以及在比例構圖上的出色修養，而維也納分離派則讓他更加重視建築與其他視覺藝術的聯繫，使他可以純熟地運用線條和空間。

　　正如他的學生所說，斯卡帕是一位運用光線的大師，是細部的大師和材料的鑑賞家。而斯卡帕說過這樣一句話：「直線象徵無限，曲線限制創造。而色彩則可以讓人哭泣。」對色彩和線條等細微處的審視讓他對自己尤為苛刻，追求一種臻於完美的境界，他特有的設計理論和手法，賦予了其建築創作強烈的個性和深刻的歷史性特徵。

　　卡洛‧斯卡帕代表作：
　　西元1956年　義大利維羅納卡斯楚博物館（Castelvecchio Museum）
　　西元1957～1958年　奧利維地商店（Olivetti store）
　　西元1961～1963年　義大利威尼斯奎里尼‧斯塔姆帕利亞基金會博物館
　　　　　　　　　　　（Fondazione Querini Stampalia）
　　西元1969～1978年　義大利桑維多布里昂家族墓園（Brion Family Cemetery）

美國建築「教父」
——菲力浦・詹森

一種純淨的藝術即簡單、無裝飾的藝術，可能是偉大的救世靈丹，因為
這是自哥德以來頭一個真正的風格，因此它將變成世界性的，且應做為
這個時代的準則。

——菲力浦・詹森

做為建築師來說，恐怕沒有哪個比菲力浦・詹森（Philip Johnson）得到的
爭議還要多。這個20世紀美國乃至國際建築界最引人注目的設計師，同時獲得
了最不遺餘力的讚美和最激烈的批評。

這位被稱為美國建築界「教父」的設計師，經
歷了現代主義、後現代主義以及解構主義三個時
期，並一直走在潮流前列。最早他從密斯風格轉向
了新古典主義，設計了波士頓公共圖書館；當現代
主義大行其道之時，他設計了乾淨簡單的水晶教
堂；而當後現代主義風靡全球的時候，他就做出了
美國電話電報公司大樓。菲力浦的一生永遠都在求
新求變，他毫不在乎所謂的正統觀念，當人們批評

他的時候，他會毫不在意的說：「我就是個妓女，業主讓我擺什麼 pose 我就擺
什麼 pose。」

1906年7月8日，菲力浦出生於美國俄亥俄州克利夫蘭的一個律師家庭。小
時候，母親就教他和兄弟姐妹們建築史和希臘史，但這個時候，他還僅僅只對
希臘產生了興趣，而不是建築。長大後，他進入了哈佛大學學習哲學和希臘

文，21歲就拿到了古典文學的學士學位。

　　真正的轉變開始於1928年。這一年他遠赴埃及和希臘參觀，在那裡，他親眼看到了埃及神廟和帕特農神廟，古代建築的壯美給了他的心靈極大的刺激，回來後，他開始大量閱讀有關建築大師密斯・凡・德羅、勒・柯布西耶和沃爾特・格羅佩斯等的文章。最終他下定決心，轉而學習建築學。

　　儘管從哲學轉為建築學聽起來似乎不可思議，但菲力浦還是做到了。1939年，已經33歲「高齡」的他重新回到了哈佛大學學習建築學。剛進入建築學院的菲力浦並不是個聽話的學生，他的老師深受包浩斯的影響，但他自己卻熱衷於密斯・凡・德羅的設計，於是，在進行指定設計時，他往往都是做兩個設計，一個是為了應付老師，另一個才是他自己真正的想法。

　　不過，正如他自己所說的：「我們從來沒必要照搬我們自己的東西，而是應該跟這些完全不同。」菲力浦・詹森從來就沒有囿於一種風格，沒有多久他就走出了密斯的影響，開始了自己的設計之路。

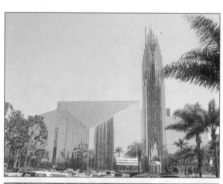
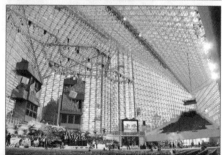

水晶教堂內外

　　1968年，牧師舒勒希望能夠在加州建造一間教堂，他找到了菲力浦・詹森，告訴他：「我要的不是一座普通的教堂，我要在人間建造一座伊甸園。」菲力浦瞭解到，舒勒長期都在露天佈道，所以他希望教堂看上去似乎沒有屋頂和牆壁，於是，他用玻璃組建起了一座水晶教堂（Crystal Cathedral），巨大、明亮、壯美、通透。這座奇蹟般的建築，很快就成為了「世界十大教堂」之一。1978年，他參與設計了美國電報電話公司紐約總部大廈，將15世紀義大

美國電報電話公司紐約總部大廈

利文藝復興教堂的拱形加入其中，使古典風格與現代高樓建築融為一體，這就是轟動一時的「齊本德爾」屋頂。2006年，菲力浦設計的最後一件作品——都市玻璃之屋——完工了。設計這件作品是因為菲力浦的第一件設計作品正是玻璃屋。優雅的矩形、大膽的幾何線條，以及簡潔明快的視覺感，為菲力浦的設計畫上了完美的句點，也讓他得以安然辭世。

　　有人說，菲力浦‧詹森的「影響已超越了單純的建造，而達到建築之最難點，即創造優美的環境」。這句話，可算是對他最中肯的評價。

　　永遠都在求變的菲力浦，作品遍及各個領域，他喜歡變化建築物的外形，所以他的作品往往上一座和下一座風格截然不同，他的作品沒有規則可言，因為對他來說，沒有規則才是他唯一的規則。

　　不過總體而言，他的作品具有很強的抽象性和審美觀。他相當注意自然和人造光線之間的搭配，尤其重視光線的作用，同時也很好的把握了水對所處位置的重要影響。詹森曾經說，現代建築有「七根支柱」：歷史、繪圖、實用、舒適、廉價、委託人、結構。他的這一觀點對建築設計起著非常重要的作用。

菲力浦‧詹森代表作：
　　西元1949年　美國康乃狄克州紐卡納安玻璃住宅（Glass House New Canaan）
　　西元1977年　聖路易斯州人壽保險總公司（General Life Insurance St.Louis）
　　西元1980年　加利福尼亞州加登格羅夫水晶大教堂（Crystal Cathedral Garden Grove）
　　西元1984年　美國紐約電話與電報公司大廈（AT&T Building New York）
　　西元1984年　美國賓夕法尼亞州匹茲堡PPG總部（PPG Headquarters Pittsburgh）
　　西元1987年　美國德克薩斯州達拉斯市立國家銀行大樓（Bank One Center Dallas）

日本當代建築界第一人
——丹下健三

雖然建築的形態、空間及外觀要符合必要的邏輯性，但建築還應該蘊涵
直指人心的力量。這一時代所謂的創造力，就是將科技與人性完美結
合。而傳統元素在建築設計中擔任的角色應該像化學反應中的催化劑，
它能加速反應，卻在最終的結果裡不見蹤影。

——丹下健三

　　1945年，第二次世界大戰正是最激烈的時候，日軍氣勢洶洶，在數條戰線
展開進攻，揚言要將世界踏於腳下。8月6日，美國轟炸機「埃諾拉·蓋伊」號
祕密進入了日本領空，在日本廣島投下了一顆原子彈。自此，這片曾經美麗而
安寧的土地成為了人間煉獄，整個城市被夷為平地，二十多萬人因此喪生，受
到毒害的人更是數不勝數。而因其和同時在長崎
投下的原子彈，日本軍國主義政府也在十日後宣
布投降，第二次世界大戰終於走到了尾聲。

　　結束了戰爭之後的世界重新恢復了和平，被
現代科技摧毀的廣島也開始了它新的生活。爆炸
後的第三天，倔強的廣島人就恢復了街道上電車
的營運，而當戰爭真正結束的時候，廢墟上的人
們已經開始思考重建的問題了。

　　不過，重建一座城市需要的資金可不是一個
小數目，當時佔領日本的美軍表示，廣島政府必
須提出一個合理的重建計畫，他們才會給予必須

的資金援助。於是經過慎重考慮，廣島人選定了重建計畫的設計師——他就是
丹下健三。

　　面對著被原子彈夷為平地的廣島，丹下接下了這個棘手工作。他首先要面
對的，就是移址重建還是原址重建的爭議，不少人覺得移址重建更好，但經過
丹下與廣島政府的反覆討論，他們最終決定了在原址上重建，並按照原有的歷
史特色和傳統規劃進行建造。他們希望此舉能夠讓人們更深刻的記住這段歷
史，藉以反思自己的行為。

　　隨後，丹下提出了「重建建築以重
建城市」的設計理念，他決定先建造一
座大型的和平紀念碑，然後以此紀念碑
為中心，衍生出整個新的城市。他將和
平紀念碑安置在了原子彈爆炸的中心，
本川河與元安川河所形成的三角形綠地
上。紀念碑呈馬鞍形，碑上刻著和平天
使和母子相依偎的浮雕，碑的中央放著
一口大石箱子，裡面存放著原子彈爆炸
受害者的名字，石箱之上刻著這樣一句
話：「安息吧！歷史不會再重演！」往
南他設置了三棟建築物，分別是會議中
心、和平紀念館和大會堂。

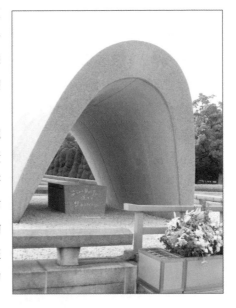

　　「原爆穹頂」的設計，使紀念公園的中軸線產生了緊湊的視覺凝聚效果，
而在設計兩側的會議廳和大會堂時，丹下則加入了不少日本傳統建築模式，以
黑色花崗石板與白色小石鋪石表現出新時代的石庭，他的這種設計，也被稱為
「新傳統主義」。

　　到了今天，廣島人都稱這座紀念碑為「慰靈碑」，對他們來說，這是廣島
這座在廢墟上重建起來的城市的情感基點，正是這座紀念碑的存在，才讓他們

感覺到未來的希望所在。

和平紀念公園的設計打動了所有人，也讓當時才36歲的丹下健三名聲大振。美國軍方非常樂意的給予了廣島更多的經濟援助，由丹下負責的「廣島都市復興計畫」也得以順利開展了。

丹下完美的廣島城市設計，使他的新傳統主義獲得了國際建築界的肯定和激賞，從此他一躍成名，成為了戰後國際建築界最閃亮的明星，也成為了日本當代建築藝術當之無愧的第一人。

丹下健三的建築生涯可以分為三個階段：第一階段為戰後50年代，丹下提出了「功能典型化」的概念，他賦予了建築比較理性的形式，開拓了日本現代建築的新境界。第二階段為60年代，此時丹下提出了「都市軸」的理論，在大跨度建築方面做了新的探索，對城市設計產生很大影響。第三階段為70年以後，這一時期，丹下在北非和中東做了不少建築設計，並對鏡面玻璃幕牆進行了探索。

除此之外，丹下還提出了「鎖狀交通系統」、「能夠交流的立體建築」等等新概念，給城市規劃和建築設計帶來了新的活力。他將日本傳統建築與現代精神結合起來，在空間形態中加以創造，使建築結構與功能完美結合，創造出打動人心的建築。難怪有人說，丹下健三的作品是「燃燒著歷史尖端的火焰」。

丹下健三代表作：
　西元1952～1957年　東京都廳舍（Tokyo Metropolitan Government Building）
　西元1961～1964年　東京代代木國立綜合體育館（Yoyogi Sports Centre）
　西元1966年　山梨縣文化會館（Yamanashi Prefecture Cultural Center）
　西元1974～1977年　東京草月會館新館（Sogetsu Hall）
　西元1976年　阿爾及爾國際機場（Algiers International Airport）

園林設計大師
——勞倫斯‧哈普林

> 現代風景園林不只是簡單地營造空間，而且是將環境設計理解成一種為
> 人類提供生存空間的神聖行為。
>
> ——勞倫斯‧哈普林

1945年，美國總統羅斯福因病去世，第二年，美國國會決定建造一座羅斯福總統紀念碑。建造計畫一直拖到了1960年才正式實施，這一年的一月，美國舉辦了國際設計競賽，優勝者的方案將成為羅斯福紀念碑的設計。比賽吸引了來自世界各地的著名建築師，然而，最後選出的方案卻沒有得到各方的一致接受，最終流產。直到1974年，這個籌備了近30年的構想終於塵埃落定，加州的園林師勞倫斯‧哈普林（Lawrence Halprin）被選定為羅斯福紀念碑的設計者。

因為各方面原因的阻滯，這座紀念碑到1994年才開始建造，1997年才正式建成開放。

漫長的等待迎來的是偉大的設計。哈普林為紀念碑帶來了完全不同於之前的設計，或者準確的說，他所設計的不是紀念碑，而是一座紀念園。他並沒有像往常的紀念碑設計一樣建造一處高高聳起的統治性物體，而是建造了石牆、瀑布、灌木等一系列低矮景觀，從入口往內依次是花崗岩牆體、噴泉和植物，四個空間分別代表了羅斯福長達12年的總統任期，以及他所宣揚的四個自由：就業自由、言論自由、

宗教自由和免於恐懼的自由，在不同的空間，岩石和水流有著各自不同的變化。這個設計完全顛覆了以往紀念碑那種高高在上，令人敬畏的傳統風格，而以一種平實親切的設計，讓人們可以參與其中，開放性的環境給了人們更多沉思的空間。

對於哈普林來說，他是二戰期間羅斯福手下海軍部隊的一名退役軍人，羅斯福的親切平易給他留下了深刻的印象，也贏得了他的尊崇。正是這種尊敬，讓他決定設計出這樣一座開放的、鼓勵人們去參與的紀念碑。他這樣解釋自己的設計：「所以，人們與公園中的那些雕塑的互動就很重要。人們可以透過觸摸它們、感受它們、在其中漫步，或靜靜的守候在一旁，來追憶逝去的時光。對許多父母來說，能聽著孩子們朗讀著紀念碑上刻著的羅斯福總統的傳記，是一種很重要的體驗。」「我不知道環境對人們的改變有多少，不過它可以在一個很長的時間內使人們生活得更有意義。」

這種全新的設計帶來的影響是哈普林也沒有預料到的，因為這獨特的紀念碑設計，在美國乃至全世界都引發了一場關於對「紀念」思想、意義及目的的重新思考，以及探索現代紀念性空間設計發展方向的設計革命。從羅斯福紀念

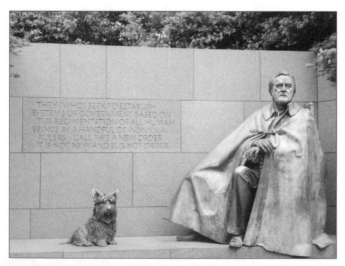

碑之後，紀念碑的設計開始擺脫了傳統模式，更為尊重人的感受和參與。而對更多的人來說，這座紀念碑的設計恰好符合了當時人們對民主思想的追求，它帶來一種全新的人性化、民主式紀念性空間設計理念。

做為一名園林大師，哈普林很早就開始關注自然界，他熱衷於觀察圍繞著自然石塊周圍溪水的運動和自然石塊的形態，並將其概念化運用到城市環境的創造中。他曾經說過：「我們有自然的神助，所有的一切美學意識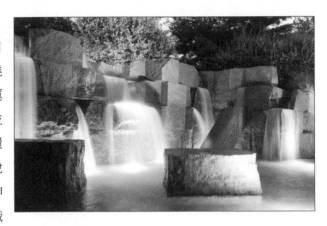皆來自自然，這些意識不但是一些繪畫般的畫面，同時也是生態領域的層面，你可以注意到岩石是如此完美地存在，為何？因為我們皆來自創造這美麗世界的同樣的自然力量......」

哈普林園林設計最大的特徵，來自於他對水和混凝土的運用。他的設計往往有典型的面貌，透過植物和引人注意的建築物來點綴人造空間，同時，巨大的混凝土建築物裸露其間，吸引人悠閒漫步此地。在從早期的曲線形式發展到直線、折線、矩形等形式語言之後，他開始運用此形式引發人們的好奇，並引導人們順著水的動態穿越空間。在吸收了野獸主義的粗野之外，他又依靠自己對細部的要求，賦予了園林更人性化的一面。

勞倫斯・哈普林代表作：
　　西元1948年　唐納花園（Dewey Donnell Garden）
　　西元1961年　柏蒂格羅夫公園（Pettygrove Park）
　　西元1965年　西雅圖高速公路公園（Seattle Freeway Park）
　　西元1967年　愛悅廣場（Lovejoy Plaza）
　　西元1970年　演講堂前庭廣場（Ira C.Keller Fountain Plaza）

開啟新千年的創意
——貝聿銘

建築的目的是提升生活，而不僅僅是空間中被欣賞的物體而已，如果將建築簡化到如此就太膚淺了。建築必須融入人類活動，並提升這種活動的品質，這是我對建築的看法。我期望人們能從這個角度來認識我的作品。

<div align="right">——貝聿銘</div>

在《達文西密碼》的最後，羅伯·蘭登教授走到了羅浮宮前，密碼筒中的線索浮現在他腦海，「聖杯在古老的羅斯林下靜待/劍刃聖杯守護她的門宅/與大師的傑作相擁入夢/漫天星光下她終可入眠」，站在玻璃金字塔旁的教授屈膝下跪，因為他終於發現了聖杯的祕密。

聖杯的存在或許只是小說家的驚世構想，但有一點可以肯定的是，如果沒有一個中國人在十多年之前的驚人設計，這本小說恐怕就得重新設計它的線索了。

羅浮宮前的玻璃金字塔也許不能算貝聿銘最好的設計，但絕對是他最著名的設計。20世紀80年代，法國政府打算擴建羅浮宮，因為這座七百多年的建築有著兩百多間房屋，但卻只有兩個洗手間，而且房間之間的通道複雜而曲折，讓許多參觀者迷失其中。向全世界徵集設計方案的消息很快傳遍了全世界，無數的設計師絞盡腦汁，希望能夠獲得青睞，成為這偉大藝術宮殿的修改者，而貝聿銘也是其中之一。

　　當貝聿銘首次將自己的「鑽石」設計方案提交到歷史古蹟最高委員會時，他得到的是毫不留情的批評：「這巨大的破玩意兒只是一顆假鑽石。」不過，鑽石的光芒始終難以掩蓋，十五個博物館館長受邀對所有的設計方案做最後的甄選，其中的十三位都選擇了貝聿銘的設計。

　　消息一出，全法國震驚了，大部分法國人都無法容忍他們心目中最高貴典雅的古蹟沾染上不倫不類的現代氣息，有90%的巴黎人都強烈反對建造這座玻璃金字塔，有人尖刻的批評貝聿銘說他「既毀了羅浮宮又毀了金字塔」，甚至還有人當面侮辱貝聿銘，認為他的行為是對法國歷史可怕的暴行。

　　不過，貝聿銘始終堅持自己的看法，他堅信，建築永遠都是為了人而存在，羅浮宮的擴建是為了「讓人類最傑出的作品給最多的人來欣賞」，所以他才設計了玻璃金字塔。

　　整個擴建計畫耗費了整整十三年時間，這其中貝聿銘花費了相當多的精力應付那些反對他的人。為了獲得法國人的首肯，他甚至建造了一個足尺模型安放在羅浮宮前，還邀請巴黎人前來觀看，終於，大部分的人在親眼見到了這座金字塔之後，同意了這驚世駭俗的設計。

　　時間總是能證明一切,而且這個時間並不很長。今天的玻璃金字塔已經成為了羅浮宮中最耀眼的勝景,無數的遊客趕來朝拜這「飛來的巨大寶石」,透明的建築不會遮擋住人們瞻仰羅浮宮的視線,而它簡潔明快的造型恰恰與繁複厚重的羅浮宮相映成趣,用它清亮的色彩襯托著羅浮宮被時間大神塗抹上的斑駁痕跡。

　　歷史的藝術與現代的科技如此完美的結合在一起,更讓人們感覺到了建築那鮮活的生命。有人說:「貝聿銘把過去和現代的距離縮到最小。」而更重要的是,他帶給了建築全新的眼光,他改變了人們看建築的方式。

　　從某種意義上說,貝聿銘是幸運的,他出生在擁有中國古老建築精華的蘇州,之後又從西方社會吸收了現代建築的養分,最終培育出了其獨特的建築風格。

　　貝聿銘的設計簡潔俐落、合理、注重抽象形式、有秩序性。他的建築往往透過內庭與外庭相連,讓建築與周圍環境自然融合;而且,在空間的處理上,他更是獨具匠心,透過對光線的巧妙的運用,營造出精巧自然的環境;再次,他對於建築材料十分考究,他喜歡用石材、混凝土、玻璃和鋼等材料,並不斷研究建材與技術,提升自己的建築水準。

　　1988年之後,貝聿銘不再接受大規模的建築工程,而開始選擇小規模的建築,他做出如此決定的原因,正是出於對中國山水理想的喜愛以及對自然的回歸,至此,他的建築生涯進入到了一個新的世界。

貝聿銘代表作:
西元1969～1975年　美國芝加哥約翰‧漢考克大廈(John Hancock Center)
西元1982年　北京香山飯店(Fragrant Hill Hotel)
西元1982～1990年　香港中銀大廈(Bank of China Tower)
西元1985年　美國波士頓麻省理工學院媒體實驗室威斯納館(Wiesner Building)
西元1990年　德國柏林德國歷史博物館新翼(Deutsches Historisches Museum)

懸崖邊的舞蹈
——槙文彥

當人們進入建築時，空間給予情緒的感染，使得人們真正地感覺到這座
建築為自己而存在，建築的價值便由此而體現。一切設計方法不過是建
築師與人們在感覺上交流的管道而已。

——槙文彥

2001年9月11日，恐怖分子劫持了兩架民航客機，撞向了紐約曼哈頓的標誌
性建築——世界貿易中心。這次的自殺式恐怖襲擊，將這座曾經是世界第一高
樓完全摧毀，附近的五幢建築物也受損坍塌，兩千多人不幸遇難，成為了美國
有史以來最慘痛的災難之一。

911事件6個月後，世貿遺址上的150萬噸瓦礫才被完全清理乾淨，從此，這
片廢墟成為了美國人心中最大的傷痛，
它被放置在那裡，成為了關於死亡、毀
滅、傷痛的記憶。

整整幾年的時間，這裡都是一片廢
墟，直到2001年，人們才開始將世貿重
建的計畫提上議程。其實，重建世貿
中心的想法在它倒塌的第一天也許就有
了，但到了今天，人們才有勇氣來面對
它。然而，還是有很多人反對世貿的重
建，他們希望世貿中心繼續以廢墟的形
式保存下來，做為遇難者永遠的紀念；

不過，更多的人支持了世貿重建的計畫，他們需要一所更新的、更雄偉的大樓，展現他們面對恐怖主義的勇氣和決心。

2003年，世貿中心重建方案塵埃落定，李柏斯金成為了中心的總設計師，另外三位設計師被選為了重建的建築師，他們是理查‧羅傑斯、諾曼‧福斯特和來自日本的槙文彥。按照李柏斯金的設計，重建的世貿中心有一座緬懷園、五座大樓、一座行為藝術表演中心、一座博物館及其他公共設施。

建造中的新世貿

已經79歲高齡的槙文彥，負責設計的是四號樓。槙文彥是日本現代主義建築大師，他的建築風格一向簡約端莊，以開放性的結構、散文式的構造方法賦予建築多層次的內涵。按照總體規劃，幾座大樓的高度由自由之塔開始逐漸下降，四號樓座是最矮的一座，但是也有288公尺的高度。槙文彥設計的四號樓只有64層，是一個標準的長方體建築，以多層的合成玻璃覆蓋，展現出一種獨特的金屬光澤，延續了他一貫的極簡主義風格。

槙文彥的設計完成後，很多人給予的評價都是「平淡無奇」，不過對設計師來說，顧及到曾經受到傷害的紐約人敏感脆弱的心也許是更重要的事，給予紐約

人內心的安寧平靜，顯然要比一次驚世駭俗的設計要有意義的多。既然這次建築早就被人們形容為「懸崖邊的舞蹈」，至少槇文彥並沒有從懸崖上跌落下去，而我們還可以期待的是，當2012年這座建築完成時，槇文彥凝聚在建築中厚重的人性和文化特徵，會給予美國人更多的安慰和鼓勵，讓他們走得更好。

做為日本人，槇文彥的設計吸收了日本傳統建築模糊的功能性、空間意象的重疊性和禪宗的簡潔精緻，並從密斯的空間普遍性、柯布西耶的平面自由性以及新造型主義和構成主義的手法中取經，最終形成了自己獨特的建築風格。

槇文彥的設計採用散文式的構造方法，強調建築與環境的協調，賦予了建築人性和文化的特徵，進而使其建築具有了更多層次的內涵。他主張開放性的結構，以極強的適應性滿足時代變遷的要求，強調建築空間的意向及其在環境中的和諧。

他的建築具有特別的層序變化、纖細的細部處理以及對行為科學的理解，他理性的結合了傳統東方文明和現代高科技因素，其作品雖然沒有咄咄逼人的氣勢，卻給人端莊典雅的視覺享受。

槇文彥代表作：
西元1960年　愛知縣名古屋市名古屋大學豐田講堂
（Toyota Memorial Hall, Nagoya University）
西元1976年　東京都港區駐日奧地利大使館
（Austrian Embassy, Chancellery and Ambassador's Residence Tokyo）
西元1981年　日本富山縣YKK客房部（YKK Guest House）
西元1984年　京都府京都市京都國立近代美術館（National Museum of Modern Art）
西元1994年　日本鹿兒島國際音樂廳（Kagoshima International Concert Hall）
西元1992年　美國三藩市YBG視覺藝術中心
（Yerba Buena Gardens Visual Arts Center）

來自另一個星球的創意
——法蘭克‧蓋瑞

建築應該表達人的感受。若只將過去的記憶重視，或專注於技術上的完美，感覺上不痛不癢，並不是我認為建築和都市重建應該走的方向。

——法蘭克‧蓋瑞

　　畢爾巴鄂市歷史悠久，是僅次於巴賽隆納的西班牙第二大港口城市。它始建於1300年，借助西班牙稱霸海上的好時機，迅速發展成為了西班牙最重要的港口城市之一。可是到了17世紀，隨著西班牙喪失了海上霸主地位，畢爾巴鄂市也隨之衰敗下去，就算是19世紀之時依靠鐵礦出產得以振作了一段時間，但始終難以挽救頹勢。1983年，突發的一場洪水更是將畢爾巴鄂市的城區嚴重摧毀，給城市經濟帶來了極大的損壞，從此畢爾巴鄂市一蹶不振，到了90年代，就算在歐洲也沒有多少人知道這座城市了。

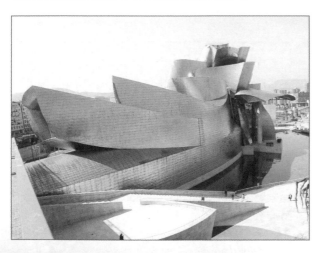

　　為了復興城市，畢爾巴鄂市政府想了很多的辦法，最終他們決定發展旅遊業。可是畢爾巴鄂市既沒有誘人的自然風光，也沒有悠久的歷史古蹟，該如何吸引人到此旅遊呢？想來想去，考慮到歐洲有著眾多的藝術愛好者，他們決定建造起足以吸引遊

客的現代藝術博物館。

　　主意既定，市政府便向古根漢基金會建議，在畢爾巴鄂市再建造一座古根漢博物館。古根漢博物館是由富豪所羅門·R·古根漢的私人收藏發展起來的一家博物館。1937年，古根漢創建了一個基金會，並建立了一個博物館向公眾展示他的私人收藏，而這些藝術品大多是當時還頗受爭議的印象主義、後現代主義等藝術作品，隨著後現代藝術的興盛，古根漢博物館也成為了世界上最著名的現當代藝術博物館之一。

　　古根漢基金會早就有向歐洲發展之意，得此邀約，雙方一拍即合，很快將博物館的建造列入了日程。接下來所面臨的，就是由誰建造這座擔負著重任的博物館的問題了。已經建成的紐約古根漢博物館由建築大師賴特建造，被稱為他晚年最出色的傑作，獨特的螺旋形成為了吸引更多人來到博物館的理由，為博物館增色不少。而畢爾巴鄂市博物館如果要成功的吸引目光，建築師的選擇顯得尤其重要，經過多番考察，他們想到了一個人——法蘭克·蓋瑞（Frank Gehry）。

　　當時，蓋瑞的建築風格才剛剛為人們所接受。在1978年之前，蓋瑞只是美國一名默默無聞的建築師，而就在這一年，他改造了自己位於加利福利亞州聖塔莫尼卡的住宅。整個房子被建成了一個翻轉的正方形，而且因為缺少資金，他只能運用來自小學操場、工廠廢棄物的材料，造出了波浪形的鐵皮和木頭框的玻璃圍欄包圍住房子。整座房子的造型太過奇特，被當地的居民認為是「把一堆垃圾放在了街頭」，而這種古怪的建築風格更讓蓋瑞的簽約公司覺得無法接受，與他中止了合約。就因為這所房子，蓋瑞用了好幾年的時間才重新獲得業務，但漸漸的，他的這種獨特風格被人們所接受和認可，他也開始在世界上有了名氣。

　　1991年，蓋瑞接受邀請，擔任了畢爾巴鄂市古根漢博物館的建築師。整座建築座落在內維隆河畔，由一群外覆鈦合金板的不規則雙曲面體量組合而成，形式完全不同於以往的任何人類建築，鈦合金在陽光下熠熠生輝，妖異而壯

觀。著名建築師拉斐爾‧莫尼歐在第一次看到它之後就感嘆說：「沒有任何人類建築的傑作能像這座建築一般如同火焰在燃燒。」

蓋瑞天才的設計成就了這座城市，也成就了他自己。博物館建成後，無數人趕來朝拜這座偉大的建築，畢爾巴鄂市重新成為了人們心中的聖地；而對蓋瑞自己來說，他從此開啟了自己的異想建築之旅，成為了建築史上一個無法被抹去的名字。

法蘭克‧蓋瑞被稱為「建築界畢卡索」，而他確實也和畢卡索一樣，有著另類獨特的風格，並經過時間驗證了自身的偉大。

蓋瑞的建築理念受到普普藝術及法國畫家杜象的極大影響，他認為人的生活並非固定的，而相對的藝術也應該是多變而無定型的，因此他創作的空間如同流動的量體，他相信直線並非最好的生活環境。

對他來說，「建築即藝術」。他以繪畫藝術的態度面對建築，將自己的環境經驗和內心世界呈現在建築上。他把空間當作是一個空的容器雕塑，並考慮到會引入其中的光線、空氣，以及它們對環境的照射和影響，讓整體環境圍繞這一空間產生適當的變化。

蓋瑞永遠都在打破常規，他不斷在實驗著，從科技、造型到材料，看上去他的建築似乎是信手拈來的隨意之作，但細品之下，卻能發現其中充滿著的動感和流線，給人莫大的歡愉。

法蘭克‧蓋瑞代表作：
西元1972～1980年　美國加州聖塔莫尼卡購物中心（Santa Monica place）
西元1985～1991年　美國加州Chiat/Day辦公總部（Chiat / Day Hampton Drive）
西元1989年　美國洛杉磯迪士尼音樂廳（Walt Disney Concert Hall）
西元2000年　美國芝加哥千禧公園（Chicago Millennium Park）

日本建築界的切‧格瓦拉
——磯崎新

反建築史才是真正的建築史。建築有時間性，它會長久地存留於思想空間，成為一部消融時間界限的建築史。閱讀這部建築史，可以更深刻地瞭解建築與社會的對應關係，也是瞭解現實建築的有益參照。

——磯崎新

　　他被人稱為日本建築界的切‧格瓦拉，他的作品以「推翻」為目的，他的許多作品都是「未建成」，他以宣揚「反建築」知名，他，就是磯崎新。

　　1931年，磯崎新出生在日本大分市。14歲那年，他與所有日本人一起，經歷了日本史上最慘痛的災難——在廣島、長崎爆炸的兩顆原子彈將日本軍國主義的幻夢徹底擊碎，也給了這個青澀少年最深沉的震撼。多年之後他回憶起當年時曾感嘆道：「戰爭是一件殘酷的事，城市在一瞬間破滅，即使是建築、混凝土——諸如此類堅硬的材質，也會在剎那間被摧毀。城市如此脆弱，無論如何先進的建築形態，最終也會被徹底摧毀。這些景象給了我很深的觸動，讓我在很長時間內，對建設、建築懷有一種莫名的恐慌心理，沒有經歷過戰爭的人是不會有這種體驗的。」曾經的記憶深深的鐫刻在他腦海中，並讓他對建築的思考有了更深刻也更另類的內涵。

　　1954年，磯崎新從東京大學工學部建築學系畢業，成為了大建築師丹下健三的徒弟，跟隨大師的日子讓他很快成熟起來，他自己的建築理論也開始漸漸成形。1963年，他成立了磯崎新設計室，開始了自己的獨立設計生涯。1966年，在設計建造福岡相互銀行大分縣分行之後，他很快就在建築界打響了名氣，成為了與丹下健三、黑川紀章齊名的建築師，在國際上獲獎無數。

　　他的設計風格一直在變化著。70年代，他拋開了導師丹下健三新陳代謝派的帽子，進入了「手法主義」的階段；而到了80年代，他卻設計出了後現代主義建築的水戶藝術館，被冠上了「後現代主義建築大師」的稱號；到了90年代中期，他則開始向表現主義傾斜，給自己的作品賦予更多的未來主義色彩。

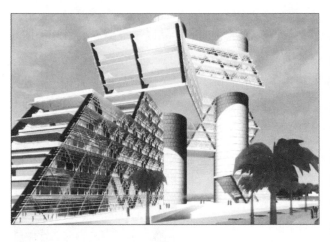

　　到了今天，他更為人所津津樂道的，則是他的「未建成」理論了。磯崎新認為，一個作品一旦建成，那麼它的缺陷將會完全暴露出來，然後迅速被人們所淡忘，而沒有建成的作品，卻有著不斷被挖掘、被闡釋的可能性，那是更高層面上的存在。所以他認為「未建成的建築才是建築史」。

　　在磯崎新幾十年的建築生涯中，有多個模型和設計作品都是「未建成」，但偏偏是這些「未建成」作品的知名度比那些建成了的更高，也更能代表磯崎新的建築風格和建築理念。比如他與幾位藝術家合夥製成的《電氣迷宮》，第一次將建築與日本當代藝術結合起來，透過被封閉在高密度城市中人們的形象，展現了那場原子彈災難帶來的啟示。地獄畫、幕府末期的浮世繪、死於原子彈爆炸的屍體，都一一得到了展示，並將觀眾帶入到那地獄般的虛幻世界。

最終，這件作品被當成了一個「藝術事件」載入史冊，並對歐洲先鋒派產生了深遠的影響。後來的911，以及阪神大地震，都被加入其中，詮釋著建設與破壞的主題。

有人說，要瞭解磯崎新，就必須瞭解他的「未建成」作品。當他展現著那些建築的虛幻，激烈的發表著「未來的城市是一堆廢墟」這樣的言論時，他所想告訴人們的，其實不光是消滅，而是重生。

做為現代主義建築向後現代主義建築過渡中最有力的思想者和實踐者，磯崎新的建築設計始終都與眾不同。

與其他的日本建築師一樣，日本傳統文化和建築風格對磯崎新影響很大，他盡力將傳統信仰與西方文化結合在一切，將文化因素表現為詩意隱喻，體現了傳統文化與現代生活的結合。

磯崎新多數運用簡單的幾何模式，建造出結構清晰的系統和大量的空間，他喜愛將立方體和格子體融入現代時尚當中，加上圓拱型的屋頂，簡潔粗獷。他對光、格局、空間體積等的把握尤為出色，室內空間簡潔明瞭，單純的合成結構提供了較為中性的合成空間。他的設計在色彩和風格上相當大膽，具有強烈的視覺效果，除了給人視覺享受之外，更能凸顯其內在意義。

磯崎新代表作：

西元1966年　日本九州大分國家圖書館（Oita Prefectural Library）

西元1976年　日本九州北岸北九洲美術館（Kitakyushu City Museum of Arts）

西元1980年　日本富士山鄉間俱樂部（Fujimi Country Club）

西元1986年　路易斯安那州現代美術館（LA Museum of Contemporary Art）

西元1990年　美國佛羅里達州迪士尼大樓（Team Disney Building）

終生成就金獅獎
——理查・羅傑斯

我們把建築看作和城市一樣靈活的、永遠變動的框架。……它們應該適應人的不斷變化的需求，以促進豐富多樣的活動。

——理查・羅傑斯

1933年7月23日，理查・羅傑斯（Richard Rogers）出生在義大利的佛羅倫斯，不過他們一家都是英國人。他的父親是醫生，而母親是著名的陶瓷藝術家，他的哥哥則是小有名氣的建築師。在他還很小的時候，義大利已經基本上成為了被法西斯操控的國家，為了避免被捲入政治風波，1938年，他們一家決定搬回英國。

定居英國的羅傑斯長大後，先後進入了兩所傳統學校求學，可是他明顯對這些學校的課程沒有興趣，並很早就確定了自己的興趣——建築。這一切可能正是家庭遺傳下來的天賦，他的伯父是義大利有名的建築師，他的叔父曾經是一名建築師，而他的哥哥也是建築師，這讓他在很小的時候就接觸到了建築，並發自內心地愛上了它，而來自母親的藝術細胞則讓他在建築上有了優於其他人的靈感頭腦。

最終，他按照自己的意願進入了倫敦AA建築學院學習，成為了史密森的學生。史密森是新野獸派基金會的創辦人之一，這個組織的目標主要是推廣建築界的革新運動，在設計中清楚、明白地展現獨特的風格。史密森的觀念極大地

影響了羅傑斯，讓他學到了許多全新的理念，也漸漸形成了自己的獨特風格。之後，羅傑斯又進入了耶魯大學學習，並得到機會跟隨著賴特等建築大師學習和工作。畢業之後，羅傑斯與朋友成立了自己的工作室，並很快以「高技派」設計聞名。

羅傑斯的設計風格除了吸收建築大師的經驗之外，更多是來自於自己的生活。剛來到英國，他就發現，英國人很少穿顏色亮麗的衣服，大多是黑、白、灰等色，「比如我常喜歡穿著檸檬色的毛衣，舒適地坐在咖啡館裡。但大部分英國人看見我的毛衣顏色，感覺很不舒服。我不明白人們為什麼都穿黑色、灰色和白色。」英國黯淡的色彩讓他很是不習慣，於是在以後的設計中，他往往使用大量的亮色和暖色，比如龐畢度藝術中心的表面，交通運輸系統被設計成鮮豔的紅色，空調做成藍色，排水系統是綠色，而電氣管道則是黃色，琳瑯的色彩配上裸露的表面，營造出獨特的氛圍。

同時，羅傑斯的作品還十分注重和公共空間的對話。他的岳母年事已高，因此很少出門，卻最喜歡坐在家門口的臺階上看著人來人往，從岳母身上羅傑斯發現，人類從心底深處是渴望與人交往的，因此他斷言：「每個人都應該能夠擁有這樣的生活，每間房子都應該有開放的臺階、門廊或者露臺，讓人和世界沒有阻隔。」而他自己也是如此，他從來不喜歡一個人，而更樂於到人群中去找人聊天，街頭或廣場都是他喜歡的場合，在這種地方更能激發他的靈感，讓他更加全神貫注的工作。正是出於自己這種對交流的渴求，在設計時他更多

的是設計出開放的空間，提供給人們更多的交流環境。

　　儘管至今還不是所有人都接受了羅傑斯的設計風格，但這位70多歲的老人並不介意，就像他的龐畢度藝術中心，在完成的過程中受到了整整六年的批判也沒能改變他的想法一樣，羅傑斯始終堅持著自己的風格。

　　做為高技派的代表人物，羅傑斯被認為是繼倫佐‧皮亞諾、諾曼‧福斯特以後第三位以擅長在建築中極力表現技術美為特徵的普立茲克建築獎得主。他擅長表達技術形態之美，對技術的藝術化內容加以深化，進而讓技術給人審美感受。

　　羅傑斯認為，優秀的建築設計可以顯示和引領社會內涵。在他看來，建築應該和城市完美交融，建築本身則應該最大限度地利用太陽能、自然通風和自然採光，營造一種舒適的、低能耗的生態型建築環境。

　　在羅傑斯手中，就算只是一根鋼架、一組設備管道，也會被他點石成金，成為一種藝術。他準確把握著現代高科技發展中建築藝術的變化，將現代科技昇華到了藝術審美層面上的高度。因為對技術的超強掌控力，他的作品有著強烈的視覺衝擊效果，給人深刻而獨特的審美感受。

理查‧羅傑斯代表作：

西元1972年　法國巴黎龐畢度中心
　　　　　　（Le Centre national d'art et de culture Geroge Pompidou）
西元1976年　波爾多法院（Bordeaux court）
西元1997年　馬德里巴拉哈斯機場（Aeropuerto de Madrid-Barajas）
西元1998年　比利時安特衛普法院（Law Courts, Antwerp）
西元2000年　英國倫敦千禧巨蛋（The Millennium Dome）

與自然共生
——安藤忠雄

建築是提出某些問題之後的一連串挑戰。透過建築，我將自己的意志傳達給社會，克服遇到的一切困難。在挑戰的過程中感受到的張力，正是我生存的力量。對我來說，唯有建築才是參與社會的最有效方法。

——安藤忠雄

上世紀80年代末，為了滿足關西地區日益加快的城市化進程需要，日本政府決定在大阪建設一座國際機場。因關西人口眾多，土地稀少，最終機場的建設選擇了填海造地的方式，而填海所用的砂土，全部是從大阪西南面一個叫做淡路的小島上的小山中挖來的。

因為長期的挖掘，淡路島上的這座小山植被和土壤遭到了嚴重的破壞，滿目全是焦黃的岩石和因機器挖掘而變得陡峭尖銳的斜坡，曾經的森林變成了廢墟。1992年，這片土地的所有者青木建設與三洋電機決定整修它，將它修建成一座高爾夫球場，於是，他們請來了日本大建築師安藤忠雄，希望能夠在此地建造出一座高爾夫球俱樂部。

安藤忠雄很快就應邀來到了淡路，他看到的是，經過無度挖掘後的一片慘澹廢墟，遍地荒涼。現代化建設給大自然帶來的摧殘讓他異常痛心，他堅信，淡路為關西國際機場付出了這麼多，它值得更好的回報。於是，

他找到了土地的所有者，說服他們放棄了高爾夫球場的計畫，同時由日本政府出面買下了這片土地，開始了「回歸自然」的淡路重建計畫。

這就是「淡路夢舞臺」計畫。計畫在政府的支持下開始進行了，起初，日本政府給了他三年的時間進行建設，但是安藤說：「不，我需要八年的時間。」在八年中的頭五年，安藤什麼也沒有做，除了種樹。他不斷的種樹、種樹，直到所有裸露的土地都被種上了樹苗。然後，安藤安靜地等待著，等待著黃土重新被綠色所覆蓋，對他來說，只有重新被綠色的自然包圍著的淡路，才是他所追尋的淡路。

五年的時間裡發生了很多事。1995年，神戶發生了一場大地震，震央就在淡路島附近的海域，6000多人在地震中喪生，而斷層線正好切過夢舞臺的基地，使之傾頹。面對著這場悲劇，安藤卻更加堅定了他重建「自然淡路」的信心，他修改了設計圖，號召一般市民投入到綠化植樹的行動中來，用積極的行動昭示著日本人萬眾一心、對抗災難的決心。

五年的植樹生涯過去了，當年的小樹苗有些已經長成了茂盛的綠蔭，淡路重新被綠色所覆蓋，安藤忠雄也正式開始了夢舞臺的建設。現在，他有了新的點子，那就是在圓形劇場的大水池中鋪上100萬片貝殼。在靠海的日本，扇貝是一種很常見的食物，因此收集貝殼並不是一件難事，不過，安藤拒絕了向餐館收集貝殼的想法，而是選擇了向全日本的民眾徵集貝殼。他相信，當所有人都

投入到收集貝殼的行動中時，他們對淡路的感情會更深，而也只有這樣，淡路夢舞臺才算是真正的回歸自然、回歸生活。

100萬片貝殼很快就從日本各地來到了淡路，如今，它們靜靜的躺在噴泉池底，等待著眾人的俯視和讚嘆。

當一切塵埃落定，安藤用最繁華的方式結束了他的設計，他設計了「百段苑」，在夢舞臺後的山坡上，有一百個大小一致的方形花壇，數不清的燦爛花卉各自盛放，用最最豔麗也最最繁華的容顏，宣布了淡路的重生。

安藤忠雄被人稱為「清水混凝土詩人」，因為他的建築簡潔、寧靜，貼近自然，給人溫和平靜的心態，恰如清水混凝土那樸實自然的外觀帶來的本質美感。

正如清水混凝土那與生俱來的厚重與清雅是一些現代建築材料無法效仿和媲美的一樣，安藤忠雄建築中的自然與自在也是他不可複製的魅力所在。從雕

塑家伊薩姆・諾古奇那裡，他學到了「不要扼殺素材，不要扼殺自然」的工作態度，找到了屬於自己的建築語言，從光之教堂開始，他將大自然中的水、風、光等元素都納入到他的設計中來，營造出了自然靈動的建築風格。

安藤認為，所有的建築都必須具備以下三個要素：

1.可靠的材料。材料可以是純正樸實的水泥，或未刷漆的木頭等物質。

2.正宗完全的幾何形式。安藤忠雄熱愛簡單的形式，尤其喜愛幾何形體，他的設計是一組有個性的空間序列，依照光線的變化而變化，並透過循環空間相互關聯。

3.自然。這裡所指的並非是原始的自然，而是人所安排過的一種無序的自然或從自然中概括而來的有序的自然。

安藤忠雄代表作：

西元1975年　住吉的長屋（Sumiyoshi's Nagaya）

西元1989年　日本大阪光之教堂（Church of Light）

西元1988年　日本北海道水之教堂（Church on The Water）

西元1997～2002年　美國沃斯堡現代美術館（Modern Art Museum of Fort Worth）

西元2001～2003年　皮諾基金會美術館
（Franqois Pinault Foundation for Contemporary Art）

瑞士建築大師
——馬里奧·博塔

你可以把一間房子看成是一件你隨時隨地可以更換的衣服，但你更應該把它視為我們記憶中的一部分。在我看來，一間房子承載著一個地區的理念，一個地區的根源和記憶。一間房子不是一個流動的家，也不是一座雕塑，它並不只是簡單地矗立在大地上，而是應該生長在符合它特質、擁有它歷史的土地上。所以一間房子不單單告訴你一個地區的地理特徵，它還講述著那個地區的歷史。

——馬里奧·博塔

馬里奧·博塔（Mario Botta），當代建築藝術家。他出生於瑞士南部的一個小州郡，阿爾卑斯將這個城市與瑞士的其他地方隔開，成為一個世外桃源，而博塔的大量作品都分布在盧加諾這個特殊的地方，這個在政治上屬於瑞士的地方在文化上卻屬於義大利，不過正是這種衝突，才孵化了一位傑出的藝術家。

博塔的一生充滿了傳奇，際遇非凡。小時候他就討厭學校裡的制度化生活，15歲那年他離開學校，到了卡羅尼和卡門希的工作間裡做繪畫員，在那裡，他先天的繪畫天賦展現了出來，成為了他在建築界立足的基礎。當了3年的繪畫員後，他成了學徒，並且獲得了生平第一次的設計機會，當時村裡有條路要擴寬，他被任命負責房屋的重新規劃。自此開始，他終生都保持著興奮和熱情投身於建築設計中來。

1961年，他離開了工作間，去了米蘭藝術學院，畢業後，他又踏上了去威

尼斯的旅程，並就讀於義大利建築學校，這個學校以尖端先進的理論和反對現代技術的運用聞名。從1964年到1969年，他一直待在威尼斯，在此期間，他有幸能夠接觸到了許多建築界的大師，比如柯布西耶、路易士·康和卡洛·斯卡帕，其中有一位還是他的老師兼論文指導老師。他後來津津樂道於這段經歷，曾回憶說，在他們三位嚴師的教誨下，他不做好都很難。

那個時候，他在老師柯布西耶的工作室工作，並負責一家醫院的設計。不幸的是，工程剛剛開始，柯布西耶就過世了，但是他給他的影響卻伴隨了他一生。他尊稱柯布西耶為建築界的活歷史書，而柯布西耶主張理想中的現代建築應該與社會融為一體的觀念，也對博塔的建築理念起了很大的影響。

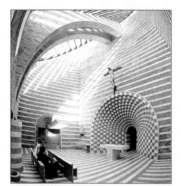

1967年，當他設計的醫院對外展出時，他接受了新的工作，為他的一個朋友在提契諾的房子做設計。當時他還是一年級的學生，但已經有著自己獨到的建築見解。這間房子展現了人與自然之間的對比，在這件作品中，他運用了在柯布西耶那學到的光的使用，空間的組織、暴露的混凝土結構的表達方式等知識。

直到1969年，他才有機會能夠和路易士·康親密接觸，當時他正在公爵宮的新餐廳安裝他設計的作品，他後來回憶說，與路易士·康的交往對他有非常大的影響，他一邊盡力幫助他完成展出，一邊幫他完成設計。這裡面還有一段小插曲，他們在溝通上有點小問題，一個說義大利語，一個則說英語，他們不得不借助一個翻譯來傳達各自的思想，但這一點也不妨礙他們在建築上的交流。路易士·康聰明過人，他能夠領悟任何建築物的本質，並且能夠清晰的解釋一個問題的目的，並對它進行挖掘，這給人留下深刻的印象。他經常問，這個建築應該能成為什麼樣子呢？在與路易士·康的交往中，博塔自己找到了答案，關鍵不在於你想要什麼，關鍵在於你透過對事物的感知，你該做什麼。

　　斯卡帕，他學習期間的最後一位老師，向他展示了現代建築的革命，他教授他透過內心來感受材料，感受它們組成以及它們表達方式的差異。斯卡帕對結構的敏銳以及對材料的細節把握的智慧，給了他哲學上的啟發，使得他對於以後作品中用到的任何一樣材料，乃至是最微不足道的細節都包含著無盡的心血。

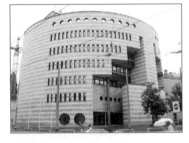

　　畢業後，博塔回到瑞士成為了一名設計師，他將三位老師的影響以及自身的領悟帶到了他的祖國，最終孕育出了屬於自己的建築風格，而他的每一件作品，都包含著強烈的師生之情，以及人文、倫理的精神。

　　做為提契諾學派的主要代表，博塔的作品根植於義大利理性主義和歐洲現代主義之上，他將歐洲嚴謹的手工藝傳統、歷史文化的底蘊、提契諾的地域特徵與時代精神完美地表現在建築上。

　　跟著三位老師的學習，讓博塔獲得了深厚的建築理論修養。他深入研究了眾多的建築風格，古希臘的柱式理論如多立斯風格、愛奧尼亞風格以及科林斯風格等古老的建築風格，給了他啟發，使他從中獲得了色彩、材質、原料及結構方面的構思，而這一切，也就奠定了他後現代古樸風格的基礎。

　　博塔的建築重視其與環境的關係，他能夠根據不同的環境展現出建築的不同風格特徵。其關於建築原型的重新詮釋、重塑場所的理念、形式原則和建築語彙的運用、有機統一的城市體系、歷史傳統的延續性，以及建築的隱喻性和象徵性等等建築思想和設計手法，都具有極其鮮明的原創性和獨特性。

馬里奧‧博塔代表作：
西元1973年　瑞士提契諾桑河住宅區（Casa Riva san Vitale）
西元1982年　瑞士提契諾波羅尼住宅（Casa a Origlio, Ticino）
西元1992年　美國紐約聖約翰教堂（Mogno Church Mogno）
西元1993年　瑞士巴塞爾博物館（Museum Jean Tinguely Basel）
西元1994年　美國三藩市現代藝術博物館（SF Museum of Modern Art）

建築界「女魔頭」
——薩哈·哈蒂

我想成為這樣的建築師，讓建築和在城市裡生活的人連接起來。

——薩哈·哈蒂

在建築界，薩哈·哈蒂（Zaha Hadid）無疑是個響亮的名字，因為她是個女人，也許還因為她個性囂張、言談出位，更因為她是有史以來最年輕的「普立茲克」建築獎的得主，也是這個獎項唯一的女性得主，同時她還獲得了《福布斯》雜誌評選的「英國最具影響力女性第三名」（排名僅次於英國女王和倫敦證券交易所首席執行長）。總而言之，正是這個女人，創造了建築界的一個傳奇。

1950年，哈蒂出生在伊拉克首都巴格達的一個富裕家庭。50年代的伊拉克是個嚴格遵奉伊斯蘭教的國家，在那裡，女人只是男人的附庸，她們很少被允許出外工作，而只能在家裡照顧孩子，她們更需要擔心的是丈夫會不會納妾或離婚。在這樣的環境下，女人的一生似乎已經再也沒有什麼可期待的了，不過這樣的生活顯然不適用於哈蒂。

11歲時，哈蒂父親的世交帶著自己的兒子前來拜訪，而這個兒子恰好是個出色的建築師。客人走後，哈蒂的父母還長久地提到這位世交之子，語氣中充滿了讚美和羨慕。父母的態度給哈蒂留下了深刻的印象，年幼的她下定決心，要做一名讓人尊敬的建築師。

　　這個願望並非一時起意，而成為了她深深埋在心中的信念與理想。幸好，她有一對開明的父母，在巴格達和瑞士讀完修道院學校後，她又在貝魯特美國大學取得了數學學位，然後，她依照自己的願望，進入了倫敦建築聯盟學院學習。

　　倫敦建築聯盟學院培養了許多優秀的建築師，像是雷姆·庫哈斯、丹尼爾·李博斯金德、威爾·艾爾索普和伯納德·曲米，而對哈蒂來說，最重要的是她遇到了對她一生產生了重大影響的人──雷姆·庫哈斯。在導師的引導下，她發展出了屬於自己的建築理論，才能在日子中累積，等待著某一天一飛沖天。

維特拉消防站

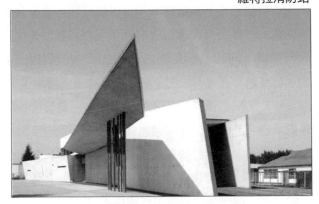

　　1979年，一直都只做建築理論和學術研究的哈蒂設計了她的第一座公寓，因為她的同行們嘲笑她只會紙上談兵。初次出手，她的設計就得到了英國建築設計的金質獎章，從此，哈蒂一發不可收拾，開始了她充滿想像力和靈感的建築生涯。她的設計打破了古典形式與規則的限制，她將天花板、直角重新組合，構成了一種多重透視點和片段幾何形的「全新流動型空間」。

　　真正讓她成名的作品，是她1993年為德國萊因河畔魏爾鎮維特拉辦公傢俱集團設計的一座消防站，充滿幻想和超現實主義的風格讓她蜚聲國際。不過，身為建築領域少有的女性，她並沒有那麼順利。1994年，哈蒂獲得了英國威爾士卡地夫灣歌劇院設計方案的一等獎，但是，僅僅因為她是個有著不同膚色的異族女人，當地民眾就反對採納她的設計，最終否定了她的努力。這件事給了她很大打擊，但她最終還是振奮了起來，重新投入到自成一派的建築設計中。

對她來說，堅持自己的主張，與保守思維相抗衡，已經成為了她必須要實行的一件事，她說：「我可以很自信地說我給人們的生活帶來了驚喜和挑戰，我希望人們都能夠敞開自己去迎接未知的東西。」

艾達‧赫克斯特布林說：「哈蒂改變了人們對空間的看法和感受。」正如大家為她冠上的「解構主義」之名一樣，哈蒂一直堅持著用自己的努力創造出全新的藝術世界。

被稱為「解構主義大師」的哈蒂，一向以大膽的設計聞名。她以「打破傳統建築空間」為信條，作品看似平凡，實則以大膽的空間運用和幾何結構出彩，反映出都市建築繁複的特徵。

哈蒂是經營空間景觀的高手，她能夠結合機能與空間邏輯，創造出令人讚嘆的作品，她富有創造力，摒棄了現存的類型學和高技術，並改變了建築物的幾何結構。同時，她喜歡在不同空間中單獨使用白、緋紅、黑色和灰色的色調，這些色彩在光的投射下更顯撲朔迷離，增添了造型與空間的神祕色彩。

此外，哈蒂還熱衷於運用盤旋手法。盤旋的空間結構營造出流動、蜿蜒的景觀特徵，演變為一種似動非動的視覺狀態，創造出獨特而奇妙的室內空間。

對哈蒂來說，打破常規已經不再是她的目的，她所追求的，是打破自己曾經的創造，在每一次的設計裡，重新發明每一件事物，所以她說：「我自己也不曉得下一個建築物將會是什麼樣子。」

薩哈‧哈蒂代表作：
西元1978年　美國紐約古根漢博物館（Solomon R. Guggenheim Museum）
西元1988年　美國紐約現代藝術博物館（The Museum of Modern Art）
西元1991～1993年　德國維特拉消防站（Vitra Fire Station）
西元1994年　美國哈佛大學設計研究生院
　　　　　　（Harvard University Graduate School of Design）
西元1998年　美國辛辛那提羅森塔爾現代藝術中心（Art Center, Cincinnati）

中國第一部官方建築典籍
──李誡與《營造法式》

臣考閱舊章，稽參眾智。功分三等，第為精粗之差；役辨四時，用度長短之晷。以致木之剛柔，而理無不順；土評遠邇，厄而力易以供。類例相從，條章具在。研精覃思，故述者之非工；按牒披圖，或將來之有補。

<div align="right">──李誡</div>

李誡，字明仲，北宋河南管城（今鄭州）人。李誡出生在一個官僚世家，他的曾祖父曾任尚書、虞部員外郎，官至金紫光祿大夫，祖父曾任尚書、祠部員外郎、祕閣校理，官至司徒，父親為龍圖閣直學士，官至大中大夫、左正議大夫，皆官居高位。

元豐八年，宋哲宗登基，李誡的父親李南公藉機為他捐了一個小官──郊社齋郎。後來他調到濟陰縣任縣尉，因除盜有功，被升遷為承務郎，後又調入將作監任職。將作監專職掌管宮室建築，有時河渠的治理和道路的修建也由他們負責，並且，將作監不但需要領導具體的建造專案，還要負責制訂國家的建築管理政令，為皇家儲備必要的人力、物力，並要向工匠們傳授技藝，工作繁複。

入將作監之後，李誡開始正式接觸到建築工藝。他幼時便博學多才，尤以書畫出色，還曾得皇帝索畫，因此建築中圖樣的繪製對他來說易如反掌，這也讓他迅速的瞭解到了建築的基本規章，成為一名優秀的建築師。在將作監的五年任期中，他先後完成了許多出色的建築，所修的宮殿「山水秀美、林麓暢

茂，樓觀參差」，是難得一見的皇家園林。而他也因此步步高升，升遷十六級，官至中散大夫。

北宋後年，政治腐敗，皇家多貪於淫樂，宮廷生活日漸奢靡，王公貴族大肆修建園林府邸，攀比成風。更有官員工匠在建造過程中肆意揮霍浪費，大謀私利，貪官汙吏虛報冒領，為一己之私，故意以昂貴原料建造，更時時推倒重來，以求換取更多私利，嚴重時竟弄得數百項工程無法完工，《汴京遺跡志》就有記載玉清召應宮「兩千六百二十楹，制度宏麗，屋宇少不重程式，雖金碧已具，必令毀而更造，有司莫敢較其費」，最終弄得國庫逐年空虛，虧空嚴重。

1068年，宋神宗招王安石入京，變法立制，力圖富國強兵，改變貧弱現狀。而王安石在種種變法主張中還有一點，就是令將作監編寫《營造法式》一書，以便限制建築工程成本，加強對官辦建築行業的管理，保障政府財力。

將作監用了20年時間，於1091年完成了《營造法式》一書。然而，此書「工料太寬、關防無術」，對於用材的規定並不明晰，無法起到預期的管理作用，所以到了1097年，宋哲宗再次頒下命令，命李誡重新編修此書。

此時的李誡，已經是一名熟練且經驗豐富的建築師了。接到皇命，他找來了當時京城中最好的工匠，與他們詳細研究，收集了大量當時實際工程中沿用的經驗，寫成了新的《營造法式》。書中記載了詳細而清晰的宋朝建築理論，條理清晰、制度科學、圖樣詳盡，甚至還涉及到了材料力學、化學、工程結構學、測量學等諸學科領域，成為古代少有的建築學代表作。

此書既成，很快便得皇帝法令，頒行全國。它全面的反映了北宋時期中國建築行業的科技水準，也成為了宋朝之後指導營造活動的權威性典籍，無怪乎有人讚嘆它說：「能羅括眾說，博洽詳明深悉，夫飭材辨器之義者，無逾此書。」

《營造法式》共分三十六卷，涵蓋了當時建築工程以及和建築有關的各個方面，書中對當時和之前工匠的建築經驗進行了總結，並加以系統化、理論化，提出了一整套木構架建築的模數制設計方法，是中國古代建築科學技術的一部百科全書。

本書主要分為5個主要部分，即釋名、制度、功限、料例和圖樣共34卷。第1、2卷是《總釋》和《總例》，考證了每一個建築術語在古代文獻中的不同名稱和當時的通用名稱，以及書中所用正式名稱。總例是全書通用的定例。第3至15卷是壕寨、石作等13個工種的制度。第16至25卷按照各種制度的內容，規定了各工種的構件勞動定額和計算方法，各工種所需輔助工數量，以及舟、車、人力等運輸所需裝卸、架放、牽拽等工額。第26至28卷規定各工種的用料定額。第29至34卷是圖樣，包括當時的測量工具、石作、大木作、小木作、雕木作和彩畫作的平面圖、斷面圖、構件詳圖及各種雕飾與彩畫圖案。

《營造法式》一書中制訂和採用了模數制，是中國建築史上第一次明確模數制的文字記載，它總結了大量技術經驗，記載了北宋時期各種建築的建造方法，對瞭解中國古代建築藝術，起著極其關鍵的作用。

李誠代表作：
宋徽宗年間，北宋皇宮龍德宮（河南開封）
北宋東京內城朱雀門（河南開封）
北宋東京內城景龍門（河南開封）
九成殿、太廟、開封府廨、欽慈太后佛寺

造園大師
——計成

古公輸巧，陸雲精藝，其人豈執斧斤者哉？若匠唯雕鏤是巧，排架是精，一架一柱，定不可移，俗以『無竅之人』呼之，其確也。

——計成

世所公認，明清有四大造園大師：張漣、張南陽、計成和李漁。其中，計成於崇禎四年所著《園冶》一書，為中國最早和最有系統的造園著作，也是世界造園學的最早著作。

計成，字無否，號否道人，江蘇吳江縣人。自幼時起，計成便以繪畫才能聞名鄉里，「少以繪名」、「最喜關全、荊浩筆意，每宗之」，出色的繪畫才能為他以後的造園生涯打下了堅實的基礎，相較一般的工匠，他更善於將書畫藝術融入園林設計中來。而且，計成還有一個愛好，那就是出遊，他年少時就周遊燕楚，行遍大江南北，見識了各地不同的風光景致，各種景物都了然於胸，使得他在造園之時運用純熟，自然寫意。

計成遊歷多年，遍覽名山大川，直到中年才回到鎮江定居。江南繁華之地，名士富賈眾多，為了炫耀財富，或自表風雅，造園之風大盛，計成在此，見頗多園林匠氣十足，工匠手藝欠佳，不免技癢。正在此時，友人吳玄談起想造一座園子，計成便毛遂自薦，願為吳玄造園。

此時是天啟三年，計成已經是42歲的中年人了，而之前他更是從未建造過園林，但這東第園一經修成，立刻引起了轟動。此園造得「宛若畫意」而「想出意外」，「此制不第宜掇石而高，且宜搜土而下，令喬木參差山腰，蟠根嵌石，宛若畫意；依水而上，構亭臺錯落池面，篆壑飛廊，想出意外」，自然風

光被巧妙的濃縮於小小園林當中，再加上繪畫藝術中的構圖法被運用到園林藝術中來，使得自然天成的景色更多一份飄逸。更令人驚嘆的是，當時人往往以形狀奇巧的石頭點綴為山，但計成則認為，疊石須遵照真山形狀，達到以假亂真之效，而他所修建的假山，竟讓看到的人都以為是真，無一懷疑是假。難怪吳玄得意的說：「江南之勝，唯吾獨收。」

東第園建成後，計成一舉成名，成為了時人爭相邀約的造園大師。此後，計成又應邀為阮大鋮建造了寤園，為鄭元勳建造了影園，兩座園子皆有鬼斧神工之妙，為時人所激賞。寤園建成之後，曹元甫受邀前來遊賞，見到園中絕妙景色，讚之：「以為荊、關之繪也，何能成於筆底？」於是力主計成以文字記載下自己的造園心得，傳之後世。

計成聽聞此建議，大為心動，便潛心著述，終於於崇禎四年，完成了自己的心血之作──《園冶》。可惜的是，因此書的刊行資助者阮大鋮背明降清，為時人所不齒，使得人們盡皆不願提起此書，甚至因計成為阮大鋮造過園子，在講到這些園林時，也不提起計成之名，使得這本重要的著作，始終無人問津，湮沒無聞。

直到1921年，日本的造園專家本多靜六博士見到此書，驚訝於該書無與倫比的價值，將之傳播推廣開來，至此，計成和《園冶》的大名，才重新回到了人們的視線當中。

在《園冶》一書中，計成分別從整體的設計理論和具體的施工細節上闡述了關於建築的理論。《園冶》共分三卷，一卷為興造論，園說及相地、立基、屋宇、裝拆；二卷欄杆；三卷門窗、牆頂、鋪地、掇山、疊石、借景。其主要觀點有：

1.真假論。他提出，不可以對自然景物一味的膚淺模擬，只有當對自然有了深刻本真的認識，才能創作出「雖由人作，宛自天開」的靈秀園林。

2.虛實論。園林設計要虛實相生，由實到虛，由形到意，創造出能夠讓人從有限的景觀中體會到無盡的自然之美的意境。

3.春秋論。園林設計要懂得利用自然變化中的天氣，在相同的空間中營造出不同的景色，創造出多變的空間環境，創造出「四時之景不同」的變化美。

4.實借論。園林設計不僅要有建築師的設計，還要懂得利用早就存在的周圍環境和現成景觀，將兩者巧妙結合起來，方能「精而合宜」。

計成代表作：
　江蘇常州，為吳玄修建東第園
　江蘇真州，為汪士衡修建寤園
　江蘇揚州，為鄭元勳修建影園
　江蘇南京，為阮大鋮修建石巢園

古都的恩人
——梁思成

建築師的知識要廣博，要有哲學家的頭腦，社會學家的眼光，工程師的精確與實踐，心理學家的敏感，文學家的洞察力……最本質的應當是一個有文化修養的綜合藝術家。

——梁思成

1898年，因變法失敗，梁啟超逃亡日本，在東京定居下來，1901年，他的大兒子梁思成出生了。逃亡的生活清貧動盪，梁思成跟隨父親輾轉於東京、橫濱和神戶等地，過著艱難的日子。不過，生活雖然艱苦，日子裡還是有著不少的樂趣，梁思成最高興的，就是父親帶著他觀賞日本的古蹟。古色古香的建築給他留下了深刻的印象，而讓他印象最深的，就是奈良的法隆寺了。法隆寺是世界著名的寺廟，木結構建築凝重又輕盈，是古代建築的典範，更讓梁思成念念不忘的，是父親買來了一隻烏龜讓他放生，而且正值大殿重修，父親還花了一元錢將他的名字刻在大殿的一片瓦上。這時的他還不知道，40年後，正是他挽救了可能降臨到這座古剎上的災難。

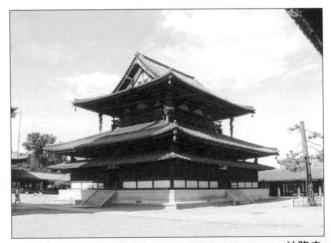
法隆寺

　　二戰時期，北平淪陷之後，梁思成為了抵制「東亞共榮協會」的拉攏，帶著妻子林徽音輾轉來到了四川南溪，在此地居住了下來。然而沒有多久，梁思成就收到了一封電報，電報上說，林徽音的弟弟林　在對日空戰中不幸陣亡，通知親人前去收殮。林徽音當時臥病在床，梁思成不敢告訴她這個噩耗，瞞著妻子獨自去了成都。

　　一路上，眼見的都是慘狀。日軍頻繁轟炸重慶，整座城市幾乎成為了廢墟，人們四散奔逃，但大多數人都倒在廢墟之中，再也無法醒來，到處是鮮血和殘肢，妻離子散的哭泣時時在耳。當見到妻弟的屍體，悲憤的梁思成再也忍不住了，他指著頭頂呼嘯而過的日本轟炸機，憤怒地說：「多行不義必自斃，總有一天會看到炸沉日本！」

　　1945年，美國的「地毯式轟炸專家」魯梅將軍被調到了太平洋戰場，奉命集中轟炸日本。盟軍司令部特地請來了梁思成，希望他製作一份詳細的地圖，將淪陷區的古建築都標注出來，以便在轟炸時避開它們。得此任務，梁思成非常興奮，他日以繼夜，趕製出了詳細的地圖，將所有需要保護的文物都用紅圈標出。

　　然而，在得知了盟軍的轟炸計畫之後，梁思成又陷入了新的擔憂。盟軍要轟炸的日本地點包括了奈良和京都，他很清楚，這兩處地方擁有眾多的古代建築珍品，一旦炸毀，將是人類歷史上不可挽回的損失。日本人犯下的罪行雖歷歷在目，但痛定思痛，所有的古建築並不僅僅是一國之物，而是屬於全人類的瑰寶，他實在不忍文物遭損，思及此處，他下定決心，要保護日本古建築。

　　梁思成很快趕到了重慶的美軍總部，求見布朗森上校。在布朗森上校的辦公室，他發現桌子上隨意擺放著一尊無頭雕像，而玻璃櫃裡也擺放著一尊，只不過這尊雕像完好無損。櫃子還特意上了鎖，可見主人非常珍視。梁思成端詳一會兒，忍不住指著無頭雕像說：「其實，櫃裡的雕像雖然完整，但藝術價值卻不如這尊。」

　　布朗森上校聽聞此言，忙問他為什麼。梁思成說：「古希臘的雕塑家非常

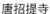
唐招提寺

注重整體美。你看這尊女神雕像雖然沒有頭部，但身體各部分完全合乎人體結構的比例，自然生動，彷彿能感覺到肌肉和血管的活動。可是那一尊，雖然形體完整，卻缺乏力的表現，這正是藝術之大忌！」

聽到這裡，布朗森立刻起身讚嘆道：「梁先生學貫中西，不愧為建築藝術大師。」梁思成笑笑，說：「如果上校還認同我的鑑賞能力，能不能答應我一個請求？」布朗森忙問：「什麼請求？」

梁思成立刻打開了隨身的地圖，指給布朗森看。「這是奈良，這是京都，這兒有許多建築珍品，應避免轟炸……」

布朗森聽了，皺著眉頭說：「要是按照您說的辦，那我們簡直難以投彈了。這是戰爭時期，請不要感情用事。」

梁思成看著他，認真而嚴肅的說：「要是從我個人感情出發，我是恨不得炸沉日本的。但建築絕不是某一民族的，而是全人類文明的結晶。像奈良的唐招提寺，是全世界最早的木結構建築之一，一旦炸毀，是無法補救的。」

布朗森沉默了。良久，他開口說：「您說的有道理。我會把您的建議稟報給將軍，但現在是戰爭的關鍵時期，我不能保證……」梁思成激動地說：「請

務必稟報上去，越快越好。」

　　報告很快交到了將軍手中。這方面的報告已經不是第一次遞交上去了，但都沒有梁思成的報告如此清楚明白，帶給人如此的震撼。終於，將軍接受了梁思成的請求，在大轟炸中避開了擁有眾多珍貴建築的奈良和京都。

　　讓梁思成超越國仇家恨的原因，無疑是他對於古建築那發自內心的珍視，就憑這一點，他就無愧於建築大師的稱號。

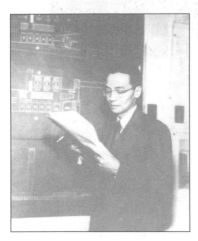

　　梁思成一生最大的成就，就在他對中國古代建築史的總結和歸納。他實地考察了中國流傳下來的古代建築，並對宋《營造法式》和清《工部工程做法》進行了深入研究，最終總結出了《中國建築史》一書，這本書將中國的傳統建築形式轉化到西方建築的結構體系上，形成了帶有中國特色的新建築，也是中國第一本古代建築總結性著作。

　　另外，梁思成在建築理論上宣導古為今用、洋為中用，他對中國現代城市發展和城市規劃的理論，奠定了中國現代建築的基礎。此外，他還積極投身於文物建築的保護工作，保存了相當多的古代建築，為後人留下了寶貴的物質財富和精神財富。

梁思成代表作：
　　西元1949年，中華人民共和國國徽
　　西元1949年，北京天安門廣場人民英雄紀念碑
　　完成於西元1963年，江蘇揚州鑑真和尚紀念堂
　　建於西元1932年，北京北京大學宿舍

建築諾貝爾獎
——普立茲克獎

今天是一個特別的日子，能夠獲得這個獎項我感到由衷的高興和自豪。
然而在某種程度上來說接受這項榮譽是一種考驗的。我覺得自己像一個
即將參加考試的學生，這一刻讓我想起了以前。

——阿爾多·羅西

「我們之所以對建築感興趣，是因為我們在世界上建了許多飯店，與規
劃、設計以及建築營造有密切的聯繫，而且我們認識到人們對於建築藝術的關
切實在太少了。做為一個土生土長的芝加哥人，生活在摩天大樓誕生的地方，
一座滿是像Louis Sullivan（蘇利文）、Frank Lloyd Wright（賴特）、Mies van
de Rohe（密斯）這樣的建築偉人設計的建築的城市，我們對建築的熱愛不足
為奇。1967年我們買下了一幢尚未竣工的大樓，做為我們的亞特蘭大凱悅大酒
店。它那高挑的中庭，成為我們全球酒店集團的一個標誌。很明顯，這個設計
對我們的客人以及員工的情緒有著顯著的影
響。如果說芝加哥的建築讓我們懂得了建築藝
術，那麼從事酒店設計和建設則讓我們認識到
建築對人類行為的影響力。因此，在1978年，
我們想到來表彰一些當代的建築師。爸爸媽媽
相信，設立一個有意義的獎，不僅能夠鼓勵和
刺激公眾對建築的關注，同時能夠在建築界激
發更大的創造力。我為能代表母親和家裡其他
人為此繼續努力而自豪。」

普立茲克建築獎牌

以上這段是凱悅基金會的現任主席，湯瑪斯·J·普立茲克在提及普立茲克建築獎成立時做出的介紹。

1979年，普立茲克建築獎設立，成為國際最有權威和最公正的建築獎項。這一切都歸於20世紀70年代一個叫卡爾頓·史密斯的企業家。他從調查中發現公眾對建築藝術關注和瞭解都很膚淺，而從事建築設計工作的人也並不被人尊重，為了提高這一群體的社會地位，卡爾頓便想到了成立一個獎項來改變這一現狀的辦法。當然，這是需要強大的資金做後盾的，好在這一設想得到了芝加哥最大家族之一的普立茲克家族的支持。說到這一家族，它的國際業務總部設在芝加哥，以支援教育、宗教、社會福利、科學、醫學和文化活動而聞名。凱越集團總裁傑伊·普立茲克（Jay Pritzker）與妻子辛蒂·普立茲克（Cindy Pritzker）夫婦就是這一獎項的首創者，他們共同設立了以普立茲克家族的姓氏命名的普立茲克建築獎，並交由集團屬下的凱悅基金會贊助並管理。

每年都會有一位在世的建築師獲得普立茲克獎，主要是為了表彰建築師在建築設計中所表現出的天才、遠見和奉獻，以及透過建築藝術對建築環境和人性做出持久而傑出的貢獻。故而，這一獎項也被稱作是建築界的諾貝爾獎。

普立茲克獎的提名相對簡單，且是全球範圍的，舉凡是有資格的建築師都可以被提名，這也是為了給所有建築師一個公平競爭的機會，但選評前的考察卻很嚴格，不單是從藍圖、文字說明、圖片描述上考察，更要依據建築落成後的實地考察。時間的投入和資金的消耗也是這一獎項最大的特點，當然評委會也是不容小覷的，他們人數不多，但相對穩定。評審都來自不同的國家，他們並非是某方面的代表，但卻都是獨立工作的且不受任何制約，二十年來都高品質的完成自己的工作的人；對於獲獎者，所得到的獎品則是十萬美元獎金和一份獲獎證書。1986年起每位獲獎者還會得到一座限量複製版的亨利·摩爾（Henry Moore）的雕塑，1987年起又增加了一枚銅質獎章。

1979年	第一屆	菲力浦・詹森（Philip Johnson）	美國
1980年	第二屆	路易士・巴拉甘（Luis Barragán）	墨西哥
1981年	第三屆	詹姆斯・斯特林（James Stirling）	英國
1982年	第四屆	凱文・洛奇（Kevin Roche）	美國
1983年	第五屆	貝聿銘（Ieoh Ming Pei）	美國
1984年	第六屆	理查・邁耶（Richard Meier）	美國
1985年	第七屆	漢斯・霍萊因（Hans Hollein）	奧地利
1986年	第八屆	戈特弗里德・伯姆（Gottfried Boehm）	德國
1987年	第九屆	丹下健三（Kenzo Tange）	日本
1988年	第十屆	戈登・邦沙夫特（Gordon Bunshaft）	美國
		奧斯卡・尼邁耶（Oscar Niemeyer）	巴西
1989年	第十一屆	弗蘭克・蓋里（Frank O. Gehry）	美國
1990年	第十二屆	阿爾多・羅西（Aldo Rossi）	義大利
1991年	第十三屆	羅伯特・文丘里（Robert Venturi）	美國
1992年	第十四屆	阿爾瓦羅・西扎（Alvaro Siza）	葡萄牙
1993年	第十五屆	槇文彥（Fumihiko Maki）	日本
1994年	第十六屆	克利斯蒂昂・德・鮑贊巴克（Christian de Portzamparc）	法國
1995年	第十七屆	安藤忠雄（Tadao Ando）	日本
1996年	第十八屆	拉斐爾・莫尼歐（Rafael Moneo）	西班牙
1997年	第十九屆	斯維爾・費恩（Sverre Fehn）	挪威
1998年	第二十屆	倫佐・皮亞諾（Renzo Piano）	義大利
1999年	第二十一屆	諾曼・福斯特爵士（Sir Norman Foster）	英國
2000年	第二十二屆	雷姆・庫哈斯（Rem Koolhaas）	荷蘭
2001年	第二十三屆	傑奎斯・赫佐格（Jacques Herzog）	瑞士
		皮埃爾・德・默隆（Pierre de Meuron）	瑞士
2002年	第二十四屆	葛蘭・穆科特（Glenn Murcutt）	澳大利亞
2003年	第二十五屆	約翰・伍重（Jørn Utzon）	丹麥
2004年	第二十六屆	薩哈・哈蒂（Zaha Hadid）	英國
2005年	第二十七屆	湯姆・梅恩（Thom Mayn）	美國
2006年	第二十八屆	保羅・門德斯・達・羅查（Paulo Mendes da Rocha）	巴西
2007年	第二十九屆	理查・羅傑斯（Richard Rogers）	英國
2008年	第三十屆	尚・努維爾（Jean Nouvel）	法國

國家圖書館出版品預行編目資料

關於建築學的100個故事／金憲宏編著.
－－第一版－－臺北市：宇河文化 出版；
紅螞蟻圖書發行，2009.07
面　　公分－－(Elite；17)
ISBN 978-957-659-720-6（平裝）

1.建築 2.通俗作品

920　　　　　　　　　　　　　　98009167

Elite 17

關於建築學的100個故事

編　　著／金憲宏
美術構成／Chris' office
校　　對／周英嬌、鍾佳穎、朱慧蒨
發 行 人／賴秀珍
總 編 輯／何南輝
出　　版／宇河文化 出版有限公司
發　　行／紅螞蟻圖書有限公司
地　　址／台北市內湖區舊宗路二段121巷19號(紅螞蟻資訊大樓)
網　　站／www.e-redant.com
郵撥帳號／1604621-1　紅螞蟻圖書有限公司
電　　話／(02)2795-3656（代表號）
傳　　真／(02)2795-4100
登 記 證／局版北市業字第1446號
法律顧問／許晏賓律師
印 刷 廠／卡樂彩色製版印刷有限公司
出版日期／2009年7月　第一版第一刷
　　　　　2014年12月　第一版第二刷

定價 300 元　　港幣 100 元

ISBN 978-957-659-720-6　　　　　　Printed in Taiwan